KB181834

삶의 공간과 흔적, 우리의 건축 문화

필자소개

김지민 목포대학교 건축학과 교수

서치상 부산대학교 건축학부 교수

이강근 경주대학교 문화재학과 교수

천득염 전남대학교 건축학부 교수

한필원 한남대학교 건축학부 교수

(가나다 순)

한국문화사 39

삶의 공간과 흔적, 우리의 건축 문화

2011년 12월 5일 초판 인쇄 2011년 12월 10일 초판 발행

편저 **국사편찬위원회** 위원장 **이태진**
필자 **김지민 · 서치상 · 이강근 · 천득염 · 한필원**
기획책임 **고성훈** 기획담당 **장득진 · 이희만**
주소 **경기도 과천시 중앙동 2-6**

편집 · 제작 · 판매 **경인문화사**(대표 **한정희**)
등록번호 제10-18호(1973년 11월 8일)
주 소 서울시 마포구 마포동 324-3 경인빌딩
대표전화 02-718-4831~2 팩스 02-703-9711
홈페이지 http://www.kyunginp.co.kr
이 메 일 kyunginp@chol.com

ISBN 978-89-499-0839-7 03600
값 30,000원

삶의 공간과 흔적, 우리의 건축 문화

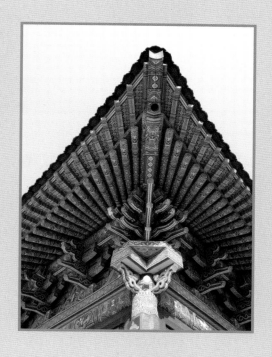

국사편찬위원회

한국 문화사 간행사

　국사학계에서는 일찍부터 우리의 문화사 편찬에 대한 논의가 있었습니다. 특히, 2002년에 국사편찬위원회가 『신편 한국사』(53권)를 완간하면서 『한국문화사』의 편찬에 대한 관심이 높아지게 되었습니다. 이는 '문화로 보는 역사'에 대한 새로운 인식과 수요가 확대되었기 때문입니다.

　『신편 한국사』에도 문화에 대한 내용이 일부 포함되어 있지만, 그것은 우리 역사 전체를 아우르는 총서였기 때문에 문화 분야에 할당된 지면이 적었고, 심도 있는 서술도 미흡하였습니다. 이러한 연유로 우리 위원회는 학계의 요청에 부응하고 일반 독자들도 쉽게 이해할 수 있는 『한국문화사』를 기획하여 주제별로 간행하게 되었습니다. 그 첫 사업으로 2005년부터 2009년까지 총 30권을 편찬·간행하였고, 이제 다시 3개년 사업으로 10책을 더 간행하고자 합니다.

　국사편찬위원회는 『한국문화사』를 편찬하면서 아래와 같은 방침을 세웠습니다.

　첫째, 현대의 분류사적 시각을 적용하여 역사 전개의 시간을 날줄로 하고 문화현상을 씨줄로 하여 하나의 문화사를 편찬한다. 둘째, 새로운 연구 성과와 이론들을 충분히 수용하여 서술한다. 셋째, 우리 문화의 전체 현상에 대한 구조적 인식이 가능하도록 체계화한

다. 넷째, 비교사적 방법을 원용하여 역사 일반의 흐름이나 문화 현상들 상호 간의 관계와 작용에 유의한다는 것이었습니다. 또한 편찬 과정에서 그 동안 축적된 연구를 활용하고 학제간 공동연구와 토론을 통하여 가능한 한 객관적으로 서술하고자 하였습니다.

우리 위원회는 새롭고 종합적인 한국문화사의 체계를 확립하여 우리 역사의 영역을 확대하고자 합니다. 찬란한 민족 문화의 창조와 그 역량에 대한 이해는 국민들의 자긍심과 학습 욕구를 충족시키게 될 것입니다. 우리 문화사의 종합 정리는 21세기 지식 기반 산업을 뒷받침할 문화콘텐츠 개발과 문화 정보 인프라 구축에도 기여할 것으로 생각합니다.

인문학의 중요성이 강조되는 오늘날 『한국문화사』는 국민들의 인성을 순화하고 창의력을 계발하는데 도움이 될 것입니다. 이 책이 찬란하고 자랑스러운 우리 문화를 잘 이해하고 활용하는데 이바지 할 것으로 생각합니다.

2010. 10.
국사편찬위원회 위원장
이 태 진

차 례

삶의 공간과 흔적,
우리의 건축 문화를 내면서

건축은 인간이 살아가는 데 필요한 공간을 구축하는 것이다. 사람에 의하여 쓰여지는 공간과 그 안에서 이루어지는 인간의 활동이 건축을 이루는 기본요건이 된다. 인간의 삶은 그가 살고 있는 공간과 살아왔던 시간의 관계에 영향을 받아서 발전한다. 또한 특정 지역의 건축문화는 그 지역의 역사와 문화활동의 과정이 자연스럽게 나타나기 마련이다. 따라서 건축형태나 성격은 그 지방의 자연환경에 많은 영향을 받으며 인간이 경험한 여러 가지 인문 · 사회학적 현상과의 연관관계에 의하여 영향을 받는다. 그 지방의 기후 · 지리 · 재료 등은 건축을 형성하는 자연적인 조건이 되고, 한 민족의 풍습, 종교, 역사 등은 건축을 형성하는 인문적인 조건이 된다.[1]

건축의 출발은 자신의 보호처를 구축하기 위한 인간의 본능적 행위인 건축행위라는 뿌리에서 시작되었다고 볼 수 있다. 원시시대에 사람들이 아주 미개하고 지극히 단순한 생활을 하였을 때부터 생성하고 발전하기 시작하였다. 이러한 건축행위가 인간에게만 국한된 것은 아니다. 대부분의 동물은 진흙과 나무 가지로 집을 만들고 기능적으로 각각 다른 실들을 마련하는 등 신비스러울 정도로 안전하고 편하며 또한 나름대로 아름답게 자신들의 몸을 보호할 피난처를

만들고 있다. 제비는 지푸라기와 진흙을 물어다 집을 짓고, 까치는 나뭇가지로 집을 짓는다. 개미와 두더지는 땅속에 굴을 파서 집을 구축하고, 벌은 무수하게 많은 육각형을 모아 벌집을 짓는다. 게는 소라껍질을 이용하여 집을 대신하고 있으며, 비버는 놀라울 정도로 빠른 속도와 과학적인 방법으로 수중의 요새를 구축하여 집으로 만들고 있다.

이러한 원시적인 건축행위들은 공학적 이론에도 적합한 방법이며 본능적인 건축행위는 오히려 과학적이고 인위적인 계획이론을 능가하고 있음을 알 수 있다. 더욱이 인간은 각 시대마다 여러 종류의 도구나 방법으로 인간의 생활기능을 충족시키려고 노력하여 왔으며 그 결과 적절한 형태의 건축이 태동하게 된 것이다.

이처럼 원시인은 혹독한 기후와 맹수의 공격으로부터 자신을 보호하기 위해 동굴이나 커다란 돌, 나무와 같은 자연 지형 및 지물에 약간의 인공을 가한 곳에서 생활하였다. 그러나 이러한 자연 지형물을 건축이라고 할 수 없고 구석기 이후 수 많은 시간이 흘러 인간의 인지의 발달과 함께 새로운 건축형식이 발생하게 되었던 것이다. 구석기를 거쳐 신석기시대에 들어서자 종족이 분화되고 농경방법을 알게 되자 정착생활을 하게 되며 인간 생활에 필요한 건축을 짓기 시작하였다.

이렇게 인간의 본능적 활동으로 시작된 건축은 인류문명이 발생한 곳은 어디에서나 나타났지만 모두 같은 형태나 같은 재료로 만들어지는 것은 아니었다. 메소포타미아와 이집트의 나일강, 중국의 황하, 인도의 갠지스강 등지를 비롯하여 세계 각지에서 다양한 모습의 시원적 건축이 지역적 환경에 따라 생성되었고, 오랜 세월 동안 발전하여 왔다. 즉 건축을 에워싸고 있는 자연 환경적 요인과 인문 환경적 요인에 의하여 다양한 형태로 표출되는 것이다. 이처럼 자연에 적응하면서 만들어낸 건축물들은 장구한 세월을 지나면서

퇴화와 생존의 과정을 걸쳐 만들어졌기 때문에 가장 완전한 형태를 갖추게 되는 것이다.

그렇다면 한반도에 언제부터 사람들이 살기 시작하였을까? 인류가 도구를 사용하여 지구상에 살기 시작한 것은 300만년 전부터이고 한반도에서 타제석기를 생산도구로 쓰기 시작하던 사람들이 살기 시작한 것이 50만년 전인 구석기시대 전기부터이다.[2] 인류학적으로 그들은 현재의 사람들과는 달랐을 것이고 당시에는 소위 인간의 지혜로 만들어진 건축이라고 할 구조물이 없었을 것이다. 즉 큰 돌이나 나무, 동굴 등 자연물에 의탁하여 춥고 더운 날씨나 비바람, 맹수로부터 자신들의 몸을 보호하였을 것이다.

그로부터 오랜 세월이 지나고 나서야 인간은 한 곳에 머물러 살았고 농사를 짓고 가축을 키우기 시작하였다. 이때 당연히 사람이 살 주거 건축이나 가축의 축사가 필요하게 되었을 것이고 저장을 위한 시설이나 원시적인 신앙이 자연스럽게 나타나게 되었다. 그러니까 인간의 의지에 의하여 축조된 건축이라고 할만한 것은 기원전 5천년 경인 신석기시대부터이며 이것이 바로 수혈주거라고 부르는 움집이다. 이 움집은 일반적으로 땅속으로 일부가 들어가고 가운데에 화로火爐가 있는 둥그런 바닥을 이루고 그 위에 원추형의 지붕

단양 수양개 움집 복원
단양 수양개 박물관

삶의 공간과 흔적, 우리의 건축 문화

이 얹혀 지는 지극히 단순한 모습이었다.

그 후 움집의 둥그런 바닥은 네모난 바닥으로 바뀌고, 실의 규모도 커지며 남녀가 따로 사는 등 많은 변화가 일어났다. 또한 없었던 벽이 생기고 기둥 위에 보가 짜이고, 그 위에 지붕이 올라가는 건축형식이 발달하여 우리나라 목조건축의 근간을 이루었다. 이러한 지극히 단순한 목조가구형식은 중국과 한국, 일본에서 나타나는 건축수법으로 시원적인 부분에 있어서는 공통성을 지니나 지역의 환경에 따라 세부적으로는 서로 다른 형식이 나타난다.

결국 이러한 목조 가구형식은 2천년 가까이 한국의 전통건축으로 정착되고 발전되면서 이어져 내려오다가 조선시대 말기에 이르러 개항이 되고 서구 열강과 일제가 한국을 침탈하면서 새로운 변화를 겪게 되었다. 특히 일제강점기를 거치면서 소위 한국의 전통건축과 일본식 건축, 그리고 서양식 건축이 혼재된 양상을 보이다가 1970년대 이후 산업화로 우리의 삶이 서구식으로 변화되면서 아주 빠른 속도로 서양식 건축 형식으로 대체되었다. 벽돌과 콘크리트, 철근과 유리 등 새로운 건축 재료로 지어진 높은 건물이 우리에게 소개되었고 무비판적으로 이를 수용하게 된 것이다. 그 결과 우리의 전통 건축이 지니는 민족적 정통성과 정체성을 잃어버리고 세계 어디에서나 볼 수 있는 기능의 극대화를 추구하는 국제주의적 건축 문화가 만연해 가고 있다.

이러한 상황에서 한국 전통건축의 참 모습은 어떤 것이며 세계의 건축문화 속에서 한국적 정서를 찾기 위한 우리의 노력은 왜 필요하며 어떤 의미를 지니는가? 흔히 우리의 전통 건축에는 독특한 아름다움이 있다고 한다. 그러나 정말 우리 건축이 다른 나라의 건축에 비하여 남다른 특성이 있고 우수하며 아름다운 것일까? 무엇이 아름답고 우리 건축다운 것인가?

일찍이 한민족의 역사를 논할 때 반도라는 지리적 성격과 외세에

침략 당한 사실을 강조하여 사대성事大性과 주변성周邊性, 정체성停滯性으로 민족적 열등감을 조장한 일제 식민사관을 만든 학자들이 있었다.[3] 이는 침략을 정당화하려는 일본인 학자들과 이에 동조하는 한국인 어용학자들에 의하여 이루어졌다. 물론 한민족의 역사는 잦은 외세의 침탈을 당한 많은 아픔을 간직하고 있는 것이 사실이다. 특히 강대국들의 이해 관계로 입었던 상처나 일본 군국주의에 의한 굴욕적인 식민지 경영 등의 민족적 수난은 이루 말할 수 없을 정도로 큰 상처를 주었다.

이러한 영향으로 우리의 고유한 전통 문화는 왜곡되거나 위축되고 값싼 일본 문화와 서구 문화가 이 땅을 휩쓸어 문화예술 전반에도 식민지적 잔재와 무국적성의 문제를 낳았다. 더욱이 한국 전통건축을 언급할 때 우리의 건축이 일본이나 중국과 비교하여 매우 초라한 모습으로 표현되거나 마치 속국적인 건축으로 해석되는 경우가 있었다. 뿐만 아니라 한국건축은 재래건축을 되풀이하는 조선시대 건축의 연장이라거나 일본과 한국의 것이 혼합하여 절충된 양식이라고 보는 견해가 있었다.[4]

또한 해방 후 세계 각국과의 문화교류가 활발해지고 예술로서의 건축에 대한 인식이 대두하면서 단순, 명쾌한 외관을 갖고 있는 국제주의 양식이 적절한 평가도 없이 범람하게 되었다. 그러나 민족적 시련기가 지나고 경제가 성장하면서 우리의 고유한 전통문화를 찾자는 시대적 요청이 나타나게 되었으며 민족적 정체성의 확보를 위해 새로운 사관의 정립, 한국학 연구, 문화유적의 조사, 발굴 등이 활발하게 진행되었다.

이러한 움직임 속에서 새롭게 등장한 것이 바로 우리 전통건축의 의미 찾기이다. 그간 1980년대 초까지 대학에서 조차 한국 전통건축에 대한 연구가 이루어지지 않았었다. 한반도 내에서 한민족에 의하여 수 천년 간 이루어진 건축의 역사를 연구하는 것은 너무나

시급하고 당연한 과업이었는데 너무 늦은 감이 있었다. 한국의 건축문화는 바로 한국인이 한반도를 중심으로 형성한 건축문화이며, 한국과 이웃한 중국의 건축문화나 일본의 건축문화, 나아가 세계의 다양한 건축문화와 다른 고유한 특성을 가지고 있는 것이다. 이렇게 독특한 특성을 가지게 된 것은 바로 한국인이 살고 있는 국토의 독특한 자연풍토와 한국의 정치·사회제도, 한국인들의 독특한 조형의식, 조형사상이 있었기 때문이다.[5]

한국건축사를 공부하는 목적은 장구한 세월동안 동·서양을 막론한 여러 나라에서 나타난 건축 활동을 역사적으로 서로 비교·고찰함으로써 과거의 건축문화가 어떤 모습을 띠었던가를 이해하고 현재의 위치와 사명을 깨닫게 할 뿐만 아니라 미래의 건축에 대한 방향과 지표를 찾을 수 있게 하기 위한 것이다. 따라서 한 나라의 건축문화를 고찰할 때에는 과거의 건축에 관한 사실과 자료들을 적절하게 선택하여 이것을 그 시대의 정신과 이념 및 심미적, 기능적, 기술적인 관점에서 연대순에 따라 역사적으로 체계화하는 것이 좋은 방법이라 하겠다.[6]

한국의 전통건축이라는 학문이 연구의 대상으로 하는 영역은 광범위한 분야에까지 확대된다. 흔히 고고학분야에 속하는 선사주거에서부터 시작하여 도성 건축都城建築, 분묘墳墓, 사찰 건축, 주거, 유교 건축, 탑과 부도, 돌다리 등의 석조 미술 등 거의 모든 유형적 유구가 그 연구의 대상이 되고 있다.

한국의 고건축에 대한 조사 및 연구는 일제강점기에 대부분 일본인 학자들에 의하여 시작되었는데,[7] 그들의 연구는 순수하게는 건축사적 탐구이지만 한편 일제에 의한 강점을 정당화하기 위한 이념의 제공이라는 양면성을 지닌다. 반면 한국인으로서는 유일하게 우현 고유섭又玄 高裕燮에 의하여 한국 미술에 대한 포괄적인 연구가 이루어졌는데, 그는 일본인들에 의해 다소 왜곡된 우리의 얼과 우

리의 미를 탐구하여 그 본질을 밝히는데 노력하였다. 이는 어쩌면 식민사관에 입각한 축소지향적인 한국건축의 이해에서 벗어나 우리의 참된 면모를 찾고자 한 객관적인 관점에서 한국문화 전반에 걸쳐 이루어졌다 할 것이다. 이러한 영향으로 해방 후 한국건축사에 대한 연구는 한국인 건축사학자들인 정인국 · 김정기 · 윤장섭 · 주남철 · 김동현 · 장경호 등에 의하여 선각자적으로 이루어져 왔다.

아무튼 한국의 전통건축을 연구하는 한국건축사는 이제까지 미술사의 한 부분으로 취급되어 오다가 우리의 고건축에 대한 인식과 자각이 일어나고 고건축에 대한 조사, 발굴, 연구가 진행되어 감에 따라 근래에 들어 새로운 학문분야로 정리되어 가고 있으며 그 가치도 인정받고 있는 실정이다.

특히, 전통건축은 그 시대적 생활상을 종합적으로 반영해 주는 것이기 때문에 이를 연구한다는 것은 대단히 의의가 있는 일이며 전문가가 아닌 건축애호가들에게도 권장해 볼 만한 탐구의 대상이라 할 것이다. 또한 근래에 우리 문화에 대한 탐구열이 일고 자동차 문화의 도래와 함께 답사여행이 유행하면서 이러한 경향은 더욱 강하다 할 것이다. 더욱이 참살이와 지속가능한 웰빙형 생태주거를 원하는 현대인들의 바람은 결국 우리의 전통주거에서 그 해법을 찾을 수밖에 없다.

그 동안 발표된 한국건축사 관련 저술들은 왕조의 변천에 따른 통시적 방법을 견지하여 왔다. 여러 종류의 건축들을 시대의 흐름에 따라 동시에 정리하다 보니 체계적이지 않고 다소 혼란스럽다고 느낄 수 있다. 따라서 본서는 한국의 전통건축에 관심이 있는 초보자나 전통문화 애호가들을 위한 기초적인 내용을 담는 기본서 역할을 해야겠다는 입장을 견지하였으며, 한국의 전통건축이 지니는 내재적 의미를 보다 쉽게 이해할 수 있도록 하고자 하였다.

독자들의 이해를 돕기 위해서 전반부에서 한국건축사 연구의 역

사와 의미에 관한 기초적인 내용을 다루었으며, 후반부는 한국건축문화사의 주제별 내용을 정리하기로 기획하였다. 즉 한국건축문화사 연구의 의미(천득염)와 주거 건축과 마을(한필원), 불교 건축(서치상), 유교 건축(김지민), 궁궐 건축(이강근) 등으로 나누어 정리하였다.

따라서 여러 필자가 나름대로의 기준을 갖고 집필된 본서는 전체적으로 일관성이 부족한 점이 많으리라 여겨진다. 그러나 어떻게 하면 우리의 전통건축을 알기 쉽게 전달할 것인가 하는 고민 속에서 이루어진 것이니 만큼 이에 대한 기대도 크다는 생각을 금치 못한다.

대학에서 강의를 하고 있는 교수들이 책을 출간하는 것은 대단한 용기를 필요로 한다. 언제나 자신은 무언가 부족하다는 느낌이 들고 또 기존의 연구에서 어떻게 자유스러울 수 있느냐 하는 문제의식 때문이다. 그러나 집필자들이 이런 기회에 의미있는 일을 해 보자는 의지를 모았으며 그 결과가 이 책으로 나오게 되었다.

책 출간의 기회와 많은 사진자료를 제공해 주신 국사편찬위원회와 장득진 선생님께 감사드린다. 또한 부족한 부분에 대하여서는 여러 분들의 냉정한 가르침을 기대한다.

2011년 10월
저자들을 대표하여 천득염 쓰다

한국문화사 39

삶의 공간과 흔적, 우리의 건축 문화

1

한국 건축의
변화 양상

01.

한국 건축사의 연구동향과
시대구분

　　동북아시아에 위치한 한반도에서 한민족에 의하여 수 천
년 간 이루어진 건축의 역사를 한국건축사라 한다. 건축사란 시간
의 관점에서 건축을 바라보는 과업이다. 즉 역사적 관점에서 건축
을 탐구하는 것이 건축사이다. 역사란 과거에 일어난 일, 즉 지나간
사실과 과거의 사건의 총체인 것이다. 또한 이러한 역사적 사실을
적은 기록, 주관적 측면에서 과거에 일어난 일을 기록하는 일이다.
뿐만 아니라 과거에 일어난 일과 일어난 일의 기록에 대해 연구하
는 학문이 되기도 한다.

　　서양의 역사학자 E.H. 카(Carr)는 역사란 현재와 과거의 끊임없는
대화이며 지나 가버린 과거에 대한 학문이 아닌 현재 속에 살아있
는 과거로서의 의미 추구라 하였다. 따라서 과거에 의한 현재의 이
해와 현재에 의한 과거의 이해, 과거와 현재의 상호 보완성을 강조
하고 있다. M. 블로크(Bloch)는 역사란 시간 속에 인간에 관한 학문
이라 하였으며, 토인비(Toynbee)는 시간차원에서 본 인간사상의 연
구라 하였고, E. 베른하임(Bernheim)은 역사란 인간을 시간의 차원
에서 인식하고 규명하는 학문이며 역사학이란 변화를 연구하는 학

문이라 하였다. 또한 기디온(Giedion)은 불변의 사실을 넣어두는 단순한 창고가 아니라 생생하게 변화하는 모든 경향이나 해석의 과정이고 형이며 다음에 올 모든 시대에 같은 모양으로 나타나게 될 형을 찾는 것이라고 하였다.

그러나 역사는 인간에 의한 해석과 선택, 기록이라는 사실 때문에 오류가 발생할 수밖에 없는 것이다. 왜냐하면 역사적 사실은 객관적 사실이 아니란 것이고, 기술된 내용이 역사가의 선택과 결정에 의해서 이루어진 것이기 때문에 역사상의 사실은 순수한 형태로 존재하지 않는다. 즉 기록자의 자의적 기준에 의해서 선택되거나 기술된다는 오류가 있다는 것이다.

결국 건축사란 건축을 시간적 차원에서 규명하는 학문이다. 즉 건축사가 역사라는 사실이며, 학문적 소속은 역사학이며, 그 교육 방법이나 목적도 역사학이다. 따라서 '역사로부터 건축에로의 접근'이라는 형식을 밟아야 한다.[1]

역사의 연구대상은 과거의 사실인데 이 과거는 죽은 과거가 아니라 현재와 연결되어 있는 살아있는 과거이다. 역사의 주체는 과거의 사실 즉 과거 인간의 행동과 사상에 관한 사실이고, 건축사는 인간의 사상과 행동의 산물인 건축을 역사적 현상으로 규명하는 일이 된다. 건축의 배경에는 인간이 전제되어 있으므로 건축을 이해함과 동시에 건축과 인간의 관련 속에서 인간을 이해하는 것이다. 즉 건축사연구는 건축의 본질 탐구와 인간의 이해라는 이중적 과제를 지닌다 하겠다.

근대 건축의 초창기에 있어 바우하우스의 거장들은 자신들을 과거와 무관한 새로운 시대를 여는 개척자로 자각하였고, 과거와 단절된 신세대로 간주하였기 때문에 건축에 있어서 역사를 무시하는 경향이 있었다. 그러나 건축사는 하나의 역사인 이상 역사에 대한 이해가 우선적으로 요구되며 역사에 대한 독자적인 이해를 갖고 자

신의 건축관과 결부시켜 나가야 하는 것이다. 역사적 사실을 안다는 것과 역사인식을 갖는다는 것은 다른 문제이다. 수천년간 이어 내려온 건축에 있어 원인과 결과, 끼친 영향, 사회적 가치 등을 꿰뚫어 볼 수 있는 역사인식이 필요한 것이다.

한국 건축사에 관한 연구동향

한국의 전통건축에 대한 이해와 연구는 1900년대 초 세키노 타다시[關野 貞]를 비롯한 일본인들의 시도로부터 시작되었으며,[2] 1940년대까지는 일본학자들의 한국 전통건축분야에 대한 조사와 건조물의 수리 및 보수, 그리고 논문과 저서들이 발표되어 건축사의 기초를 잡기 시작한 시기이다. 이 시기는 대략 제1기(1903~1915), 제2기(1916~1930), 제3기(1931~1945)로 구분할 수 있고[3] 해방 이후를 다시 나눈다면 해방(1945)에서 1965년까지를 4기로 하고, 1965년부터 1990년까지를 제5기로 나누어 볼 수 있겠다.[4]

제1기의 연구는 왕도인 평양·공주·부여·경주를 중심으로 지표조사 위주로 행해졌으며, 제2기에는 건물 개체에 대한 연구가 중심이 되었다. 제3기에는 많은 건조물의 문화재 지정과 보수가 행해진 시기로 특징지어진다.[5] 여기에서 간과할 수 없는 사실은 한국인의 전통건축 연구가 일제하 경성제국대학에서 '미학美學'을 전공한 고유섭 선생의 「한국 건축미술사 초고」가 효시라는 점이다. 이는 일제하에 자주적이고 민족적인 여과없이 무분별하게 도입된 외래문화에 젖어있던 우리 학계로서는 매우 중요한 의미를 지닌다.[6] 이는 어쩌면 식민사관에 입각한 축소지향적인 한국건축이라는 이해에서 벗어나 우리의 참된 면모를 찾고자 한 객관적인 시도로서 한국문화 전반에 걸쳐 이루어졌다 할 것이다. 따라서 고유섭의 연구

는 건축 부분에 국한되지 않고 오히려 한국의 전통문화에 대한 총체적인 이해와 탐구의 출발이었다 할 것이다.

이어서 해방 이후 1965년까지는 제4기에 해당되며 일본인 학자의 작업을 반추하거나 발전기를 지향한 과도기로 생각된다.[7] 1966년 이후의 시기는 제5기라 할 수 있으며, 이는 발전기의 초기단계로서 전통건축에 대한 본격적인 결과물들[8]이 나오기 시작하여 최근 1990년대에 들어 한국건축을 총체적으로 이해하고 연구할 수 있는 저술들[9]이 발간되어 오늘에 이르고 있다. 이러한 저술 이외에도 한국건축사 전반에 관한 연구논문과 조사보고서들이 수없이 발간되어 이제는 모름지기 한국건축의 원리적 연구를 수행할 수 있는 근간을 마련하였다는 점에서 중요한 의의를 지닌다고 할 수 있다.

그러나 이제는 민족문화의 창달이라는 명제를 이루기 위해서는 과거 어느 때보다 민족적 주체성의 발양과 외래문화의 수용에 대한 상대적 연구와 평가가 필요한 때라고 본다. 특히 최근에는 북한의 건축을 소개하는 문헌[10]이 출판되고 중국과 일본의 건축을 비교·고찰하는 관점이 제기되고 있어 앞으로는 동양 삼국의 문화현상을 총체적으로 연구해야 할 것이다.

한국 건축사에 있어서 시대구분

건축사뿐 아니라 역사학에 있어서 시대구분 문제는 사학자의 사관史觀과 관련되므로 중요한 의미를 가진다. 다양한 접근방법이 있을 수 있으나 이제까지 우리는 건축사의 시대구분에 있어 부담없이 왕조를 중심으로 하는 정치체제의 발전과 쇠퇴를 같이 받아들여 왔다. 그러나 건축의 발전과 쇠퇴라는 입장에서 본다면 왕조 중심의 정치체제가 건축의 성쇠와 같이 진행되는 것은 아니기 때문에 다소

문제가 있다.

이런 문제점 때문에 건축양식의 발전과 쇠퇴에 입각하여 시대구분을 하거나 소위 3분법적이라고 할 수 있는 고대, 중세, 근대로 나누는 방법을 쓰는 경우도 있다. 즉 현재의 입장에서 먼 과거인 고대와 좀더 가까운 근대와 그 중간이 되는 중세로 시간의 구분이 명쾌해지고 또 항상 현재라는 문제를 염두에 두고 서술이 전개될 수 있는 장점이 있다.[11] 이런 방법 이외에 유구를 분석하여 그 안에 내재되어 있는 사상을 파악하는 방법이 있을 수 있고, 건축은 결국 사회적 소산이기 때문에 사회의 변화에 바탕을 둔 접근방법도 있을 수 있으며, 건축을 인간의 생활을 담는 공간으로 이해하고 공간으로서의 의미를 파악하는 방법도 있을 수 있겠다.

김홍식 교수는 한국건축사에 있어 시대구분을 비판적 입장에서 바라보면서 기존의 분류체계를 ① 자연 도태설에 의한 시대구분, ② 왕조에 의한 시대구분, ③ 시간의 원근에 의한 시대구분, ④ 민족의 성장에 의한 방법, ⑤ 목조양식에 의한 시대구분 등으로 정리하였다. 차제에 한국의 전통건축에 대한 그 동안의 연구결과에 나타난 시대구분에 대해서 분류해 보고자 한다.

1. 양식적 발전양상에 의한 구분(세키노 타다시 · 신영훈 · 정인국)

신영훈은 건축의 발전양상을 정치체제와는 무관하게 전대前代의 양식이 후대의 상당기간 동안까지 존속되어 오다가 정치적인 이유보다는 문화의 추이와 건축경제의 취향, 혹은 종교, 사상의 변천에 따라 새로운 모습으로 변하여 갔다고 보고 있다. 그는 유사 이래의 한국건축사를 원시건축시대, 제1기-제4기로 4분[12]하였는데 이는 세키노 타다시의 『조선의 건축과 예술』에서 발생시대(삼국시대), 극성시대(통일신라시대), 여성시대(고려시대), 쇠퇴시대(조선시대)로 구분한 것과 그 궤를 같이 한다. 이러한 구분의 근거가 되고 있는 것

삶의 공간과 흔적, 우리의 건축 문화

은 당시 유럽 건축사의 일반적인 분석기준이며 가치론적 양식발전 법칙이다.

다만 세키노 타다시는 우리나라의 미술은 중국의 식민지인 낙랑에서부터 시작해서 통일신라 때에 극성을 이루다가 고려 때에는 여성을 누리고 조선시기에 쇠퇴해서 식민지가 될 수밖에 없었다는 결론을 내리고 있다. 이는 우리나라의 문화를 점점 쇠퇴해 가는 역사로 보려는 논리이며[13] 그 바탕에는 일본의 대동아 지배논리의 정당성을 인정하려는 의도가 깔려있다.

정인국은 한 시기 내에서 고전고양기, 쇠퇴기, 변질기 등의 법칙을 찾는 것을 목표로 하여 그의 저서 『한국건축양식론』에서 시기구분의 입장을 명백히 밝히고 있다.[14]

한국건축사 서술에 있어서는, 여러 다른 양식기의 파상성이나 조기성을 찾는 일은 여러 가지로 불필요하다. 즉 정치적 시대구분으로는 … 있으나, 예술양식을 결정짓는 그 사회나 시대의 예술의지의 형성요소로 되는 정치적 · 사회적 · 경제적 여건이 그 예술의지를 변혁시킬 만큼 큰 영향을 줄 수 없었기 때문에 반곡점 형성이 없는 일관된 한 시기의 예술발전양상으로 보는 것이 타당하며 ……

또한 실례분석에 있어서는 주심포 전기양식 · 중기양식 · 후기양식 · 다포 전기양식 · 중기양식 · 후기양식 등의 6항으로 구분하고 왕조사적 시대구분을 피하였다. 그의 이러한 입장은 전통 건축 양식에 대한 구체적이고, 학술적인 시도였다는 점에서 높은 가치를 지니고 있다. 그러나 법칙발견에 지나치게 얽매인 감이 있으며 건축에 대한 사회 · 문화적 영향으로서 왕조의 교체를 고려하지 않은 문제점을 가지고 있다.[15]

2. 인문 · 사회 · 정치적 변화 요인에 의한 구분
(윤장섭 · 주남철 · 장경호 · 박언곤)

윤장섭 교수는 그의 저서인 『한국건축사』와 『한국 건축 연구』에서 시대구분에 대하여 명확한 견해를 피력하고 있다.

…… 시대가 변천함에 따라 한 나라의 정치적 · 사회적 · 경제적 및 종교적 여건이 변화하게 되고, 이와 같은 변화는 그 나라 사람들에게 새로운 이념과 가치관을 가지게 만들며, 이에 따라서 문화의 특성도 그 시대마다 다르게 나타나는 것이라 하겠다. 한 시대를 통하여 공통되게 나타나는 문화적인 특성은 그 시대의 양식이라 하게 되며 이 양식의 특성을 연관하여 고찰하기 위한 관례적인 시대구분 방법은 인문적 여건변혁의 기본원인을 가져오는 국가의 정치상황의 변화, 즉 왕조의 변화에 따르게 된다.[16]

이러한 원칙에 따라 다음과 같이 시대를 구분하였다.

- 원시시대(구석기, 신석기 시대 - 삼한시대) : 수십만년 전 ~ B.C. 4세기경
- 고대(한4군 - 삼국시대) : B.C. 4세기경 ~ 657년
- 중고대(신라 삼국 통일기) : 중고대와 중세대를 중세라고도 함
- 중세대(고려시대 : 몽고군 침입으로 전 · 후기로 나뉨)
- 근세대(조선시대 : 임진왜란으로 전 · 후기로 나뉨)

또한 이와 유사한 논지는 장경호[17]의 『한국의 전통건축』과 박언곤[18]의 『한국건축사 강론』에서도 나타나고 있다. 이들은 선사시대, 청동기 및 초기철기시대, 삼국시대, 통일신라시대, 고려시대, 조선시대 등으로 나누어진다. 특히, 발언에서 출판한 『우리건축을 찾아서』[19]와 주남철의 『한국건축사』[20]에서는 발해와 통일신라를 남북국 南北國시대라는 용어를 사용하여 새로운 시대구분을 시도하고 있다.

주남철은 『한국건축사』라는 그의 저서에서 한국건축사의 체계를 통시적인 입장에서 왕조중심으로 구분하되 이를 다시 25개의 장으로 세분하여 상술하였다. 그 내용은 개략적으로 선사주거와 관련된 부분, 삼국시대의 건축유구로 궁궐과 도성, 사찰과 주택, 무덤건축 등으로 세분하였으며, 통일신라와 발해를 새로이 남북국시대라 칭하고 삼국시대와 유사한 구분을 하여 궁궐과 도성, 사찰과 주택, 무덤건축 등으로 세분하였다. 이처럼 남북국시대를 상세히 다룬 예는 드물다 할 것이다. 고려시대 역시 이러한 분류형식을 보이나 목조건축의 구조체계를 강조하여 주심포식·다포식·화두아식구조花斗牙式構造를 구체적으로 상술하고 있다. 조선시대 건축은 도성과 읍성, 궁궐, 관아와 객사, 교육기관과 학교건축, 국가적 제사와 묘廟, 단壇, 사祠의 건축을 중점적으로 다루었다.

3. 사회 변화에 바탕을 둔 구분(김동욱)

최근에 발간된 김동욱의 저술에서는 새로운 분류형식이 보인다. 전체적인 틀은 기존의 방법인 통시적 접근을 따르고 있으나 한국건축의 역사를 사회, 경제적인 여건의 변화에 기초하여 파악하고자 노력하였다.

김동욱은 『한국건축의 역사』[21]에서 한국건축을 크게 고대건축, 중세건축, 근대건축으로 나누고 이를 다시 태동기건축(선사시대에서 초기국가형성), 고대건축의 형성(삼국시대), 고대건축의 새로운 전개(7세기중반에서 8세기 통일신라와 발해), 고대 규범을 벗어나는 신라 말에서 고려초기까지(9~10세기), 고려전기 귀족사회의 건축(11세기~12세기), 고려후기 사회변화와 건축의 변모(13세기~14세기), 유교이념에 지배된 조선초기 건축(14세기말~15세기), 지방사림의 대두와 사대부건축의 전개(16세기~17세기전반), 중세사회의 변화와 건축의 새로운 표현(17세기후반~18세기중반), 중세의 틀을 벗어나는 도시와

건축(18세기말~19세기전반), 근대사회 형성 노력과 건축(1863~1905), 도시변화와 건축의 근대성 모색(1906~1925), 식민지하의 근대건축(1926~1945)으로 세분하였다.

한국 건축사의 시대구분[22]

선사시대 (원시시대)	구석기시대	기원전60만년경~기원전1만년경
	중석기시대	기원전1만년경~기원전6천년경
	신석기시대	기원전6천년경~기원전1천년경
	청동기시대	기원전1천년경~기원전300년경
고대국가시대	고조선	기원전4세기경~기원전108년경
	부 여	기원전2세기경~서기494년
	삼 한	기원전3세기경~서기369년
	낙 랑	기원전108년~서기313년
삼국시대	고구려	기원전36년~서기668년
	백 제	기원전18년~서기663년
	신 라	기원전57년~서기675년
남북국시대	신 라	서기676년~서기935년
	발 해	서기699년~서기926년
고려시대		서기918년~서기1392년
조선시대		서기1392년~서기1896년
대한제국시대		서기1897년~서기1910년
일제강점기		서기1910년~서기1945년
대한민국시대		서기1945년~현재

한국 전통
건축 문화의 형성

　한국은 아시아대륙의 동쪽에서 태평양에 돌출되어 있는 반도이기 때문에 고대부터 중국대륙의 선진 문화를 받아들였고 이를 인접한 일본에 전달하였다. 건축에 있어서도 각 시대마다 다소의 차이는 있으나 대륙의 건축 문화의 영향은 한국과 일본의 건축 문화 발전에 큰 영향을 주었다. 이처럼 한국 전통 건축에서는 중국의 한나라 시대 이후에 전래된 목조 가구 형식이 2천여 년 가까이 이어지다가 개항과 일제강점기를 거쳐 해방이 되고 산업화가 진행되면서 소위 서양식 건축으로 아주 빠른 속도로 대체되었다. 즉 시멘트 벽돌·콘크리트·철근·유리 등 새로운 건축재료로 지어진 높은 건물이 우리에게 소개된 것이다. 그 결과 우리나라에서 우리의 전통건축이 지니는 민족적 정통성이 사라지고 세계 어디에서나 볼 수 있는 국제주의적 건축문화가 만연해 가고 있는 것이다.

　이런 과정에서 우리는 우리의 전통 건축 문화를 평가절하 하는 데에 익숙해지게 되었다. 특히 일제가 한반도 침략의 정당성을 주장하기 위한 의도적인 문화 말살도 있었지만 스스로 우리의 것에 대한 폄훼도 많았음을 부정할 수는 없을 것이다. 우리의 전통건축

이 '사용하기에 불편하다', '너무 규모가 작다', '짜임과 맞춤이 거칠다', '아름다움보다는 슬픔이 가득하다', '외래적인 것이 많다' 등의 비판이 많이 있었다. 그런 결과 근대 이후 외국의 건축양식이 마치 유행처럼 빠른 속도로 우리 땅을 송두리 채 차지하게 된 것이다.

그렇다면 과연 우리의 전통건축의 참 모습은 어떤 것일까? 흔히 한국의 전통건축에는 독특한 아름다움이 있다고 한다. 그러나 정말 한국의 전통건축이 다른 나라의 건축에 비하여 남다른 특성이 있고 아름다운 것일까? 무엇이 아름답고 한국적인 것인가? 우리 것이니 곱게만 보인 것이 아닌가? 이러한 아름다움을 보여주는 요인은 무언가?

한국 건축을 이루는 요인

한국의 건축 문화는 한반도에서 한국 사람에 의해 장구한 세월동안 형성된 것으로 세계의 다양한 건축 문화와 다를 뿐만 아니라 가까이에 있는 중국이나 일본의 건축 문화와도 다른 독특한 모습을 지니고 있다. 이렇게 특성을 가지게 된 것은 바로 한국인이 살고 있는 국토의 고유한 자연풍토와 한국의 역사와 정치, 사회제도, 조형의지, 조형사상이 있었기 때문이다.[23]

즉 동·서양을 막론하고 건축은 자연적 환경과 인문적 여건에 따라 나라마다 발전과정과 양상에 많은 차이를 나타낸다. 따라서 한국의 전통건축은 어떻게 형성되어 발전하였으며 한국 건축 문화에 대한 평가나 가치의 인식에 있어서도 자연적 환경과 인문적 요인에 대한 이해가 필요할 것이다. 자연적 환경 및 인문적 요인이라는 이 두 가지 요인은 다음과 같이 세분화된다. 즉 전자는 지리·지질·기후적인 요소로 세분되며 후자는 역사·사회·종교적인 요소로

나뉘어져 건축문화의 특질을 이룬다.[24]

1. 자연환경

아시아 대륙의 동북쪽에 돌출한 반도국가인 우
리나라는 대륙과 도서의 중간에 위치하여 역사적으
로 요충지가 되었으며 강대한 세력에 여러 차례 침
탈을 받아 수난과 시련이 되풀이되기도 하였다. 그
러나 대륙 문화와 해양 문화가 혼합, 절충되는 지역
이 되어 이 두 가지 문화를 융합하는 문화적 특성
을 지녔으며,[25] 대륙과 해양과 구분되는 민족 고유
의 문화적 특성을 형성한 것이라 할 수 있다.

지질학적으로는 우뚝 솟은 장년기 지형의 높은
산이 극히 적고, 대부분 높낮이가 낮은 노년기 지형
으로 전국토의 약 75%가 산지이고 꼭대기가 둥그
렇고 완만한 산이 많았으므로 건축에 있어서도 배

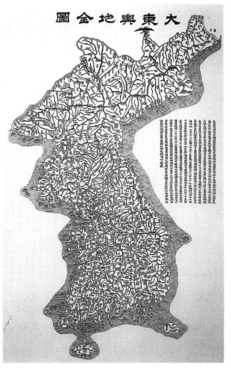

大東輿地全圖

대동여지도 김정호

산임수의 풍수지리설이나 음양오행설의 적용에 무리가 없었던 것
으로 생각된다. 자연 지세는 비교적 아담하면서도 아름다운 산이
많고 강물이 맑아서 '금수강산'이라 불리었고, 자연의 아름다움을
즐기고 자연에 순응하려는 한국 사람들의 심성이 형성되었다.

이와 같은 경향은 건축문화나 예술 전반에 있어서도 자연지형에
영향을 받은 유연한 곡선을 사용하는 등의 자연에 조화하는 모습을
보여준다. 이러한 자연적 요소들은 한국 건축이 건립되는 집터의
높고 낮음, 대지의 형태와 배치 및 방위에 많은 변화를 가져오게 됨
으로써 건축의 기본요소가 되었다. 즉 건축 조형에서 중요한 위치
를 차지하는 배치에 영향을 끼쳤다.

우리나라의 기후는 대륙과 해양의 중간적인 기후로서 남쪽은 일
본의 구주 및 시코쿠[四國]지방과 큰 차이가 없는 연평균 10~16℃

도의 온난한 기후를 가지고 있으며 북상함에 따라 대륙성 기후로 더위와 추위의 차가 심해서 겨울의 추위가 여름의 더위보다도 견디기 어려웠다. 이로 말미암아 한국 고유의 온돌이라는 난방방식과 그에 대조적인 마루라는 바닥구조를 형성하게 되어 북방 주거 문화와 남방 주거 문화의 중간적 위치에 있다고 생각된다.

이러한 이유로 가옥의 구조는 오히려 추위에 잘 견디는 모습으로 발전하였다. 즉 주택의 방바닥 밑에는 반드시 온돌을 설치하고, 다시 난방 효과를 높이기 위하여 벽은 되도록 두껍게 하고 진흙을 바른다. 지붕의 서까래 위에는 두껍게 적심과 보토를 얹은 다음 기와나 짚으로 지붕을 덮었다. 또한 방은 가급적이면 적게 하고 천장도 되도록 낮게 만들었으며 창문도 여름철 공간인 대청을 제외하면 그다지 크지 않게 하고 미닫이와 여닫이문을 두어 이중창으로 사용한다. 또 온돌을 만들어야 하기 때문에 주택은 이층을 만드는 일이 없다. 비의 양이 비교적 적기 때문에 초가집이나 기와집 모두 지붕의 물매는 완만한 편이다. 지붕의 크기로 보면 비가 많은 일본과 비가 적은 중국의 중간적 위치에 해당한다.

한국 전통 건축에서 사용되는 재료는 나무·돌·벽돌·기와·진흙과 석회 등을 들 수 있는데 1년 평균 강수량이 1,250mm 정도이기 때문에 삼림의 성장에는 비교적 좋지 않은 기후조건으로 인하여 양질의 목재를 구하기 어려웠으므로 목재를 최대한 유용하게 사용하기 위해 많은 배려를 하였다. 목재는 소나무가 가장 많고 느티나무나 싸리나무 등 다양한 나무가 사용되었다. 특히 소나무는 우리나라의 상징적인 나무로 집을 짓는 일에서부터 배를 만드는 일, 심지어 관棺 제작까지 사용되었다.[26]

한국에서 많이 사용되는 목재는 육송이다. 육송은 장대한 부재를 얻기 어렵고 수액이 많아서 치목하기가 쉽지 않다. 따라서 한국의 목조건축은 일본에 비하여 세부가공이 조잡해 보이고 정밀도가 낮

다. 이는 기술적인 수준이 낮기 때문에 일어난 현상이 아니고 건조율이 높고 수직 균열이 많은 육송 재질의 특성에 순응하여 적절한 정밀도를 찾아내는 지혜에서 나온 것이다.[27]

그러나 화강암을 비롯한 풍부한 양질의 석재는 산출지가 극히 넓고 채석이 용이하여 큰 건축의 기초, 층계, 난간으로부터 가옥의 벽과 담장 등에 널리 사용되었다. 고대부터 석탑·석불·부도(승탑)·석비 등의 훌륭한 석조조형물이 중국과 일본에 비하여 더욱 발달한 것은 이러한 이유에서였다. 특히 양질의 석재는 물로 갈면 매끄럽고 거울과 같이 되고, 정교한 조각을 하는데 견디고 천여년의 세월을 겪어도 여전히 훼손되지 않은 것이 많이 있다. 이는 일본에 비하여 지진의 빈도가 적은 한국에 조적식 석조건축이 많이 건립된 이유이기도 하다. 특히 이들 석조건축은 수많은 전란에도 불구하고 현재까지 남아 있어 한국 건축문화의 면모를 잘 보여주고 있다.

2. 인문적 요인

대륙에 붙어있는 작은 반도라는 지리적 조건은 일부 일본인 학자와 침략주의에 아부하는 어용학자에 의해 한국의 역사에 숙명적인 불행의 굴레를 씌운 요인으로 주장되어왔다. 그러나 오늘날 우리가 살고 있는 국토는 반도이지만 본래 우리 조상들이 실제로 역사 창조의 주무대로 활동한 곳은 북위 40도선을 하한으로 하는 그 이북, 즉 오늘날 만주지역과 송하강 이남 시베리아 및 연해주 일대로 추정되고 있다.

예컨대 이러한 사실로만 보아도 한민족의 역사를 부수성·주변성·사대성·정체성 등을 특징으로 하는 반도적 성격의 역사로 규정지으려는 지리적 결정론은 식민지하에서 우리 민족의 열등의식을 조장하기 위한 것임을 알 수 있다. 반도라는 지리적 특성은 오히려 해양과 대륙을 이용하여 발달할 수 있고 세계사에서 그리스와

로마 등 반도국가가 세계를 지배하였던 예가 많이 있었다. 그럼에도 불구하고 한반도가 강대국 사이에 끼어 있어 숙명적으로 그들의 침탈을 받아왔다는 사실을 의도하는 편향적인 시각이라 하겠다.

우리나라에 사람이 살기 시작한 것은 고고학적으로 볼 때 약 50만 년 전부터라고 하며, 청동기시대에 이르러서 나라를 건국하였다. 우리나라의 개국에 대한 이야기로는 단군신화가 전해지고 있다. 단군신화는 『삼국유사』·『제왕운기』·『세종실록지리지』·『동국여지승람』 등에 소개되어 있으며, 우리 민족의 전통과 문화의 정신적 근원이 되었고, 오랫동안 우리 민족의 뿌리로 간주되었다. 또한 단군 왕검이 세운 조선은 이성계가 세운 조선과 구별하여 고조선이라고 부르는데, 한민족이 세운 최초의 국가이다. 단군이 나라를 세운 B.C.2333년 10월 3일을 개국의 기원으로 보고 개천절로 정하여 기념하고 있다.

인류학적으로 몽고인종에 속하고 언어학적으로는 알타이어계에 속하는 한민족은 그 품성에 있어서는 깨끗하고 맑은 하늘, 아담한 풍토와 자연환경 등으로 인하여 저절로 결백청초를 상징하며 흰빛을 사랑하게 되는 백의민족이라 칭함을 받게 되었으며, 소박하고 아담하며 청초한 문화적인 특성을[28] 지니게 되었다.

이와 같은 한민족의 품성을 근간으로 발전한 한국의 문화는 동양문화의 원시적 기반을 형성하였던 동북아 문화에서 요람기를 보내고, 중국고대 한漢문화를 배우고 불교 문화로 성숙하는 과정을 거친 다음 이를 순화, 집약, 동화시켜 민족 고유의 문화로 발전하게 된 것으로 생각된다. 요람기에 있어서는 원시 민간신앙에 의한 자연숭배 및 영혼불멸사상 등으로 죽은 자를 후장하는 풍습이 있어서 수많은 거석 분묘들을 남겼으며, 중국고대의 한문화에서 배운 목조건축가구의 기본형식은 현재까지도 한국건축에 계승하여 재현되고 있다. 특히 음양오행설, 풍수지리설, 천문사상, 유교 및 도교 등의

동양사상과 철학은 건축문화의 형성에 많은 영향을 끼친 것으로 생각된다.[29]

　풍수지리사상과 도참사상은 삼국시대 말기에 중국으로부터 들어와 고려 및 조선시대에 번성한 것으로 알려지고 있다.[30] 조선의 개국과 더불어 신도읍지의 결정, 궁궐의 배치는 물론 사대부들의 택지 선정과 건축 배치, 평면 결정에도 영향을 미쳤다.

　또한 삼국시대에 전래된 불교문화는 신라와 고려시대를 거치면서 최고조에 달했으며 현존하는 고건축물의 대부분을 차지하고 있는 수많은 사찰을 유산으로 남겼다. 하지만 불교활동의 폐단이 나타나자 조선시대에 와서는 불교가 정책적으로 억압되어 불교건축이 일시적으로 쇠퇴하였고, 상대적으로 유교가 융성하여 문묘와 향교 및 서원들이 경향 각지에 건축되었다. 숭유억불의 결과 각 도읍에는 모두 향교가 설치되었고 지방에는 많은 서원이 설치되었다. 향교에는 반드시 공자묘인 대성전과 지방 향리의 자제들을 교육시키는 명륜당이 있었다.

　이러한 유교문화 역시 조선시대 후기에는 그 폐해로 인하여 서원철폐령이 내려지기도 하였다. 또한 고려와 조선시대 여러 차례에 걸친 외적의 침입은 면면히 이어져 내려온 아름다운 건축 문화 유산을 순식간에 불바다로 만들어 버렸다. 특히 한말에 서구 열강의 침략과 일제에 의한 강점은 민족의 정체성 상실과 외래문화의 무비판적 도입이라는 수모의 역사를 야기하였다.

　그러나 조선시대는 그간의 수많은 외침에도 불구하고 외래문화의 영향을 집약하고 이를 순화, 동화하여 한국 고유의 문화로 발전시켰으며,[31] 건축 문화에 있어서도 독특한 발전을 가져왔다고 할 것이다.

03. 한국 전통 건축의 특성

문화적 의미

한국과 일본의 건축을 흔히 중국계라고 한다. 그러나 한국과 일본은 원래 각각의 민족이 지니고 있는 고유한 원시 문화와 외부로부터 도입한 문화 요소들을 시대가 경과함에 따라 융합, 동화시키는 방향으로 발전시켰다. 한국과 일본은 상이한 자연환경과 인문환경에 의하여 각기 특성이 다른 건축 문화를 형성하였다. 즉 같은 중국계 건축문화라고 하여도 중국, 한국 및 일본은 그 건축양상이 각기 적지 않은 차이를 나타내고 있다. 이 차이는 통속적인 개념으로 이해하기 쉽게 표현한다면 건축문화의 전반적인 면에 있어서 중국은 대륙성, 한국은 반도성, 일본은 도서성의 차이를 가지고 있으며 건축의 외관상에 있어서는 중국은 장중성, 한국은 유려성流麗性, 일본은 단순성의 차이를 가지고 있다 하겠다. 또한 건축의 색채면에 있어서는 중국은 변화성, 한국은 청초성, 일본은 농연성을 가지고 있다고 말할 수 있다.[32]

넓은 국토와 풍부한 자원을 바탕으로 발전한 중국 건축은 거대

한 규모와 다양한 표현 방식으로 보는 이를 압도하는 바가 있다. 따라서 시각적으로는 기름진 포만감을 느끼게 만든다. 이와 대조적으로 일본 건축은 단순하고 정교하며 그 표현에서는 담백함이 느껴진다. 그러나 한국 건축은 기교가 적으며 자연과 합일하는 느낌을 주는 특성이 있으며 '대교약졸大巧若拙(훌륭한 기교는 오히려 졸렬함)'의 멋을 나타내는 점이 있다.[33]

윤장섭 교수는 그의 저서 『한국건축사』에서 한국 건축 문화의 특성을 다음과 같이 논하고 있다. ① 건축 구조 형식의 특징 ② 친근감을 주는 척도 ③ 자연과의 조화 ④ 조형의장의 특징으로, ㉠ 기둥에 배흘림이 있는 것, ㉡ 기둥의 안쏠림과 우주의 귀솟음을 두는 것, ㉢ 지붕의 처마곡선미(후림, 조로) ⑤ 공간구성의 특징 ⑥ 장식과 색채의 특징 ⑦ 건축미의 특징 등이라고 하였다.

또한 주남철 교수는 그의 저서 『한국건축사』에서 기존의 견해를 포괄적으로 정리하여 한국 건축 문화의 특성을 다음과 같이 정리하고 있다. ① 좌우대칭 균형과 비좌우대칭 균형의 공존체계 ② 선적 구성과 유연성 ③ 채와 칸[間]의 분화 ④ 개방성과 폐쇄성 ⑤ 인간적 척도와 단아함 ⑥ 다양성과 통일성 ⑦ 사상성 : 풍수지리, 도참사상, 도가사상과 음양오행론, 유교 ⑧ 자연과의 융합성 등이라 하였다.

그렇다면 우리의 전통 건축은 어떠한 문화적 의미와 특징을 지니는가? 흔히 우리의 전통 건축은 독특한 아름다움이 있다고 한다. 반만년 역사를 지내면서 우리 민족의 정체성을 가장 잘 반영해 주는 것이 우리의 글과 음식, 의복, 그리고 건축일 것이다. 그러나 정말 우리 건축이 다른 나라의 건축에 비하여 남다른 특성이 있고 아름다운 것일까? 구체적으로 무엇이 아름답고 우리다운 것이며, 우수한 것인가?

자연과의 조화

　한국의 전통건축은 부지의 선정에서부터 건축의 형태에 이르기까지 여러 가지 부분에서 자연을 존중하며 자연에 적응하였던 흔적을 쉽게 볼 수 있다. 어느 민족이 자연을 거스르며 건축을 하겠는가? 라는 역설적인 주장도 있겠지만 우리 건축에서 유난히 특징적으로 보이는 모습이다.[34] 건축물의 위치를 잡는데 있어 지세에 잘 적응하도록 하였으며, 건축물의 모습도 배경이 되는 주변의 경관과 어울리게 하여 자연의 세를 억누르고 자연과 대항하여 경쟁하듯이 이루어진 예는 거의 찾아볼 수 없다.

　특히, 풍수지리사상을 중요시하여 현세의 건축인 집[陽宅]을 정할 때나 죽은 후의 분묘인 유택幽宅(陰宅)을 마련할 때도 풍수설의 이치에 순응하도록 하였다. 풍수설은 고려시대와 조선시대를 통하여 그 당시의 상식이요 과학이었다고 생각된다.[35]

　한국은 사계절이 뚜렷한 반도국가이다. 우리나라의 풍토, 비의

노년기 산과 어울리는 초가지붕
순천 낙안 읍성

삶의 공간과 흔적, 우리의 건축 문화

양과 바람의 속도, 추위와 더위에 적응하는 것이 당연하다. 또한 전
국토의 70% 가량을 이루는 산지가 많고 산이 뾰쪽하게 높지 않은
노년기 산의 모습을 지닌다. 따라서 건축의 배경이 되었던 완만한
지형을 이루는 산의 모습은 초가의 지붕 등의 건축형태에 자연스럽
게 반영되어 곡선이 주된 의장의 요소가 되게 하였다.

건축 계획을 할 때에도 인위적인 기교를 쓰지 아니하였으며, 자
연적인 미를 나타내도록 하였다. 이러한 특성은 아름다운 지붕의
곡선에서 찾아 볼 수 있으며, 건축 재료를 사용함에 있어서도 자연
에서 채득한 나무와 흙, 돌을 주로 사용하였기 때문에 재료가 지니
는 자연 본래의 특성을 잘 살려서 쓰는 경향이 많다.

자연석을 이용한 덤벙주초방식이나 막돌허튼층쌓기의 기단에서
이와 같은 특성이 잘 드러나고 있으며, 기둥을 다듬을 때도 자연적
인 형상에 따라서 다듬게 되므로 때에 따라서는 기둥하단 일부에
원목의 자연적인 형상이 그대로 남아 있는 것을 사용한 경우가 정
교하게 잘 지어진 건축에서도 흔히 볼 수 있다. 뿐만 아니라 대들보
와 문지방을 위로 굽은 자연스러운 부재를 사용하여 수직하중을 받
쳐주는데 유리하게 하였고 공간을 더 넓게 이용하는 현명함도 보여
주었다. 또한 아름답게 휘어진 우미량, 부드럽게 완만한 곡선을 이

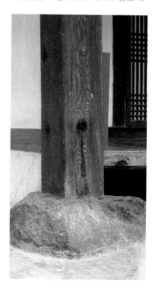

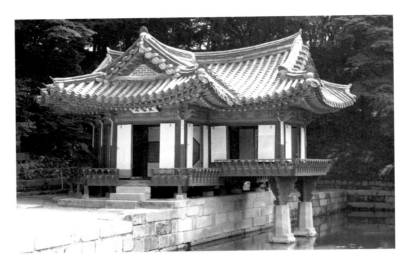

정자의 배경이 되는 자연경관 창덕궁
후원의 정자인 부용정.

루는 솟을합장, 원형의 통재를 사용한 서까래 등 여러 곳에서 이러한 흔적을 쉽게 발견할 수 있다.

이와 같이 재료의 가공과 자연의 상태로 된 부재를 사용한 것은 자연과의 조화를 조형의 근본으로 한 것임을 보여준다. 즉 인공의 가미를 절제한 무작위적이고 무기교의 자연미를 나타내는 기법이 한국 전통 건축의 아름다움을 한층 더 하는 의미 있는 특징이라 하겠다. 작위가 적고 인간적 이지와 기교가 크게 작용한 것이 아니어서 어느 점에서는 어수룩한 면도 있을지 모르나 순박한 면이 있어 매우 친근감을 주는 것이라고 생각된다.[36]

이러한 모습은 한국의 전통 정원에서도 여실히 나타나고 있다. 식재를 함에 있어 늘 푸른 나무들을 심지 않고 철 따라 움트고 잎이 무성하고 낙엽지면 눈꽃이 만발하는 활엽수들을 심는다. 이것은 사계절이 분명하여 계절의 흐름에 따라 수경과 경관을 변화시킴으로써 자연스러운 정원을 꾸미려고 하는 조형의식의 발로이다. 서양의 자수정원, 일본의 석정石庭이나 나뭇가지를 잘라 인공적인 수형을 만드는 전지剪枝 등의 인위적인 가꾸기는 가급적으로 배제하는 것이 한국 전통 조성의 기법이자 특징이다.[37]

삶의 공간과 흔적, 우리의 건축 문화

전통사상이나 예법에 입각한 건축

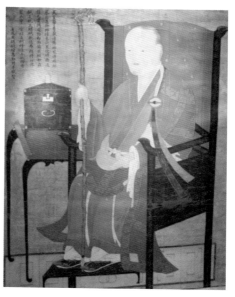

풍수지리의 개조 도선국사 진영

우리 민족의 정신세계를 이끌어 왔던 전통사상은 불교와 유교를 포함하여 도가사상과 풍수지리설, 도참사상 등 다양하다. 특히 풍수지리설은 삼국시대에 중국으로부터 들어와 고려 및 조선시대에 번성하였다. 고려 태조 왕건이 풍수의 중요성을 강조하였으며, 많은 사찰건립에 있어서도 풍수에 의해 택지를 선정하였다.

뿐만 아니라 조선의 개국과 더불어서 신도읍지의 결정, 궁궐의 배치는 물론 사대부들의 집자리 선정과 건축배치, 평면결정에도 영향을 미쳤다. 사대부들은 집을 지을 때 집터의 선정은 물론 집의 배치에 있어서 좌향을 중시하였고 안방, 부엌, 대문, 측간의 위치에 따라 각 방위에 부여된 음양오행에 의하여 집의 길흉을 논하였다. 집의 평면은 길상문자로 생각했던 '口字', '日字', '月字', '用字'의 형태를 따라 짓게 되었다. 한편 나쁜 '尸字', '工字'는 채택하지 않았다. '尸字'는 시신을 뜻하여 나쁘고, '工字'는 부수고 두드리는 극히 불안정함을 뜻하기 때문에 금하였다.

도가사상은 자연의 실상을 깨달은 참 지혜를 통하여 무위의 삶을 추구하는 사상으로 삼국시대에 정원을 조성하는데 있어 천원지방天圓地方의 음양오행론에 근거하였다. 이러한 사실은 이미 네모난 연못인 방지方池와 둥근 섬에 삼신선산三神仙山, 무산십이봉巫山十二峰을 도입하여 도가사상을 표현하고 있음을 알 수 있다. 이러한 도가사상은 건축조형에 영향을 주었는데 고려시대부터 사찰 건축에서는 도교 등 토속신앙을 수용하여 산신각, 칠성각 등을 건립하였다.

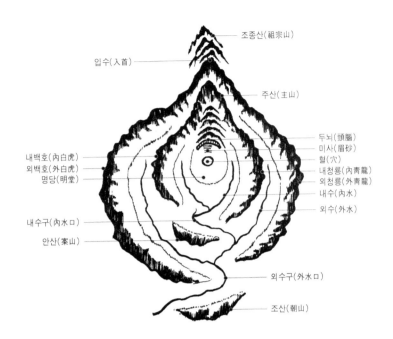

조종산(祖宗山)

입수(入首)

주산(主山)

두뇌(頭腦)
미사(眉砂)
혈(穴)
내청룡(內靑龍)
외청룡(外靑龍)
내수(內水)
외수(外水)

내백호(內白虎)
외백호(外白虎)
명당(明堂)

내수구(內水口)

안산(案山)

외수구(外水口)

조산(朝山)

풍수지리의 이상적 국면(局面)

또 강선루 · 승선교 · 만선교 등 건축물의 이름을 신선과 관련하여 지었고 더욱이 조선후기 사찰에서는 용두와 봉두를 조각하여 장식하기도 하였다.[38]

음양오행론이 건축에 미친 영향은 풍수지리와 함께 크게 작용하였는데 건축의 색채사용에 있어 기본원리로 작용하였다. 즉 동방을 뜻하는 청靑, 서방의 백白, 남방의 주朱, 북방의 현玄, 중앙의 황黃, 이상의 다섯 색이 단청의 기본색으로 사용되었다. 또 음양오행론은 자연환경과 건축의 형태 해석에도 깊이 작용하였다.

『도선비기道詵秘記』에 의하면 '산이 별로 없을 때에는 높은 정자인 고루高樓를 짓고 산지에서는 낮은 집인 평옥平屋을 짓는다 하였다. 고루는 양이고 평옥은 음이라, 우리나라가 산이 많은 지형이라 양인데 고루를 짓는다면 이는 서로 상충되어 좋지 않으니 음인 평옥을 지어야 하는 것이다' 하였다.

또한 유교에서 가장 중요한 덕목은 예禮로 이는 하나의 구별의식의 표현이라 할 수 있다. 군신간의 구별, 부자간의 구별, 남녀 간의 구별을 말하는 내외법, 노소간의 구별, 반상의 구별로 여기에서 구별이란 각 사람 사이에 지켜야 할 도리이며 질서의 표현이다. 이러한 질서의식은 여러 가지 건축에서 잘 나타나고 있다. 즉 정전 앞의 품계석, 정전의 월대月臺, 기단의 크기나 높이, 다포건물과 주심포,

삶의 공간과 흔적, 우리의 건축 문화

익공건물의 차이, 안채는 팔작지붕으로 하고 부속채는 맞배지붕으로 하는 지붕형식의 구별, 주된 건물과 부속 건물 등에서 위계를 이루고 있으며 남녀노소의 공간 구분과 반상의 구분이 공간을 사용함에 있어서도 나타나고 있다.

이러한 주거공간의 예법은 상류주택에서 아주 잘 나타나고 있다. 상류주택에 영향을 끼친 요소들은 크게 가족구조 및 제도, 지리 그리고 사회 신분제도로 크게 나누어지며 이는 구체적으로는 조상 숭배정신, 대가족제도, 남녀유별, 충효사상, 풍수사상, 신분과 나이에 따른 상하구분 등 다양한 형태로 나타난다. 상류주택은 특히 신분과 나이에 의한 상하구별, 남녀의 유별, 조상 숭배정신과 같은 유교적 예제에 의해서 공간이 사랑채를 중심으로 한 가장생활권과 안채를 중심으로 한 주부생활권, 행랑채를 중심으로 한 하인들의 생활권 그리고 사당을 중심으로 한 조상 숭배공간으로 크게 나누어진다.

남녀유별은 유교의 다른 어떤 덕목보다도 우리네 상류가옥 건물 배치에 큰 영향을 미쳤다. 부부일 지라도 남녀는 각기 다른 공간

강릉 최대석 가옥의 안담과 문

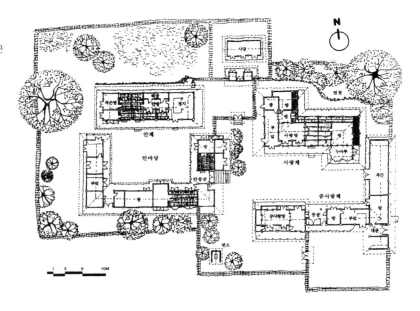

상류 주택의 공간구성
밀양 손씨 고가
경상남도 밀양시 교동에 있는 만석꾼
집으로 불린 99칸 주택이다.

에서 생활하였으며 이를 위해서 한 집은 사랑채를 중심으로 한 남자의 공간과 안채를 중심으로 한 여성의 공간으로 분할되었다. 사랑채와 안채 사이에는 담을 치고 문을 달았으며 이 문이 닫히면 두 세계는 완전히 차단되었던 것이다. 사랑채는 가장이 기거하며 손님을 맞는 곳으로 가장 화려하고 권위있게 표현되었다. 사랑채 앞에는 잘 가꾸어진 나무나 연못을 두어 인격을 닦는데 도움이 되게 하였고 사랑채 안에 다락집으로 만든 누마루를 두어 풍류를 즐기기도 하였다.

여자들의 생활 공간으로 사용되는 안채는 대문에서 가장 먼 쪽으로 자리 잡아 외부사람이 쉽게 접근하지 못하도록 막았는데 일반적으로 ㄷ자 모양이나 ㅁ자 모양으로 하여 폐쇄적인 형태를 갖추게 된다. 이처럼 양반주택의 특성은 강한 폐쇄성을 들 수 있다. 반상의 구별이 엄격한 사회에서 양반으로서의 권위를 지키기 위해서는 가족의 일상생활이 밖으로 노출되는 것을 꺼려했기 때문에 폐쇄적인 형태가 필요했을 것으로 생각된다. 따라서 주택 내의 건물과 공

안동 하회마을 솟을대문(상)

전남 구례 덕천사의 사당(하)
위패를 모신 신성한 공간이다.

간들이 높은 담장이나 건물 자체로 철저하게 가려지는 경우가 많고 솟을대문이나 화려한 담장을 사용하여 그들의 권위를 표현하려 하였다.

조선시대의 양반주거, 특히 종가집에서는 반드시 사당인 가묘家廟를 만들었다. 양반주택에서 사당은 조상의 위패를 모시는 신성한 장소로서 외부인이 쉽게 접근하지 못하도록 입구에서 가장 먼 쪽으로 배치되었고 담장과 대문을 설치하였다. 가묘는 예제에 따라 안

고산 윤선도 고택(해남 녹우당) 입구
드러내지 않고 절제된 대문

채보다 뒤쪽, 엄밀하게 말하면 동북쪽에 위치하고 있는 경우가 대부분이다.

특히, 상류주택에서는 조상을 받들기 위한 공간으로 사당 외에 가빈방家賓房(가빈방은 전라도지방. 경상도에서는 여막방廬幕房)이라고 하는 공간을 따로 마련하였다. 이 방은 육친이 사망했을 때 시신이 담긴 관을 서너달 동안 모셔두는 공간으로 후손들은 평시와 다름없이 조석상식을 차리며 부모의 죽음을 슬퍼하는 것이 관례였다.

이상과 같이 조선시대 양반의 주택은 유교의 가르침에 따른 엄격하고 위계적이며 의례적인 생활로부터 계획된 것이다. 또한 경제력이 풍부했기 때문에 권위를 표현하기 위한 큰 규모와 품격있는 장식을 가질 수 있었다. 그러므로 서민의 주거처럼 지역적 환경에 적응할 필요가 없었을 것이다.

친근감을 주는 인간적인 척도의 사용

우리 건축의 건축미를 말할 때 단아함과 순박함을 겸하고 있다고 한다. 단아함은 규모가 작은 건물에서 느끼는 아름다움이고 순박함

은 순후한 우리민족의 성정에서 자연스럽게 나타나는 아름다움이다. 중국 건축은 아무래도 넓은 대륙답게 건물이 장대하나 한국 건축은 사람을 기본적인 척도로 하여 적당한 크기로 건축하였다.[39] 또한 산지가 많아 국이 좁고 좌식생활을 한 탓으로 넓은 공간이 어울리지 않았을 것이다. 모든 건물은 그 기능과 환경에 따라 크기를 달리하기 마련이다. 한국의 건축은 지나치게 크지 않고 작지도 않아 적당한 크기이기 때문에 사람의 신체와 적절히 어울리는 크기로 자연스럽고 친근감을 준다. 필요 이상으로 크다거나 호화로워서, 혹은 너무 적어 오히려 이질적이고 건축적 의미를 덜 하는 경우가 드물다.

오르는 데 불편함이 없는 기단과 툇마루, 방안에서 턱을 괼 수 있는 높이의 머름, 창호의 넓이와 높이, 기둥의 굵기나 높이, 들보의 크기, 천장높이, 지붕의 경사나 돌출깊이, 평면공간이나 체적공간의 양적 크기 등에 있어 아담하고 단아하여 인간적인 척도의 정감을 느끼게 한다. 광대한 대지를 지닌 중국 건축의 과대함이나 비바람에 적응하면서 형성된 일본 건축에 비하면 노년기인 산의 형상이나 자연환경이 주는 양감에서 건축이 그다지 크지 않는 인간적인 척도를 이루게 하였을 것이다.

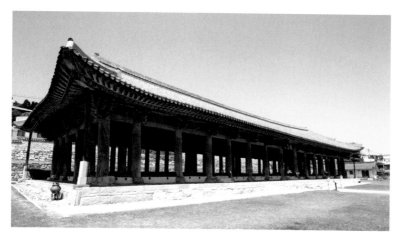

여수 진남관
조선시대 객사 건물로 정면 15칸, 측면 5칸의 단층 팔작지붕으로 된 현존 관아 건물로 제일 크다.

넘나들기에 편한 머름(상)

경북 예천 의성김씨 남악종택 안채
마루(하)
올러다니기에 적당한 마루 높이이다.

넘나들기에 편한 머름(상)

경북 예천 의성김씨 남악종택 안채 마루(하)
올러다니기에 적당한 마루 높이이다.

　물론 우리 건축도 신라시대의 황룡사는 탑의 높이가 225척, 금
당의 길이가 150척이나 되었고, 고구려의 안학궁지, 백제의 미륵사
지, 경복궁의 근정전이나 경회루나 화엄사의 각황전, 여수의 진남
관처럼 위용을 자랑하여야 할 필요가 있는 경우는 당연히 크고 웅
장하게 하였지만 일반적인 규모는 대개 인간적인 크기로 조영되
었다.

벼슬을 하였던 자들이 크고 넓은 주택에서 살았을 것으로 생각되는 것과 달리 조선시대에 서울로 벼슬을 하러 오면 대부분 조그마한 셋집에서 살았다는 기록이 있어,[40] 이 역시 우리의 주거가 그다지 크지 않았음을 알 수 있게 한다. 퇴계 이황도 '서울 셋집 동산 빈 뜰에 해마다 온갖 나무 붉은 꽃이 피누나'라고 노래하였다. 그러나 이 집처럼 정원까지 있는 좋은 셋집은 드물고 김종직은 '때로 셋집에서 쫓겨나서 동서로 자주 떠돌아 다녔네' 또 '셋집이 시끄럽고 습해서 병이 생겼네'라고 한탄할 정도로 그들이 청렴하고 좁은 집에서 살았음을 짐작하게 한다.

따라서 적당한 크기를 지닌 한국의 전통 건축은 주변의 자연환경과 너무나 잘 조화를 이룬다. 자연의 품에 안기는 것 같은 배치, 인간적인 척도로 이루어지는 적절한 크기, 노년기 산허리와 어울리는 지붕의 곡선, 자연친화적인 재료의 사용 등 여러 가지 모습에서 우리건축의 아름다움이 잘 나타나고 있다.

이처럼 한국의 전통 건축에서 나타난 인간적인 척도를 현대 건축에 잘 적용한 예로 김수근의 공간사옥을 든다. 즉 계단의 폭이 작은 경우 2척尺정도밖에 되지 않은 곳도 있고, 천장 높이가 7척尺도 안 되는 등 한옥에서 특히 친숙한 인간적 공간감을 맛볼 수 있게 되어 있다. 전체건물의 덩어리가 나뉘어 있음은 물론, 계단이나 화단, 담장, 나아가 벽면의 벽돌 내어쌓기나 돌출창의 배열 등에서 모두 한국인에 친숙한 리듬감이나 인간적 척도감을 느낄 수 있도록 계획되어 있다.

목조가구식 건축이 주축

한국 건축은 중국계 건축의 영향으로 목조가구식 구조가 거의 대

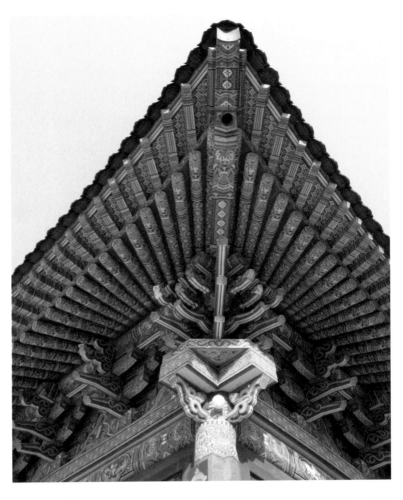

보은 속리산 법주사 대웅보전의 화려한 귀공포

부분이다.[41] 초석과 기둥이 거의 대부분의 하중을 받아내고 벽은 약간의 하중만은 받는 간막이 역할을 하고 있다. 지붕은 기와를 입히는 것이 일반적인 구조방식이다.

한국의 건축에서 시원적인 목구조의 사용은 석기시대부터 청동기시대를 거쳐 초기철기시대까지 지어진 움집의 구축에서 비롯되는데 이 움집이 바로 가구식구조의 기본적인 뼈대를 이룬다 할 것이다. 즉 움집에서는 가장 단순한 형태의 기둥과 도리 · 보 · 대공 · 서까래 등을 나무로 만들어 결구한 기본적인 목조가구식을 이룬다.

삶의 공간과 흔적, 우리의 건축 문화

그 후, 고대 중국의 한나라 이래 건축 구조 형식을 따라서 아주 오랜 기간 동안 목조가구식 구조를 사용하여 왔다.

예산 수덕사 대웅전의 소꼬리 모양의 보(우미량)

기단부는 대부분 판축으로 지정다지기를 하였고 상부의 하중을 잘 받도록 석재를 사용하여 안전하게 하였으며, 굵은 기둥과 보는 짜맞추기에 편리하고 가공이 유리한 목재를 사용하였다. 또한 지붕은 비가 내려도 물이 새지 않고 바람이 불어도 날아가지 않도록 무거운 흙과 기와를 사용하여 아름다운 곡선을 이루었다. 벽체는 내부에 나뭇가지를 엮어 뼈대를 이룬 다음 양쪽에 흙을 맞벽치기한 다음 종이를 바른 심벽구조로 하였다.

이처럼 한국 건축의 주요 구조부는 항상 목재이다. 그러나 산림이 적어 왕실·귀족·사사佛寺·관아 등의 권위적인 건축물이나 양반집에서는 나름대로 뼈대가 굵은 부재를 사용하였지만 일반 서민주거에 사용하는 목재는 모두 껍질을 벗긴 채로 잘 다듬지 않는 둥근 재료로 보, 서까래와 같은 것이 대부분 자연스러운 굴곡을 이룬다. 그러나 육송을 주로 사용한 우리 건축은 건조함에 따라 삼나무와 노송나무 등 다른 나무에 비하여 축소가 심하고 금이 가 맞춤에 있어 이완되는 단점도 있다. 이런 이유 때문에 우리 건축이 정교하지 않고 거칠다는 평가를 듣기도 한다.

기단위에 초석을 올려놓고 기둥을 세웠는데 초석은 다듬은 정평주초를 쓰거나 다듬지 않은 자연석 덤벙주초를 사용하였다. 덤벙주

단면도 외 관

시원적 가구식 구조인 움집

초방식에는 기둥의 하단에 그레질을 해서 초석과 기둥의 접속을 견실하게 하였다. 대규모 건축에는 주로 원형단면의 기둥들이 많이 사용되었으며, 기둥은 밋밋한 민흘림과 가운데가 약간 두꺼운 배흘림기둥을 사용하였다. 기둥의 길이는 기둥 하부 직경의 6~9배가 되는 것이 많이 사용되었다. 기둥 머리부분에서 기둥과 보를 짜 맞추기를 하여 지붕의 무게를 받치는 공포라는 구조법을 만들었다. 이는 중국계 건축에서 나타나는 방법이지만 우리나라에서는 이를 나름대로 응용하여 한국적인 수법을 착안하였다. 주요 가구재의 가공과 가구법에 있어서는 목재원형의 생김새를 검토하여 최대한 그 특성을 활용하는 데 주의를 기울였으며 도구는 주로 자귀를 사용하여 치목을 하였으므로 외관이 소박하고 자연스러운 특색을 나타내게 되었다.[42]

이처럼 건축의 중요부가 모두 목재이기 때문에 기둥의 굵기나 부재의 길이에 제한이 있기 마련이다. 따라서 홍예虹霓를 구축하는데 사용하는 벽돌조, 혹은 하중을 잘 견디는 석조와 같은 장대한 건축물을 만들기는 어려웠을 것이다. 목구조는 규모가 비교적 협소함을 느낄 수 있다. 이는 비단 한국뿐만 아니라 동양의 목조 건축에 공통되는 모습이다.

이러한 목조가구식 건축물은 아름답고 우리 민족의 정체성을 나

타내지만 석조 건축과는 달리 목재가 내구적이지 않기 때문에 고대의 목조 건축물이 현재까지 남아 있지 않다는 아쉬움도 있다.

외관의 아름다운 의장성 추구

한국의 전통 건축에서는 의장적으로 안정되고 아름다운 외관을 만들기 위하여 특별한 고려를 한 점을 찾을 수 있다. 중국이나 일본의 고대 건축에 비하여 규모나 정치함에서는 다소 떨어진다고 하겠지만 의장의 기본원리에 충실하여 우아하면서도 단아한 아름다움을 지닌다.

한국의 거의 모든 건물에 필수적으로 갖추어진 기단, 전면은 하얀 창문, 배면과 측면은 벽으로 이루어진 건물의 축부, 공포로 받쳐진 육중하지만 날렵한 지붕 등으로 구성되었다.

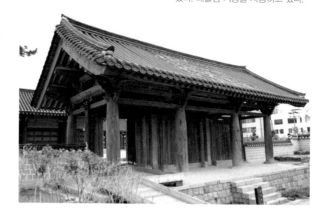

강릉 객사문
고려말에 지어진 문으로 가장 오래되었다. 배흘림 기둥을 사용하고 있다.

전남 순천 송광사 지붕의 곡선미 (상)

경북 영주 성혈사 나한전 꽃살창 (하)

　특히, 지붕과 기단, 그리고 축부의 비례, 기둥의 배흘림과 안쏠
림, 귀솟음, 그리고 지붕처마의 안허리곡(후림)이나 앙곡(조로)은 목
조 건축의 외양에서 독특한 아름다움을 지닌다. 기둥 중간 부분의
직경을 좀 더 크게 하여 소위 배흘림을 가지게 하는데, 이와 같은

방법은 그리스 건축에서도 볼 수 있는 것으로 중국과 일본 등의 건축에서 나타난 감보다 훨씬 안정감을 주어 아름답다. 우리나라에서는 이 양식을 고대에서부터 시작하여 고려시대, 조선시대는 물론 근래에 와서도 목조 건축에 사용되고 있다.

기둥의 상단을 미세하게 안쪽으로 기울게 하는 것을 안쏠림이라고 한다. 이렇게 하면 시각적으로 안정감을 느끼게 되는데 이러한 기법을 우리의 전통건축에서는 즐겨 사용하였다. 뿐만 아니라 귀기둥을 중간의 평기둥보다 약간 길게 하고 두껍게 하여 기둥을 솟아 올리도록 하였는데, 그 결과 육중한 지붕이 아름다운 곡선을 이루어 나는 듯 날렵하게 보이며 처마곡선과 조화를 이루도록 하였다.

한국 건축의 선은 유연성을 갖는 것이 특징이다. 이 유연성은 지붕에서 가장 두드러지게 나타난다. 한국의 지붕은 처마선과 용마루선이 유연한 곡선을 이룬다. 지붕처마의 곡선미는 우리의 전통건축에서 나타나는 가장 아름다운 모습이다. 우리 건축에서는 직선이 없고 곡선이 주를 이룬다. 건물의 중앙부 처마에서는 조금 처지고 귀부분에서는 약간 치켜 올라가게 하는 수법을 '조로'라고 한다.

또한 서까래의 길이를 중앙부에서는 좀 짧게 하고 지붕의 귀부분

으로 가면서 길게 하여 후림을 주는데 이 역시 지붕을 곡선화함으로써 아름다움을 더하고 있다. 이처럼 한국의 지붕선은 현수곡선이지만 중국의 지붕선은 추녀마루와 처마는 끝단에서는 곡선이나 용마루선은 직선이며 일본의 지붕선은 처마선과 용마루선 모두가 일반적으로 직선으로 동양 삼국이 대조적이다. 결국 직선보다는 곡선을 이루는 지붕이 부드럽고 우아하며 아름다움을 더 지닌다 할 것이다.

공간이 분화와 개방적

우리의 전통 건축은 사는 사람들의 성별이나 신분, 기능에 따라 공간이 채와 채로서 분리되고 채 안에서는 다시 여러 개의 칸間으로 분화되는 특성을 갖는다. 주거 건축에 있어 안채·사랑채·행랑채·별당 등으로 나누어지고 이들이 다시 모여 하나의 커다란 주거를 이룬다. 궁궐·향교·서원 등에서도 공간이 위계에 따른 질서와 쓰임새에 적합한 기능에 맞추어 나름대로 잘 분화되었음을 쉽게 알 수 있다. 특히 주거에 있어서는『주자가례朱子家禮』에 따라 사대부가 지켜야할 여러 가지 유교적인 법도를 엄격히 지키도록 하였다.

한국의 기후는 사계가 분명하기 때문에 여름에는 무덥고, 겨울에는 추워 대청과 온돌방이 공존하고 있다. 온돌방은 폐쇄성이 강한 성격을 지니나 대청마루는 기둥과 기둥 사이가 벽체보다는 창호들로 구성되어 개방성을 지닌다. 때문에 개방성과 폐쇄성을 동시에 지니고 있다고 하겠다. 이는 중국의 사합원이나 일본의 닫혀진 주거보다 훨씬 개방성이 강함을 보여주고 있다.

조선시대는 엄격한 신분제를 형성하여 이것이 주택 건축에 큰 영향을 주었다. 즉, 양반계급·중인계급·평민계급·천인계급으로

삶의 공간과 흔적, 우리의 건축 문화

구례 운조루 전경

나누어짐으로써 이에 따라 한양 천도와 더불어 집터의 분배에서 집 크기의 규제에까지 여러모로 많은 제약을 받았다. 집의 크기는 대군이 60칸으로 제일 컸지만 실질적으로 이를 넘어서는 사례가 빈번하였다. 그리하여 종국에는 민간에서의 집 크기가 99칸을 넘지 못하게 하였던 것이다. 장식적 제한으로는 초석 이외에 다듬은 돌을 쓰지 못하고 공포를 짜지 못하게 하였으며, 단청을 금하였었다.

또한 숭유억불정책으로 인한 가부장적인 대가족제도의 형성으로 한 주거 내에 가장을 중심으로 여러 세대가 공동으로 생활하게 되었다. 따라서 주택의 규모도 커지고 가장의 공간과 장자의 공간으로 나누어지고, 산 사람의 공간과 죽은 사람의 공간, 남·여 공간이 구분되며, 양반과 하인의 공간이 분화되어 있음을 알 수 있다.

주택의 평면은 한반도가 다양한 기후지역을 이루기 때문에 각 지방 마다 서로 다른 형태를 보여 주고 있다. 이는 제주도지방형, 남부지방형·중부지방형·서울지방형·평안도지방형·함경도지방형 등으로 구분되어 지역의 특성을 나타내주고 있다.

사찰이나 서원, 향교 등 종교 건축에서도 이러한 특징은 아주 잘 나타난다. 진입과정과 이동에 따라 공간들이 분화되고 하나씩 전개되어 나타나 결국 주공간에 이르게 된다. 또한 건축의 위계에 따

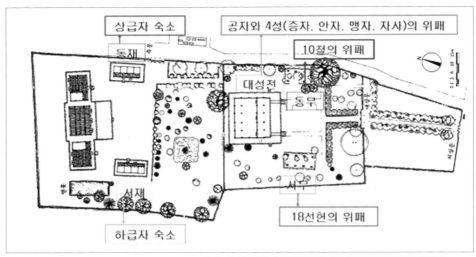

상급자 숙소 | 공자와 4성(증자, 안자, 맹자, 자사)의 위패

동재

10철의 위패

대성전

동무

서재

서무

하급자 숙소

18선현의 위패

나주향교(상)
위계와 기능에 따라 나누어진 공간

구례 화엄사 배치도(하)

삶의 공간과 흔적, 우리의 건축 문화

라 주된 공간과 부속 공간이 달리 조성되었으며 기능에 따라 적절히 공간을 분리하고 나름대로 질서를 준다. 사찰에서 일주문을 지나 주요 공간인 주불전까지 이르는 과정에서 여러 공간이 적절히 분절되고 구분된다. 진입공간, 과정적공간, 주공간, 부공간 등 각각이 질서를 갖고 있다. 향교와 서원에 있어서도 제향공간과 교육공간이 앞과 뒤에서 각기 축선과 지형에 따라 알맞게 배치되는 현명함을 보여준다.

한편, 도시의 가로구성은 중국과 같이 바둑판 형상을 따라서 일률적으로 형성한 것이 아니고 자연지세를 활용하여 계획된 것으로 중국의 도성제도를 모방한 고구려시대의 기자정전箕子井田이 현재 평양 서남부에 그 흔적을 남기도 있다. 한양도성도 배치에 있어서 『주례周禮』〈고공기考工記〉에 기록되어 있는 궁성의 왼쪽에 조상의 묘를, 오른쪽에 사직단을, 앞쪽에 조정의 관서를 배치하는 원칙을 따랐으나 당의 장안성長安城과는 시가지의 가로 형상이 판이하게 다름을 알 수 있다. 이처럼 한국의 도시와 건축공간의 구성은 비대칭적인 얼개 속에서 대칭적인 변화를 보이며 또한 대칭적인 구성안에서 비대칭성을 나타내는 특성을 갖고 있다. 이처럼 좌우가 대칭을 이루는 배치이면서도 내부적으로 균형을 이루지 않은[43] 경우는 주택, 사찰 건축 등 일반 건축에서도 흔히 나타나는 우리 건축의 특징이기도 하다.

마당 구성의 다양성

마당은 건축물과 건축물 사이에 형성되는 평평한 땅으로, 한국건축에 있어서는 집터주위를 담장으로 둘러막고 그 속에 여러 개의 건물을 세우기 때문에 여러 마당이 자연스럽게 형성된다. 상류주택

은 행랑채 · 사랑채 · 안채 · 중문간채 · 별당 · 정자 · 사당 등의 각
종 건축물과 이를 둘러싼 담장 · 벽 · 대문 등으로 구분되는 각종 마
당이 구성된다.

　조선시대 주택에서 마당은 항상 내부 공간을 보완하는 반내부적
성격을 갖는다. 개방된 마당은 창호를 열어놓으면 내부공간과 교류
되어 내부공간적 성격을 공유하게 된다.

　○ 행랑마당은 하인들의 거처, 마굿간, 곡물창고 등이 있는 행랑
　　채 옆에 있으며 가장 동적이며 공적인 공간으로 거의 개방되
　　어 있고 추수 때에 공동작업장으로 쓰이기도 한다.
　○ 사랑마당은 바깥주인이 주로 거주하는 사랑채의 정면에 위치
　　한다. 주인의 신분에 따라 규모가 커지며 주변에 다양한 나무
　　가 심어져 있고 조그마한 연못이 있는 정원으로 꾸미는 경우
　　가 많고 외부 손님들을 모시거나 향촌사회의 사회적, 문화적
　　중심지 역할을 한다.
　○ 안마당은 사랑이나 행랑마당을 거쳐 들어가게 되어 있으며,
　　어느 경우에나 직접 외부에 면하지 않는다. 혼인 등의 대사에

는 일가 친척들이 모여드는 집회장의 역할을 한다. 폐쇄적인 공간으로 구성되며 기능적으로도 외부인의 출입이 제한되는 안주인의 배타적 영역이다. 원래 안마당에는 나무를 심거나 다른 시설물을 두지 않고 다른 마당에 비하여 다소 좁다.

○ 별당마당은 별당과 짝을 이루어 별당의 성격을 보완하며 다분히 정적이고 은밀한 공간이다. 나이가 든 자녀용이거나 결혼한 신혼부부의 보다 은밀한 공간으로 대개 출입이 제한되는 한적한 장소에 위치한다.

○ 사당마당은 유교의 조상 숭배 사상에서 영향을 받아 형성된 장소로서 사당 주위를 낮은 담으로 둘러쌓아 신성한 공간으로 남겨 놓는다. 일반적으로 안채의 동북쪽에 위치하며 가옥에서 위계상 가장 높은 공간이다.

한편, 담장은 공간의 영역을 한정해 주는 동시에 방어적인 시설이다. 담장은 집주인의 사회적 신분에 의하여 의장을 달리한다. 서민 주택에서는 담장이 단순히 대지의 경계선을 상징하는 성격이 강하고 상류주택에서는 외부에 대한 방어적인 성격을 나타내고 있다.

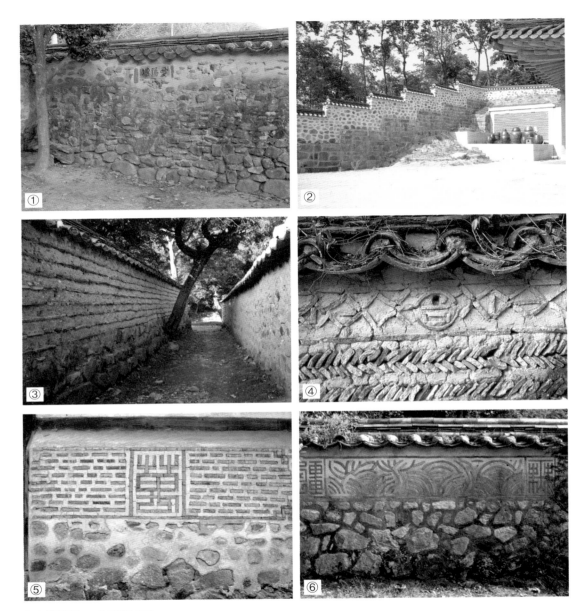

① 소쇄원 담장　④ 쌍계사 담장
② 학사재 담장　⑤ 신원사 담장
③ 독락당 담장　⑥ 신원사 담장

즉 서민주택의 담장은 돌담이나 흙담으로, 그 상부에 설치하는 지붕은 초가지붕으로 처리하여 주건축의 지붕과 동일하게 한다.

중·상류 주택이나 사찰, 관아 건축에서는 담장에 기와지붕을 하며, 궁궐에서는 담장에 양동(樑棟)을 설치하여 뚜렷한 신분의 차이를

삶의 공간과 흔적, 우리의 건축 문화

나타내고 있으므로, 궁궐의 담장은 주택의 담장보다 훨씬 높다. 또 한국의 담장은 중국과 일본의 담장과 달리 경사면을 따라 담장이 내려올 때 윗면이 경사지는 것이 아니라 수평으로 단을 만들면서 건축되기 때문에 독특한 율동미를 가지고 있다.

적절한 색채의 사용

우리 민족은 백의민족으로 색의 사용을 절제하며, 하얀색을 즐겨 사용하였다고 한다.[44] 흰색은 일반적으로 우리 민족의 민족성과 결부시켜 이해되고 있는데, 일견 타당성을 가지고 있지만 반면에 천박함·단순함·미개함이라는 일제의 강점을 정당화하는 식민사관과 결부되어 이해되기도 한다. 결국 우리 민족이 색의 사용에 있어 대단히 한정적이고 흰색을 즐겨 썼다는 것은 잘못된 이해이다. 사실 한국 건축을 비롯한 여러 유구에 있어서 고대사회부터 호화로운 색을 즐겨 썼으며 색채를 상당히 중요하게 다룬 흔적을 쉽게 볼 수 있다.

한국적 색조 조선시대의 백자

전남 순천 선암사 대웅전의 내부 단청

한국의 의복이나 건축을 비롯하여 미술과 공예를 보더라도 화려하고 훌륭한 형식이 다양하게 있었으며, 각 상황에 따라 서로 다른 색채에 의한 유형이 존재하였다. 이는 한국인의 다양한 미적 정서를 이해할 수 있는 것으로 특히 건축조영의 화려한 장엄조식에서 그 일례를 확인할 수 있다. 더욱이 고분벽화에서 벽면에 그려진 사실적이며 호화로운 벽화와 현존하는 목조건물의 단청은 이를 여실히 보여주는 예이다.

색을 사용한 쌍영총 벽화

장식문양은 기하학적 문양을 비롯하여 식물문양 · 동물문양 · 문자문양 등이 사용되었고 색채는 음양오행사상에 따라 5가지 색을 오방五方과 사계四季, 5행인 목화토금수木火土金水 등을 상징하는 의미로 사용하였다. 즉 사방색四方色으로 동서남북의 방위와 사계절을 나타내고[45] 건물에도 호화로운 다양한 채색을 하였다.

특히 한국 건축은 목조 건축으로 부재의 부식과 해충으로부터 보호를 위해서도 칠을 할 필요성이 있었고, 일반

주택을 제외한 왕궁·관아·사찰 등의 건축에서 건물의 권위와 장엄을 위하여 색채를 사용하였다. 단청을 하는 건축부재는 가칠단청이 기본이 되고, 기둥머리·창방·평방·도리·보·공포·서까래·부연·천장, 그리고 벽체의 일부에 단청을 한다.

중국 건축이나 일본 건축에서는 우리처럼 다양하고 호화로운 색채가 나타나지 않는다. 중국은 녹색이나 적색, 황색으로 원색적인 강열함을 나타내고 있고, 일본은 단색채를 사용하나 보편적으로 색채를 사용하지 않아 오히려 목재의 질감을 즐기는 감이 든다.

고유한 온돌 사용

『신당서』 동이전 고(구)려조에는 "…산골짜기를 따라 살고 지붕은 풀로 떼를 인다. 그러나 오직 왕궁과 관부官府와 절만은 기와로 인다. 가난한 백성들은 겨울에 장갱長坑을 설치하고 불을 지펴 따뜻하게 하고 산다."[46]라고 기록되어 있고, 『구당서』에도 거의 같은 "그 풍속은 가난한 사람이 많고 겨울에는 모두 장갱을 만들어 불을 지펴 따뜻하게 하고 산다."[47]라는 내용의 글이 있다.

이 기록에서 주목해야 할 것은 '구민裏民'들의 난방법에 대한 것이다. 이 기록은 우리나라 고유의 난방시설인 온돌을 말하거나 또는 온돌의 시원적인 것을 말하는 것이며 그것이 우리나라 온돌에 대한 가장 오래된 문헌기록인 것이다. 난방법이 고구려에서 발달하게 된 것은 한반도에서 북쪽지방의 겨울이 길고 연료를 구하는데 많은 노동력을 들여야 했던 하류계층에서 발달하였던 것으로 여겨진다.

또 이 『신당서』에서 말하는 '장갱'이라 표현된 난방시설은 중국의 동북부 지방에서 널리 사용되는 침대형으로 된 캉[炕]이라 부르

철제 부뚜막(상)
평안북도 운산군 용호리 출토

무용총 걸상 생활(하)

는 난방시설이 아니라 좌식생활에 알맞는 우리 온돌의 형태와 같거
나 비슷한 시설로 생각된다. 여기에서 특별히 가난한 사람들이 온
돌을 만들었다고 기록하는 것을 보면 상류계층에서는 온돌과는 다
른 난방법을 사용했을 것으로 추측된다.

　무용총·각저총·쌍영총 등 고구려 고분 벽화의 내용으로 미루
어 볼 때 상류계층에서는 철제 화로나 부뚜막과 같은 별도의 설비
를 방안에 두어 난방을 했을 것으로 짐작할 수 있다. 오늘날 발견
된 도제 가옥모형이나 철제 부뚜막들은 이를 뒷받침해 준다. 그러
나 방 전체에 온돌을 깔지 않았다고 해서 중국이나 서양 사람들처
럼 완전한 의자식 생활을 했다고 보기는 어렵다. 무용총에서 보이
는 의자식 생활의 그림 외에는 모두 신발을 벗고 책상다리를 취하
는 것으로 보아 평상 위에서는 좌식생활과 평상 밖에서는 의자식

　　　　　삶의 공간과 흔적, 우리의 건축 문화

생활이 혼합되었을 것으로 추측되기 때문이다.

우리 민족의 정체성을 여실히 보여주는 것은 한글과 김치·한옥·한복·한식·인삼·금속활자 등으로 다양하다. 그러나 이들 중에서 전통적인 주거생활에서 한민족이 모두 온돌 위에서 나고 자란 것처럼 우리의 일상과 밀착되어 있은 것이 온돌이다. 온돌은 이미 구석기시대부터 불을 사용하면서 자연스럽게 발생되어 오랜 세월에 걸쳐 발달하였고 오늘에까지 이른 우리의 고유한 문화유산이다. 온돌은 고조선과 고구려의 영토인 만주지역과 한반도 북부지역에서 크게 사용되었고 지금까지도 널리 이용되고 있어 우리의 정체성을 가장 잘 나타내고 있다. 중국의 조선족들까지도 어김없이 온돌방에서 생활하고 있다.

즉 우리 민족은 아랫목에서 태어나고 아랫목에서 뒹굴면서 자라고, 또 아이를 낳거나 아플 때 아랫목에서 지지고, 늙어 병들면 아랫목에서 누워 치료하다가 죽는다. 죽음으로 아랫목을 떠났다가 결국 제사상이나 차례상도 아랫목으로 다시 돌아와 받는다. 한민족은 살아있거나 죽은 후에도 아랫목과 떨어질 수 없는 아랫목 온돌 인생이다. 보건 의학적으로도 임산부나 노약자가 온도를 보존하고 유지하는 가장 좋은 난방은 온돌이다. 머리는 차고 발은 따뜻하게 하라는 '두한족열頭寒足熱'의 근본을 지키는 것이 온돌이기 때문이다.

이와 같이 우리 문화의 독특하고도 독창적인 문화는 불의 문화이며, 온돌문화이다. 선사인들이 최초로 불을 사용하기 시작하였을 때 불은 이용가치가 있으나 무서운 존재였을 것이다. 태양을 숭배하는 것은 곧 뜨거운 불의 숭배이고 태양빛으로 냉기를 극복할 수 없는 추운 겨울, 인간의 생존을 가능케 하는 것도 불의 도움이 절대적이다. 그러나 이 불은 항상 연기와 같이 오기 때문에 서양인들은 따뜻한 불을 원하지만 매운 연기를 감당하기 힘이 들었다. 뜨겁고 매운 연기는 극복할 수 없는 것으로 불을 무서워하게 하고 피하게

온돌의 아궁이와 부뚜막(상)

구들 놓기(하)

하였다.[48]

고대 로마의 하이퍼코스트Hypercaust는 목욕탕용으로 잠깐 사용되었던 원시적인 난방형태로 마룻바닥에 뜨거운 물을 흘려서 바닥을 따뜻하게 하였던 시설인데 우리의 온돌과는 비교가 안될 정도로 단순한 구조였다. 그 후에 온돌과 비슷한 시설은 고작해야 연기가 실내로 들어올 수 있는 벽난로가 발명되었지만 우리처럼 이미 일찍부터 연기를 분리하는 굴뚝을 만들고 아궁이에서 불을 지펴 온돌

밑에 불과 열기를 지나가게 하여 취사도 하고 축열蓄熱도 하여 결국 열기를 깔고 앉고 베고 눕는 과학적이고 위생적인 방법은 획기적인 발명이었다.

전통한옥은 그 구조가 온돌을 보호하고 온돌이 또한 사람을 따뜻하게 보호해 주는 절묘한 구조로 되어있다. 땅에서 올라오는 습기는 이중바닥구조인 구들 고래가 막아주고 겨울에는 따뜻한 지열을 고래가 또한 저장해 준다. 아궁이에서 굴뚝까지 열이 오랫동안 머물게 하여 구들장에 열을 저장하고 천천히 열을 발산하게 하여 오랫동안 따뜻하게 하는 가장 과학적이며 위생적인 난방을 한다.

이러한 온돌의 영향으로 인하여 우리는 앉아서 활동하는 주거문화를 이루었고 발보다는 손을 많이 사용하는 민족이다. 입식생활을 하는 다른 민족에 비해 손을 많이 쓰기 때문에 우리 고유의 춤을 보면 대부분 손짓을 많이 사용하는 것을 볼 수 있다. 발은 앉아 있었기에 정적이고 상대적으로 다른 민족의 춤에 비해 발을 덜 사용했다. 또한 손으로 만든 여러 수공예품들의 빼어난 아름다움에서도 우리 민족이 손재주가 많았음을 알 수 있다.

04.

한국 전통 건축의
현대적 계승

이상과 같이 한국의 전통건축이 지니는 아름다움과 특성에 대한 천착이나 내재적 의미탐구가 시도되고 있으나 이는 쉽게 정의 되거나 결론지어질 성질의 것이 아니다. 어느 민족이나 고유의 문화가 있고, 나름대로 아름다움과 특성이 내재되어 있기 마련이다. 어떤 경우는 시대상황에 따라 가치가 전도되거나 폄훼되기도 한다. 분명한 것은 오랜 세월 동안 우리가 생활하여 왔고, 현대적 일상 속에서 동경과 그리움으로 느끼고 있다는 것이고 그 자체가 우리의 것이기 때문에 더욱 가치가 있다. 또한 그래서 우리가 끊임없이 찾고 그곳에서 우리의 정체성을 느끼며 현대건축이 추구해야 할 의미를 두는 것이다.

그렇다면 이러한 우리건축의 특징은 현대건축에 어떤 의미와 방법으로 계승되며 적용되어야 하는가? 한국의 전통건축에 대한 천착 위에 이를 현대건축에 적용한 많은 건축이 있다. 그러나 과연 이러한 건축들에서 시도된 방법이 적절하였는가 하는 비판도 많았다. 즉 한국적인 여러 특징을 계승, 발전시키려는 시도에 대하여 나름대로의 찬사와 비판이 이어지고 있으나 결국 교과서적인 해답을 얻

을 수는 없었다. 이는 아직 미해결의 장으로 남게 되나 다음과 같은 방법을 제안할 수 있겠다.

전통 요소의 원용 및 재조합

한국 전통 건축을 모사模寫한 형태에 현대적 기능을 수용하는 방법으로 한국적인 느낌을 주는 설계방법론이 있다. 하지만 현대 건축가들은 이 방법을 선호하지 않는다. 이는 일반대중과 전문가 집단인 건축가 사이에서 미학적인 차이를 나타내는 것이다.

국립민속박물관(상)
국립광주박물관(하)

① 실제 건축물을 그대로 모사 : 국립민속박물관(구 국립중앙박물관) – 법주사 팔상전, 금산사 미륵전, 화엄사 각황전 등
② 전통 건축의 구체적 디테일만을 조합하여 모사 : 국립광주박물관 – 궁궐양식에 사찰양식을 절충하고 혼합
③ 현대적 형태의 건물에 고건축을 모사한 형태를 부가 : 올림픽회관 – 고층 사무실 하부에 팔각정 첨가

전통 요소의 변용 및 추상화

전통요소를 변용하거나 추상화하는 과정에서 전통건축이 지니는 시각적 모티브를 현대적으로 승화시킬 때, 재료 및 조형양식에 있어서 전통건축과 유사하게 표현한다면 한국적 느낌도 더 주며 널리 호감을 얻을 수 있다. 그렇지만 이 방법론은 디테일의 변형 및 재료의 선택에 세심한 주의를 기울여야 한다.

① 한국적인 사물의 형상에서 모티브를 가져오는 경우 : 올림픽

상암 월드컵경기장
방패연을 상징함

삶의 공간과 흔적, 우리의 건축 문화

주경기장 - 갓, 부채 등. 상암 월드컵경기장 - 방패연

② 한국 전통건축의 건축물 전체형태에서 모티브를 가져오는 경우 : 국립진주박물관, 전주시청사 - 산성, 탑, 누각 등

③ 한국 전통건축의 디테일에서 모티브를 가져오는 경우 : 주한 프랑스대사관, 광주 문화예술회관 - 지붕, 기단, 서까래, 공포, 창살 문양

④ 형이상학적 모티브, 즉 한국적 사유思惟 또는 건축철학을 반영 : 공간사옥 - 자연과의 조화, 대청을 통한 앞마당과 뒷마당의 상호관입 등

전통건축 어휘와 전개과정의 현대적 응용

전통건축의 전개과정에서 적용된 의미, 사상, 방법과 그 배경의 분석을 통해 이를 현대적 한국건축에 적용하는 것으로서 아직 평가를 내리기에는 이르다. 하지만 널리 공감을 얻을 수 있는 현대적 한국 건축 언어를 정립해 간다면 좋은 전통수용 방법론이 될 가능성이 있다.

① 도시적 맥락 속에서 전통건축 이미지를 현대적 기능과 재구성 : 전주시청사-전주시의 랜드마크인 풍남문의 이미지를 시청 건물에 도입

② 역사적 사건과 장소성의 고려 : 순교자 기념 성당 - 천주교 박해가 행해진 곳에 그 계기가 된 프랑스 함선의 이미지

③ 한 도시의 역사적 의미와 대표적 유물에 담긴 의미를 현대건축에 도입 : 국립공주박물관 - 백제 고도 공주와 무녕왕릉의 의미를 부각시킴

위에서 예로 든 바와 같이 전통건축에서 나타난 한국적인 특질을 계승 발전시키는 시도에 대한 평가가 현재까지도 이어지고 있으나 결국 교과서적인 해답을 쉽게 얻을 수는 없는 일이다. 이는 아직 미해결의 장으로 남게 되나 다음과 같은 방법을 제안할 수 있다.

즉, '전통은 형식이 아니라 민족의 생명력의 발산인 까닭에 유산 중에서 형태를 고집하는 것은 중요한 일이 아니다", "지나간 문화의 형상을 그대로 모방한다는 것은 전통을 계승하는 것이 아니라 오히려 그것을 파괴하는 길이다"라는, 논의 등으로 전통을 계승하는 방법을 미흡하게나마 표현하고 있다. 이 방법은 형태에 의한 것과 내용에 의한 것으로 크게 둘로 나눌 수 있으며, 이를 다시 형태의 모방에 의한 방법과 형태의 분석에 의한 방법 및 형태의 내용인 건축사상에서 출발하는 방법, 그리고 공간기능의 구성을 파악하는 방법 등으로 나눌 수 있다. 물론 이러한 방법 중에는 어느 것만이 최선이라고 단언할 수는 없으나 최적을 향해 접근을 시도할 수는 있을 것이다.

그러나 전통의 계승이라는 명제에서는 내재적인 것이 외형적인 것보다 오히려 강조되기 때문에 어려움이 크다는 것을 알 수 있다. 이러한 어려움은 우리의 것에 눈을 돌리고 이를 살피는데 정성을

보다 많이 기울이지 못한 데에 있다고 하겠다. 조급한 시도와 결과보다는 꾸준한 고찰과 연구로 우리의 것을 탐구하고 이를 사랑하며 아낄줄 아는 태도와 이러한 것들을 하나의 전통으로 후손에 물려줄 수 있는 지혜를 갖추어야 할 것이다.

근년에 들어 포스트 모던 등의 건축운동에 지역성이나 풍토성을 강조한 작품들이 많이 등장하고 있다. 이처럼 우리의 전통에 대한 이해와 응용의 폭이 넓어지고 있는 것은 바람직한 일로 여겨진다. 결국 우리가 우리임을 포기한다면 우리의 존재가치가 상실되며 우리로서의 의미가 없어지는 것이다. 우리가 우리 것을 이해하고 즐긴다는 것보다 중요하고 시급한 것은 없다. 국가 간에 문화적 우월성을 경쟁하고 있고 국경과 영토에 대한 첨예한 대립이 지속되고 있다. 한류가 아시아를 넘어 유럽에까지 진행되고 있다. 그러나 우리는 현대 건축문화가 뽐내고 있는 무국적성에 식상해 있다. 기능을 중심으로 높이만 올라가려 하는 현대건축은 서울과 뉴욕, 동경에서 별로 다를 게 없다. 자신의 고유한 모습, 자신의 고유한 색깔, 자신의 고유한 체취가 없기 때문이다.

우리 민족과 문화적 정체성의 확보, 정보와 문화의 시대, 지속가능한 생태환경을 추구하는 세계인으로서 우리는 어디에서 출발해야 할 것인가? 바로 우리의 것에서부터이다. 우리문화에 대한 자기비하나 자기도취는 옳지 못하다. 극단적 사고는 우리를 자유롭게 하지 않는다. 다만 있는 현상 그 자체로서 우리의 것을 알고 우리다운 것으로 만들어야 한다.

〈천득염〉

2

모둠살이와
살림집
: 전통마을과 한옥

01.

전통마을

마을의 어원을 거슬러 올라가면 그것이 집회의 뜻인 '모을' 혹은 '모들'에서 유래했음을 알 수 있다. 곧 마을은 상부상조의 공동생활을 목적으로 사람들이 모여서 집단으로 거주하는 곳이다.[1] 마을은 일상적인 생활에서 서로 밀접한 관계를 형성하는 거주자들의 공동사회로서, 한국의 농촌지역에서 가장 중요한 사회적 의의를 지니고 있는 지역집단이다.[2] 또한 마을에는 그 역사적 형성배경이나 지리적 특성 등을 나타내는 고유한 이름이 있으며 따라서 마을은 사람들에게 가장 분명하게 인식되고 전달되는 정주住 단위이다.

마을은 한국 전통사회에서 사회문화적으로 독특한 위상을 가졌다. 비록 근래에 우리나라 대부분의 전통마을이 급속히 변화 또는 해체되어 그 본래의 모습을 잃고 있지만, 전통사회에서 그것은 삶의 중요한 공간단위였다. 따라서 마을을 통해 주거문화의 측면들을 살펴볼 수 있다.

이 절에서는 한국의 전형적인 전통마을 유형인 씨족마을의 사례를 중심으로 전통적인 주거지가 갖는 공간구조적 특성을 살펴보기

로 한다. 주택들이 모여서 이루어진 주거지인 마을은 기하학적 질서를 가지고 있지 않아서 언뜻 보아서는 어떠한 질서를 갖지 못한 것처럼 보인다. 그러나 마을을 구조적 관점에서 분석하면 내재된 사회적·공간적 질서를 발견할 수 있다. 그러한 주거지의 특성을 고찰함으로써 전통주택을 좀 더 광역적이고 구조적 관점에서 파악하게 되고 나아가 한국 주거문화를 폭넓게 이해하게 될 것이다.

이 글에서 다루는 사례 마을들의 개요(1990년 현재)는 다음과 같다.

마을명	위치	씨족명, 주된 파	마을 성립시기	씨족 구성비 (씨족 호수 / 마을 전체 호수)
원터	경북 김천시 구성면 상원리	延安 李氏 副使公派	1510년 경	78.6%(44/56)
도래	전남 나주시 다도면 풍산리	豊山 洪氏 奉教公派, 石溪公派	1480년	65.2%(45/69)

마을의 입지와 영역구성

1. 마을 입지의 요건

농경사회에서 마을의 입지를 결정하는 데는 환경적인 조건과 사회경제적인 조건이 같이 작용한다. 일찍이 이중환李重煥은 『택리지擇里志』에서 가거지可居地의 요건으로 지리地理·생리生利·인심人心, 산수山水를 들었는데, 지리와 산수는 환경적 조건에, 생리와 인심은 사회경제적 조건에 속한다고 할 수 있다. 환경적 조건은 마을의 지형조건 등이 정주지를 형성하는 데 유리한가 하는 점이고, 사회경제적 요인은 농업을 경영하고 물이나 연료, 건축재료 등 생활에 직접 관련되는 자원을 확보하는 것이 용이한가 하는 점을 말한다.

전통마을 입지의 환경적 조건 중에서 지형은 가장 중요한 판단기

준이었던 것으로 보인다. 마을의 입지를 선정하는 데 큰 영향을 미
친 풍수지리는 바로 지형을 해석하는 논리였다. 전통마을의 전형적
인 입지조건을 세부 지형의 측면에서 분석하면, 일반적으로 앞쪽을
제외한 삼면이 위요되는 장소에 주거지가 위치함을 발견할 수 있
다. 이러한 지형 특성은 주거지의 영역감을 형성해 주며, 방풍 등
미기후를 조절하는 데도 유리하다. 또한 입지를 수계水系의 측면에
서 보면, 주거지는 마을 후면의 계곡으로부터 형성된 수로를 끼고
있다. 이는 수자원을 확보하고 마을 전면의 농경지 또는 하천으로
방류되는 수량을 적절히 조절할 수 있는 유리한 입지이다.

위 그림은 전형적인 전통마을인 원터마을의 지형조건을 보여준
다. 이 마을은 북쪽과 서쪽이 산으로 둘러싸이고 남쪽과 동쪽이 개
방된 입지에 위치함으로써 겨울철의 일조 및 방풍과 여름철의 통풍
에 유리한 조건을 가지고 있다. 그리고 마을 뒤의 계곡에서 맑고 시
원한 물이 내려와 북쪽 안길을 따라 마을 앞으로 흐른다. 이렇게 원
터마을은 물을 확보하고 이용하기 쉬운 입지조건을 가지고 있다.

마을은 가능한 한 일상생활과 생업에 필요한 자원을 쉽게 얻을
수 있는 입지에 위치하게 된다. 일반적으로 마을에서 생활에 필요
한 자원을 취득하는 데 드는 비용 단위를 비교하면 다음의 그림과
같다. 여기서 특히 물과 농경지를 확보하는 데는 건축재료나 목초,

연료 등 다른 요소들을 얻는 것보다 훨씬 많은 노력과 비용이 필요함을 알 수 있다. 이 그림에 의하면 물과 농경지는 마을의 입지를 정하는 데 무엇보다도 중요한 요소다.

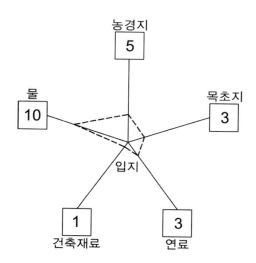

마을의 입지조건과 비용단위
Chisholm, M., Rural Settlement and Land Use, Aldine Publishing Company, 1970, p.103

한국의 전통마을에서도 일상생활의 필수 자원인 식수를 확보하고 주변에 충분한 농경지를 확보할 수 있는 장소가 주거지로 적합하게 생각되었다. 특히 식수를 확보하는 것은 마을의 입지를 결정하는 데 무엇보다도 중요한 요인으로 작용했다. 물은 사람의 거주와 생업인 농업에 다 같이 중요하기 때문이다. 곧 물은 마을의 입지를 결정하는 데 작용하는 환경적 조건과 사회·경제적 조건 모두에 불가결한 요소이다. 더욱이 전통사회에서는 물을 대량으로 운반하고 저장하는 일이 곤란했으므로 물을 가까이에서 손쉽게 얻을 수 있는 지역만이 주거지로서 적합하게 여겨졌다.

전통마을의 전형적인 입지인 산록완사면山麓緩斜面은 바로 지하수를 충분히 얻을 수 있는 지형조건을 갖춘 곳이다. 골이 깊지 않으면 수량이 적어 우물이 마르기 쉬우므로 골이 깊은 곳이 적당하다. 그리고 산록사면은 몇 개의 경사변환점을 가지고 있어서 지하수가 용출될 뿐 아니라 지하수대가 높고 풍부해 취수에 편리한 장소이다.[3] 앞의 그림에서 보는 원터마을의 주거지도 바로 그런 지점에 자리잡고 있다. 이같이 물을 손쉽게 얻는 것은 마을의 입지에 필요조건이며, 더욱이 좋은 물은 마을이 내세울 만한 자랑거리이기도 하다.[4]

2. 마을의 영역

영역은 개인이나 집단에 의해 통제되고 점유되는 일정한 공간의

범위를 말한다. 그리고 영역성은 영역과 관련된 행태를 의미하는데, 이는 환경심리학의 주요한 개념이다. 장소의 개인화나 침입에 대한 방어를 포함하는 개념인 영역성은 여러 가지 심리학적인 기능을 갖는다. 먼저 그것은 개인과 사회집단의 일상생활을 운영하고 조직하는 데 도움이 된다. 또한 한 집단 안에서 사회 조직과 지배적 위계질서를 확립하고 유지하는 데 기여한다. 그리고 한 영역을 공유하는 것은 사람들에게 공통의 정보와 경험을 제공하며 사회적 유대감을 조장하므로, 영역성은 개인이나 집단이 정체성identity을 갖는 데 필요한 조건이다. 영역은 점유자에 의한 사용과 통제의 정도에 따라 일반적으로 사적私的 영역, 반사적半私的 영역, 그리고 공적公的 영역으로 나뉜다.

한국의 전통마을은 일반적으로 강한 영역성을 가지고 있다. 이러한 영역성은 마을의 경계와 입구를 독특하게 규정하는 방식들에서 나타난다. 일상적으로 마을이라는 용어가 반드시 명확한 공간적 범위를 지칭하는 것은 아니지만, 마을의 영역과 공간구조를 논하기 위해서는 마을의 경계를 설정할 필요가 있다. 그런데 마을의 경계를 연구자의 판단에 의하거나 행정적 경계를 따라 설정하기보다, 마을공간을 형성·발전시켜온 주민들의 인식에 바탕을 두고 설정하는 것이 타당하다고 생각된다. 필자는 마을의 경계와 입구에 대한 주민들의 인식을 인지지도cognitive map법을 사용해 조사·분석하고 그 결과를 근거로 '마을공간'을 정의하는 연구를 수행했는데,[5] 여기서는 그 연구내용을 바탕으로 마을영역을 설명하고자 한다.

마을의 경계와 입구

'마을'이라는 용어가 지칭하는 공간적 범위는 마을에 따라 일정하지 않다. 주거지, 곧 택지가 조성된 범위만을 마을이라고 하기도 하며, 주거지를 비롯해 인접한 농경지와 산을 포함하기도 한다. 주

거지의 주변에 있는 농경지의 대부분을 그 주거지에 거주하는 주민들이 경작하는 경우, 그들은 마을의 공간적 범위에 농경지를 포함시키는 경향이 있다. 반면, 주거지 주변의 농경지를 인접한 여러 마을에서 나누어 경작하고 있는 경우, 마을의 영역에서 농경지를 제외하는 경향을 보인다. 이로부터 마을영역의 경계 인식은 농경지의 소유와 경작에 영향을 받고 있음을 알 수 있다.

경계 인식에서 성별性別 차이를 보면, 남자는 여자보다 주거지 주변의 농경지를 더욱 많이 포함해 마을의 범위를 넓게 생각하는 경향이 있다. 이는 응답자의 활동범위와 마을에 대한 영역감이 밀접하게 관련되고 있음을 말해 준다. 따라서 마을의 경계 인식은 단순한 지각 심리적 현상이 아니라 거주자의 생활과 밀접히 관련되는 문제라고 할 수 있다.

물리적 요소든 인위적 요소든 선적인 성격이 강한 요소가 마을의 경계로 인식되는 경향이 있다. 특히 마을영역을 둘러싸는 산의 능선이 마을의 경계로 인식되는 경우가 많다. 이는 주민들의 의식 속에서 마을의 영역이 지형에 의해 자연스럽게 규정됨을 암시한다. 또한 마을영역의 경계지점으로 인식되는 곳에는 독특한 조경 처리를 하여 영역이 바뀜을 뚜렷이 표시한 마을들이 많다. 마을 후면이나 측면의 선적인 조경은 영역성을 확인시켜 주는 환경심리적 기능과 함께 주거지 뒤에서 불어오는 겨울철 계절풍을 막아주는 환경조절의 기능도 갖는다.

마을영역을 뚜렷이 규정한다고 해서 그것을 답답하게 폐쇄적으로 구성한다는 의미는 아니다. 마을에서 정자亭子의 위치와 구성을 살펴보면 이를 잘 이해할 수 있다. 일반적으로 마을의 앞쪽에 위치하는 정자는 주민들이 자연스럽게 접촉하는 사회적 성격의 공간으로 마을의 중심 시설이다. 그것은 주로 뒤쪽의 주거지에서 접근되어 이용되지만 마을의 앞쪽에 마을 외부를 향해 배치된다. 그리고

정자 건물의 모퉁이에는 흔히 주변의 경관을 읊은 싯구를 적은 주련柱聯을 달아 놓는데, 이는 마을영역과 그 바깥의 자연환경이 시각적으로 원활히 연결되고 있음을 보여준다. 우리는 여기서 마을의 거주영역이 마을공간에 한정되지 않고 시각적으로나 심리적으로 주변의 경관까지 확대되었음을 알 수 있다. 또한 전통마을의 시설들을 마을공간만이 아니라 마을 주변의 광역적 자연환경을 고려해 배치했음을 알 수 있다. 다음 그림은 원터마을의 정자인 방초정芳草亭에서 바라본 마을 앞의 경관이다. 방초정은 조선 선조(재위 1567~1608) 때 건립되었다가 정조 11년인 1787년에 다시 지어진 아름다운 정자로, 이 사진으로부터 정자의 위치와 구성이 마을 앞 멀리 보이는 산과 관련됨을 이해할 수 있다.

　　마을은 하나의 정주단위로 인식되어 왔기 때문에 입구에는 장승·당간지주·솟대 등 표시물을 설치해 특정한 영역이 시작됨을 알렸다. 또한 마을의 입구에 당산나무와 같은 특별한 자연요소를 배치하기도 한다. 마을입구는 마을영역과 외부를 연결하는 곳으로 그 위치는 마을공간의 구조에 영향을 미친다. 마을공간의 각 부분들을 이어주는 마을길은 마을입구에서부터 뻗어나감으로써 마을입구는 마을길의 체계와 직접 관련된다. 또한 마을공간을 이루는 주

김천 원터마을의 정자인 방초정에서
본 마을 앞 경관(상)

전북 정읍 칠보면 백암리의 당산나무
(하)

택과 공동시설들은 대개 마을입구를 바라보도록 배치되므로 마을
입구는 마을공간의 전체적인 방향성에도 밀접히 관련된다.

영역의 구성

전형적인 씨족마을의 공간은 하나의 균일한 성격을 가진 공간이
아니라, 서로 다른 성격의 공간들로 분화되어 구성된다. 일반적으
로 씨족마을의 공간은 앞쪽에서부터 '사회적 영역', '개인적 영역',

'의식儀式 영역' 등 세 영역으로 이루어진다. 주민들의 일상적인 접촉이 일어나는 사회적 영역은 남녀의 공간으로 나뉘어 구성된다. 남자의 사회적 영역은 정자 또는 정자나무와 그 앞의 연못을 중심으로 구성되는데, 마을 주거지의 가장 앞쪽에 조성되는 것이 보통이다. 그리고 여자의 사회적 영역은 주거지 안쪽의 우물과 빨래터를 중심으로 구성된다.

개인적 영역은 개별 가족들의 거주생활이 이루어지는 주택들로 이루어진 영역이다. 마을의 맨 안쪽에 자리잡은 의식영역은 재실, 사당, 선산을 중심으로 구성되는 정신적인 영역을 말한다. 이곳에서는 정기적으로 조상에 대한 제례를 행하며, 평소에도 조용하고 엄숙한 분위기가 흐른다.

씨족마을의 공간구조

1. 씨족마을의 개념

씨족마을의 정의

씨족집단은 동성동본同姓同本을 가진 사람들의 집단이며, 조상의 사회적 지위, 주로 관직에 의하여 위세를 높이려는 집단이다.[6] 하나의 씨족은 문중門中 혹은 종중宗中에 의해 조직화되는데, 문중이란 남계男系의 종족이 공동 조상의 제사를 모시고 분묘의 보존 내지 종원宗員의 친목과 복지를 위해 조직된 집단으로, 5대조 이상의 제사인 시제時祭를 봉사하는 집단이라고 정의된다.[7]

하나 또는 몇 개의 씨족집단이 일정지역에 공존할 때 이를 씨족마을이라고 한다. 조선시대에 와서 씨족마을은 마을구성의 지배적인 현상으로 나타나 한국사회가 근대화를 지향하면서 씨족의 결합이 약화되기 이전까지 지속되어왔다. 그러므로 씨족마을은 한국 전

삶의 공간과 흔적, 우리의 건축 문화

통마을의 가장 중요한 단면이라고 할 수 있다.

일반적으로 규정되는 씨족마을의 성립요건은 다음과 같다. 첫째, 씨족마을임을 대외적으로 나타낼 수 있는 표지인 정자·사당·재실齋室·재각齋閣·비각碑閣·종가·서당 등이 있어야 한다. 둘째, 씨족집단의 구성원이 한 지역에 밀집해 거주해야 한다. 셋째, 적어도 마을 전체의 가구주家口主 수의 1/3 이상이 씨족집단 구성원이어야 한다.

그런데 이 같은 요건들은 씨족마을을 물리적이고 정량적으로 규정하려는 입장에서 제시된 것이다. 이에 비해 김택규는 마을 내 동성집단의 구조와 기능이 비동성非同姓 각성各姓 거주집단까지를 포함하는 마을 전체의 그것과 일치하거나 지배적인 영향력을 가질 때 그 마을을 씨족마을이라고 할 수 있다고 함으로써 좀 더 기능적인 정의를 내리고 있다.[8]

씨족마을의 형성 배경

씨족마을은 문중의 영향력 있는 어떠한 인물이 마을에 정착함으로써 성립되는데 그를 입향조入鄕祖라고 부른다. 우리나라에 현존하는 씨족마을은 대개 임진왜란(1592~1598)으로 말미암아 폐허화된 촌락사회를 재건했던 시기인, 임진왜란 후 150년 사이에 창설된 것들이라고 추정하고 있다.[9] 그러나 종가를 비롯한 씨족마을의 주요 구성요소의 건립시기나 입향조의 이주시기가 그보다 앞선 경우가 발견된다.[10] 따라서 입향조를 기준으로 마을의 성립시기를 논한다면 17세기 이전에 성립된 씨족마을도 적지 않다. 여기서 사례로 설명되는 전형적인 두 씨족마을도 그러한 예이다.

씨족마을의 발생과 발달은 한국 농촌 특유의 사회조직, 가족제도, 경제구조 등에 크게 영향을 받았다. 씨족마을을 형성한 이념적 배경은 고려 말에 중국에서 수입되어 조선 중기에 사회의 지배 이

의성 점곡면 사촌마을 안동 김씨 입향 기념비
김방경의 후예인 안동 김씨 김자첨이 안동에서 이곳으로 입향하여 사촌이라 이름지었다.

데올로기이자 생활규범으로 정착한 성리학이다. 조선 전기까지는 균분상속이라 하여 상속이 아들과 딸, 맏아들과 막내 간에 균등하게 이루어졌으며, 제사 또한 윤회봉사라 하여 자녀들이 돌아가며 모셨다. 그러나 임진왜란 이후 조선 후기에 와서는 재산상속제도가 남녀균분상속에서 장자상속으로 바뀐다. 결국 재산상속이 장남에게 치중되면서 제사도 장자의 일로 변화된다. 성리학은 이런 사회 변화의 이념적 토대가 되었으며, 씨족마을은 이런 사회적 변화에 적합한 거주 유형이었다.

조선 후기에는 사회 변화와 함께 경제적으로도 커다란 변화가 일어났다. 새로운 농업기술인 이앙법이 보급되기 시작하면서 농업생산력이 획기적으로 증대된 것이다. 이앙법이란 논에 볍씨를 직접 뿌리는 직파법과 달리, 오늘날 농촌에서 보듯이 모판에서 모를 키워 모내기를 하는 농법이다. 그런데 모내기는 일시에 해야 하므로 이앙법으로 대규모 농지를 경영하려면 일가는 물론 소작농과 노비들까지 모두 한곳에 모여 살아야만 했다. 씨족마을은 이러한 경제 변화에 맞는 마을 형태였다.

씨족마을의 사회·경제적 특성

씨족마을에서 사회집단으로 가장 큰 영향력을 행사하는 것은 당연히 씨족집단인 문중이다. 이러한 사실은 마을의 토지소유 현황을 살펴볼 때 단적으로 알 수 있다. 문중의 마을 토지소유 상황은 마을이 여전히 씨족마을의 특성을 강력하게 유지하고 있는지 또는 씨족마을의 유대가 약화되고 있는지에 대한 하나의 지표가 된다.

농촌지역의 토지소유 관계에서 1949년 6월 21일 농지개혁법의 공포는 큰 변화의 계기였으며, 그 뒤 농촌의 자본주의화 과정에서 토지의 개인소유 경향이 커졌다. 그러나 마을에 따라서는 근래까지도 씨족집단의 토지점유율이 상당히 높았다.[11] 특히, 대부분의 씨족마을에서 마을 주변의 산은 여전히 문중의 소유로 되어 있으며 흔히 그것을 종산宗山이라고 부른다. 농경지도 문중에서 소유하고 거주자들이 경작하는 경우가 많다.

2. 씨족마을의 공간 구성요소

마을공간 구성요소

마을공간을 이루는 물리적 구성요소는 관점과 척도scale에 따라 여러 가지 방식으로 분류될 수 있다. 토지이용에 따라서 마을공간을 분류하면 크게 주거지와 농경지 그리고 주변 자연요소로 나뉜다. 이들을 좀 더 세분하면 주거지는 그것을 이루는 대지垈地와 길, 그리고 대지 위에 놓이는 주택과 공동시설로 구분된다. 농경지는 논·밭과 농로로 주변 자연요소는 산·시내[川] 등으로 나눌 수 있다. 여기서는 이들 중 주거지를 이루는 요소들에 대해서 자세히 살펴보기로 하자.

대지는 지적 상의 한 분류로서, 주택과 공동시설의 건립을 위해 사용된 토지를 일컫는다. 주거

마을의 전형적인 토지이용 형태
김홍식, 「마을공간 구성방법에 대한 한국 전통건축사상 연구」, 『건축』 19권 64호(1975), 대한건축학회, p.48.

지의 가장 기본적인 구성단위인 대지는 그 위에 세워지는 주택의 배치에 큰 영향을 준다. 길은 마을의 구성요소들을 서로 연결시켜 하나의 유기적인 마을영역으로 조직하는 역할을 한다. 일반적으로 마을의 주거지에서 주된 외부공간은 바로 길이며, 그것은 대지와 달리 공적인 공간으로 인식된다. 이는 서양의 전통적인 정주지에서 외부 공간이 가로와 광장으로 이루어져 있는 것과 비교된다.

마을 길은 두 가지의 기능을 지닌다. 하나는 각각의 주택이나 공동시설로 이동하는 '통로' 역할이며, 다른 하나는 농작물의 건조, 만남, 어린이의 놀이와 같은 '행위의 장소' 역할이다. 길의 형성에 영향을 미치는 우선적인 요인은 '이동 목표점의 위치'이므로 길이 형성되는 데 전자가 우선 영향력을 갖는다. 이동의 목표점으로는 주거지 내부에 있는 각 주택을 비롯해 정자, 마을회관 등 공동시설물을 들 수 있고, 주거지 외부에는 마을입구, 농경지 또는 주변의 산과 같은 자연요소가 있다. 그러나 마을공간에서 길이 갖는 중요성과 의미는 바로 후자의 역할, 곧 길이 통로의 역할에 한정되지 않고 다양한 공동생활의 행위를 수용하는 데 있다. 전통마을에서 길은 동선 공간에 머무르지 않고 거주자들이 간단한 작업을 하거나 잠시 머물러 서로 대화하고 아이들이 놀이를 하는 공적인 생활의 장소가 된다.

마을에 있는 길은 '안길'과 '샛길'로 구분된다. 마을공간을 이루는 중요한 요소들을 연결하는 도로인 안길은 마을 입구에서 시작해 마을 뒤쪽의 경계까지 이어지는 길이다. 안길은 씨족마을의 경우 종가가 자리잡으면서 가장 먼저 생기는 마을의 주도로이다. 각각의 주택으로 진입하기 위해 형성된 길이라기보다 마을공간 구성에서 중요한 요소들을 연결하는 통과의 성격이 강한 도로인 안길은 마을 공간을 전체적으로 조직하는 축의 역할을 한다. 또한 그것은 마을의 내부와 외부를 이어주는 동선이며 동일한 정주권을 이루는 인접

제주도 성읍마을 올레
제주도에서는 샛길을 '올레'라고 한
다.

마을들로 연결되는 도로이다. 안길의 형태는 굴곡이 심하지 않은 직선형이거나 마을에 따라서는 몇 개의 직선형 길이 결합된 형태로 형성되기도 한다.

샛길은 안길이 형성된 후 그것에서 뻗어 나와 점차 조성되는 대지에 접근하고 진입하는 데 이용된다. 이렇게 샛길은 통과의 기능보다 주택으로의 접근과 진입을 위해 형성된 길이다. 샛길은 일반적으로 한 집의 대지에서 종결되는 막다른 골목의 형태 혹은 고리형태를 취한다. 샛길은 남부지방에서 고샅, 제주도에서는 올레라고도 부른다.

전통마을에 있는 주택들은 제각기 다른 유형이 아니라 일정한 유형이 변형된 것이며, 따라서 주거지의 경관에 통일성이 있다. 일반적으로 마을에 존재하는 주택형을 완성형과 일반형으로 나눌 수 있다. 전자는 거주자들에게 하나의 모델로 인식되는 유형으로 공간구성과 재료의 사용 등에서 격식을 갖춘 주택형을 말한다. 이는 거주자의 사회경제적 여건이 갖추어졌을 때 채택되는 유형으로 종가 등 일부 주택에서만 제한적으로 선택된다. 후자는 완성형의 변형으로 생각될 수 있는 주택형으로 완성형보다 격식이 약화된 형태이다. 일반형에서는 격식보다 생활의 편의성과 같은 실용적 목적이 중시

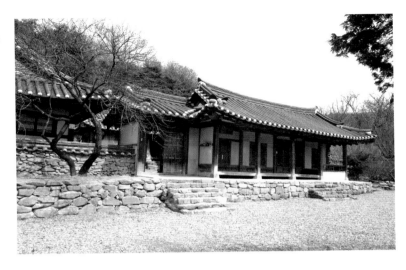

천안 고령 박씨 재실
조선 후기 암행어사였던 박문수의 영
정을 모시고 있다.

된다. 마을에 있는 대부분의 주택들은 이 일반형으로 분류될 수 있
으며 일반형은 특정한 상황에 따라 다시 몇 종류로 나누어지기도
한다.

공동시설은 공유되는 규범의 틀 안에서 마을사람 누구나 공동으
로 사용할 수 있는 여러 가지의 시설을 말한다. 전통마을에서 일반
적으로 발견되는 공동시설로는 의식시설儀式施設로서 사당과 재실,
사회시설로서 정자·정사精舍·마을회관 등이 있으며, 그밖에도 마
을창고 등의 농업시설과 상점 같은 편익시설이 있다.

상징적 요소

씨족마을에는 외부로 마을을 상징적으로 표시하는 요소들이 있
다. 이것들은 일반적으로 문중의 공유재산에 속한다.[12] 대개의 씨족
마을에서 공통적으로 나타나는 상징적 요소들은 다음과 같다.

'선산先山'은 선조의 묘가 있는 산이다. '재실齋室'은 시제時祭를
준비하고, 시제 때 먼 거리에서 오는 씨족들이 머무르며, 시제 후에
는 회식이나 회동을 하는 건물이다. 최소 규모일 경우 대개 방 두
칸에 마루 한 칸이 설치된다. '위토位土'는 제비祭費의 원천이 되는

삶의 공간과 흔적, 우리의 건축 문화

토지로 과거에는 주로 타성他姓에게 임대하여 소작했으나 근래에는 넉넉지 못한 씨족이 경작하는 경향이 있다. 위토는 해방 후 토지 개혁으로 크게 축소되었다. '종가'는 종손이 거주하는 주택으로 사당을 갖춘 경우가 많다. 종가는 종손 개인이 소유할지라도 종종 문중에서 마련해 준다. 그밖에 씨족마을의 상징물로 마을의 충신이나 효자, 열녀 등을 기리는 비석을 모신 비각碑閣, 왕이 내린 홍살문인 정문旌門 등을 들 수 있다.

인접한 마을들이 같은 문중에 속하는 씨족마을인 경우 하나의 시설을 몇 개의 마을이 공유하기도 하므로 마을마다 앞에서 열거한 상징적 요소들을 모두 구비하는 것은 아니다. 예를 들어 도래마을에는 재실이 없으며 시제는 같은 문중에 속하는 인근의 마을에 가서 지낸다.

3. 씨족마을의 공간구조

마을 공간구조의 분석의 틀

다음에 보이는 그림은 경상북도 김천에 있는 원터마을이라는 한 전형적인 농촌마을의 배치도이다. 이 도면을 볼 때 당장 어떠한 공간적 질서를 읽어내기는 쉽지 않다. 한국의 전통마을은 기하학적 질서를 가지고 있지 않아서 언뜻 보아서는 어떠한 질서도 갖지 못한 것으로 보이기 때문이다. 그러나 전통마을 특히 씨족마을을 기하학적인 관점이 아닌 '위상학적' 관점[13]으로 볼 때 마을에 내포된 명료한 질서를 발견할 수 있다.

여기서는 앞에서 분류한 마을 공간의 구성요소들이 이루는 전통마을의 공간구조를 정위성定位性, 연계성, 상관성, 그리고 위계성이라는 개념으로 설명하고자 한다. 마을의 전체 공간과 공간요소들의 관계는 주로 정위성과 연계성의 개념으로, 공간요소들 사이의 관계는 주로 상관성과 위계성의 개념으로 설명할 수 있다. 그런데 이 개

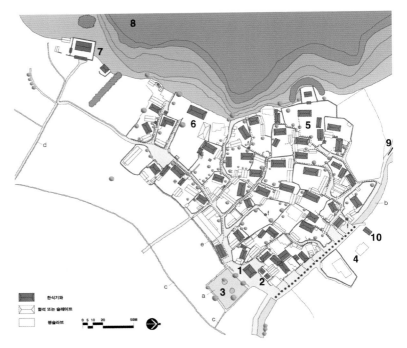

김천 원터마을 배치도
1. 방초정 2. 열녀비각 3. 연못 4. 마을회관 5. 종가 6. 작은 종가 7. 영모재 8. 선산 9. 명성재 10. 판각
* 점선은 복개되거나 매립된 배수로를, 알파벳은 수공간을 나타낸다.

념들은 서로 독립된 것이 아니며, 같은 현상을 다른 시각으로 해석하는 개념으로서 서로 밀접히 관련된다. 이 개념들은 여러 연구자들이 1980년대부터 축적해 온 한국 전통마을에 대한 현지 실측조사의 성과를 토대로 필자가 도출, 정립한 것이다.

마을공간과 공간요소의 관계

[정위성] 사회관계에서 상하질서를 중시하는 한국 전통사회의 특성은 마을의 공간구조에도 커다란 영향을 미쳤으며, 그 결과 마을공간은 균일하지 않은 장소의 연속적인 체계로 구성된다. 따라서 마을공간에서 공간요소의 위치는 그 공간요소의 성격을 규정하는 하나의 요인이다. 이러한 생각에 바탕을 둔 개념인 정위성은 마을공간에서의 위치에 따라 규정되는 공간요소의 성질이라고 정의된다.

정위성은 마을공간에서 공간요소가 위치하는 장소가 달라지면

그 공간요소의 특성에도 차이가 발생한다는 개념이다. 이 개념은 씨족마을의 공간은 정신적 위계성을 가진다는 일반적 사실에 근거하고 있으며, 마을주민들의 사회계층이 혈연관계의 서열과 반상班常의 구분에 따라서 상이하다는 사실을 바탕으로 한다. 즉, 주민들의 사회경제적 차이가 필연적으로 공간의 차이를 초래했을 것이라고 보는 것이다. 그러므로 정위성은 다음에 설명하는 위계성의 개념과 밀접히 관련된다.

정위성의 개념은 마을 안에서 공간요소들이 상이점을 갖는다는 것이므로 주택을 지역적·경제적 혹은 문화적 산물로 보는 일종의 거시적 시각을 보완해 주는 개념이다. 정위성의 개념에 따르면 한 마을에서도 위치에 따라 주택의 구성과 규모가 달라질 수 있다.

씨족마을을 구성하는 데는 마을공간에서 앞·뒤의 상대적 위치에 따라 위계를 달리 부여하는 '전후前後 개념'이 강력하게 작용한 것으로 생각된다. 그러므로 정위성의 개념으로 마을의 공간구조를 파악할 때는 주로 마을에서 앞·뒤 공간의 차이에 따라 공간요소에 어떠한 차이가 나타나는지 주목할 필요가 있다.[14] 씨족마을의 마을 공간은 위상기하학적 위치관계에 따라 서로 다른 의미를 가지는데, 이러한 정신적 질서는 마을의 앞·뒤 공간이 갖는 의미의 차이로

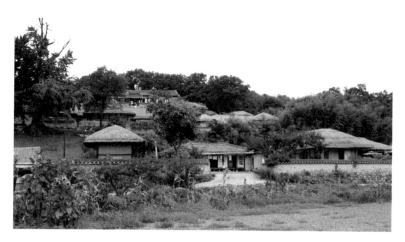

경주 양동마을
공간적으로 맨 위에 있는 건물이 관가정으로 이조판서를 지낸 손중돈이 세운 건물이다.

표명된다. 이같은 질서의 공간적 표현을 앞서 설명한 마을의 3영역, 곧 개인적 영역, 사회적 영역, 의식 영역과 관련지어 정리하면 다음과 같다.

- 전면: 위계가 낮음, 사회적 영역, 속俗 : 주로 정자가 위치함
- 후면: 위계가 높음, 정신적 영역, 성聖 : 주로 사당, 재실, 선산
 이 위치함

그리고 전·후면의 사이에 개인적 영역이 위치한다. 그런데 이같은 전후의 위계는 일반적으로 지형의 높고 낮음과도 일치한다. 곧, 지형이 높은 장소는 정신적·사회적 위계도 높다고 할 수 있다.

[연계성] 공간요소들은 일대 일로 관계를 형성하고, 더 나아가서는 일련의 요소들이 하나의 선적線的 관계를 이루어 마을공간을 구성한다. 연계성은 공간요소들의 연속적인 연결관계를 의미한다. 그것은 사람의 이동에 의한 공간요소의 시간적 배열을 함축하고 있는 개념으로, 마을공간의 깊이감을 형성하는 원리이다. 그런데 공간요소들을 연결하는 요소는 길이므로 연계성은 길과의 관계에서 파악된다. 일반적으로 하나의 공간요소가 갖는 특성은 그것 자체의 논리에 한정되지 않고 그것에 이르는 경로와 관계되어 형성된다. 따라서 우리는 연계성의 개념으로 공간요소를 마을공간과 관계지어 공간구조적으로 해석할 수 있다.

마을공간 전체에 존재하는 기본적인 연계성은 다음과 같은데, 이것이 바로 전체 마을공간의 축을 이룬다.

```
       ┌──── 사회적 영역 ────┐  ┌── 개인적 영역 ──┐  ┌── 정신적 영역 ──┐
마을어귀 → 마을입구 → 정자·연못 → 일반 주택 → 종가·사당 → 재실 → 산(선산)
```

개별 주택으로부터 마을입구, 공동시설 또는 농경지로 이어지는 연계적 과정은 길의 체계와 밀접한 관련이 있다. 그러한 연결과정

은 일반적으로 '주택입구 → 샛길 → 안길 → 공동시설(특히 정자)
→ 마을입구'의 순서로 구성된다. 주택에서 마을입구에 이르는 과
정에는 마을의 중심적 사회시설인 정자가 배치되어 있으므로 거주
자들은 마을 안팎을 이동하면서 자연스럽게 서로 접촉한다. 위 사
진에서 보듯이, 원터마을에서는 아름다운 정자인 방초정이 마을의
중심적 사회시설인데 마을의 길들이 이 방초정에 모아지도록 길의
체계가 구성되어 있다. 따라서 마을 사람들은 마을의 공간을 이동
하면서 자연스레 정자를 거치게 되고 그러한 일상적인 움직임 속에
서 사회적 관계를 다진다.

공간요소들의 관계

[상관성] 공간요소들이 결합해 전체공간을 이루는 과정에서 앞서
형성된 요소는 뒤에 형성되는 요소에 일정한 영향을 준다. 또한 어
떤 한 요소의 변화는 다른 요소들에 영향을 미친다. 마을공간에서
요소들은 질서를 유지하기 위하여 상대요소를 고려해 형성되고 변
화되므로 어떤 한 종류의 요소들 사이에는 일방적이기보다는 서로
대등한 관계가 형성된다.

상관성이란 공간요소들 사이의 상호관련성, 곧 공간요소들이 결

합하는 원칙을 말한다. 전체 마을공간은 공간요소들이 결합되는 원칙에 의해서 특징지어지므로 공간요소의 결합원리인 상관성은 공간구조의 해석에 매우 중요한 개념이다. 상관성의 기초적인 원리는 서로 근접성을 가지려는 '통합integration' 그리고 격리되어 독립성을 가지려는 '분리segregation'이다. 이 통합과 분리는 물리적인 연결과 단절로 나타나기도 하며 더욱 복잡한 건축적 처리로 표명되기도 한다. 사람들은 통합과 분리의 관계로 공간요소들을 배열함으로써 전체 마을공간을 형성해 나가는데, 상관성은 요소들 사이에 이러한 통합과 분리의 관계가 어떻게 설정되어 있느냐 하는 문제를 다루는 개념이다.

일반적인 건축공간에서 두 개의 동등한 영역이 서로 직접 연결되는 경우는 찾아보기 어렵다. 동등한 두 영역은 대개 그것들이 같이 접하고 있는 좀 더 공적인 영역을 통해 간접적으로 관련된다.[15] 그러므로 동등한 두 영역의 사이는 기본적으로 분리의 관계를 이룬다. 영역 구조상의 단계level가 다른 요소들의 연결관계는 통합과 분리의 두 측면을 동시에 갖는 복합적인 관계인데, 그 요소들이 갖는 성격의 차이가 클수록 분리의 관계에 가까워진다. 이를테면 공

나주 도래마을(道川) 홍기응 가옥

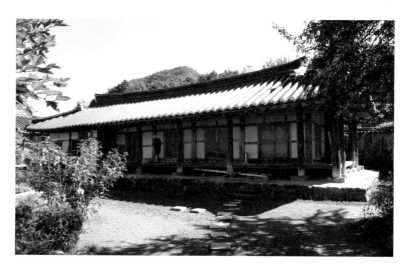

삶의 공간과 흔적, 우리의 건축 문화

적인 길과 사적인 주거공간의 관계는 공간이 가지는 성격의 차이 때문에 통합보다는 분리의 관계에 가깝다.

　마을을 이루는 기본적인 요소인 개별 주택들 사이는 기본적으로 분리의 관계이다. 그렇지만 씨족마을에서는 마을사람들 사이가 혈연관계로 구성되는 특수성 때문에 거주자들 사이에 일상적인 왕래가 잦다. 따라서 주택들 사이가 서로 통합될 필요성도 존재한다. 서로 모순되는 요구가 있는 것이다. 따라서 이에 대응해 씨족마을의 개별 주택들은 독립적인 주거생활을 확보하면서도 동시에 서로 연결될 수 있는, 통합과 분리의 변증법적인 균형을 이룬다. 아래 그림은 도래마을의 주택들이 보이는 이러한 이중적 관계를 나타낸다.

　도래마을 주거지의 뒤쪽에 인접해 있던, 석계공파 종가를 비롯한 6집은 각각 대문과 담장으로 독립된 주거 영역을 형성하면서도 옆집으로 왕래할 수 있는 샛문을 두어 서로 연결되어 있었다. 이 집들의 거주자들은 서로 형제 관계 혹은 그에 버금가는 친밀한 혈연관계로 맺어져 있었다. 여기서 샛문은 일상생활에서 그런 긴밀한 관

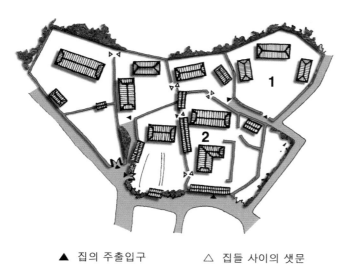

나주 도래마을 주택들 사이의 분리와 통합
1. 석계공파 종가 2. 홍기응 가옥

▲　집의 주출입구　　　△　집들 사이의 샛문

계를 유지하기 위한 하나의 물리적 장치라고 할 수 있다. 그러나 이제는 종가와 그 옆집은 철거되었고 주택들 사이를 통합시켜 주던 샛문들은 폐쇄된 상태여서 이전의 재미있고 아름다운 모습을 찾아볼 수 없다.

[위계성] 위계의 개념은 동일한 종류의 요소 혹은 비교될 수 있는 요소들 사이에 존재하는 크기와 형상·위치의 차이를 말한다. 곧, 예외적인 크기, 독특한 형상, 중요한 위치는 어떠한 형태나 공간이 시각적으로 독특하게 보이도록 하며 하나의 공간조직에서 중요한 것으로 인식되도록 하므로 위계를 높이는 요인들이다.[16] 그리고 여러 가지의 구성 요소를 구비해 격식을 갖춘 공간이나 건축물은 그렇지 못한 것보다 위계가 높다고 간주된다. 이러한 차이는 요소가 전체 마을 공간 조직에서 가지는 상대적 중요성과 기능적·형태적·상징적 역할을 나타내 준다. 전통마을에서 이 상대적 중요성을 결정하는 가치체계는 개인적이기보다 집합적이다. 곧 위계성은 마을의 문화를 반영한다.

씨족마을은 성리학적 유교문화의 자연·공간관을 반영하고 있다. 성리학에서는 위계적 질서의 표현, 곧 예禮가 강조되며 이는 주거공간에서 위계성이나 차별성이라는 개념으로 자리잡는다. 이러한 개념들이 마을의 공간이나 영역의 구조화와 관련된다.

씨족마을에서 공간 구성요소들은 일반적으로 뚜렷한 위계를 가지며, 특히 의례儀禮를 구성하고 수용하는 상징적 요소들이 중요시된다. 씨족마을의 위계성을 공간요소 별로 요약하면, 길은 '안길 〉샛길'의 위계관계를, 주택은 '종가 〉일반 주택'의 위계관계를 가지며, '공동시설 〉주택'의 위계관계가 성립된다. 각 공간요소 별로 위계가 높은 요소들은 마을 공간구조의 기본 틀을 이룬다.

삶의 공간과 흔적, 우리의 건축 문화

전통마을 연구의 교훈

전통마을을 연구하는 목적은 연구자에 따라서 일정하지 않으며 그 연구의 교훈 또한 다양할 것이다. 여기서는 필자가 오랫동안 전통마을을 연구해서 얻은 내용들 가운데 새로운 주거의 계획과 설계에도 도움이 되는 것들에 대해 논하기로 한다. 주거 설계자의 관점에서 볼 때 전통마을은 오늘날의 설계에 도입할 수 있는 많은 요소들을 가지고 있다. 여기서는 그것들을 '공동사회적 특성'과 '환경친화성'이라는 두 개념으로 정리하고자 한다.

1. 공동사회적 특성

일반적으로 우리가 살고 있는 현대의 주택은 내부 공간을 비교적 잘 갖추고 있지만, 집들이 모여서 이루어진 주거단지에는 여러 문제점들이 있는 것으로 지적되고 있다. 특히, 공동사회의 결속을 지지하고 조장하는 공간체계를 갖지 못했다는 것은 현대 주거단지의 가장 취약한 점 가운데 하나로 꼽히고 있다. 현대의 거주생활은 가족 중심의 개별적인 생활에 그칠 뿐 공동체적인 활동은 매우 제한적으로 일어난다. 이에 따라 가족이기주의가 팽배하고 인간의 소외현상도 심화된다. 이런 현상은 청소년 문제 등 여러 가지 사회적 병리현상의 주된 원인으로 생각된다. 현대 생활의 많은 부정적 측면들이 일상생활의 무대인 주거공간과 깊이 관련되고 있는 것이다.

이런 측면에서 전통마을의 공간조직을 살펴보면 큰 교훈을 얻는다. 앞에서 거주자들의 사회적 접촉을 자연스럽게 유도하도록 구성된 전통마을의 공간체계를 살펴보았다. 개별 주택에서 마을 입구로 연결되는 과정에 마을의 대표적인 사회시설인 정자를 거치도록 길의 체계가 구성되어서 거주자들은 자연스럽고 빈번하게 서로 접촉

한다. 이것은 마을을 공동체로 유지하는 물리적인 장치의 하나로 볼 수 있다.

또한 도래마을의 예에서 개인의 프라이버시가 요구되는 개별 주택 사이에도 필요에 따라 긴밀히 연결될 수 있는 공간 시스템을 갖추었음을 보았다. 이는 전통마을의 생활이 가족 중심적이기보다 공동체 중심적이었음을 보여준다. 이같은 전통마을의 논리가 현대 도시공간에 그대로 적용될 수는 없겠지만, 전통마을의 공동체 중심적 공간체계가 갖는 기본적 정신과 개념은 현대의 주거지를 계획하는 데에도 중요한 참조가 된다.

2. 환경친화성[17]

전통마을의 환경친화적 측면

전통마을은 주민들이 거주와 산업(농업)을 위해서 제한된 자원, 에너지 그리고 기술을 가지고 부단히 주거환경을 조절하여 온 결과가 축적된 주거지이다. 따라서 그것은 환경생태학적으로 완벽하지는 않으나 기본적으로 환경생태적인 합리성을 갖고 있으며, 환경친화적 계획의 지침이 되는 의미있는 요소들을 내포하고 있다. 전통마을의 환경친화성은 다음과 같이 세 가지 측면으로 나누어 살펴볼 수 있다.

첫째, 전통마을은 자연조건에 대한 적응성을 가지고 있다. 마을 지형의 흐름은 마을의 '전후前後 방향성'을 형성하며, 안길의 방향과 개별 주택들에서 안채의 좌향은 마을의 방향성에 순응한다. 안길은 지형이 가장 완만하게 상승하는 지점을 따라 수로와 나란히 형성되는 경향이 있다. 마을의 토지이용 방식은 인위적으로 배열한 것이 아니라 자연조건에 적응한 결과이다. 일반적으로 토지이용의 경계는 지형, 녹지대, 수로 등 자연요소 또는 도로로 이루어진다. 주거지는 지형의 표고와 경사도에 의해 뒤와 옆의 범위가 명확하

삶의 공간과 흔적, 우리의 건축 문화

게 한정되며 앞쪽은 도로(수로)와 농경지 등으로 경계가 구획되는 것이 보통이다. 이같이 주거지의 경계를 명확히 함으로써 주거지가 무질서하게 확산되는 것을 억제하고 토지이용의 효율을 높일 수 있다.

마을공간의 녹지는 면面녹지, 선線녹지, 점點녹지로 구분될 수 있다. 이들 녹지는 방풍림으로서 미기후를 조절하는 환경적 기능은 물론, 영역성을 부여하는 등의 심리적 기능을 갖는다. 그리고 그러한 기능에 따라 수종을 선택하고 적합한 형태로 녹지를 조성한다. 녹지는 대체로 일정한 표고와 경사도 이상의 지역에 형성되나 비교적 규모가 큰 마을에서는 마을 주변의 자연 녹지체계가 마을공간의 내부로 깊숙이 관입되어 녹지공간이 연속된다. 이렇게 녹지의 연속성을 형성하는 광역녹지의 관입구조는 다양성을 확보하는 등 환경생태적으로 바람직한 환경을 이룬다.

마을의 수공간은 정적인 연못과 선적線的 수공간인 수로로 구성된다. 일반적으로 개별주택에서 마을입구로 이르는 경로sequence 상에 정자와 함께 연못을 배치해 그에 대한 접근성을 높인다. 마을에서 연못과 같은 정적인 수공간은 거주자들의 사회적 접촉을 자연스럽게 유도하는 매개물이며 수공간을 매개로 한 빈번한 접촉은 마을 주민들이 공동체의식을 형성하고 지속하는 데 기여한다.

마을공간에 균등하게 분포하는 몇 개의 우물은 전통적으로 여성들을 위한 사회적 공간의 초점이 된다. 또한 우물은 마을을 작은 영역으로 조직하는 역할을 한다. 마을 사회조직의 기본단위인 반班이 우물을 중심으로 하는 작은 영역과 일치하는 경우가 많다. 이같이 수공간은 마을에서 일상적인 외부 생활의 중심이며 강한 사회적 의미를 갖는다. 그리고 수공간의 주변은 적극적으로 식재되어 녹지와 수공간이 결합되는 양상을 보인다.

예를 들어 도래마을의 앞쪽에 있는 연못의 주변과 연못 가운데의

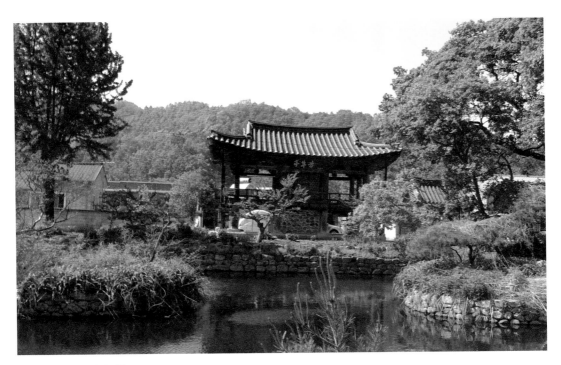

김천 원터마을 방초정 앞 연못

작은 섬에는 왕버들나무 · 미루나무 · 사철나무 · 향나무 · 백향목 · 측백나무 등이 식재되어 있다. 연못에는 잉어가 서식하는데, 잉어는 수목과 공생하는 곤충의 분비물을 섭취하고 연못의 침전물이 수목의 퇴비가 됨으로써 상호보완적인 관계가 성립한다. 이렇게 녹지와 수공간의 결합으로 환경생태적으로 바람직한 환경이 만들어진다.

둘째, 전통마을은 수자원을 확보하고 자체 정화하는 자원 순환의 기능을 갖고 있다. 마을공간에서 발생한 우수와 생활 하수는 마을 지형의 완만한 경사를 이용해, 바닥이 이끼와 잡초로 된 수로를 따라 흐르는 동안 부분적으로 자연 정화된다. 그리고 다시 마을 앞쪽의 연못에 모아져 침전작용을 거침으로써 자체적으로 정화된다. 그 밖에도 마을에서는 분뇨, 주방쓰레기, 농업생산 부산물 등 각종 유기성 폐기물이 배출된다. 그런데 그것의 대부분은 마을 외부로 방

삶의 공간과 흔적, 우리의 건축 문화

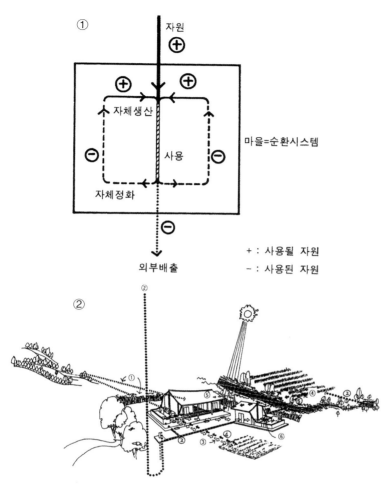

출되지 않고 마을 안에서 처리된다. 폐기물이 순환되어 자원으로 재활용되는 것이다. 이같이 마을공간에서 일어나는 자원 순환의 개념을 그림으로 표현하면 ①과 같다. 또한 자원의 순환은 주택을 중심으로 일어나는데, 그러한 방식은 ②에 요약되었다.

셋째, 전통마을은 하나의 에너지시스템으로 해석할 수 있다. 전통마을의 입지가 에너지 측면에서 볼 때 반드시 유리한 측면만을 갖는 것은 아니다. 그러나 전통마을에서는 세부지형과 같이 주어진 조건을 최대한 이용하고 방풍림 등 자연요소를 부가적으로 조성하

여 일조와 방풍 등이 유리한 마을공간을 형성한다.

전통마을은 대개 남쪽 전면을 제외한 삼면이 산으로 둘러 싸이는 완만한 경사지에 위치한다. 이럴 경우 여름에는 남쪽에서 불어오는 시원한 바람을 맞으므로 비교적 서늘하다. 대개 마을 앞에는 시내가 흐르고 연못까지 있어 수분이 주변에서 기화열을 빼앗아 증발하므로 불어오는 바람에 청량감이 더해진다. 그래서 예전에는 에어컨이 없어도 시원하게 여름을 날 수 있었다. 겨울에도 마을공간은 비교적 온난하다. 낮에 일조를 많이 받고 밤에는 복사열을 받으며, 차가운 북서계절풍은 지형과 조경으로 차단되기 때문이다. 이같이 전형적인 전통마을은 에너지가 절감되는 시스템을 갖추었다. 개별 주택에서도 각각의 특수한 자연조건에 따라 처마와 툇마루 등의 공간 요소를 배열하고 조경을 다양하게 함으로써 에너지 측면에서 합리적으로 대응한다.

이러한 환경친화성의 세 항목들은 서로 밀접하게 관련되고 의존적이다. 예컨대, 자원이 순환되면 새로운 자원의 사용을 최소화할 수 있고, 이에 따라 자원을 획득하고 생산하는 데 드는 에너지가 절감된다. 또한 거주생활에 필요한 에너지를 절감하기 위해서는 거주지가 자연조건에 잘 순응해야 한다. 거주지를 조성하고 유지 · 관리하는 데 많은 에너지를 사용하여 자연조건을 극복하는 현대의 방식과 달리, 전통마을에서는 자연조건에 순응하고 미기후微氣候를 조절함으로써 에너지를 절감하는 방식들을 활용해왔다.

특히 여러 사회 · 경제적 요인들로 인해 불가피하게 환경적으로 불리한 입지에 자리 잡은 마을에서는 미기후를 조절하여 냉난방의 부하를 줄이는 다양한 방식들이 발견된다. 이렇듯 이 세 요건은 서로 밀접하게 맞물려서 마을의 환경친화성을 형성하는 바탕을 이룬다.

전통마을 자연요소의 특징

전통마을에서 발견되는 자연요소의 특징을 두 가지 측면에서 좀 더 자세히 알아보자.

첫째, 마을의 자연요소들은 다수의 기능을 동시에 가지고 있다. 일반적으로 주거지의 앞쪽에 조성되는 연못은 조경요소의 역할뿐 아니라 여름철 바람에 의한 청량효과를 제공하는 등 미기후를 조절하는 기능을 갖는다. 또한 그것은 우수와 하수를 모아 생물학적으로 처리하는 정화지淨化池의 역할을 겸한다. 수로는 토지이용의 경계를 이루는 경관요소이면서 우수와 생활하수를 자연정화하는 장소로서, 또한 수계를 연계하는 요소로서 환경생태적 의미도 가지고 있다. 방풍림의 기능 역시 복합적이다. 겨울철의 찬바람을 막아 기후를 조절하는 기능 이외에 조경요소로서 종가나 사당 등 위계가 높은 건물의 영역성과 장소성을 뚜렷이 해주는 역할을 한다. 이러한 '기능의 복합'은 환경친화적 요소가 갖추어야 하는 중요한 요건이다.

둘째, 마을의 자연요소들은 그 성격과 형태가 다양하다. 녹지와 수공간 등 마을에 도입된 자연요소의 다양성은 마을공간에 생물적인 다양성을 부여하는 조건이다. 마을 뒤쪽의 경사녹지나 마을의 수공간은 단일한 방식으로 구성되는 것이 아니라 복합적인 생태적 요소를 포함함으로써 생물들의 서식지로서 적합하다.

여러 마을들을 분석해 볼 때 이러한 '기능의 복합'과 '다양성'이 인위적인 작용을 완전히 배제함으로써 성립된 것은 아님을 알 수 있다. 그것들은 오히려 장기간에 걸쳐서 적절하게 주변 자연환경을 조절하여 얻은 오래된 지혜이다.

02.

한옥

한국의 전통주택 양식을 흔히 한옥韓屋이라고 부른
다. 한옥의 사전적 의미는 '우리나라 고유의 형식으로 지은 집을 양
식 건물에 상대하여 이르는 말'이다. 한옥이라는 단어는 융희 2년
(1908)에 작성된 '가사家舍에 관한 조복문서照覆文書'에도 등장하는
꽤 오래된 말이다.[18] 한옥이라는 용어는 우리 사회에 양식 건물이
등장하면서 본격적으로 사용되기 시작한 것으로 보인다. 한편 일상
생활에서 한옥이라는 말은 한국의 전통 건축물을 통칭하기도 하지
만 대체로 전통적인 살림집을 의미한다.

한옥은 사전적·일상적 의미가 매우 포괄적인 단어이다. 따라서
그것을 간단히 정의하기는 힘들다. 그러나 최근 건축계의 논의를
바탕으로 할 때 한옥에 대해서 다음과 같은 다소 느슨한 정의를 내
릴 수 있다.

① 한옥은 건물(채)과 마당으로 구성된다. 한옥을 이루는 채는 한국의
전통적인 목구조방식으로 구축된 구조물로, 나무·흙·돌·종이와
같은 자연재료로 짓는다. 한옥의 독특한 특징은 하나의 채에서 온돌

과 마루가 결합된다는 점이며, 온돌과 마루가 짝이 되어 채의 공간을 구성하는 경우가 많다.

② 한옥은 관례적으로 살림집을 지칭하는 경향이 있으나 건물의 용도에 관계없이 앞의 정의에 부합하는 건축물을 통칭한다.

③ 한옥은 그것이 지어진 시대에 따라 전통한옥·근대한옥·현대한옥 등으로 구분된다. 전통한옥은 시대·지역·계층에 따라 서로 다른 공간적·구조적 특성을 갖는다. 이 글에서는 주로 전통한옥을 다루며 그것을 '한옥'이라고 줄여 말하기로 한다.

우리나라에 현존하는 가장 오래된 상류주택은 고려 말인 1330년에 처음 지어진 것으로 전하는 '맹씨 행단'이다. 최영 장군이 지은 집이라고 하는 이 한옥은 충청남도 아산시 배방면 중리에 위치한다. 그러나 이 집은 안채와 사당채만 남아 있으며 그나마 안채는 방향을 바꿔 다시 지어져서 온전한 살림집의 모습을 전하지 못한다. 격식을 갖춘 온전한 한옥으로서는 가장 오래된 것은 1457년에 경상북도 경주시 강동면 양동마을에 세워진 '서백당'이다.

한옥은 발전을 지속하여 16세기에 와서는 다양한 모습의 한옥들

아산 맹씨 행단

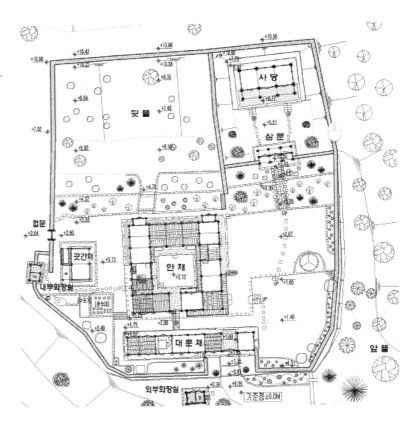

서백당 배치 평면도
1. 안채 2. 사랑채 3. 대문채
4. 고간채 5. 사당
『한국의 전통가옥 25 – 양동 서백당』,
문화재청, 2008, P.147.

이 정립된 것으로 보인다. 여기에서는 현재 남아있는 한옥을 대상으로 한옥의 공간·구조·미학·문화를 전반적으로 살펴보고자 한다. 이렇게 한옥의 특성을 다양한 측면에서 살펴봄으로써 전통 주거문화의 특성을 이해하고 나아가 현대 주거공간을 만드는 데 참조가 되는 현대적이고 보편적 가치를 발견할 수 있을 것이다.

한옥의 공간구성

1. 한옥의 배치

건축공간을 배치하는 것은 거주의 영역을 규정하고 그 안의 얼

개를 구성하는 일이다. 한옥은 안채 영역·사랑채 영역·행랑채 영역·사당 영역 등 성격이 다른 여러 영역으로 구성되는 것이 특징인데, 이들 영역을 생활의 규범에 맞게 배열하는 것이 한옥 배치의 관건이다. 또한 한옥의 배치는 기본적으로 거주공간을 뚜렷이 규정하되 그것을 주변의 공간과 단절시키는 것이 아니라 서로 유기적으로 연계하는 것을 큰 특징으로 한다.

한옥의 사랑채와 별당 영역은 주변의 마을공간 또는 주변경관으로 시각적으로는 물론 공간적으로도 긴밀하게 연결되는 것이 보통이다. 우리가 오늘날의 관점으로 볼 때 사랑채가 지나치게 개방적으로 보이고 그 앞에는 불필요할 정도로 큰 사랑마당이 있는 것은, 사랑채가 한 가족만의 공간으로 의도된 것이 아니라 마을과의 관계 속에서 의미를 가짐을 암시한다. 이같이 거주영역의 안팎을 연계하는 것은 한옥 배치의 두드러진 특징 중 하나이다.

한옥을 배치하는 데는 좌향坐向을 결정하는 것이 매우 중요하다. 좌향이란 어디를 등지고[坐], 어디를 향하는가[向]하는 문제이다. 좌향론은 풍수이론의 중요한 구성요소이기도 하다. 그런데 좌향은 바라보이는 요소, 곧 안대案帶의 선택에 기인한다. 한옥은 빼

한옥의 안대
경주 양동마을 서백당에서 본 성주봉

어난 모양의 산봉우리를 안대로 삼아 그것을 바라보고 자리잡는 경우가 많다. 따라서 한옥을 이루는 개개의 건물은 대개 정면에 뚜렷한 안대를 지니며 이러한 안대의 축에 맞추어 배치와 좌향의 축이 결정된다.[19] 이같이 건물을 배치할 때 동서남북의 절대향보다 주변 지형을 면밀히 분석하여 좌향을 결정하였기 때문에 한 마을에서는 물론 하나의 집을 이루는 채들 사이에서도 좌향이 일정하지 않으며 심지어 일조에 불리한 서향이나 북향을 취한 경우도 발견된다.

조선시대의 양반주택에서는 가묘(사당)가 중시되었기 때문에 가묘의 위치도 주택의 배치에 적지 않은 영향을 미쳤다. 『주자가례朱子家禮』[20]에 의하면, 집을 지을 때 가묘를 제일 먼저 짓고 그 위치는 정침正寢의 동편으로 정하도록 되어 있다. 가묘, 곧 사당은 조상의 위패를 모시고 제사를 지내는 의식공간이다. 따라서 제사를 지내는 남성이 거주하는 사랑채는 가묘가 놓이는 곳과 같은 방향에 놓이는 것이 일반적인 예이다. 『주자가례』에 따라 가묘가 안채의 동편에 놓였다면 사랑채도 안채의 동편에 자리잡게 된다.[21]

2. 한옥의 공간구성

건물의 구성

한옥은 여성공간인 안채와 남성공간인 사랑채를 중심으로 행랑 · 사당 · 별당 등 여러 채[棟]로 구성된 복합체다. 그러나 ㅁ자형 주택에서처럼 안채와 사랑채 그리고 주요 부속채가 한 몸채로 구성되기도 한다. 안채와 사랑채를 별동으로 구성할 경우, 그 사이에 벽이나 담장을 설치해 시선을 차단하면서도 한편으로는 필요에 따라 서로 긴밀히 연결될 수 있는 건축적 처리를 한다. 행랑채는 하인들이 거처하는 공간으로 문간 · 창고 등과 같이 구성되는 것이 일반적이다. 그리고 별당은 주인의 여가와 사교 등을 위한 공간으로 대전의 동춘당이나 상주의 대산루와 같이 살림채와 약간 거리를 두고

삶의 공간과 흔적, 우리의 건축 문화

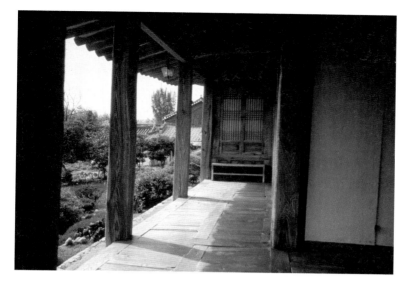

구성되는 경우가 많다.

한옥을 이루는 건물, 곧 채는 기본적으로 칸[間]과 퇴로 구성된다. 칸은 한국 건축의 기본적인 공간단위로, 기둥과 기둥 사이의 공간 또는 4개의 기둥으로 규정되는 공간을 지칭한다. 전자의 의미로 사용될 때, 칸은 대개 8~9자의 크기로 정해진다. 한 자의 치수는 건축에 사용된 척도(자)의 종류에 따라 일정하지 않았으나 후에 곡척曲尺이라 하여 30.3cm로 통일된다. 대규모의 주택을 흔히 99칸 집이라고 일컬을 때의 칸은 후자의 의미로 쓰인 것이다.

퇴는 칸의 절반 정도 폭으로 구성되는 공간이다. 칸으로 이루어진 몸체의 전후 혹은 좌우에 부가되어 툇간을 이룬다. 툇간에 설치된 마루를 툇마루라 부른다.

조선 후기 이후 한옥의 공간적 특징 중 하나는 퇴공간이 발달한 것이다. 퇴는 기본적으로 몸체의 전후에 덧붙여지지만, 전후좌우에 모두 설치되기도 한다. 이런 전후(좌우)툇집은 대개 5열의 도리와 보 방향으로 4열의 기둥을 가지는 2고주 5량구조를 갖는다. 툇간에 설치된 툇마루는 실들 사이를 서로 긴밀히 연결하고 또 실내공간을

마당이나 외부와 연결하는 매개공간의 성격을 갖는다. 또한 툇간까지 실내공간을 확장할 수도 있다. 그리고 칸으로 이루어지는 기본적인 공간만으로는 생활에 필요한 가구와 비품들을 두기 어려웠기 때문에 툇간에 수납공간을 삼차원적으로 조성하는 경우가 많다. 이렇게 매개공간과 보조공간 역할을 하는 툇간이 있어서 한옥은 단순한 공간구성으로도 풍부한 생활을 무난히 담아낸다.

건물(채)의 공간요소와 이용방식

한옥의 주요 건물인 안채와 사랑채를 이루는 공간요소들을 바닥상태에 따라서 분류하면 다음의 표와 같다. 이 표에서 보듯이 한옥은 하나의 채 안에 온돌과 마루 그리고 흙바닥의 공간을 같이 가지고 있다는 점이 큰 특징이다.[22] 본래 각기 독립된 건물로 되어 있던 온돌과 마루가 한 건물 안에 구성되는 것은 대략 고려말 경부터라고 추정된다. 한옥이 가진 풍부한 공간구성은 폐쇄적인 온돌과 개방적인 마루 공간의 다양한 결합방식에서 비롯된다고 할 수 있다.

한옥 건물(채)의 공간 요소

바닥 ＼ 채	안채	사랑채
흙	부엌	부엌 또는 함실
온돌	안방 · 웃방 · 건넌방	큰사랑방 · 작은사랑방
마루	대청 · 툇마루	사랑대청 · 누마루 · 툇마루

안채는 부엌 · 안방 · 웃방 · 대청 · 건넌방 등으로 구성된다. 안방은 기본적으로 안주인의 방이지만 매우 복합적인 기능을 가진 공간이다. 여기서 가족 단위의 생활이 일어나며 여자 손님을 접대한다. 안방의 윗목에 인접한 웃방은 자녀들이 사용하는 방이다. 대청은 제사를 지내는 의식공간이며 여름철에는 일상생활의 공간으로 쓰인다. 대청은 안방과 건넌방 사이에 위치하여 이 두 방을 적절히 나누어줌으로써 프라이버시를 확보해 준다. 건넌방은 대개 며느리의

공간으로 쓰인다.

사랑채는 사랑방·사랑대청(마루)·누마루 등으로 구성되며 여기에 부엌이 부가되기도 한다. 사랑방은 기본적으로 남자 주인이 거처하며 손님을 맞는 곳이며 마을사람들이 모임을 갖는 장소로도 쓰인다. 삼대가 같이 살면서 아버지는 큰사랑방에서 아들은 작은사랑방에서 각각 손님을 맞게 된다. 누마루는 다른 실들의 바닥보다 높이 조성되는데, 남자 주인이 대문이나 행랑채를 내려다보거나 연못 등의 조경과 주위 경관을 감상하는 장소이다.

마당

한옥에는 다양한 성격의 마당이 조성되는데, 마당은 대개 채와 짝을 이룬다. 안마당은 안채와 대응하며, 사랑마당은 사랑채, 행랑마당은 행랑채와 대응한다. 이 밖에도 여러 마당이 배치될 수 있는데, 그것이 대응하는 채의 명칭을 따서 문간마당·별당마당 등으로 부른다. 이같이 다양한 마당은 그것이 놓인 위치와 성격에 따라 여러 가지 모양으로 구성되며 건축적 처리도 달라진다.

1709년에 지어진 충남 논산시 노성면 교촌리의 명재 고택은 전형적인 조선시대 상류주택이다. 전형적인 한옥에서는 안마당과 사랑마당의 공간적 성격이 대비된다. 요컨대 안마당은 구심적이고 내향적이며 수렴되는 성격을 갖는 반면, 사랑마당은 원심적이고 외향적이며 발산되는 성격을 갖는다. 사랑마당은 남자 주인이 집안 사람들을 통솔하고 마을 사람들과 교류하는 장소로도 활용되므로 마을을 향하여 열리는 구성을 하는 경우가 많다.

비어있는 마당은 한옥을 구성하는데 중요한 역할을 한다. 대지의 중심에 안마당을 두고 그것을 건물(채)이나 담장이 둘러싸는 방식은 한옥의 일반적인 구성방법이다. 안마당의 성격은 바라다 보는 정원이라기보다 일상적 생활공간이다. 따라서 평상시 안마당은 깨

곳이 비워진 상태로 있다. 그리고 그 곳에서 식사와 잔치, 가족활동 등이 일어난다. 이렇게 안마당은 지붕없는 방과 같은 곳으로 생활 공간으로서의 의미를 가지고 있다.

안채의 후면에는 뒤뜰을 둔다. 뒤뜰의 일조가 잘 되는 곳에는 식생활에 꼭 필요한 장독대를 설치한다. 경사지형에 위치한 집인 경우 뒤뜰의 후면을 노단으로 처리해 관목과 화초를 식재함으로써 경관을 아름답게 꾸미고 집중강우로 인한 토사의 유출을 방지한다.

전통주택의 유형

주택의 물리적 유형은 여러 가지 관점으로 분류할 수 있는데, 주로 건물 전체의 형상이나 내부공간의 구성을 분류의 기준으로 삼는다. 주택의 형태에 차이를 가져오는 요인에 대해서는 많은 학자들이 다양한 해석을 내려왔다. 대표적인 학설이 기후가 주택형태를 결정한다는 기후결정론이다. 이는 건축과 문화지리학 분야에서 널리 인정되어왔다. 이 견해는 우리의 전통주택을 설명하는 데도 많이 이용되었는데, 온돌과 마루의 기원, 그리고 겹집과 홑집의 구성을 각각 한랭한 기후조건과 온화한 기후조건에 관련시키는 것이 그런 예이다. 전통주택은 일반적으로 기후조건에 적응하도록 고안되지만, 주택형태를 결정한 요인을 기후조건에만 국한시키는 기후결정론에는 적지 않은 반례들이 제시된다.[23]

한국의 전통주택은 주로 평면형을 기준으로 분류된다. 살림집의 가장 기본적인 구성은 대청이 없이 부엌과 한 두 칸의 방이 나란히 배열된 3칸의 구성인데, 이를 흔히 오막살이집이라고 부른다. 우리 주택의 원형 또는 기본형으로 생각되는 오막살이집은 우리나라의 마을들에서 각 지역의 민가형과 공존하

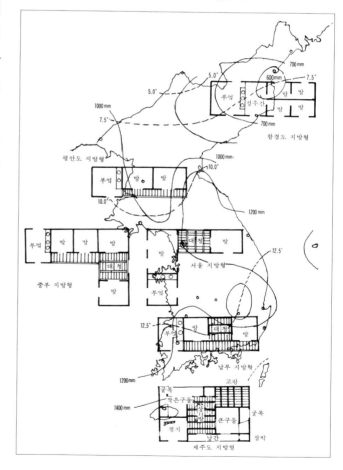

주택형의 분포와 기후조건
주남철, 『한국주택건축』, 일지사, 1980, p.74 .

고 있다.

전통주택의 평면형은 먼저 그 형상에 따라 일자형, ㄱ자형, ㄷ자형, 튼ㅁ자형, 그리고 ㅁ자형 등으로 나뉜다. ㄱ자형은 곱은자형 혹은 곱패집으로 불리는데, 부엌에서 꺾이는 부엌꺾음집과 웃방에서 꺾이는 웃방꺾음집으로 세분된다. 튼ㅁ자형이란 ㄷ자와 일자형, 또는 ㄱ자와 ㄴ자형이 결합되어 모서리가 터진 ㅁ자를 이룬 평면형을 말한다. ㅁ자형은 경상북도 지역에서 '뜰집'이라고도 불린다. 우리 전통주택의 평면형은 가장 간단하고 기본적인 일자형으로부터 ㄱ자형, 그리고 ㄷ자형이나 튼ㅁ자형·ㅁ자형으로 진화해 간 것으로 보인다.

우리 주택의 평면형은 지역성을 반영한다고 생각되어 왔다. 이는 우리나라 민가에 대한 연구를 시작한 곤 와지로今和次郎, 이와츠키 요시유키岩規善之 등 일제강점기의 학자들로부터 시작된 가설이다. 지리학과 건축학 분야에서는 안채 평면형태의 지리적 분포를 연구해 왔으며 그것으로 문화의 전파경로를 추적하기도 한다. 나아가 안채의 평면형으로 주거문화권을 설정하려는 시도도 있었다. 그러한 예로 주남철은 안채의 평면형을 함경도지방형·평안도지방형·중부지방형·서울지방형·남부지방형·제주도지방형 등으로 나누었다. 그리고 평면형을 지역의 연평균 기온 및 강수량과 관련지음으로써 평면형의 분포를 기후적 특성에 따른 것으로 설명했다.

그러나 전통주택의 유형을 자세히 조사해 보면 인접한 마을들에서도 서로 다른 요소들이 나타나고, 심지어 한 마을에서도 서로 다른 주택유형들이 존재함을 알 수 있다. 따라서 그러한 광역적 지역을 기준으로 한 주택유형의 분류는 전통주택의 지역성을 대별해 주는 의미가 있으나, 주택유형의 분포를 의미있게 해석하기 위해서는 지역적으로 좀 더 세분해서 고찰할 필요성이 있다. 또한, 주택유형의 세분화를 위해서는 기후 등 물리적인 요인 이외에 주택유형의

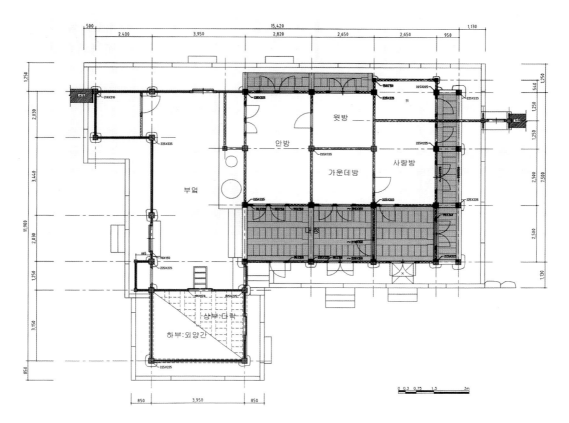

윗방

안방

사랑방

가운데방

부엌

대청

상부:다락
하부:외양간

분포와 전파에 영향을 준 사회문화적·경제적 요인에 대한 연구를
진행할 필요가 있다.

전통주택의 평면형은 또한 기둥이 두 줄로 배열되고 깊이 방향
(보 방향)의 간살이가 한 줄로 설치된 홑집, 이에 툇간이 더해진 툇
집, 그리고 간살이가 두 줄 이상으로 된 겹집으로 분류된다. 겹집을
둘러싼 용어의 사용은 연구자에 따라 일정하지 않다. 김홍식·전봉
희 등은 이 글에서 겹집으로 통칭하는 평면형을 공간의 발생적 측
면에서 세분한다. 곧, 툇집의 툇간이 실로 사용될 수 있을 정도로
확대되어 앞뒤의 공간이 모두 거주공간으로 사용될 수 있는 형태를
겹집이라 하고, 기둥이 세 줄로 나란히 세워지고 앞뒤로 대등한 깊
이의 실이 두 줄로 배열되는 형태를 양통집이라 한다. 양통집은 겹

고성 어명기 가옥 본채 평면도
18세기 중반, 강원도 고성군 죽왕면
삼포리에 지어진 집으로 공간이 세
켜로 배열된 겹집이다.
대한건축사협회 편, 『민가건축Ⅰ』, 보
성각, 2005, p.164.

집과 달리 간살이가 두 줄의 일정한 켜로 형성된다.

홑집과 겹집의 분포는 흔히 지역의 기후조건과 관계를 갖는 것으로 인식되어 왔다. 그러한 견해에 따르면, 겹집은 열 손실이 적으므로 함경도와 강원도 등 산악지역에 많고, 열 손실이 상대적으로 큰 홑집은 그 밖의 비교적 온화한 지방에 분포한다. 그러나 근래에 여러 연구자들은 이런 평면형의 차이를 기후 이외의 다른 요인들, 곧 거주자의 사회·문화적 요인과 경제적 요인으로 설명하고 있다. 예로, 김동욱은 겹집을 영세한 경제력 아래서 자연에 대처해 몸을 보호하고 작업공간을 실내에 확보할 수 있는 유용한 구조로 본다. 그리고 19세기로 접어들면서 서민들의 경제력이 향상되고 생활의 편의를 추구함에 따라 겹집은 통풍과 채광이 유리하고 외부와 연결이 쉬운 홑집으로 대체되는 경향이 있다고 주장한다. 그러나 홑집과 겹집의 역사적 발달 방향에 대해서는 서로 상반된 주장들이 제기되고 있다.

일반적으로 주택유형은 매우 완만히 변천되는 것으로 인식되고 있다. 우리의 전통주택도 시기에 따른 양식적인 변화가 그렇게 크지는 않다. 그러나 시기적으로 사회·경제적·기술적 조건이 변화함에 따라서 주거공간을 구성하는 방식은 발전과 변화를 끊임없이 겪어 왔다. 근대시기에 와서는 농업생산력의 확대와 새로이 형성되는 상품 경제구조를 이용하여 축적한 부를 바탕으로 중농과 부농의 집들이 활발히 지어진다. 근래의 농가주택은 양반주택과 같이 안채와 사랑채, 별당채 등으로 채를 나누어 형식적·위계적으로 구성하기보다, 늘어나는 공간의 수요를 합리적이고 실용적으로 수용하기 위해 하나의 살림채와 안마당을 중심으로 주거공간을 통합해 구성하는 경향을 보여준다. 이로써 안마당은 공적인 성격을 갖게 되며, 살림채는 보 방향으로 공간이 분화된 겹집의 모습을 보인다.

한옥의 구조

1. 한옥의 구조 방식

한옥의 구조방식은 시대·지역·계층에 따라 일정하지 않으나 여기서는 조선시대 상류주택의 보편적인 구조방식을 개략적으로 살펴본다.

한옥의 주구조는 목가구조木架構造이다. 목가구조란 나무로 뼈대를 짜서 건물의 벽체와 지붕 등 구조체를 구성하는 구조방식을 말한다. 목가구조는 동아시아와 북유럽 등 세계의 여러 지역에서 중요한 건축구조방식으로 발전되어 왔는데, 현대에 환경친화적 구조방식으로 환영받고 있다.

전 국토에서 자라서 주위에서 손쉽게 얻을 수 있는 소나무가 한옥의 주구조재이며 이로써 채의 기본 틀을 이룬다. 그리고 이런 틀 사이에 필요에 따라서 벽체와 창호를 만든다. 벽체는 대개 샛기둥인 중깃과 격자 모양의 외로 짜서 골격을 만든 후 양쪽에서 흙을 쳐서 만드는 토벽(흙담벼락)이다.

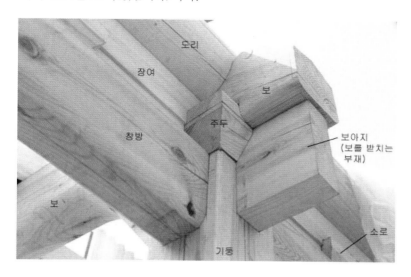

한옥의 주요 구조재

한옥의 가구방식(상)

한옥 지붕의 종류(하)
신영훈, 『한국의 살림집』, 열화당,
1983, p.344.

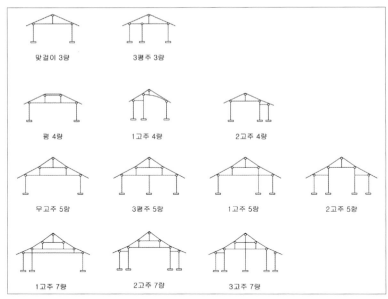

맞걸이 3량
3평주 3량

평 4량
1고주 4량
2고주 4량

무고주 5량
3평주 5량
1고주 5량
2고주 5량

1고주 7량
2고주 7량
3고주 7량

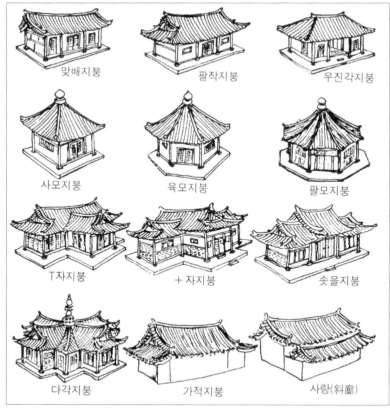

맞배지붕
팔작지붕
우진각지붕

사모지붕
육모지붕
팔모지붕

T자지붕
+자지붕
솟을지붕

다각지붕
가적지붕
사랑(斜廊)

삶의 공간과 흔적, 우리의 건축 문화

목가구조는 기본적으로 기둥, 보, 그리고 도리로 구성된다. 기둥은 수직력(주로 지붕의 하중)을 중력방향으로 지면에 전달하는 부재이며, 보는 건물의 깊이 방향으로 기둥 사이를 연결하고 하중을 받는 수평부재이다. 그리고 도리는 기둥 위에서 서까래를 받는 수평부재를 말한다. 한옥의 구조방식은 대개 사용된 도리의 열 수를 기준으로 분류되는데, 가장 기본적인 가구구성은 도리를 3열로 설치한 삼량집이다. 여기에 퇴공간이 더해지면 오량집의 형식을 취하게 된다. 일반적 규모의 양반주택은 대개 오량집의 구조를 가지며, 규모가 더 커질 경우 칠량집이 된다.

한옥에서는 구조적으로나 조형적으로 지붕이 큰 비중을 차지한다. 한옥에는 다양한 형태의 지붕이 사용되었는데, 그 중에서도 맞배지붕·우진각지붕·팔작지붕 등이 주로 사용되었다. 맞배지붕은 배라 부르는 지붕판이 용마루에서 맞닿은 가장 간단한 형식의 지붕이다. 이는 간단한 구성의 건물에 많이 쓰였는데, 사당건물에도 일반적으로 사용되었다. 맞배지붕의 특징은 구성이 단순하고 양측으로 확장될 가능성을 갖는다는 점이다. 우진각지붕은 앞·뒤쪽과 옆의 지붕판이 추녀를 중심으로 분절된 지붕형식이다. 팔작지붕은 삼각형 모양의 합각에 의해 양측이 한정되는 완결적인 지붕형식이며 따라서 외관이 단정하고 완성적이다. 이밖에도 용마루가 없이 하나의 꼭짓점에서 지붕판들이 만나는 모임지붕이 있다. 모임지붕은 건물의 평면형태에 따른 지붕판의 수에 따라서 사모지붕·육모지붕·팔모지붕 등으로 불린다.

여러 지붕 형식이 같은 건물군 내에서 쓰일 때 지붕의 형식은 건물의 위계와 관련된다. 일반적으로 팔작지붕이 가장 위계가 높으며, 우진각, 맞배의 순으로 위계가 낮아진다. 따라서 대개 사랑채에는 팔작지붕이 쓰이고 행랑채에는 맞배지붕이 쓰인다. 다만 사당에는 이러한 위계성에 관계없이 양 측면으로 확장이 용이한 맞배지붕

이 주로 선택된다.

2. 한옥의 구조적 합리성

한옥의 큰 특징 중 하나는 구조의 합리성이 아름다움을 이루는 것이다. 한옥은 대개 보가 굵으며 기둥은 상대적으로 가늘다. 특히 대들보의 경우 좀 과장되게 보일 정도로 큰 부재가 쓰인다. 이러한 한옥의 구조는 매우 육중한 지붕이 갖는 하중을 무리 없이 기둥을 통해 지면에 전달하기 위해서 채택된 합리적인 구조방식이다.

이는 큰 단면을 가진 보가 휨모멘트, 곧 부재를 휘는 힘을 흡수해서 기둥에 전달되는 힘을 감소시키는 구조역학상 유리한 구조방식이다. 이에 따라 비교적 가는 기둥이 사용될 수 있으며 그 결과 평면에서 기둥이 차지하는 공간이 줄어듦으로 공간의 구성과 이용 면에서 유리하게 된다. 이같이 부재를 선택하는 데에도 구조적 합리성을 고려해 지은 한옥은 결과적으로 합목적인 미학을 갖는다.

한옥의 미학과 문화

1. 한옥의 미학

한옥의 외관은 단순한 선들로 구성되며 한옥이 갖는 아름다움의 많은 부분은 선의 아름다움에 기인한다. 지붕(기와와 서까래), 외벽(인방과 기둥), 기단 등의 부위에서 곡선과 직선들이 조화롭게 구성되며 여기에 창호의 띠살이 더해져서 아름다운 한옥의 입면이 만들어진다. 특히, 한옥의 선을 이루는 부재들은 쓰임새에 부합되는 자연스런 형상을 그대로 드러냄으로써 한옥은 부드럽고 자연스런 아름다움을 갖는다.

한옥의 외관은 내부의 용도와 논리적으로 대응한다. 부엌·마구간·창고와 같이 흙바닥인 공간, 또는 대청과 같이 마루바닥인 공간과 온돌방은 벽체 및 개구부의 재료가 서로 다르다. 전자에는 대개 널빤지를 사용한 판벽板壁이나 판문이 설치되고 후자에는 토벽과 창호지를 바른 띠살문이 설치된다. 또한 전자에는 천장에 반자가 설치되지 않고 후자에는 반자가 설치된다. 이같이 한옥은 공간

머름 위의 창
창덕궁 연경당

의 기능을 외관으로 드러냄으로써 대칭성과 같은 형식미를 갖기보다는 합목적적이고 변화있는 외관을 갖는다.

개구부 처리에서도 합목적성이 아름답게 드러난다. 주택에서 개구부는 조망, 채광 그리고 통풍을 위한 창과 출입을 위한 문으로 나뉘는데, 한옥에서 이러한 창과 문의 구별은 개구부와 바닥 사이에 설치된 머름의 존재로 판단할 수 있다. 일반적으로 머름이 설치되어 있으면 창이고, 머름이 없이 개구부가 바닥까지 내려오면 문이다. 머름은 외기의 침투를 막고, 실내의 온기가 외벽으로 방출되는 것을 억제하며, 내부 공간을 시각적으로 어느 정도 가려주는 등 복합적인 기능을 가지고 있다. 그리고 머름으로 인해 시각적으로 짜임새 있는 한옥의 입면이 만들어진다. 이같이 고유의 기능과 미적 측면을 동시에 가지고 있는 머름은 한옥에서 독특하게 발달된 요소의 하나이다.[24]

이렇게 한옥의 아름다움은 선험적이고 절대적 미보다는 공간구성과 구조가 갖는 합목적성이 꾸밈없이 드러남으로써 느껴지는 체험적 미에 기인한다고 할 수 있다. 곧 한옥은 합목적적인 미학을 갖는다. 또한 한옥에는 불필요한 장식이 없는 절제의 미학이 있다. 한옥의 아름다움을 만들어 내는 것은 치장을 위한 장식이 아니라 실용적 또는 상징적 기능을 가진 구성 요소들의 합리적 구성이다.

이러한 한옥의 미학은 당시 사회를 지배했던 성리학적 가치관에 영향을 받아 형성된 것으로 보인다. 외양의 꾸밈을 싫어하고 내용과 실질을 숭상하는 것은 성리학 이전부터 존재해 온 유가미학儒家美學의 오랜 전통이었다.

2. 한옥의 생활과 주거문화

생애주기life cycle와 주거공간의 대응

부계의 확대가족을 이루는 많은 구성원들이 여러 채에 나뉘어 거

주한 한옥에서는 거주자의 생애주기에 따라 사용하는 방의 위치가 달라진다. 한옥의 각 실은 일반적으로 사용자의 생애주기와 가족 내에서의 위상에 대응한다. 남녀별로 생애주기에 따라 사용하는 방이 바뀌는 전형적인 과정을 보면 다음과 같다.

남자의 경우를 보면, 안방에서 태어나서 웃방에서 소년시절을 보낸다. 장성해서 결혼을 하면 작은사랑에 거처하며 부친이 작고하고 명실상부한 가장이 되면 큰사랑방으로 옮겨 기거한다. 곧, 남자는 생애주기에 따라 '안방 → 웃방 → 작은사랑 → 큰사랑'의 순서를 거치며 일생을 보낸다.

여자 역시 안방에서 태어나서 웃방에서 어린 시절을 보낸다. 결혼을 하면 집을 떠나 시댁의 건넌방에 거처를 정한다. 그 뒤 시모가 작고하거나 생활의 일선에서 물러나면 그 집의 안방을 차지한다. 이때 장독대 등 재산의 관리권을 행사하게 되며 명실상부한 안주인이 된다. 그리고 한 집의 생활을 관리할 기력을 잃으면 며느리에게 안방을 내주고 다시 건넌방으로 거처를 옮긴다. 곧 여자는 생애주기에 따라 '안방 → 웃방 →(시댁의) 건넌방 → 안방 → 건넌방'의 순서를 거친다. 이와 같이 한옥은 전통적인 생활의 규범과 논리에 잘 대응하는 공간체계를 갖춤으로써 문화적 가치를 지닌다.

한옥 공간이용의 특성

[위계성] 조선시대 중기 이후 확고히 자리잡은 성리학적 윤리 규범에 따라 주거공간의 이용에도 신분과 성性, 그리고 세대世代에 따른 명료한 위계질서가 있다.

먼저 신분에 따른 공간의 분리는 엄격한 채의 분리로 나타난다. 안채와 사랑채 그리고 사당은 주인의 영역이고, 문간채나 행랑채는 하인들의 영역이다. 이들 영역의 위계는 채의 상대적 규모와 여러 가지의 건축적 처리의 차이로 나타난다.

한옥의 강력한 공간구성 원리 중 하나는 성에 따른 공간의 분리이다. 여성은 안채를 중심으로, 그리고 남성은 사랑채를 중심으로 생활한다. 이렇게 성별로 공간의 영역이 분명히 나뉘며 그 영역의 출입구도 분리된다. 이러한 사용 공간의 성별 분리는 모든 주거 공간에 적용되며, 심지어는 변소의 사용에도 나타난다. 한옥에서는 변소가 남자가 사용하는 외측外廁과 여자가 사용하는 내측內廁으로 나뉘어 설치된다. 이같이 성별로 사용하는 공간이 뚜렷이 분별되는 것은 한옥이 갖는 두드러진 특성 가운데 하나이다.[25]

3대 이상이 같이 거주하는 한옥에서는 사용 공간을 세대별로 적절히 분절시킴으로써 가족의 질서를 유지할 수 있었다. 세대별 공간의 분리는 안채에서 안방과 건넌방, 사랑채에서는 큰사랑과 작은사랑의 구성으로 나타난다. 안방과 큰사랑은 부모 세대의 중심 공간이고 건넌방과 작은사랑은 자녀 세대의 중심 공간이다. 세대별

창덕궁 연경당 들어열개문
들어열개문은 벽이 되기도 하고 천장이 되기도 한다. 이런 가변성은 한옥의 주요한 특성 중의 하나이다.

삶의 공간과 흔적, 우리의 건축 문화

공간의 사이에는 대청이 위치해 두 공간을 연결하면서 분절한다.

[융통성과 확장성] 건물의 외벽을 경계로 내 · 외부 공간이 뚜렷이 나뉘는 현대건축과 달리, 한옥은 실내 · 외 공간이 연계되어 밀접한 관련을 가지고 이용된다. 실내 공간은 툇마루를 통해 마당과 연결되는데, 실내와 마루 사이에는 들어열개문이 설치된다. 밖으로 열고 들어올려 들쇠에 매달 수 있는 들어열개문을 설치함에 따라 계절에 따라 또는 공간 이용의 필요에 따라 방을 완전히 개방할 수 있다.

또한 전면이 개방된 대청과 안마당은 제사 등의 의식儀式을 행할 때 서로 연결되어 같은 활동에 사용된다. 이같이 한옥에서는 가변성 있게 구성된 벽체 또는 개구부를 통해 실내외 공간이 긴밀히 연계되어 사용됨으로써 주거 공간의 이용에 융통성과 확장성이 있다.

연경당演慶堂의 사례

여기서는 전통주택의 공간구성과 이용 패턴을 조선시대의 전형적인 양반주택인 연경당을 통해서 설명하고자 한다. 연경당은 순조 28년인 1828년, 왕세자 익종의 요청으로 사대부의 생활을 경험하고 이해하도록 하기 위하여 창덕궁의 후원인 금원禁苑 내의 완만한 남경사지에 건립되었다. 따라서 연경당은 조선시대 사대부집을 모델로 지어졌으며 전형적인 조선시대 상류주거의 모습을 보여준다.

그러나 궁궐 내에 위치해 있으므로 일반 사대부집과 달리 사당이 없으며, 안채의 부엌이 없는 대신 음식을 준비하고 빨래와 바느질 등 집안 안살림을 하는 반빗간이 별채로 있다. 그리고 책을 보관하고 책을 읽는 서재인 선향재善香齋를 사랑채와 인접하여 배치했고, 그 뒤는 경사지형을 노단으로 정리하였다. 그밖에 정자인 농수정濃繡亭을 북동쪽 높은 지형에 건립했다.

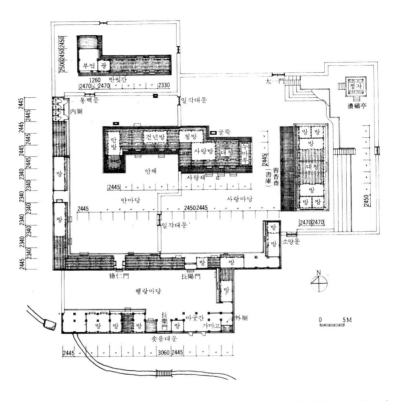

연경당의 전체적인 구성을 보면, 주거 영역이 행랑채와 높은 담장으로 둘리어 있어서 외적으로 대단히 폐쇄적이다. 마을 속에 위치한 사대부집에서 일반적으로 사랑채가 주택 외부, 곧 마을에 개방적으로 처리되는 것과는 다른 모습이다. 연경당이 위치한 곳이 마을 공간이 아닌 궁궐이기 때문에 생긴 차이로 생각된다. 주거 영역에 접근할 때 드러나는 바깥 행랑채는 밖으로 난 개구부가 적으며 내부의 주거영역을 견고히 둘러싼 모습이다. 바깥 행랑채의 외벽은, 중앙의 장락문長樂門을 중심으로 서쪽은 사고석으로 쌓은 방화장防火墻, 동쪽은 판벽으로 구성되는데, 이는 내부의 기능이 각각 거주기능과 작업 및 수장 기능임을 보여주며 시각적 변화감을 준다.

이에 반해 내적으로는 개방적인 구성을 하고 있다. 안채와 사랑채 모두 전후면과 측면으로 마당을 가지며 건물의 내부와 마당은

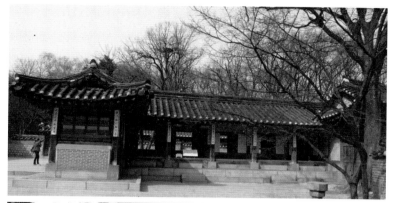

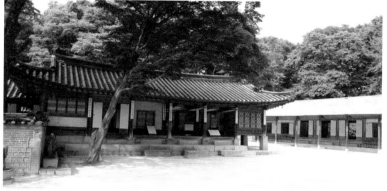

툇마루와 쪽마루로 긴밀히 연결된다. 건물 공간은 대청마루와 실들이 번갈아가며 배열되어 있는데 각 실은 들어열개문으로 구획되어서 필요에 따라 실내가 완전히 개방될 수 있다.

　연경당의 주거 공간은 '성별 분리'의 질서를 뚜렷이 가지고 있다. 남성 공간인 사랑채 영역과 여성 공간인 안채 영역은 여러 측면에서 잘 대비된다. 먼저 진입 방식을 살펴본다. 대문인 장락문을 들어서서 바깥 행랑채와 중문간 행랑채로 규정된 행랑마당에 서면, 동쪽으로 사랑채로 진입하는 솟을대문[26] 형식의 장락문長樂門이 눈에 들어오며 장락문을 통해 사랑채의 대청 부분이 보인다. 그러나 안채로 진입하는 서쪽의 수인문脩仁門은 평대문平大門 형식으로, 좀 더 시선에서 빗겨 있으며 안채 영역은 들여다 보이지 않는다.

안채는 ㄱ자형으로 사랑채의 측면, 그리고 그에 이어지는 꺾인 담장과 함께 안마당을 아늑하게 둘러싸고 있다. 이에 비해 사랑마당은 행랑채와 선향재로 경계가 규정될 뿐 외향적으로 펼쳐진다. 반빗간은 여자 하인들의 작업 공간이므로 안채의 후면에 별도로 영역으로 배치되었고, 서고인 선향재는 사랑채 영역에 배치되었다. 변소도 안채 측면의 내측內厠과 행랑채에 있는 외측外厠으로 나뉘어 있다. 내측은 여자들이, 외측은 남자들이 사용한다. 이 밖에 부재의 사용에도 남녀공간의 구별이 있는데, 사랑채에는 단면이 원형인 굴도리를 썼고 안채에는 단면이 네모진 납도리를 썼다. 원형은 양陽을, 방형方形은 음陰을 나타내기 때문이다.

이렇게 서로 성격이 다른 남성영역과 여성영역은 별도의 영역으로서 담장으로 뚜렷이 구분된다. 그러나 한편으로는 남자 주인의 일상 취침 공간인 침방寢房과 쪽마루를 통해 두 영역이 공간적으로 긴밀히 연결될 수 있도록 처리됨으로써 두 영역은 연결과 분리의 이중적인 관계를 갖는 하나의 주거공간을 이룬다.

연경당이 갖는 신분에 따른 위계질서는 채의 구성에서 나타나고 있다. 하인들이 사용하는 행랑채는 규모와 형태요소 그리고 구조방식 등에서 다른 채들보다 격이 낮게 차별화되어 있다. 기단을 보면 안채와 사랑채는 세벌대의 높은 기단 위에 놓여 있는 데 비하여 행랑채는 외벌대의 낮은 기단 위에 지어졌다. 구조형식과 지붕에서도 이러한 위계가 나타난다. 안채와 사랑채는 오량 구조로 되어 있으며 위계가 높은 건물에 주로 사용된 팔작지붕을 이었고, 행랑채는 기본적으로 간략한 삼량 구조에 맞배지붕으로 구성되었다. 이와 같이 연경당은 조선시대 전통주택이 추구했던 이상적인 공간구성의 질서를 잘 보여준다.

〈한필원〉

삶의 공간과 흔적, 우리의 건축 문화

3

정신세계의
통합공간 불교건축

01.

정신세계의 혁명

미망으로부터의 탈피

4세기 중엽 중국에서 전해진 불교는 이 땅의 사람들에게 엄청난 충격이었다. 그 무렵의 불교 교리는 삼라만상이 무상하고 실체가 없으며 모든 것이 인과 연의 관계로 얽혀져 있다는 정도로 단순했다. 그러나 처음 접하는 이 새로운 원리는 자연현상과 인간세계에 대해서 의문하고 분별함으로써 모호한 원시적 환상으로부터 깨어나 순정하고 자명한 원리로 단숨에 도약하는 계기가 되었다. 우주 만물의 생성과 소멸, 인과관계, 생과 사, 그리고 사후의 문제에 대한 해답이었다. 수천 년 동안 지속하던 샤머니즘과 미개한 습속의 미망으로부터 탈피하는 정신세계의 일대 혁명이었다.

불교는 여기서 그치지 않고 새로운 지배체제를 위한 이데올로기로 작용했다. 그 무렵 국가체제로의 발전이 늦었던 신라는 물론이고 고구려나 백제도 여전히 씨족집단에 의한 분립체제로 운영되고 있었다. 그런 상황에서 부처와 그의 가르침을 향한 귀의적 신앙형태는 국왕을 정점으로 하는 강력한 중앙집권적 지배체제와 흡사한

구도로 여겨졌다. 새로운 신앙형태가 권력구도로 치환되면서 원시적 씨족체제의 전통에서 왕권 중심의 지배체제로 바뀌는 순간이었다.

당연히 씨족세력은 극단적으로 반대했고, 이차돈異次頓의 순교도 그런 상황에서 발생했다. 그러나 법흥왕을 중심으로 한 신흥세력은 불교 공인과 함께 율령을 반포함으로써 국가조직을 정비하고 중앙집권적 체제를 확립했다. 불교의 전파는 새로운 정신세계의 통합을 낳고, 나아가서는 강력한 왕권 중심의 지배체제를 확립함으로써 비약적인 국가발전을 가능하게 했다. 이러한 상황은 콘스탄티누스가 A.D. 312년의 밀비안 다리Milvian Bridge 전투 때 기독교도의 종교적 자유를 약속함으로써 정적 막센티우스를 패퇴시키고, 그 자신도 기독교로 개종함으로써 로마제국의 유일 황제가 된 것과 흡사했다. 비슷한 시기 동·서양에서 각기 새로운 종교의 공인에 의한 지배체제의 변혁을 보게 된다.

왕실의 호국사찰 경영

불교가 국가운영원리로 자리 잡게 되자 삼국의 왕실과 귀족세력은 앞 다투듯 사찰들을 짓기 시작했다. 고구려는 372년(소수림왕 2) 진왕 부견이 순도를 보내서 불교를 전해 온 3년 뒤부터 국내성에 이불란사와 초문사를 지었으며, 392년(광개토왕 2)에는 평양에 9개 사찰을 지었다. 이후 497년(문자왕 6)에도 평양에 금강사를 짓고 영류왕과 보장왕 때에도 여러 사찰들을 지었다고 『삼국유사』에 전해진다.

고구려 사찰들의 정확한 위치는 확실하지 않지만

평양 청암리사지
중앙의 8각형 탑지를 중심으로 북, 동, 서쪽 등 3개의 금당지가 있다.

평양 정릉사지
중앙의 8각탑지를 중심으로 동, 서, 북쪽에 금당이 있다. 뒤편으로 동명왕의 정릉이 보인다.
문화재청

대부분은 궁궐 근처였을 것이다. 그 중에서 확인 가능한 것은 청암리사지 · 정릉사지 · 원오리사지 · 상오리사지이다. 특히, 1938년에 발굴된 청암리사지는 497년 문자왕이 세운 금강사로 추정된다. 청암리사지는 일곽 중앙에 8각형 건물지가 있고, 그 북쪽과 동쪽, 서쪽에 하나씩 3개의 건물지가 둘러싸는 형상이다. 그래서 중앙의 8각형 건물지는 불탑, 북 · 동 · 서쪽의 세 건물지는 각기 중금당 · 동금당 · 서금당으로, 그리고 남쪽 건물지는 중문으로 추정된다. 일곽 가운데의 탑을 중심으로 3개의 금당이 둘러 싼 형상이어서 이를 '3금당 1탑식' 배치형식으로 일컫기도 한다.

정릉사지는 청암리사지와 같은 배치형식으로 1974년에 발굴 조사되었다. 일곽의 동서 길이가 223m에 달하는 광대한 규모이다. 그 안에 회랑으로 둘러쳐진 5개의 구역이 형성되었는데, 중심 구역은 청암리사지에서와 같이 중앙의 8각형 불탑지 둘레로 북쪽에 큰 금당지와 동, 서쪽에 작은 금당지가 하나씩 있는 3금당 1탑식 배치형식이다. 정릉사지 뒷편에는 고구려 시조왕인 동명왕의 정릉이 위치한다. 그래서 장수왕이 정릉을 평양으로 옮겨오면서 세운 능침사찰로 추정하고 있다. 국가를 진호하고 왕실의 복을 빌며, 무덤을

수호하는 원당사찰의 건립 관행이 일찍부터 시작되었음을 알 수 있다. 3금당 1탑식 배치는 백제의 군수리사지나 일본의 아스카지飛鳥寺의 터에서도 발견된다. 『일본서기』에는 588년 백제왕이 보낸 공장들이 아스카지를 지었다고 기록되어 있다. 평지 1탑식이라는 건축형식이 성립된 후 주변으로 퍼져나간 것이다.

백제에 불교가 전파된 것은 384년(침류왕 1) 호승 마라난타에 의해서였다. 고구려와 마찬가지로 새로운 신앙의 도입에 반대가 없었던지 이듬해부터 한산에 사찰을 짓기 시작했다. 공주와 부여로 천도한 뒤로도 도성 내에 많은 사찰들을 지었다. 541년(성왕 19)에는 양나라에서 공장과 화사를 초청하여 여러 사찰들을 장엄하게 지었다고 한다. 특히, 무왕(600~641년 재위)은 부여 백마강 변에 왕흥사를 짓고 자주 배를 타고 가서 법회를 열었을 뿐 아니라 주변국들로부터 국가를 진호할 요량으로 호국사찰로서 익산에 미륵사를 건립했다. 워낙 큰 규모에다 장려하게 건립한 탓에 국력이 소진되어 국가패망을 재촉했다는 설도 있다.

백제의 사찰로서 오늘까지 존속하는 것은 없다. 다만 익산 미륵사지와 부여의 정림사지, 2008년 발굴 조사된 왕흥사지, 금공리 금

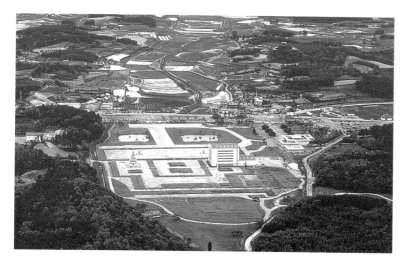

익산 미륵사지
品자형의 3원식 가람으로서 건물지와 함께 서탑과 근래에 이를 모방해서 새로 만든 동탑이 보인다.

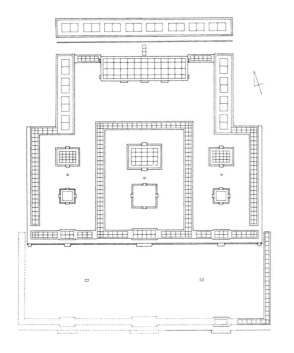

강사지, 그리고 공주 대통사지와 서혈사지 등이 남아 있다. 이 밖에도 이름을 알 수 없는 부여 군수리사지 등이 있다. 백제의 가람제도는 고구려의 가람제도에서 발전된 평지 1탑식 배치형식이다. 남북 방향의 자오선을 따라 중문→1탑→금당→강당이 일렬로 서고, 중문 좌우에서 시작된 회랑이 강당 좌우까지 연결되어 좌우대칭의 장방형 일곽을 형성한다. 이러한 배치형식은 일제강점기에 처음 평지 1탑식으로 명명된 이래 지금까지 통용되고 있다.

미륵사는 신라 진평왕의 딸로 미모가 빼어난 선화공주를 아내로 맞아들인 백제 서동왕자가 나중에 왕(제30대 무왕)이 된 뒤에 이 왕비를 위해 용화산 아래 지었다고 전해져 왔다. 그러나 최근 서탑 해체 때 발굴된 금제사리봉안기에 의하면 백제 최고관직인 좌평의 딸이자 백제 무왕의 아내가 세운 것으로 추정된다. 석탑 조성의 발원자인 왕후가 좌평 사택 적덕의 따님이라고 기록했기

미륵사 가람 추정도 (상)
미륵사지 가람배치도 (하)

때문인데, 그 내용을 둘러싸고 학자 간 의견이 아직까지 분분하다. 어떻든 『삼국유사』 백제 무왕조에는 산을 무너뜨려서 못을 메우고 그 위에 미륵삼존불상을 모실 불전과 탑, 회랑을 3곳에 세웠다고 했다. 1974년부터 시작된 발굴조사로 전체 가람은 중탑원·동탑

원·서탑원 등 세 탑원이 병렬해서 '品'자형을 이루며, 일곽 전면에 갈대가 우거진 습지가 남아 있는 것이 확인되었는데, 『삼국유사』의 기록과 일치한다.

세 탑원은 각기 1탑과 1금당씩을 갖췄는데, 그 중에서 중탑원에만 북회랑지가 있고 그 후방으로 강당지가 일직선으로 위치하고, 그 좌우와 배후에 대규모 승방지가 있는 1탑식 가람이다. 이후 16~17세기에 폐사되어 농경지로 변하고 그나마 웅대한 모습을 유지하던 서탑도 절반 이상이 무너지게 되었다.

신라에 불교가 전파된 것은 눌지왕(411~457년) 때로 아도(묵호자)가 고구려를 거쳐 처음 전해 왔다고 한다. 불교 도입에 대한 반대가 심했던 탓에 100여 년이 지난 시점인 527년(법흥왕 14)에 이차돈의 순교 덕택에 비로소 공인될 수 있었다. 그러나 공인 이후로는 불교 신봉에 가장 열성적이었다.

신라는 불교를 국가 운영원리로 채택함으로써 강력한 중앙집권적 지배체제를 구축하였고 이에 따라 왕권 세력은 많은 사찰을 건립했다. 534년(법흥왕 21)에 착공된 흥륜사를 시작으로 영흥사·황

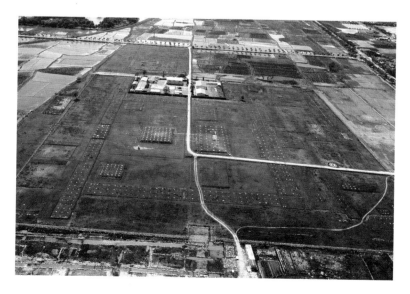

황룡사지
넓은 대지에 9층 목탑지를 중심으로 중금당과 동, 서금당, 경루, 종루, 회랑지 등이 보인다.
경주시청

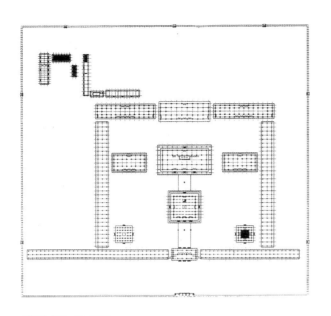

황룡사 최종 가람배치도

룡사·기원사·실제사·분황사·영묘사 등이 도성 안팎에 들어섰다. 신라 사찰들은 고구려나 백제에 비해서 200여 년이나 늦었던 만큼 이미 확립되어 있던 평지 1탑식 배치를 따랐다. 『삼국유사』에는 선덕왕 때 백제에서 아비지라는 공장工匠을 청해서 황룡사 9층탑을 세웠다는 기록이 있는데, 이는 그런 사정을 보여준다.

황룡사지는 불교가 신라에서 얼마나 융성했는지를 잘 보여준다. 1238년(고종 25) 몽골 침입 때 불타 없어진 후 폐허로 있던 것을 1930년대 일본인 관학자 후지시마 가이지로오藤島亥治郎에 의해서 중문→목탑→금당→강당 순으로 남북 중심축에 일렬로 서는 평지1탑식으로 밝혀졌다. 그러다가 1976년부터 1983년 사이의 발굴조사에 의해서 553년(진흥왕 14)에 창건된 후 584년과 645년의 두 차례 중건으로 변화가 있었던 것으로 밝혀졌다. 즉, 창건가람은 후지시마의 주장처럼 1탑식이었다가 이후 1차 중건 때 금당이 더 커졌다. 3차 중건 때는 금당 좌우에 동금당과 서금당이 새로 들어서고 9층 목탑이 새로 지어졌으며, 전면 좌우에 각기 경루와 종루가 추가되었다. 황룡사의 최종 중건가람은 고구려의 3금당 1탑식 배치형식으로 완성된 셈이다.

황룡사 9층탑은 사방 7칸에 상륜부까지의 높이가 225척에 달했던 한국 최대의 목탑으로 위용을 자랑했지만, 지금은 초석만 남아 있다. 『삼국유사』에 실린 이 탑의 조탑연기造塔緣起는 당시 신라 지배층의 불교에 대한 인식을 잘 보여준다. 즉, 자장법사가 중국 오대산에 있을 때 나타난 문수보살이 "너희 국왕은 바로 천축 찰리종의

왕으로서 이미 불기를 받았기 때문에 동이공공의 종족과는 다르다" 하여 신라가 원래부터 부처의 땅임을 시사했다. 또한 자장법사가 대화지를 지날 때 나타난 신인이 "황룡사의 호법왕은 나의 큰 아들이오. 범왕의 명령으로 그 절에 와서 보호하고 있으니 본국에 돌아가거든 절 안에 9층탑을 세우시오. 그러면 이웃 나라들은 항복할 것이며, 구한이 와서 조공하여 왕업이 길이 편안할 것이오"라 했다. 신라가 원래부터 부처의 땅이라고 인식하는 불국토사상과 함께 허약해진 땅의 기운을 살린다는 비보사상이 일찍부터 자리 잡고 있었던 것이다.

신라의 황룡사와 백제의 미륵사에 세워졌던 목탑이나 석탑들은 모두 높이 200여 척을 넘는 거대한 규모였다. 왕경 어디에서나 그 찬란한 위용을 볼 수 있도록 장려하게 탑을 짓는 일은 자연환경의 극복을 위한 원시적 구축 행위와는 그 차원이 달랐다. 그것은 그 때 사람들에게는 전례없는 하나의 혁명이었다. 그것은 정치한 고안과 사려 깊은 계획 위에 고도의 공학적 기술력과 건축술이 뒷받침되지 않으면 안 되는 일이었다. 그 탑들은 그렇게 세워져서 이 땅이 부처의 세계가 되었음을 표상했다. 그것은 우리 건축사에서 최초의 혁명이자 위대한 도약이었다.

황룡사 가람 복원 모형

02.

가람제도라는
최초의 건축 형식

성聖과 속俗의 세계

우리 건축사에서 사찰 건축이 등장하기 전까지는 이렇다 할 건축 형식이 없었다. 땅 속의 기둥이나 화덕 자리가 드러나는 선사 주거지나 이후의 지상 건축은 문헌에서나 추정이 가능하고, 그나마 고분들이 남아있는 정도이다. 여기서 고도의 체계적인 고안과 계획의 산물이었다는 증거를 찾기란 쉽지 않다. 자연환경에 대한 본능적 대응과 원시적 수준의 재능 정도만 확인될 뿐이다. 이에 반해서 사찰 건축은 불교 교리에 따라 성스러운 부처의 세계를 구현하기 위해서 고도의 계획 원리와 높은 수준의 기술이 구사된 점에서 차원이 달랐다. 사찰 건축의 가람제도에서 이 땅에 성립된 최초의 건축 형식을 보게 된다.

사정은 다르지만 건축사에서 사찰 건축이 갖는 의미는 313년 기독교의 공인과 함께 건립된 로마의 바실리카Basilica 교회 건축의 의미와 흡사했다. 교회 건축은 로마 사회가 잡다한 이교도적 신앙에서 벗어나 예수의 가르침에 의해 신성한 사회로 바뀌었음을 보여주

기 위해서 영광을 추구하는 하나의 건축형식이
되었다. 마찬가지로 사찰들은 원시적 미망에서
벗어나 부처의 가르침으로 이 땅이 성스러운 땅
이 되었음을 보여주기 위해서 만다라Mandala로
장엄되어야 했다.

상상의 이상향인 만다라를 현실세계에 재현한
가람은 세속과는 차별적이며 이례적인 공간으로
꾸며져야 했다. 멀치아 엘리아데Mercea Eliade의
말을 빌자면, 가람은 히에로파니hierophany, 聖顯
를 갖춤으로써 세속과는 다른 초월적 공간이 되
어 스스로 신성을 발현할 수 있다는 것이다. 가
람과 궁궐이 같은 제도인 이유이다. 엘리아데의
또 다른 개념인 크라토파니kratophany, 力顯도 주
목된다. 크라토파니란 절대 권력에 의한 초월적
존재가 스스로 힘을 현현하는 것이다. 그래서 히
에로파니는 정신 세계의 유일 교주를 모신 종교
건축에서, 크라토파니는 현실 세계의 최고 권력
자의 궁궐 건축에 적용된다. 히에로파니와 크라
토파니는 건축 구성의 차원에서 동질적이다. 이
것이 사찰 건축과 궁궐 건축이 쉽게 습합했던 배
경이다.

만다라 도형 (상)

북경 자금성의 히에로파니 (하)
북경 자금성의 히에로파니적 해석. 수
평적인 레이아웃은 높이와 중심, 거리
가 같은 개념으로 치환된다.
Yi-Fu Tuan, 『Space & Place』, Univ.
of Minnesota Press, 1997.

엘리아데는 역사상 모든 종교 건축이 히에로파니를 위한 방법론
으로서 높이height · 거리distance · 중심centre · 정형성formaility 등
을 사용한다고 했다. 높이는 모든 문화권에서 우월적 존재를 나타
내는 단어이다. 하늘과 높음, higher와 superior, Brahman은 모두
height와 같은 뜻이며, 그대로 물리적 높이로 치환된다. 성소나 신
역이 높은 곳에 위치하고 돔dome이나 보올트, 첨탑도 높이를 통해

서 신성을 표현한다.

거리는 머나먼 곳에 도솔천이나 정토와 같은 이상향이 있다는 식의 표현에 이용된다. 그래서 지성소나 신역으로는 긴 연도를 설치했고, 산지가람의 긴 진입로와 삼문, 누각은 세속의 때를 걸러내는 장치로 활용했다.

중심은 가장 높고, 가장 먼 거리에 위치하므로 항상 성스러움을 나타낸다. 기독교나 유대교에서 세계의 중심은 성스러운 예루살렘이며 수미산은 불교도에게 그와 같은 의미이다. 르네상스 건축가들의 집중식 평면centrally plan도 이러한 중심의 히에로파니에 근거한 것이다.

정형성은 앞서 3가지의 방법론이 조합된 결과이다. 남북 중심축상으로 좌우대칭의 정형적인 공간은 주변과는 크게 차별된다. 건축적으로 완결된 적극적 공간positive space이자 구심적 공간centripetal space이다. 정형성은 강력한 크라토파니나 히에로파니가 요구되는 건축에서 필수적이다. 정사각형으로 표상된 만다라나 복발형의 스투파, 회랑으로 둘러싸인 장방형 가람 일곽은 정형성의 히에로파니를 잘 보여주는 사례들이다.

왕법으로 치환되는 불법

초기의 사찰들은 1탑 중심의 엄정한 정형적 가람배치가 그 특성이다. 남북 중심축상으로 중문→목탑→금당→강당 순으로 나란히 서고, 그 둘레의 동서남북에 회랑이 일직선으로 둘러싸서 좌우대칭의 장방형 일곽을 형성하는 식이다. 이러한 배치형식은 오늘까지 존속하는 산지가람의 배치형식과 구분해서 평지 1탑식이라 한다. 또한 백제의 영향으로 건립된 아스카飛鳥시대의 사찰들도 이러한

배치형식을 갖춘 탓에 일본학자들은 백제양칠당가람제百濟樣七堂伽
藍制로 분류한다.

평지 1탑식 가람배치는 그 무렵의 궁궐제도와 흡사했다. 그뿐 아
니라 도성 내의 사찰들은 대부분 궁궐 근처에 위치했다. 청암리사
지는 궁궐지와 중첩된 것으로 확인되고, 황룡사는 궁궐이 있던 자
리에 지어졌다고 한다. 이는 궁궐의 배치와 건축형식을 사찰 건립
때 그대로 적용했던 증거이다. 마땅한 가람제도가 확립되지 않은
상황에서 궁궐의 건축제도가 초기 사찰들의 가람제도에 모본이 된
것이다.

사찰이 궁궐과 흡사한 배치였음은 중국 육조시대의 문헌에서 잘
드러난다. 「낙양가람기」의 천령사조에는 '부도 북쪽에 불전 한 곳
이 있는데 그 형상이 태극전과 흡사하며 그 안에 8장 길이의 금상
1구가 있다' 했고, 희평 원년(516)에 창건된 8각형 9층탑인 부도의
북쪽에 위치한 불전이 궁궐의 태극전과 같은 형상이라고 기록한 것

이다. 그래서 일본인 학자 요네다 미요지[米田美代治]는 청암리사지를 예로 『사기』 천관서에 실린 다섯 별자리와 비교한 적도 있다. 1탑 중심의 가람배치가 고대 천문사상에 따라 중앙의 황도를 중심으로 동궁(청룡)·서궁(백호)·남궁(주작)·북궁(현무)이 주변을 둘러서는 한漢대 궁궐제도를 차용했다는 설을 뒷받침한 것이다.

궁궐을 모방해서 사찰을 지은 것은 왕법과 불법을 동일시한 데서 그 배경을 찾을 수 있다. 현실 세계의 유일한 권력인 군왕의 이미지가 그대로 정신세계의 유일한 숭배 대상인 부처의 이미지로 치환된 결과이다. 중앙집권적 왕권이 피지배계층의 복종을 끌어내기 위해서 궁궐은 왕권으로 집중되는 구심력 강한 공간이어야 했다. 마찬가지로 유아독존의 부처에 대한 신도들의 귀의적 신앙을 끌어내기 위해서 사찰은 부처의 신성으로 집중되는 강력한 구심적 공간이어야 했다. 군왕의 권력과 부처의 신성이 같은 구도로 이해되었고, 이를 최대한으로 표상하는 점에서 궁궐이나 사찰은 같은 성격의 공간으로 꾸며졌던 것이다.

정형적 공간에서 히에로파니의 구심력을 보여준다.
요시노부 아시하라, 『건축의 외부공간』(기문당. 1980)

평지 1탑식 가람의 히에로파니

부처의 세계는 즉세간即世間에서 벗어난 이세간離世間이다. 이세간은 불·법·승이라는 삼보 또는 삼요체로 구성된다. 불은 교조인 부처Buddha, 법은 부처의 가르침인 불법Darma, 승은 부처의 가르침을 따르는 승단Sangha이다. 가람에서는 진신사리Sarira, 靈骨를 모신 탑과 불상을 모신 불전, 경전을 봉안하는 경루와 법을 설하는 강당, 수행공간인 승방이 각기 불·

법·승을 상징한다. 부처 생존 시에는 사리나 불상이 없었으므로 인도의 가람이란 죽림정사와 같은 수행공간을 지칭했다. 부처 입멸 후에는 그의 사리를 모신 스투파塔婆, Stupa와 불상을 모신 불전, 승려의 수행처가 합쳐진 당탑식堂塔式 가람으로 만들어졌다. 이것이 중국을 거쳐 한국과 일본의 가람제도의 기본이 된 것이다.

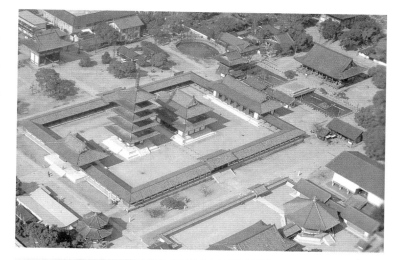

평지 1탑식 가람은 중앙의 높은 1탑이 중심이다. 높이 솟은 형태로는 오벨리스크나 지규라트·플레췌·모스크 등 무척 다양한데, 어느 것이

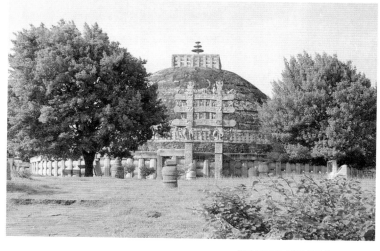

일본 나라의 시텐노지(상)
백제의 장인들이 지었다는 일본 최초의 백제양칠당가람이다. 중문을 통과하면 자오선상으로 오중탑, 금당, 강당이 자리잡고, 그 둘레로 회랑이 직사각형 일곽을 둘러싼다.

인도의 산치 대탑(하)

나 세계의 중심을 상징한다. 탑도 그 상륜부가 세계의 중심에 선 우주목Cosmos Tree을 상징하듯이 1탑은 가람에서 가장 높은 히에로파니는 갖는다. 기원전 3세기 아쇼카왕이 세운 산치 스투파Great Stupa at Sanchi는 이러한 히에로파니 구조를 잘 보여준다. 이 스투파는 낮은 원통형 기단 위에 직경 36.5m, 높이 16.4m의 복발형 탑신과 꼭대기의 산개 및 산간으로 구성된다. 높이와 거리, 중심, 정형성을 모두 갖춘 형상을 통해서 이례적이고 차별적인 부처의 신성

을 표상한다.

　스투파는 중국을 거치면서 다층의 목조건축으로 만들어진 탓에 이전부터 있던 중국의 망루를 다층 목탑의 모본으로 보기도 한다. 어떻든 만다라를 표상하는 가람 일곽의 중심에는 세계의 중심으로서 1탑이 높이 솟는다. 주변 세속과 경계를 이루는 4면은 회랑이 둘러싸서 정형적인 공간을 이룬다. 회랑 내부로는 목탑을 중심으로 중문→탑→금당→강당이 일렬로 서서 좌우대칭의 구도를 이룬다. 주변 세계에 대해서 이례적이고 차별적이며, 강한 구심력이 작용하는 귀의적 공간이 만들어진다. 평지 1탑식 배치는 높이, 거리, 중심, 정형성의 조합을 통해서 강력한 히에로파니를 보여준다.

삶의 공간과 흔적, 우리의 건축 문화

.03

분화되는 히에로파니

경전에 근거한 종파 불교

신라는 삼국을 통일한 후 당나라와의 활발한 교류를 통해서 선진 문물을 받아들이는 한편, 고유의 문화를 확립해 갔다. 불교는 그 어느 때보다 크게 융성해서 전국 각처에 수 많은 사찰들이 지어졌다. 특히 당나라로 유학했던 승려들이 갖고 온 경전들을 소의所依로 여러 종파가 성립되었다. 그래서 불교학계에서도 이 시기를 종파 불교 또는 경전불교시대로 규정하기도 한다. 국가와 사회 운영의 이념적 원리로 자리 잡은 불교 교리는 더욱 체계화되고, 여러 계층과 그들이 처한 상황에 맞는 다양한 신앙 형태가 나타났다. 종전의 석가모니 중심에서 다양한 불·보살들로 신앙 대상이 분화되기 시작한 것이다.

경전들 중에는 법화경과 화엄경이 왕실과 귀족계층에서 크게 환영받았다. 이 밖에 금강경·아함경·열반경과 같은 경전들도 적극적으로 수용되었다. 원효와 의상·자장·원광·원측을 비롯해서 많은 승려들이 이러한 경전들을 심오한 경지까지 연구했고, 나아

가서는 이 경전들을 소의로 다양한 종파를 성립했다. 성립 순서로는 열반종·율종·화엄종·유가종·법성종·신인종·총지종·구사종·정토종 순이었다. 각 종파는 자신의 교리와 이념을 구현하기 위한 사찰들을 지어나갔다. 이에 따라 가람제도에도 새로운 변화가 일기 시작했다. 탑이 2개로 늘어나고 규모가 작아진 대신 중심에 선 금당 좌, 우로 익랑이 생긴다든지, 종루나 경루와 같은 새 건물들이 나타났다.

경전을 근거로 성립한 종파 불교는 이후 9세기부터 성립한 선종과 구별해서 교종 또는 교학으로 일컫는다. 교종은 부처의 가르침을 방편으로 병마다 낫게 하듯 중생을 남김없이 부처의 경지에 이르도록 멸도시키고자 하는 일체제도 一切齊度가 목표였다. 가람은 종전과 마찬가지로 세속과는 이례적이고 차별적이며, 귀의적인 강력한 구심적 공간이어야 했다. 남북 중심축 선상에 중문과 탑·금당·강당이 일직선으로 서고, 일곽의 4면을 회랑이 둘러싸서 기하학적 정형성을 갖춘 만다라로서의 성격은 변하지 않았다.

그러나 교학의 발달로 종전에 비해서 경전 수학을 위한 강학 공간의 중요성이 한층 높아졌다. 고구려의 청암리사지와 같은 3금당 1탑식 가람에서는 강당지가 확인되지 않았고, 백제의 1탑식 가람에서는 그 규모가 후대에 비하여 상대적으로 작았다.

반면, 7세기 후반부터 건립된 2탑식 가람에서 강당은 종전보다 더 커지고, 금당 좌우에서 동서 회랑으로 연결된 익랑에 의해서 독립성이 강한 공간으로 변했다. 그 결과 가람 일곽을 앞뒤로 양분하는 익랑에 의해서 금당 전면부는 예불과 법회를 위한 예배 공간으로, 후면부는 설법과 경전 수학을 위한 강학 공간으로 나뉘어졌다. 불보 중심의 히에로파니가 법보와 승보의 히에로파니로 분화·추가된 것이다.

간다라 불상 제작기법의 전래

7세기 후반 신라의 불교문화는 인도, 서역 및 당나라와의 활발한 교류로 국제적 성격을 띠고 있었다. 그 중에서도 간다라의 불상 제작기법이 소개된 것이 특기할 만하다. 불상은 기원 전후 인도 마투라와 간다라 지역에서 처음 제작되었다고 한다. 오랜 동안 불상이 없었던 것은 초월적 존재인 부처의 형상화가 신성모독으로 취급된 때문이었다. 그러나 교세가 커지고 신도 수가 크게 늘면서 승려들의 전유물이었던 경전 설법 외에 가시적인 예배 대상이 요구되었다. 때마침 동·서의 교역지였던 간다라지역으로 헬레니즘 조상 기법이 전파되고, 이에 따라 불상 제작이 시작된 것이다.

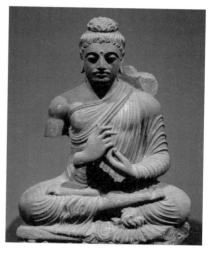

통일신라 때 전래되었을 간다라 지방의 불상
일본 동경박물관

한반도에서는 불교가 전래될 때 불상도 함께 가져왔다는 기록을 근거로 4세기 중반부터 불상 제작이 시작되었다고 추정한다. 한강 뚝섬에서 출토된 금동불좌상이나 평양 원오리 폐사지의 소조 불좌상, 부여 규암면 신리 출토의 금동불좌상도 모두 4세기 후반으로 추정된다. 다만 이 불상들은 높이 5~20cm 내외로 옮기기 쉬운 것들이다. 중국에서 가져왔거나 모방한 것들로 금당에 안치하던 등신 이상의 크기가 아니라서 개인 거처에 모셨던 예불용으로 추정된다.

이후 566년(진흥왕 5)에 황룡사

한강 뚝섬에서 출토된 금동불좌상
높이 4.9cm에 불과해서 불전에 안치하는 불상으로 보기는 어렵다.
국립중앙박물관

의 장륙丈六 금동삼존불상을 주조했다고 『삼국유사』에 기록되어 있다. 지금도 그 불상을 받쳤던 석조대좌가 남아 있다. 이로써 대략 6세기 후반부터 등신 크기 이상의 불상을 금당에 안치하기 시작했음을 알 수 있다.

인도나 중국 불상의 모방에서 벗어나 신라 고유의 양식으로 불상을 제작한 것은 7세기 이후부터였다. 다양한 형식으로 제작된 불·보살상을 금당에 안치함으로써 가람의 중심은 금당으로 바뀌어 갔다. 반면에 진신사리를 모셨던 탑은 상대적으로 중요성이 약화되었다. 장려한 단일의 1탑이 보다 작은 규모의 2개의 탑으로 바뀌고, 목조 누각건축의 형식을 흉내낸 석탑으로 대체되었다. 2탑의 위치도 일곽 전면부로 당겨졌다. 그렇지 않아도 탑에 모실 진신사리도 부족한 형편이어서 불경을 법사리法舍利라 하여 진신사리 대신 봉안하기도 했다.

종전까지 히에로파니의 중심이던 탑의 위상이 낮아지는 대신 금당이 그 자리를 차지했다. 이러한 경향은 중국이나 일본에서도 비슷했다. 718년에 완공된 일본 나라奈良의 야쿠시지藥師寺가 대표적이다. 불상의 제작은 1탑 중심에서 금당이 중심인 2탑식으로의 변화를 야기했던 것이다.

법화사상과 가람제도

이불병좌와 두 개의 탑

신라는 삼국통일 후 9주 5소경을 설치하고 고도의 중앙집권체계를 확립해 갔다. 왕의 이름을 불교식으로 지을 정도로 왕실은 불교 발전에 가장 큰 기여를 했던 최대 후원자였다. 무열왕(654년)부터 혜공왕(780년) 때까지의 신라 중대는 성골 왕통이 끝나고 무열왕계 왕통이 이어지던 전제왕권시대였다. 그 기간의 대규모 호국 사찰들은 모두 강력한 전제왕권의 주도하에 건립되었다.

그러나 8세기 말부터 국가기강이 해이해지면서 중앙귀족들 간의 권력투쟁이 치열해졌다. 왕권이 약화됨에 따라 중앙정부의 지방에 대한 통제력이 약화됨으로써 지방에서는 군사력과 경제력을 갖추고 새로운 이념으로 무장한 유력 집단들이 속속 등장했다. 그 무렵 불교계를 주도하던 승려들도 대부분 왕족이나 귀족 출신이었다. 혜량과 자장 등은 국통이나 국사로 임명되어 불교계를 총괄했을 뿐 아니라 국정에도 깊이 관여했다. 이러한 고승들은 자신의 영험과 이적을 연기로 삼아 많은 사찰들을 지었다.

왕족이나 귀족들도 후원자에 머물지 않고 자신의 복을 비는 원당 사찰을 짓는 경우가 많았다. 김유신은 재매부인이 죽자 청연에 장사지내고 그 어귀에 송화방이란 암자를 지었으며, 그 뒤에도 취선사를 지어 자신의 원당사찰로 삼았다. 681년 신문왕이 지은 감은사도 선왕 문무왕의 명복을 빌기 위한 원당사찰이었고, 성덕왕이 태종왕을 위해서 지은 봉덕사나 김대성이 지은 불국사도 같은 성격이었다. 국가에서도 원당전이란 관할 관청을 두어서 따로 관리했을 정도로 왕실과 귀족들의 원당사찰 경영이 성행했다. 왕권 중심의 중앙집권체제가 이완되는 것과 함께 다양한 개인 사찰들이 건립되기 시작했다.

그 무렵 가장 크게 환영받은 불교사상은 법화경을 근거로 한 법화사상이었다. 법화경에서 진리는 단지 하나지만 중생들의 자질이 각기 다르므로 3가지로 설할 뿐 결국은 하나의 수레 一佛乘에 실려진다고 했다. 3가지가 결국에는 하나로 귀결된다는 이러한 '회삼귀일會三歸一' 사상은 불국토인 신라로 삼국이 통합되어야 한다는 당위성과 필연성의 근거가 되었다. 삼국통일을 주도했던 지배세력들

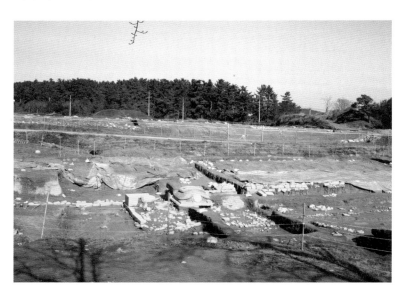

경주 사천왕사지 발굴 모습
평지2탑식으로 밀교의 문두루도량이 자주 열렸다. 근래 발굴에서 귀부 2구가 발견되어 학계의 주목을 받고 있다.

뿐 아니라 새로 등장한 귀족세력들도 법화사상을
정치이념으로 삼아서 각기 자신들의 기반을 다져
나갔다. 이른 바 이불병좌二佛竝坐의 사상이었다.

　이불병좌란 법화경의 견보탑품에 나오는 내용
에서 비롯된다. 석가불이 법화경을 설할 때 땅 밑
에서 커다란 다보탑이 솟아올라 그 안에 앉아 있
던 다보불이 나타나서는 석가불의 설법이 추호도
진리에 어긋남이 없음을 증명하고 찬양하면서 자
기 자리의 반을 비켜서 나란히 앉게 했다는 내용
이다. 이것은 7세기 이후의 불화나 불감, 마애석
불 등에서 표현되며, 가람에서는 두 개의 탑을 배
치하는 것으로 표현되었다. 불국사의 석가탑과
다보탑이 그 대표적이며, 앞서 건립된 사천왕사
지나 감은사지에서도 두 개의 탑이 만들어졌다.
다만 두 사찰에서는 각기 같은 형상의 목탑과 석
탑이 세워진 것이 불국사와 다르지만, 감은사지
두 탑의 사리장엄을 통해서 이불병좌사상에 근거
했음을 확인한 최근 연구도 있다.

　이불병좌사상이 평지 2탑식으로 구현된 점에
서 엘리아데의 학설이 주목된다. 그에 의하면 시
대가 하강할수록 종교 건축의 히에로파니는 반복
과 세습을 통해서 구조화되는 동시에 단일의 히
에로파니에서 복수의 히에로파니로 분화를 일으
킨다는 것이다. 말하자면 본래적으로 갖던 탑의
신성은 유지되지만, 평지 1탑식 가람에서 1탑에
집중되던 신성이 평지 2탑식 가람에서는 2탑으로 분화된다는 식이
다. 그래서 불교학계 일각에서는 종전까지 왕권으로 치환된 1탑에

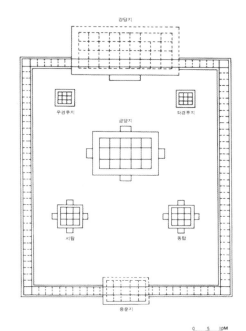

사천왕사 배치도 (상)

중국 남조 양대의 이불병좌 설법상 (하)

추가해서 귀족세력으로 치환된 또 다른 1탑이 나란히 서는 현상을 8세기의 권력구도의 변화 때문으로 보기도 한다. 왕권과의 권력분점 의지를 키워 가던 신진세력에게 이불병좌사상은 자신들의 입장을 합리화하는 데 적합했고, 이것이 평지 2탑식 가람제도로 나타났다는 것이다. 어떻든 권력구도의 변화에서 가람제도를 파악한 흥미로운 주장임에 틀림이 없다.

가람연기와 역사적 리얼리티

가장 오래된 평지 2탑식 배치형식으로는 경주 사천왕사지와 망덕사지가 있다. 특히 679년(문무왕 19)에 세워진 사천왕사는 최근 발굴조사로 금당지와 2개의 목탑지, 강당지, 중문지 외에도 강당지 앞의 좌·우에서 경루지와 종루지가 확인되었다. 이러한 배치는 일본 나라의 야쿠시지와 배치기법이 흡사하다. 아직까지 금당의 좌우 측면에서 동서 회랑으로 연결되는 익랑이 형성되지 않은 탓에 평지 1탑식에서 평지 2탑식으로 발전되기 전의 과도기적 형식이라 할 수 있다.

사천왕사지는 그 이름과 같이 경주 낭산을 수미산처럼 여겼던 신라인의 불국토佛國土사상의 일면을 잘 보여준다. 수미산 꼭대기에 도리천이 있고, 그 아래에 사방을 관장하는 사천왕이 있다는 불교적 세계관을 구현한 것이다. 그런 배경으로 명랑이 이곳에서 밀교의 문두루비법文豆婁秘法을 펼쳐서 당나라의 침공을 막았다고 전해진다. 이후 사천왕사는 문두루도량을 여는 호국 사찰로서 운영되었는데, 1074년(문종 28)에도 왜구의 격퇴를 위한 문두루도량이 27일간이나 펼쳐진 적이 있다. 신라의 밀교 문두루도량의 전통이 고려 때까지도 이어졌음을 알 수 있다. 그 무렵의 가람연기에는 치열했

삶의 공간과 흔적, 우리의 건축 문화

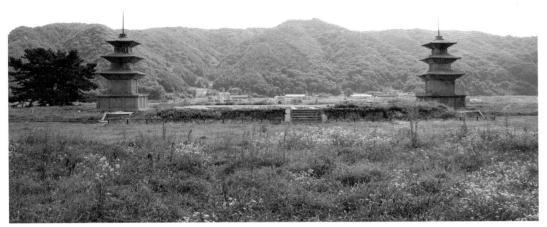

던 역사적 실체가 담겨 있다.

감은사지는 682년(신문왕 2)에 건립되었는데, 1959년의 발굴조사로 전형적인 평지 2탑식 배치형식이었음이 확인되었다. 남북 중심축상으로 중문→탑→금당→강당 순으로 일렬로 서고, 4면을 둘러싼 회랑에 의해서 정방형에 가까운 일곽을 형성한다. 여타 사찰들처럼 장방형이 아니라 정방형에 가까운 것은 급준한 산록을 등지는 지형조건 탓에 남북 방향으로 긴 대지를 확보하기 어려웠던 때문이었을 것이다. 이러한 배치형식은 앞서 지어진 사천왕사지나 망덕사지 등과 크게 다르지 않다.

그러나 목탑이 아닌 석탑이 대신 세워지고, 금당 좌우측에서 동서 회랑으로 연결되는 좌우 익랑이 새로 생긴 것이 큰 차이점이다. 금당 전면의 예불공간과 후면의 강학공간으로 분리된 점이 보다 발전된 가람제도라 할 수 있다.

경주 감은사지 전경
평지 2탑식 가람구조를 보여주고 있다.

감은사지 배치도

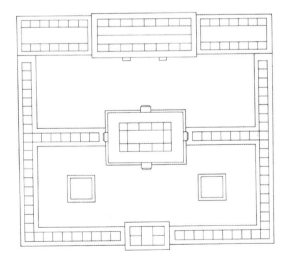

감은사지 금당 하부 구조의 석물
『삼국유사』의 창건설화를 그대로 증
명한다.

특히, 여기서 주목되는 것은 금당의 바닥구조이다. 이는 『삼국유사』 만파식적조의 "문무왕이 왜병을 진압하고자 이 절을 창건했는데 끝내지 못하고 죽어서 바다의 용이 되었다. 아들 신문왕이 개요 2년(682)에 공사를 끝냈다. 금당 뜰 아래 동쪽을 향해서 구멍을 뚫었으니 용이 들어와서 돌아다니게 하기 위함이었다"는 기록에서 그 연유를 짐작할 수 있다. 금당지 아래에는 남북 직선상으로 초석을 놓고 그 위에 기다란 석판을 마루 짜듯이 깔았다. 마루 밑 공간을 만들어서 그 위에 건물 초석을 놓고, 기단 바닥 옆으로는 대왕암 쪽을 향해서 구멍을 내었다. 그리고 물고랑과 용당을 거쳐 수중왕릉이 있는 바다로 통하게 했다. 『삼국유사』에 실린 내용에 잘 부합하는 구조이다.

사천왕사와 마찬가지로 감은사 창건연기에는 왜구의 침탈이라는 역사적 실체가 담겨 있고, 이러한 고도의 상징체계가 건축으로 구현되고 있다. 그 무렵의 평지 2탑식 사찰 중에는 왜구의 침탈을 막기 위한 일종의 비보사찰로 운영된 경우도 적지 않았다.

삶의 공간과 흔적, 우리의 건축 문화

불국사에서 완성된 부처의 세계

경주 토함산 기슭의 불국사는 가장 완비된 평지 2탑식 가람으로서 신라 불교 문화의 걸작품 중에서도 으뜸이다. 536년(법흥왕 27) 창건된 후 몇 차례의 중수를 거쳐 751년(경덕왕 10) 김대성의 중창에 의해서 지금의 가람 일곽이 완성되었다. 『삼국유사』와 「불국사 고금창기」에는 "빈곤한 집에 태어난 김대성이 품팔이로 얻은 밭을 보시하고 죽은 뒤 재상의 아들로 다시 태어나 전생의 부모를 위해서 석굴사를, 현세의 부모를 위해서 불국사를 지었다."는 내용의 가람연기가 실려 있다. 이러한 사실로 미루어 보아 불국사가 종전의 왕실이 운영했던 호국 사찰이 아니라 개인의 복을 비는 일종의 원당사찰로 건립되었음을 알 수 있다.

불국사가 중창될 무렵에는 이미 화엄종을 비롯한 다양한 종파의 산지가람들이 건립되고 있었다. 이곳도 토함산 산간인 탓에 산지가람처럼 지었을 법도 하지만 그렇게 하지 않았다. 경사대지에 석단을 쌓아 평탄하게 조성해서 정형적인 평지 2탑식 가람으로 지었다.

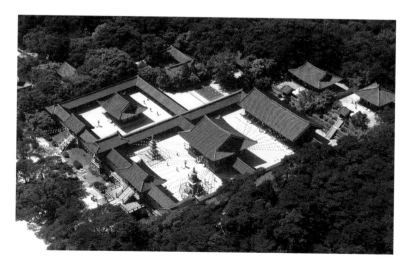

불국사
처음 조성된 동원인 대웅전 일곽과 이후 조성된 서원인 극락전 일곽, 그리고 동원 후방의 비로 · 관음전 일곽이 보인다.
경주시청

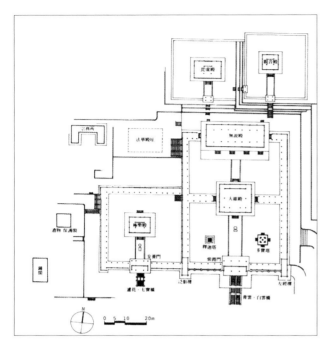

불국사 가람배치도
대웅전 중심의 동원과 극락전 중심의
서원, 그리고 일곽 밖의 비로·관음전
일곽 등 3원으로 구성된다.

산지가람들이 전국 각처의 산간에 왕성하게 모습을 드러내던 시기에 이곳에서는 여전히 만다라의 도형에 맞춰서 불국정토를 구현하기 위한 마지막 노력이 펼쳐지고 있었다. 산지가람이라는 새 유행을 따르지 않은 것은 6세기 초의 창건가람의 제도를 계승한 때문일 것이다. 어떻든 불교가 전파될 때부터 건립되던 평지가람이 불국사에서 완연한 꽃을 피우게 된 것이다.

불국사는 종파불교시대의 다양한 신앙형태를 보여준다. 크게는 법화경에 근거한 석가모니불의 사바세계, 무량수경에 근거한 아미타불의 극락세계, 화엄경에 근거한 비로자나불의 연화장세계이다. 각기 대웅전, 극락전 및 비로전을 중심으로 하는 세 일곽이 그것들이다. 그 중에서 대웅전 일곽의 금당원이 먼저 조성되고, 이후 김대성의 중창 때 극락전 일곽과 비로전 일곽이 조성되었던 것 같다. 「불국사고금창기」의 복장기문에 대웅전 불·보살상들의 낙성시기가 김대성의 중창 이전인 681년으로 기록되고, 대웅전 일곽과 극락전 일곽의 석단 축조방식도 다르기 때문이다. 따라서 대웅전 일곽이 536년에 조성된 창건가람으로 본다면 당시의 가람제도였던 평지 1탑식 배치였을 것이다. 751년 중창 때 석가탑과 다보탑을 비롯해서 불전과 회랑 등을 개조해서 지금과 같은 배치가 이뤄진 것이다.

불국사의 세 일곽이 경전들에 근거했듯이 탑·계단·문루 등에도 다양한 상징들이 표현되고 있다. 예컨대 대웅전 일곽으로 오르는 청운교·백운교는 33단이다. 중생의 욕심이 아직도 완전히 끊

삶의 공간과 흔적, 우리의 건축 문화

진왜란 때 왜병의 방화로 100개의 방과 2천여 칸이 불타 없어지는 참화를 입었다. 전란 후 몇 차례의 중건으로 경루와 범영루, 남행랑을 복구하고, 이어서 자하문·무설전·대웅전 등을 복구했지만 예전 모습을 갖추기엔 턱없이 모자랐다. 일제강점기의 사진에서 보듯이 청운·백운교나 칠보·연화교는 거의 허물어지기 직전이고 회랑은 어디에도 남아 있지 않았다.

한동안 이러한 상황이 지속되다가 1973년에 이르러 국가적 차원의 복원사업으로 면모를 완전히 일신했다. 다만 복원의 기준시점을 조선시대로 설정함으로써 통일신라의 석단과 기단 위에 조선시대 건축형식이라는 모순도 지적된다. 조선시대에 없어진 동·서 회랑을 복원하면서 익공식 공포를 짜 올린 것이 그 예다. 그럼에도 불구하고 불국사는 통일신라 불교문화의 정수를 보여주는 최고의 걸작임에 틀림없다.

05.

산간에 들어서는
비보사찰

화엄의 일승사상과 성지신앙

7세기 후반의 감은사지나 8세기 중반의 불국사는 도성에서 벗어난 산기슭에 세워졌다. 깊은 산속 계곡이 아니라 완만한 경사나 구릉이므로 석단 등을 쌓아 조성한 평탄지에 회랑으로 둘러싼 방형 일곽 안에 일렬로 중문 · 탑 · 금당 · 강당 등을 세웠다. 적극적으로 지

영주 부석사
676년 의상이 화엄수사찰로 창건했다. 일주문에서 최상단의 무량수전과 조사당까지 오르는 길은 자연지세에 따라 여러 차례 굴곡지고, 경사지 곳곳에 계단식 평탄지를 조성하고 천왕문 · 범종루 · 안양루 등을 설치해서 세속의 때를 씻는 문지방과 같은 역할을 하게 했다.

형조건을 개조해서 정형적인 가람으로 만든 것이다. 그러나 불국사
를 끝으로 평지가람은 더 이상 나타나지 않는다. 산간의 넓은 평지
에 짓더라도 회랑으로 둘러싸서 주변과 강하게 분리되는 정형적인
일곽을 만들지 않았다. 불전 앞 두 탑을 대칭으로 세우는 정도였고
나머지는 지세에 따라 적절히 안배했다. 이제부터 가람은 만다라가
아니라 종지를 닦고 수행하는 승원으로 변해 갔다.

　이러한 사찰로는 부석사를 비롯한 화엄10찰, 율종의 통도사, 법
상종의 금산사나 법주사 등이 있다. 종파별로는 의상을 개산조로
한 화엄종 계열의 사찰들이 가장 많았고, 자장을 개산조로 하는 율
종 계열의 사찰들도 더러 있었다. 이 사찰들은 모두 개산조의 기이
나 영험을 창건연기로 삼았다. 창건연기는 대부분 왜구를 물리치거
나 백성을 괴롭히는 세력을 물리치는 항마설화적 내용이다. 그 무
렵 군사적인 삼국통일은 이뤄졌지만, 정신적으로는 여전히 분립 상
태였고 밖으로는 왜구의 침탈에 대비해야 했다. 이러한 상황에서
화엄사상은 완전한 통일국가의 정치이념으로서 뿐만 아니라 부처
의 힘으로 국가를 보위하고자 했던 불국토사상으로 연결되었다. 이
로써 화엄경이 그 무렵의 지배계층에 크게 환영받았다.

화엄경은 한문으로 번역된 이래 기존의 노장사상 등 여러 전통사상과의 습합을 통해서 광대무변하고 심오한 깊이로 발전했다. 그러나 난해한 탓에 지배계층에서는 크게 환영을 받은 반면, 일반에는 염송이나 예불 같이 단순한 기복신앙이 널리 유행했다. 화엄경의 연화장 세계는 현상계와 본체 또는 현상과 현상이 서로 대립과 융합을 끝없이 전개하는 약동적인 생명체로서 궁극적으로 불·법·승의 삼보로 귀결된다. 그것이 화엄일승이고, 그래서 화엄을 통화불교나 일승불교를 대표하는 사상으로 일컫는다. 대립과 항쟁으로 분열된 사회의 통합원리로 더없이 적합한 사상이었다. 그 무렵 지배계층이 화엄의 일승사상을 국가 운영 원리로 삼았던 이유이다.

화엄경에는 중국에 봉우리가 다섯이어서 오대산으로도 일컫는 청량산이 있는데 문수보살이 권속 1만의 보살과 함께 법을 설한다고 했다. 또한 바다 가운데 금강산이 있으니 법기보살이 권속 1만 2천의 보살과 함께 법을 설한다고도 했다. 오대산과 금강산을 신앙의 대상으로 삼는 이른바 성지 신앙이다. 원래 이 산들은 인도나 중국의 이름난 불교 성지였다. 석가모니가 설법했다는 인도 마갈타국의 기사굴산Gijjhakuta이 영축산, 천제석이 있다는 철위산Cakrava 이 금강산, 그리고 중국 산서성 오대현의 우타이산Utaishan이 오대산 또는 청량산이란 이름으로 신라 곳곳의 산이름에 붙여졌다. 그래서 신라의 영토는 아득한 전불시대前佛時代부터의 일곱 가람터가 있는 부처의 땅이라는 불국토사상으로 발전했다. 전래의 산악숭배사상에다 불국토사상을 습합시켜서 명산 곳곳에 가람을 세우고 이를 신앙의 대상으로 삼았다. 화엄사상의 유행이 산지가람의 출현을 낳게 한 것이다.

이러한 화엄계열 산지가람의 배치 형식은 응당 화엄경을 기본으로 이뤄졌을 것이지만 확인하기란 쉽지 않다. 현존하는 대부분의 가람들이 여러 차례의 인멸과 중창, 이건을 거쳐서 오늘에 이르렀

기 때문이다. 다만 최근의 연구 중에서 676년(문무왕 16) 화엄10찰의 수사찰로 처음 건립된 부석사의 공간구조가 화엄경의 원리에 따랐다고 해석한 경우는 있다. 화엄경의 연화장 세계가 34품을 7처 8회라는 부처의 설법처와 거기 모인 중생의 회로 설명하고, 이를 다시 초지에서 10지의 수행단계로 서술된 점에 착안한 것이다. 예컨대 천왕문에서 무량수전에 이르는 10개의 석단이 바로 10지의 수행단계를 상징한다고 했다. 또한 주불전이 무량수전인 만큼 무량수경의 삼배삼품론 또는 삼배구품론, 즉 현세에서의 근기에 따라 극락세계에 왕생하는 9단계가 종축상의 상중하 3단이나 9개의 대석단으로 상징화되었다는 것이다.

물론 여기에는 지금의 가람구조가 창건 때부터 형성되었다는 전제가 필요하다. 어떻든 경전의 내용을 가람배치의 도상으로 삼고자는 의도는 다른 문헌에서도 발견된다. 순천 송광사에 전해지는 문헌 중에 의상이 화엄경의 원리를 도상화한 화엄일승법계도의 체형으로 짓고자 했다는 내용이 그 예이다. 이처럼 신라 승려들은 특정사상에만 고집하지 않고 두루 섭렵한 때문인지 특정 종파의 사찰이라도 반드시 그 경전의 내용만을 근거로 삼지는 않았던 것 같다. 부

석사의 주불전은 정토신앙에 근거한 무량수전으로 아미타불을 모셨다. 화엄십찰의 하나였던 범어사의 창건사적에도 주불전은 미륵불을 모신 중층의 미륵전이었고, 화엄경에 근거한 비로전이 부불전으로 함께 기록된다. 다양한 신앙형태를 아우르는 불전들이 가람 일곽에 들어지기 시작한 것이다.

항마설화와 비보사찰

통일신라 때 지은 산지가람의 창건연기는 개산조의 영험한 신통력으로 반대세력을 항복시키는 항마설화降魔說話가 많다. 마치 석가모니가 보리수 아래에서 성도할 때 욕계 제 6천왕이 악마의 모습으로 나타나서 난폭하게 위압하고 괴롭게 굴었지만 결국 항복을 받아

부석사 선묘각
안에 선묘의 초상이 있다.

냈다는 이야기와 흡사하다. 창건연기에서 반대세력은 주로 독룡이나 개구리, 또는 권종이부로 표현된다. 신라에 대항하는 반란세력이나 동남해안의 침탈을 일삼던 왜구, 또는 불교를 신봉하지 않는 집단을 지칭했던 것 같다. 어느 경우든 그 무렵의 절박했던 사실에 대한 은유적 표현이다. 의상이나 자장이 개산조였던 사찰들에서 이를 쉽게 볼 수 있다.

『송고승전』 의상전에는 의상이 화엄사상을 펼치기 위해

삶의 공간과 흔적, 우리의 건축 문화

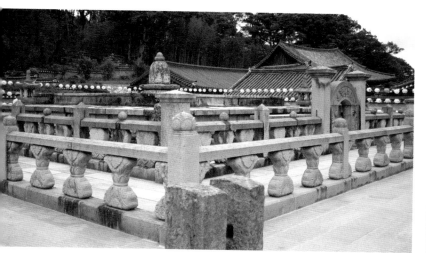

자장이 연못을 메우고 쌓았다는 양산
통도사의 금강계단(좌)

부산 범어사 3층 석탑(우)
사찰 창건 때의 유일한 흔적이다.

부석사를 창건할 때 선묘라는 여인이 용과 부석으로 두 번이나 화
신해서 그를 도왔다는 내용이 나온다. 첫 번째는 용으로 화신한 선
묘가 중국에서 신라로 오는 의상의 뱃길이 무사하도록 도왔고, 두
번째는 부석으로 화신하여 원래 그곳의 소승에 집착하는 5백의 사
교 무리를 쫓아낸다. 선묘의 화신은 분열된 세계의 통합과 불완전
한 지기의 보허를 위한 일종의 비보적 행위였던 셈이다.

범어사의 창건연기에는 왜구의 침탈이 보다 구체적으로 담겨 있
다. 『범어사창건사적』에는 왜인 10만이 병선을 거느리고 침공하려
하자 흥덕왕이 의상으로 하여금 사찰을 짓고 화엄 법력으로 격퇴시
키게 했다고 기록된다. 그곳에는 사시사철 마르지 않는 금빛 우물
金井이 있고, 범천梵天에서 내려온 금빛 물고기梵魚가 노닌다 해서
금정산이라 하고, 범어사라 지었다. 금강산이나 오대산 이름을 따
온 것과 같은 식이다. 왕과 의상이 7일 7야夜 동안 화엄신중을 독송
하자 땅이 크게 진동하면서 모든 불상과 천왕 · 신중 · 문수 · 보현
상 등이 병기를 들고서 왜구를 물리쳤다고 했다. 그래서 불전에 모
신 미륵석상이나 좌우보처 · 비로자나불상 · 사천왕 · 문수 · 보현보
살상 · 향화동자상에 이르기까지 모두 병기를 든 모습으로 만들고,

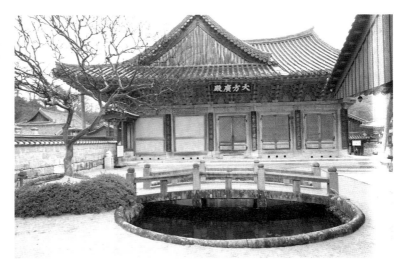

통도사 대웅전 옆의 연못
일명 '구룡지'라 한다. 자장이 법력으로 구독룡을 항복시켜서 이 연못 속에 살게 했다고 전해진다.

승려들은 화엄신의를 공부하면서 왜구를 진압했다고 썼다. 이제 비보사찰이 단순히 허한 지기를 보허하는 데 그치지 않고 왜구를 막는 실질적인 병영의 역할을 수행했음을 짐작케 한다.

통도사의 창건연기는 한층 흥미롭다. 643년(선덕왕 15년) 자장이 종남산 운제사에서 기도할 때 문수보살이 현현하여 부처의 가사와 진신사리 등을 주면서 신라로 돌아가 계단戒壇을 쌓게 했다는 내용이다. 그곳에 독룡이 독해를 품어서 곡식을 상하게 하고 백성들을 괴롭히기 때문이었다. 귀국 후 자장은 사찰터를 찾아 은거하던 암자에서 쌀을 씻을 때 공양수를 흐리면서 훼방하는 개구리에 이어 독룡들을 감화시키고는 금강계단을 쌓게 된다. 이를 통해서 개구리와 독룡은 각기 금와보살과 천룡이 되어 사찰을 호위한다. 선종이 전파되기 전 전국 산간에 비보사찰들이 세워지게 된 배경을 잘 말해 준다.

삶의 공간과 흔적, 우리의 건축 문화

새로운 깨달음의 세계

선종의 전래와 구산선문의 성립

9세기 초에 선종이 전래되면서 불교계는 전례 없는 일대 변혁을 맞이했다. 선종은 경전에 의존하던 교종과 달리 참선이라는 새로운 수행법을 제시했다. 그 핵심은 '마음으로 마음을 전하는, 그러나 교법 외에 따로이 전하는 것이어서 글로는 세울 수 없고 말과 글의 길이 끊어진 상태에서 직입적으로 마음자리를 가리켜서 스스로의 성품을 보아 성불한다'(以心傳心 教外別傳 不立文字 言語道斷 直指人心 見性成佛)는 것이었다. 경전이나 의식은 물론이고 불·보살상의 예불까지도 부정하는 혁명적인 사상이었다.

선종은 교종이 장악하던 곳에서 멀리 떨어진 산간에 사찰을 짓고 새로운 사상을 전파해 갔다. 828년(흥덕왕 3) 홍척을 개산조로 창건된 실상산문의 실상사를 비롯해서 가지산문 보림사, 동리산문 태안사, 사굴산문 굴산사, 성주산문 성주사, 사자산문 흥령사, 희양산문 봉암사, 봉림산문 봉림사, 수미산문 광조사 등 전국에 걸친 구산선문이 그 출발점이었다. 그들은 기존의 교종사찰들과 친화, 융합하

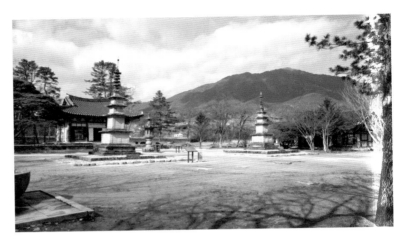

전북 남원 실상사
통일신라 말기 석탑의 전형을 보여주
는 두 탑이 사찰 창건 때의 유일한 흔
적이다.

는 대신 반목과 사상적 투쟁을 전개했다. 이에 교종은 선종을 현실
세계와 철저히 유리되어 삼보의 법통을 무시하는 치선痴禪이라 비
웃고, 선종은 교종을 문자에만 매달려 부처의 참뜻을 깨닫지 못하
는 광혜狂慧라고 비웃었다. 선·교의 분쟁은 불교 교단 내부의 문제
를 넘어서 정치적 대척관계로 발전했다.

선종이 전래될 무렵의 중앙권력은 지방에 대한 통제력을 거의 상
실한 상태였다. 반면에 지방에서는 군사력과 경제력을 갖춘 호족세
력이 성장하면서 중앙권력과 대립적 관계를 형성해 갔다. 이러한
상황에서 지방 호족세력들은 선종을 크게 환영했다. 구산선문 중에
서 실상사와 태안사, 보림사 등 3사찰이 융성했던 것도 전라도 무
주지역의 호족세력이 크게 성장했던 것과 관련이 깊다. 그 무렵 이
지역에서는 장보고의 반란이 발생했고, 진압 후에도 그 여파가 남
아 있었다. 장보고는 청해진을 중심으로 그 지역에 대한 실질적인
지배권을 갖고 있던 대표적인 호족세력이었다. 이러한 사실은 기존
의 골품제 사회를 지탱하던 교종과 대립하던 선종이 새로운 정치세
력의 기반으로 자리 잡기 시작했음을 보여 주었다.

다소 의외이지만 선종은 지방 호족들 외에도 왕실이나 개혁성향
의 귀족들로부터도 환영을 받았다. 문성왕이 동리산문 태안사를 연

혜철의 선풍을 전해 듣고는 여러 차례 격려 서한을 보내어서 산문을 보호하라는 어명을 내린 적이 있고, 중앙 귀족 중에서 사찰 조영에 크게 호응한 이들도 있었다. 기존 지배세력의 기반인 교종과 대립하는 입장이었음에도 대가람을 유지할 수 있었던 배경이다.

이러한 사실은 고려 때 관청에서 작성한 일종의 건물대장으로 추정되는 「태안사형지기」에서 충분히 확인된다. 여기에는 금당·식당·승당·선법당·나한전·대장당·경방채·유나채·목욕방채·삼보고청·수가·측간·조사당 등과 각종 누각·문·좌우 익랑 등 40여 동의 건물 이름이 기록되어 있다. 또한 실상사의 「실상사사적기」에도 창건 때의 건물로 8전 8방을 비롯해서 많은 누각과 문들이 나오는데, 이는 새로이 전래된 선종이 빠르게 그 기반을 확립해 갔음을 알 수 있게 해준다.

밀밀한 이심전심의 공간

한국 선종불교의 원류인 구산선문을 일본의 선종사찰처럼 하나의 배치형식으로 분류하기는 어렵다. 대부분 폐사된 데다 존속하는 사찰들도 흥폐를 거듭해 오면서 창건 때 모습을 잃었기 때문이다. 여기다가 조선 중기 이후로는 통불교 가람이 됨으로써 여느 산지가람들과 뚜렷한 차이도 없어졌다. 다만 태안사의 경우 고려 중기에 작성된 「태안사형지기」와 일본 선종사찰을 대조하고, 개산조 혜철의 사리부도가 들어선 위치 등을 참고로 교종계열 평지가람과의 차이를 어느 정도는 확인할 수 있다.

일본 교토 켄닌지 배치도
신정 일본건축학대계 4-일본건축사,
창국사, 1968.

태안사 배치도(1982년)
일곽 최상단에 선원구역과 그 위의 개산조 사리부도탑이 자리잡고. 상대적으로 대웅전은 작은 규모에 탑은 만들지 않았다.

일본 선종사찰은 12세기 말 중국에서 임제선종과 함께 건축양식도 수입하면서 성립한 것으로 보고 있다. 지금도 교종사찰과 별도로 선종사찰이란 하나의 배치형식으로 분류한다. 가람을 구성하는 건물도 달라서, 교종사찰 7당이 오중탑·금당·강당·종루·경루·대문·중문 등인 반면, 선종사찰 7당은 불전·법당·승당·고리·삼문·욕실·서정 등으로 확연히 다르다. 여기서 교종사찰 7당은 한국에서의 평지 1탑식 가람의 건물들과 거의 같다. 반면, 선종사찰 7당은 조선시대의 산지가람의 건물들과 흡사하지만 완전히 일치하지는 않는다. 그런데 「태안사형지기」에 실린 금당·식당·선법당·사문·측간 등은 일본 선종사찰의 불전·고리·법당 삼문·서정 등과 같은 건물들이다. 그 무렵 구산선문의 배치형식이 일본 선종사찰의 그것과 어느 정도는 비슷했을 가능성이 점쳐진다.

일본 교토京都에 있는 켄닌지建仁寺는 1200년에 건립된 최초의 선종사찰로 알려져 있다. 여기에는 중문→삼문→불전→법당 순으로 남북 중심축상에 일렬로 서고, 회랑이 삼문에서 시작해서 장방형 일곽을 둘러싼다. 일곽 밖에는 방장이 위치하고 탑은 후방 산록에 위치하지만 없는 경우도 많다. 중심 일곽의 배치는 중문→탑→금당→강당 순의 평지가람과 어느 정도는 비슷하고 정형성도 유지된다. 그러나 강당이 없고, 탑을 비롯해서 많은 건물들이 회랑 밖에 일정한 원칙없이 자유롭게 배치된다. 이것이 아스카시대 백제양식

당가람들과 다른 점이다.

창건 때의 태안사가 일본 켄닌지와 비슷한 배치였을 가능성은 거의 없다. 무엇보다도 태안사의 대지는 회랑이 들어설 수 있을 정도의 평탄지가 아니라 경사지를 계단식 밭처럼 여러 층단으로 조성한 대지이기 때문이다. 다만 사굴산문의 종풍을 이은 송광사의 경우 고려 중기에 작성된 「수선사형지기」에는 일본 선종사찰 7당과 같은 성격의 건물들이 기록된다.

태안사 선원 구역(1983년경)
위에 개산조 사리부도탑이 있다.

또한 일주문(삼문)→천왕문(중문)→대웅전(불전)→설법전(법당)→하사당(방장) 순의 배치는 일본 켄닌지의 삼문→불전→법당→방장 순의 배치와 흡사하다. 주불전이 최상단에 자리 잡고 주불전 앞 중정 누각이 법당으로 사용되는 조선시대의 일반적인 산지가람과 달리 구산선문이나 그 전통을 이은 송광사에서는 불전 후방의 최상단에 법당과 방장이 자리 잡았다. 설법전, 즉 상근기를 대상으로 선지禪旨를 전하는 공간인 법당과 함께 방장, 개산조 사리부도 등이 선원구역을 형성한다. 이처럼 한국이나 일본 선종사찰은 최상단의 선원구역이 가장 높은 히에로파니를 가지며 승려들의 수행을 위한 건물들은 비교적 자유롭게 배치되는 것이 특징이다. 이는 선을 위주로 엄정한 정형적 규범과 형식을 무시하는 선종불교의 형식타파적 태도에서 비롯된다고 하겠다.

흔히 교종이 부처의 말씀으로 병마다 약을 주는 응병여약應病與藥의 교시라면 선종은 깨달은 자들 간에 밀밀한 절대반야絶對般若의 전심이라 했다. 교종이 대중을 넓고 평등하게 상대하는 전도설교적인 귀의종교인 데 반해서 선종은 가르치는 것이 아니라 가리키는 비종교성도 드러냈다. 특히, 초기 선종은 불상이나 경전에 대한

태안사 적인선사(혜철) 조륜청정탑

인습적 신앙심조차 깨달음에 방해된다고 보는 우상타파적 행위도 서슴치 않았다. 불전·탑·회랑 등으로 형성되는 정형적인 예불공간보다 조사선(祖師禪)과 수행공간을 더 중시했다. 여기다가 산간의 지형조건은 형식타파적인 입장과도 잘 부합했을 것이다.

태안사의 건물들은 모두 6·25전쟁 후에 지어졌다. 그러나 844년(문성왕 6)에 건립된 개산조 혜철의 사리부도가 남아 있는 등 창건 때의 가람터나 지형은 예전 그대로이다. 일주문에서 대웅전 앞 중정까지의 진입로는 완만한 경사를 이루며, 그 중간에는 3~4개의 계단식 평지가 조성되어 있다. 그 옆으로는 많은 건물들이 들어서 있던 넓은 평지가 공터로 남아 있다. 남북 중심축선에서 한쪽으로 치우친 곳의 중정을 중심으로 대웅전과 보제루가 마주보며, 좌우로는 각기 승방과 ㅁ자형 요사채인 해회당이 마주 선다. 회랑이 들어설 만한 조건이 아니어서 좌우대칭적인 구성은 애초부터 기대할 수 없다. 조선 후기 일반적인 산지가람의 중정 일곽 구성과 다르지 않다.

그러나 중정 가운데 있을 법한 탑은 없다. 문헌에도 보이지 않으므로 애초부터 만들지 않았을 것이다. 다시 대웅전 뒤쪽의 좁은 길을 거쳐 올라가면 최상단의 선원구역에 이른다. 담장으로 둘러싸인 선원구역은 좁은 문을 통해서만 들어갈 수 있다. 여기에는 선원이란 이름의 건물 2동이 남아 있는데, 사찰에서는 이 구역이 창건 때부터 형성되었다고 한다. 이를 그대로 인정한다면 불전 상단에 선원구역이 서는 것이 일반적인 산지가람과는 다른 구산선문의 특성이라 하겠다.

선원구역과 함께 구산선문의 특성을 나타내는 것은 개산조 혜

삶의 공간과 흔적, 우리의 건축 문화

철의 사리부도탑이다. 10여 척 높이의 축대를 쌓아서 조성한 최상
단 대지에 담장을 두르고 배알문을 설치해서 이곳으로 통하게 했
다. 선원구역과 함께 개산조의 사리부도 일곽이 태안사가 선종사찰
임을 나타낸다. 소실된 건물들을 감안해도 가람 전체의 배치형상은
잡연하고 자유롭다. 탑은 생략되고 중심축선은 여러 차례 굴절된
다. 가람 일곽의 정형성은 건물을 배치하는 데 있어서 특별히 고려
되지는 않았다. 오히려 최상단에 담장을 두르고 출입문을 통해서만
들어갈 수 있는 폐쇄적인 선원구역과 개산조의 사리부도탑이 가람
내에서 가장 신성한 공간으로 취급했다.

사찰 초입에서 최상단까지 5개의 축대로 인해서 공간은 분절을
거듭한다. 급준한 계단과 담장, 좁은 문도 최상단의 선원구역과 사
리부도탑의 이세간적 성격을 더욱 강하게 한다. 이러한 예는 선종
불교의 중심지였던 송광사에서도 똑같이 나타난다.

사교입선의 수행원리

송광사 보조국가 감로탑
송광사 16국사 가운데 제1세인 불일
(佛日) 보조국사 지눌의 승탑이다.

고려 때의 선종불교는 사굴산문의 전통을 이은 지눌에 의해서
크게 발전했다. 그 무렵 지눌이 속했던 융선의 남악은 순선의 북산
과 달리 집권세력과 연계된 교종의 천태종이나 화엄종과 손잡기도
했다. 이러한 회통정신은 지눌에 의해서 조계선종이 융성하는 계
기가 되었다. 그가 주석했던 송광사가 이후 한국 불교의 주맥으로
자리 잡은 것도 여기서 비롯된다. 지눌은 교학에 대해서 배타적이
었던 초기 선가들과 달리 화엄에 대한 깊은 이해를 바탕으로 선과
교의 융합을 주장했다. 그는 학인을 접화하는 3법문 중의 하나로
서 화엄의 법계연기설을 뜻하는 원돈신해문을 기초로 삼는 등 선
교일치에 입각해서 정혜쌍수定慧雙修의 이념을 펼쳐 나갔다.

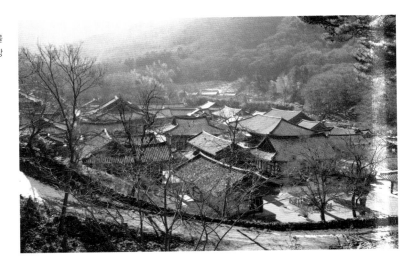

송광사 전경
전쟁으로 큰 피해를 입어 많은 건물
들이 없어졌지만 ㅁ자형의 가람형상
과 선원구역은 그대로이다.

정혜쌍수는 사교입선捨敎入禪의 수행체계로 나타났다. 초심학인
에게 교학을 닦게 해서 어느 정도의 경지에 오르면 이제까지의 교
학과정에서 익힌 뜻을 접어 두고 선방에 들어가서 활구선지를 깨치
도록 하는 것이었다. 지눌은 이를 위한 단계적 수행체계로「간화결
의론」에서 임제삼구를 빌어 체중현·구중현·현중현의 삼현문을
제시했다. 제1의 체중현문에서는 최초 낮은 근기로 들어와서 시간
과 공간을 초월하는 마음을 깨닫게 하고, 제2의 구중현문에서는 이
러한 깨달았다는 생각마저 남지 않게 고집을 깨트리게 하며, 마지
막 제3의 현중현문에서는 이마저도 뛰어 넘어야 하므로 활구를 참
구함으로써 돈증토록 하는 것이었다.

지눌이 중국 임제선종의 법맥을 이어 받은 탓인지 그의 삼현문은
송대 청원유신의 법문 내용과 흡사했다. 즉, 처음 입문해서는 산은
산이요 물은 물이던 것이, 깨닫고 나서는 산은 산이 아니고 물은 물
이 아니었으나, 구극의 경지에 들고서는 산 역시 그 산이요 물 역시
그 물이더라는 깨침의 3단계가 그것이다. 이후 조선 불교의 주류도
임제선종의 법맥을 따르게 된다. 그런 연유로 대부분의 산지가람들
이 이러한 수행체계를 반영해서 크게는 초입에서 최상단까지 3단

삶의 공간과 흔적, 우리의 건축 문화

계의 점층적 공간구성을 보여준다. 사교
입선이 가람의 공간구성원리로 작용한
것이다.

송광사는 이러한 사교입선의 원리
를 공간적으로 구현한 대표적 사례이
다. 원래 이곳은 혜린이 창건한 화엄계
열의 길상사라는 작은 사찰이 있던 자리
였다. 1200년(희종 원년)에 지눌이 이곳
으로 옮겨와서 대가람을 조성했다. 원래
산 이름인 송광산을 육조 혜능이 주석했
던 조계산으로 바꾸고, 사찰 이름은 수
선결사의 의지를 담아서 수선사라 지었

송광사 배치도(6·25 전쟁 이전)
검게 칠한 부분은 조정에서 발급한
권선문과 공명첩을 발매해서 1843~
1856년 동안 중건한 건물들이다. 그
때도 대웅전은 3x3칸의 작은 규모로
지었다.

다. 이후 어느 때에 이르러 송광사로 이름이 바뀌고 조선 초기까지
승보사찰이란 명성을 얻었다. 지눌 이하 16국사를 연이어 배출한
데다 승려가 되려면 이 사찰에서 시작해야 한다고 했을 정도로 대
중수가 많았고, 선교회통의 원리에 따른 수행체계의 모범을 보였기
때문이다.

지금의 송광사는 지눌 때의 모습과는 많이 다르지만, 1213년(강
종 2)에 만든 지눌의 사리부도탑이 그 자리에 여전하고, 사찰 입구
에는 그가 심었다는 고향수도 남아 있다. 1934년에 영인된 『조계
산송광사사고』에는 「수선사형지기」를 비롯해서 다양한 문헌들이
실려 있고, 관련 연구도 많이 이뤄졌다. 이를 통해서 선종사찰로 발
전했을 무렵의 가람 면모를 어느 정도는 그려 볼 수 있다.

고려 중기에 송광사의 건물을 조사해서 일종의 건물대장처럼 작
성한 「수선사형지기」에는 금당·식당·선법당·경판당·조사당·
원두채·목욕방·측가·곡식루채·사문·서문·병문 등 모두 26
개의 건물이름과 좌향, 부재별 치수가 기록되어 있다. 앞서 「태안사

형지기」와 흡사한 내용으로 대부분 선종사찰을 구성하던 건물들이다. 조선시대를 거쳐 지금까지 오면서 많은 건물들이 없어지거나 새로 지어지고 건물 이름도 달라졌다. 그러나 일곽 최상단에 위치한 선원구역과 지눌의 사리부도가 그대로여서 일곽의 중심은 고려 때와 거의 변하지 않았을 것이다. 동북쪽의 산록과 남서쪽의 계류에 의해서 서쪽을 바라보는 평탄한 정방형 대지는 고려 때부터 조성되었다는 연구결과도 있다.

대지는 경사가 완만해서 종축상으로 3단의 평탄지가 조성되었지만 최상단을 제외하면 단차는 거의 없다. 중심 축선상으로 우화각→천왕문

대웅전 뒤편 높은 축대상의 선원구역으로 들어가는 진여문((상)
그 위를 별도로 존재하는 높은 세계란 뜻에서 별유상계라 했다.

지눌의 사리부도탑 (하)
높은 지대에 조성되어 가장 신성한 공간으로 취급된다.

→종각→중정→대웅전→진여문→설법전이 일렬로 서고, 각 단은 우화각→종각→진여문이 경계를 이룬다. 그래서 세 단의 평탄지에는 각기 초입에 흐르는 계류 위의 우화각에서 종각까지, 종각에서 대웅전까지, 그리고 대웅전 뒤편에 높은 축대를 쌓아서 선원구역을 각기 형성했다.

하단의 주요 건물로는 침계루 · 임경당 · 법성료 등이 있다. 이 요사채들은 갓 출가한 행자승의 거처와 재가불자들의 숙소로 이용된

다. 이 밖에도 마구방, 걸인방 등 속인들을 위
한 건물도 있다. 말하자면 하근기의 초심 공간
이다. 중단에는 주불전인 대웅전을 비롯해서
영산전·약사전·관음전 등의 부불전이 중정
을 둘러싸며, 탑은 원래부터 없었다. 중정 좌
우로는 도성당·심검당·낙하당·발운요·원
융요·해청당과 같은 요사채가 자리 잡았다.
이곳은 교학을 닦는 중근기 승려들을 위한 공
간이다. 마지막으로 상단에는 수선사·설법
전·국사전·상사당·하사당 및 지눌의 사리
부도탑가 자리 잡았다. 이 상단은 조사선과 참

의상이 지은 화엄일승법계도

선공간으로서 하, 중단과는 엄중히 분리된 탓에 사찰에서도 '별유
상계別有上界'라 일컬어져 왔다.

　이러한 세 단의 점층적 구성은 지눌이 제시한 삼현문의 수행단계
에 따른 것이다. 그래서 지눌 때부터 초계의 사미과에서 기초적인
수행생활을 익히고, 이계의 사집과와 대교과에서 교리와 유심법문
을 익힌 후, 마지막에는 경교의 뜻을 접어두고 선원으로 들어가서
활구를 참구토록 했다. 사교입선의 수행원리가 이러한 점층적인 3
단 구성으로 구현된 것이다.

　한편, 송광사에 전해지는 문헌에서 화엄의 원리를 집약한 화엄일
승법계도華嚴一乘法界圖의 형상대로 가람을 꾸미고자 했던 의도도
발견된다. 이 도형은 의상이 화엄경의 내용을 210자로 간결하게 쓴
시를 54각의 정방형 속에 연결해서 만든 것이다. 한 글자씩 모두
서로 연결되어 시작과 끝이 없는 형상이다. 이 도형에 맞춰서 가람
일곽이 정방형 구도를 벗어나지 않게 하고, 도형 속의 구절을 따서
법성료·원융료·해청당 등으로 이름을 붙였다. 또한 공루나 행랑
으로 건물들을 서로 연결시켜서 비를 맞지 않고도 가람 전체를 다

닐 수 있게 했다고 한다. 송광사는 지눌이 제시한 사교입선의 수행 체계와 화엄경의 교리에 따라 하나로 통합된 고도의 정신세계를 구현한 대표적 사례이다.

무신정권과 불교계의 변화

고려 태조는 신라의 정책을 계승하여 불교를 국가 운영의 원리로 삼았다. 그는 개경에 법왕사 · 자운사 · 내제석사 · 사나사 · 천신사 · 신흥사 · 문수사 · 원통사 · 지장사 등 10개의 큰 사찰들을 건립했다. 이 밖에도 왕실 인물이나 귀족들이 자신의 복을 빌기 위해서 원당사찰들도 많이 건립했는데, 개경에만 70여 개에 달했다고 한다. 대표적으로 951년에 건립된 태조의 원당인 대봉은사를 비롯해서 광종의 어머니 유씨의 원당인 불일사, 1068년에 견훤과의 전투 때 목숨을 잃은 군사들의 명복을 빌기 위한 건립한 흥왕사 등이 있다.

이러한 사찰들은 모두 폐사된 탓에 발굴조사나 문헌을 통해서 대체적인 면모를 알 뿐이다. 흥왕사는 1056년(문종 10)에 착공해서 12년 뒤에 완공된 1금당 2탑식 가람으로 『고려사』에는 3천여 칸이 넘는 규모에 건물과 담장, 목탑 등은 궁궐보다 더 사치스럽다고 기

흥왕사지 배치도

0 10 20

삶의 공간과 흔적, 우리의 건축 문화

록된다. 광통보제사는 태조가 견훤과의 전투에서 목숨을 잃은 군인들의 명복을 빌기 위해서 지은 평지 2탑식 가람이었다. 서긍의 『고려도경』에는 궁궐을 능가할 정도로 웅장하며

목조 5층탑의 높이가 2백 척에 달했다고 기록된다. 이 밖에도 문종 때 건립된 남원 만복사처럼 탑과 금당을 남북 중심축선상에 일렬로 세우지 않고 동서로 병렬시킨 동전서탑식 가람도 있었다.

개경의 사찰들은 모두 교종계열로서 왕실이나 문벌 귀족들과 연계되어 있었다. 특히 11세기 들어서 문벌 귀족층이 집권세력으로 자리 잡게됨에 따라 불교계도 그 영향력에 좌우되었다. 대표적 종파로서 귀법사에 본산을 둔 화엄종은 왕실과, 그리고 현화사에 본산을 둔 법상종은 외척 인주이씨 세력과 각각 연결되어서 서로간에 분쟁을 일으키기도 했다. 이후 문종의 넷째 아들 의천이 천태종을 열고 화엄의 입장에서 선을 포용하는 교관겸수教觀兼修를 내세워 통합을 추진했지만, 선교일치로 진전되지는 못했다. 그러나 의천 사후에 발생한 무신란은 귀족 중심의 불교를 송두리째 무너트렸다. 기존의 왕실이나 문벌 귀족과 연결되어 있던 개경 중심의 교종계가 큰 타격을 받게 되고, 이는 평지가람의 몰락으로 이어지게 된다.

1170년(의종 24) 정중부 등에 의해서 무신란이 발생하자 불교계를 장악하던 교종세력은 문신 귀족들과 합세해서 완강히 저항했다. 그러자 무신정권도 철저한 응징에 나섰다. 1174년(명종 6) 1월 귀법사 승려 1백여 명이 봉기하자 수십 명을 참살하고, 중광사·홍호사·용흥사·묘지사·복흥사 등으로 들어가서 가람을 불살랐다.

교종 사찰들의 저항은 최충헌 일가의 집권 이후에도 지방에까지 대소 규모로 전개되었다. 1202년(신종 5)에 운문산·부인사·동화사 등이 저항에 나섰고, 그 이듬해에는 부석사·부인사·쌍암사 등이 저항에 나섰다. 특히 1217년(고종 4) 개경까지 침입한 거란군의 격퇴를 위해 동원된 흥왕사·홍원사·경복사·왕륜사·수리사 등 여러 사찰 승려들의 저항 때는 무려 8백여 명이 죽임을 당했다. 왕실과 문벌 귀족들과 연계되어 있던 교종 사찰의 몰락이 가속화되어 갔다.

무신정권에 대한 저항이 교종 사찰을 중심으로 전개된 것과 달리 그 무렵의 선종사찰은 순수한 종교운동에만 치중하고 있었다. 대표적 인물이 조계산 수선사를 중심으로 정혜결사定慧結社 운동을 펼쳤던 지눌이다. 그의 정혜쌍수 정신은 새로운 정치체제를 구축하고자 했던 무신정권에게 크게 환영받았다. 먼저 깨치고 난 후에 점차 닦아 나간다는 돈오점수頓悟漸修의 논지는 기존 질서를 무력으로 전복시킨 무신정권에게 자기 합리화의 논리로 활용되었다. 이는 무신정권의 선종에 대한 비호로 나타났고, 결과적으로 선종이 불교계를 장악하는 계기가 되었다.

최충헌 일가는 지눌이 주석하던 수선사, 즉 송광사를 적극적으로 지원했다. 정적 이의민의 세력 기반이 경주였으므로 수선사를 중심으로 그를 견제하려는 의도도 있었다. 특히 최우는 두 아들 만종과 만전 형제를 지눌의 후계자인 혜심에게 출가시키고 자신도 수선사에 입사했다. 또 그 무렵 양남의 중심지였던 진주 일대를 수선사의 식읍으로 내려 주는 등 막대한 토지도 희사했다. 1207년(희종 3)에는 대장군 직책으로 「대승선종조계산수선사중창기」를 직접 쓰는 등 사찰 조영에도 크게 기여했다. 무신정권은 한국 불교의 주류가 선의 입장에서 교를 융합하는 산중승단 중심의 회통불교로 나아가게 하는 계기가 되었다.

.07

억불정책과 원당사찰

불교 정비와 금창사사지법禁創寺社之法

조선의 창업을 주도한 신흥세력은 억불정책을 지속적으로 펼쳤다. 여러 종파를 선·교 양종으로 통폐합하고 사찰과 승려 수를 크게 줄이는 한편 전답과 노비를 몰수해서 사찰 경제를 봉쇄하고자 했다. 이에 따라 많은 사찰들이 폐사되고, 그나마 존속한 경우라도 겨우 명맥만을 유지할 정도로 크게 황폐화되었다. 특히 옛 터에서의 중창을 제외하고는 사찰을 새로 짓는 일을 일체 금하는 금창사사지법의 제정으로 사찰 조영은 크게 위축될 수 밖에 없었다.

본격적인 억불정책은 태종 때부터 추진되었다. 그는 즉위 초부터 궁중에서 행해지던 모든 불사를 폐지하고 경외 70개 사찰 외에 모든 사찰의 토지세와 노비를 군자와 관청에 분속시켰다. 특히 1406년 전국 사찰들을 통폐합해서 7개 종파의 242개 사찰만을 공인사찰로 인정했다. 이듬해에는 사찰 수를 더욱 줄여서 자복사資福寺란 이름의 88개 사찰로 크게 줄였다. 그것도 지난번에 엄청난 수의 사찰들을 없앤 데 대한 반발을 무마하기 위해서 종파별, 지역별로 안

1406년(세종 6) 4월 5일자 사찰 정비 내용

도	군현	사찰명	원속전(결)	가급전(결)	승려수(명)
선종 18개 사찰					
경중		흥천사	160	90	120
유후사		숭효사	100	100	100
유후사		연복사	100	100	100
개성		관음굴	45	100	70
경기	양주	승가사	60	90	–
경기	양주	개경사	400	–	70
경기	양주	회암사	500	–	200
경기	양주	진관사	60	190	250
경기	고양	대자암	153	94	70
충청	공주	계룡사	100	50	120
경상	진주	단속사	100	100	70
경상	경주	기림사	100	50	70
전라	구례	화엄사	100	50	70
전라	태인	흥룡사	80	70	70
강원	고성	유점사	205	95	150
강원	원주	각림사	300	–	150
황해	은율	정곡사	60	90	70
함길	안변	석왕사	200	50	120
계			2,823	1,427	1,970
교종 18개 사찰					
경중		흥덕사	250	–	120
유후사		광명사	100	–	100
유후사		신암사	60	–	90
개성		감로사	40	160	100
경기	해풍	연경사	300	100	200
경기	송림	영통사	200	–	100
경기	송림	장의사	200	50	120
경기	양주	소요사	150	–	70
충청	보은	속리사	60	140	100
충청	충주	보련사	80	70	70
경상	거제	견암사	50	100	70
경상	합천	해인사	80	120	100
전라	창평	서봉사	60	90	70
전라	전주	경복사	100	50	70
강원	회양	표훈사	210	90	150
황해	문화	월정사	210	100	100
황해	해주	신광사	200	50	120
평안	평양	영명사	100	50	70
계			2,340	1,360	1,800

삶의 공간과 흔적, 우리의 건축 문화

배한 것이었다. 이 밖에도 1408년에는 도첩법을 제정하고 왕사나 국사제도도 없애 버렸다.

세종은 개인적으로 독실한 불교신자였지만 대외적으로는 강력한 억불책을 펼쳤다. 1424년에 태종 때의 7개 종파를 선·교 양종으로 통폐합하고 사찰 수를 더욱 줄였다. 조계종·천태종·총남종을 합쳐서 선종으로 화엄종·자은종·중신종·시흥종을 합쳐 교종으로 각기 통폐합해서 전국에 걸쳐 36개 사찰 만을 공인사찰로 인정하고 토지와 승려수도 더욱 감축시켰다.

세종에 의한 불교정비조치로 남은 36개 사찰들도 상당수는 왕실의 원당사찰이었다. 선종의 흥천사·연복사·개경사·회암사·대자암·유점사·석왕사 및 교종의 흥덕사·연경사·표훈사 등은 태조 이래의 원당사찰로 지정된 덕분에 용케 살아 남을 수 있었다. 반면에 삼보사찰로서 대가람을 유지했던 통도사와 송광사를 비롯해서 선찰대본산으로 대가람을 유지했던 범어사 등의 큰 사찰들도 모두 누락되었다. 국초의 공인사찰에서 빠진 사찰들 중에서 그 무렵의 사찰 사정을 알게 하는 자료를 남긴 경우는 거의 없다. 1420년경의 송광사는 16대 조사 고봉이 옮겨 왔을 때 크게 황폐된 상태였

고 다른 사찰도 사정은 비슷했다. 조선 초기부터 임진왜란 직전까지 약 200여 년간 사찰 문헌조차 남기지 못했을 정도의 공백기였다. 창건 이래 대가람을 유지했던 사찰들이 공인사찰에서 제외됨으로써 급속하게 쇠락의 길로 걸어갔던 것이다.

왕실의 불교신앙과 원당사찰

고려 말부터 정도전 등을 중심으로 시작된 불교배척운동은 정치적으로 힘을 얻었을 뿐 학문적 논쟁에 의한 정신적 운동의 소산은 아니었다. 그런 탓에 억불정책이 강화되는 상황에서도 불교는 여전히 많은 신도와 그들에 대한 교화력을 유지하고 있었다. 일반 민중은 말할 것도 없고 왕실 인물로서 개인적으로 불교를 신봉하는 이들도 많았다. 그들은 불교의 폐해가 지적될 때에만 인심에 충격을 주지 않는 한도 내에서 억불정책을 추진했을 뿐 불교의 근절까지는 결코 염두에 두지 않았다.

태조는 독실한 불교도로서 창업 전부터 태고나 나옹 같은 고승의 재가문도였고, 무학과는 관계가 깊었다. 조선왕조의 창업에 전기가 되었던 위화도 회군 때는 승장 신조의 도움이 컸고, 등극 후에는 무학을 왕사로 삼아서 창업을 완성코자 했다. 세종도 만년에는 내원당을 세워서 불사를 거행하고, 불경을 즐겨 읽는 불교도가 되었다. 세조는 신미나 수미 등을 비롯하여 윤사로·황수신·한계희·김수온과 같은 조정대신들의 전폭적인 참여 하에 불교를 크게 중흥시켰다. 이들은 모두 정치적으로는 유교주의자로 행세했지만 개인적인 길흉화복에 관한 한 신앙심 깊은 한 사람의 불교도들이었다.

신앙심이 깊은 대비나 잦은 정쟁에서 청상과부가 된 궁중 여인들이 대부분 불교에 귀의했던 것도 왕실 불교를 흥하게 한 배경이

삶의 공간과 흔적, 우리의 건축 문화

었다. 세종 때는 태종의 의비 윤씨가 삭발해 있었고, 성종 때는 19
세에 과부가 된 덕종의 인수대비나 형수인 월산대군의 부인 박씨
등 많은 궁중 여인들이 불교에 귀의해 있었다. 이들은 궁중에 불상
을 모셔 두고 정쟁에서 희생된 지아비의 명복을 빌거나 특정 사찰
을 원당으로 정해서 대시주가 되기도 했다. 특히, 명종 때 수렴청정
을 했던 문정대비는 보우普雨를 발탁해서 선·교 양종을 다시 일으
키고 승과를 부활하는 등 불교의 중흥에 크게 이바지했다.

　이와 함께 왕위계승에서 탈락되어 정치에 관여할 수 없게 된 대
군과 종척들 중에서도 불교에 귀의한 경우가 많았다. 정치와 단절
한 불교도로 행세함으로써 정쟁에서 희생되지 않기 위해서였다. 대
표적으로 세종의 실형 효령대군을 들 수 있다. 효령대군은 왕위에
서 탈락되자 천태종승 행호에 귀의한 이래 여러 사찰의 조영을 위
한 모금에 앞장 섰다. 1432년(세종 14)에는 스스로 시주가 되어 한
강에서 수륙회를 성대히 여는가 하면 회암사와 태안사 등의 여러
사찰을 원당으로 삼아 자주 행차하며 대법회를 개최했다. 1465년
세조의 원각사 창건도 효령대군이 회암사를 자주 왕래하며 원각법
회를 열었을 때 여래가 현상한 상서로운 일을 기념하기 위해서였다.

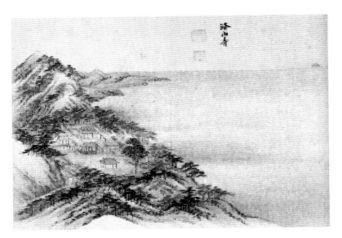

1778년에 김홍도가 그린 낙산사 전경. 불전 앞 중정 초입에 박공을 정면으로 한 누각과 그 좌, 우에서 시작하는 행랑이 양 옆의 승방건물로 이어진다. 조선 초기의 원각사와 흡사하다. 최근 화재로 소실된 후 복구할 때 이를 모본으로 삼았다.

표면적으로는 억불책이 강화되는 듯했지만, 국왕이나 왕실 인물들에 의한 원당사찰의 운영은 이런 저런 이유로 용인되고 있었다. 선왕의 무덤을 수호하는 능침사찰과 특정 인물의 명복과 안태를 비는 위축원당이 그 대표적이다. 이 밖에도 태실이나 어진·어필 등을 봉안한 사찰 등도 넓은 의미에서 원당에 속했다. 원당으로 지정되면 가람 일곽에 금표가 설치되고, 사세나 요역의 탕감뿐 아니라 전답을 하사 받았다. 게다가 막중한 일을 소로 관의 보호를 받게 됨으로써 유생들에 의한 침탈과 훼손도 막을 수 있었다. 그런 탓에 사찰들이 원당으로 지정되기 위해서 왕실에 줄을 대는 등 부작용도 없지 않았다. 폐사 사태가 속출하는 상황에서 왕실의 원당 운영은 그나마 불교 교단의 명맥을 유지하는 방편이 되었다.

원당사찰의 운영은 고구려 때의 정릉사지로 그 연원이 소급된다. 통일신라와 고려 때에는 왕실 외에도 문벌귀족들의 개인 원당이 많이 경영된 반면, 조선시대에는 왕실에 국한해서 운영되었다. 먼저 태조는 1390년(공양왕 2)에 공사를 시작한 공양왕의 원당이었던 개성 연복사 5층목탑을 1393년(태조 2)에 완공하고, 석왕사·진관사 등 여러 사찰들을 원당으로 삼았다. 특히 계비 강씨의 정릉 옆에 흥천사를 세워서 명복을 비는 원당으로 삼았다. 이는 후대의 왕들이 능침사찰을 건립하는 선례가 되었다. 불교를 크게 배척했던 태종 자신은 능침사찰을 만들지 말라고 유언했지만, 선왕 태조와 선비 한씨의 건원릉과 재릉 옆에 능침사찰로서 각기 개경사와 연경사를 건립했다.

경기 양주 회암사지(상)

정현왕후가 성종의 선릉 능침사찰로
중창했던 봉은사(하)
주불전 앞 중정 초입에 낙산사의 누
각과 같은 형태의 건물이 서고, 그 좌.
우로 행랑이 양 옆 승방건물로 이어
진다.

　누구보다 불심이 깊었던 세조는 원당사찰의 운영에도 가장 열성
적이었다. 그는 왕위계승을 둘러싸고 벌어진 정변에서 목숨을 잃
은 이들의 명복을 빈다는 명분 하에 국가적 사업으로 원각사를 건
립했다. 또한 요절한 맏아들 덕종의 경릉 옆에 정인사를 짓고, 자신
의 치병 간구를 명분으로 강원도를 순행하면서 회암사 · 상원사 ·
낙산사 등을 원당으로 삼고 전답과 노비 등을 하사함으로써 유생들
의 큰 반대에 부딪히기도 했다. '금창사사지법'에 따라 사찰 신창이
금지되었음에도 창건 공사가 빈번히 이뤄졌기 때문이다. 그러나 세

원각사지 10층 석탑
탑골공원에 남아 있는 흔적이다. 현재
는 보호각이 설치되어 있다.

조는 그때마다 폐사된 사찰터를 이용했다는 핑계를
대면서 이를 피해 나갔다. 교묘하게 반대를 무마하는
이러한 논리는 이후 조선 후기의 능침사찰 건립 때
그대로 답습되었다.

도성 내에 국가원찰로서 장려하게 건립된 원각사
는 조선왕실 불교신앙의 정점에 해당한다. 1464년
(세조 10) 건립에서 1512년(중종 7) 철거까지 극히 짧
은 기간에 위정자의 성향에 따라 흥망을 오갔던 불교
계의 처지가 압축되어 있다. 숭유억불을 기치로 내건
집권 유교세력은 궁궐 정전에만 쓸 수 있는 청기와나
진채, 금채단청을 사용한 데다 그것도 경복궁과 가까
운 거리의 도성 한복판에 세운 사교의 사원을 그대
로 두었을 리 만무했다. 완공된 지 불과 24년이 지난
1488년(성종 19)에 원인 모를 화재가 발생했고, 1404년(연산군 10)
에는 국왕이 원각사를 기방妓房으로 만들기까지 했다. 1507년(중종
2)에는 대비 윤씨가 조종의 유훈이라 하여 건물들을 수리하기도 했
다. 그러나 1512년(중종 7)에 이르러 공가로 남아 있던 원각사를 헐
어서 그 재목을 연산군 때 집을 빼앗긴 여러 사람에게 나눠줌으로
써 완전히 자취를 감추게 된다. 불과 48년이라는 짧은 기간의 극단
적인 흥폐의 역사가 아닐 수 없었다.

승원으로 변해가는 가람

원각사가 들어섰던 자리는 지금의 종로 탑골공원 일곽이다. 원래
이곳에는 흥복사라는 사찰이 황폐한 상태로 있었다. 그 사찰 터와
부근의 민가들을 철거해서 대지를 조성했다. 세조는 민가 철거 현

삶의 공간과 흔적, 우리의 건축 문화

해장전
대광명전
서상실 동상실
승당 선당
적광문
園苑 법뢰각(추정) 연못
반야문
대원각사비
해탈문

1468년 원각사의 건립을 기념해서 세운 대원각사비로 글은 김수온이 썼다.

원각사 배치 추정도
이경미, 「기문으로 본 세조연간 왕실 원찰의 전각평면과 가람배치」, 『건축역사연구』, 2009. 10.

장에 자주 행차해서 공사를 독려했을 정도로 열성이었다. 숙부 효령대군이 회암사에서 보았다는 상스러운 사건도 있었지만, 그보다는 자신의 왕위 찬탈과정에서 억울하게 목숨을 잃은 이들의 명복을 비는 일이 더욱 절실한 과제였다. 이에 원각사 건립의 뜻을 전하면서 강도 이외의 모든 죄수에 대한 사면령을 내렸다. 효령을 비롯한 여러 대군들, 영의정 신숙주, 상당부원군 한명회, 능성부원군 구치관 등등 당대의 세도가들이 조성도감의 도제조와 제조를 맡고, 육조판서 이하 대소 신료들이 저마다 감동과 낭관, 낭청 등의 역을 맡았다. 가히 궁궐 조성에 필적할 정도의 국가적 사업이었다.

지금 원각사 터에는 1467년(세조 13)에 만든 10층 석탑 외에 아무것도 남아있지 않다. 발굴조사도 이뤄지지 않아서 도성 내의 최후의 국가원찰이 어떤 가람으로 건립되었는지는 정확히 알 수 없다. 다만 국가적 사업이었던 때문인지 『세조실록』을 비롯한 여러 관찬사료에는 원각사 내용이 자주 보인다. 그 중에서도 김수온이

지은 대원각사비문의 내용을 통해 건물명칭과 배치형상을 소략하나마 추정할 수 있다.

원각사 조성공사는 부지 조성을 위한 기존 민가들의 철거를 시작으로 혹한기의 40여 일을 제외한 11개월 동안 4백여 칸의 건물을 완공하는 것이었다. 다시 2년 후의 사월 초파일에 13층 석탑 완공을 기념하여 연등회를 개최했다. 공사 시작에서 완공까지 3년 여의 기간이 걸렸다. 이렇게 해서 완전한 평탄지에 조성된 원각사는 17세기 이래의 일반적인 배치형식인 산지 중정형 내지는 4동 중정형 산지가람의 선구적 배치형상이었음이 최근 연구에서 밝혀지기도 했다. 평탄지임에도 회랑이 없이 남북 종축선상의 건물들은 해탈문→반야문→적광문→대광명전→해장전 순으로 이어진다. 주불전인 대광명전을 후방에 두고 그 전방과 좌우에 각기 적광문과 선당, 승방이 중정을 둘러싸도록 했다. 초입에서 가람 일곽으로 드는 진입로 상에는 해탈문 등의 삼문을 설치했다. 이런 것만 보면 영락없는 조선 후기의 산지가람 모습이다. 적광문 좌우에 장행랑을 설치해서 초입과 주불전 일곽을 구획한 것이 다른 점이다.

이러한 배치형식은 국초의 왕실 원당사찰이었던 봉은사·정인사·봉선사·상원사·낙산사 등에서도 공통적이다. 한참 뒤인 1790년(정조 14)에 사도세자 무덤인 현릉원의 조포사로 건립된 용주사의 가람배치와도 흡사하다. 봉은사는 1562년(명종 17)에 중종의 정릉 능침사찰로 삼기 위해서 지금 위치로 이건되었다. 『조선고적도보』에 실린 변개되기 전의 사진을 바탕으로 당시의 배치 상황을

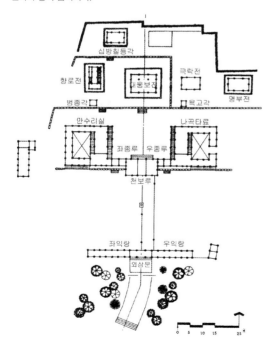

용주사 가람 배치
1790년 사도세자의 현릉원 조포사로 건립되었다. 중정 누각의 좌우로 행랑이 승방과 선당으로 연결되고, 외삼문 좌우로도 익랑이 연결된 것이 초기의 원각사 등과 흡사하다.

삶의 공간과 흔적, 우리의 건축 문화

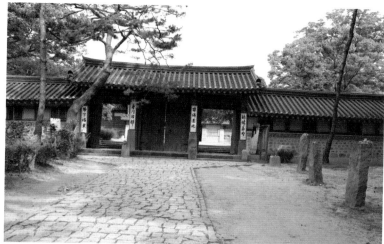

용주사 외삼문과 좌, 우의 장익랑 (상)
초기 원당사찰과 같은 형상이다.

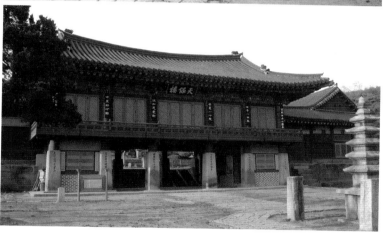

용주사 천보루 (하)
용주사 천보루와 좌행랑이 만수리실
과 연결된다. 초기 원당사찰과 같은
형식이다.

알 수 있다. 낮은 산록 끝자락의 완만한 경사지를 3단으로 형성해
서 건물을 지었다. 초입부터 남북 종축선상에는 해탈문→천왕문→
만세루→진여문→중정→대웅전 순으로 배치된다. 대웅전의 전방과
좌·우측에 진여문과 심검당(선방), 운하당(승방)이 중정을 둘러 싸
는데, 진여문의 좌·우로는 장행랑이 설치되어 각기 심검당·운하
당과 연결된다. 특히, 진여문 앞에는 거의 연접하듯이 박공을 정면
으로 한 중층의 만세루가 위치한다. 원각사와는 규모나 화려함에서
차이가 나지만 초입의 진입로 상에 삼문을 설치하고, 대웅전 전방

의 문루 좌우로 장행랑을 설치해서 중정의 내밀성을 높인 데서 공통점이 발견된다.

한편, 도성 내에 건립된 흥천사와 원각사 등은 급속히 쇠락해 갔다. 1398년(태조 6) 계비 강씨의 정릉 능침사찰로 장려하게 건립된 흥천사는 1510년(중종 5)에 발생한 화재로 소실된 후 종을 숭례문에 거는 등 폐사로 방치되다가 어느 시점엔가 사라졌다. 1464년(세조 10)에 유생들의 거센 반대를 물리쳐가며 궁궐에 버금갈 정도로 장려한 가람으로 건립한 원각사도 퇴락을 거듭하다가 1504년(연산군 10)에는 기방으로 변한 후 화재로 큰 피해를 입은 채 방치되었다. 1512년(중종 7)에 다시 화재가 발생하자 남은 건물을 철거해서 그 재목과 대지를 연산군 때 집이 헐린 사람들에게 나눠줌으로써 결국 도성 내의 원당사찰도 자취를 감추고 말았다.

도성 내의 평탄지에 조성된 원각사 등은 고려 때까지의 회랑으로 둘러싸인 평지 1탑식 또는 평지 2탑식 가람들과는 그 성격이 확연히 달라졌다. 종전의 평지가람은 그 자체가 예배 대상으로 만들어졌다. 회랑으로 둘러싸인 정형적인 공간 내에는 불상과 부처의 진신사리, 그리고 불경으로서의 법사리를 봉안하는 금당·탑·강당·경루 등이 자리 잡았다. 승려들이나 신도들이 거주하는 공간이 아니라 그 자체가 히에로파니를 지닌다. 가람 일곽은 승려와 신도들로 하여금 종교적 신앙심을 이끌어내기 위한 예배 대상으로 만들어졌다.

반면에 조선 전기의 원당사찰들은 평탄지에 자리 잡았지만 사방을 둘러싸는 회랑이 없는 탓에 방형의 일곽은 형성되지 않는다. 그 대신 진입로상의 삼문, 중정과 좌우의 요사채, 그리고 주불전까지의 공간이 남북 종축을 중심으로 좌우대칭을 이루는 정도이다. 회랑을 설치하지 않은 대신에 하단과 중단 사이, 중단과 상단 사이의 경계에는 좌우로 장행랑을 설치해서 주불전 일곽과 중정 및 요사채

일곽의 내밀성을 강하게 했다. 특히 중정을 중심으로 북쪽 상단에
주불전을 앉히고, 그 전방 맞은편에 문루를, 중정 좌우에는 승려들
의 거주처인 요사채를 앉혔다. 중정을 중심으로 4방향에 건물들이
둘러싸지만 모서리는 개방된다. 마치 남북 방향의 안채와 문간채,
그리고 동서 방향의 행랑이나 부속채가 안마당을 중심으로 자리 잡
은 살림집과 흡사하다. 부처의 히에로파니를 상징하는 당탑식 가
람에다 승려의 수행과 거주를 위한 승원적 요소가 조합된 탓일 것
이다.

　사찰 진입로에 설치된 해탈문이나 천왕문, 진여문과 같은 삼문도
종래의 평지 가람과 달라진 것이다. 삼문은 가람을 뜻하는 산문과
혼용되기도 하지만 대개 3개 정도로 진입로 상에 설치된 문들을 지
칭한다. 삼문은 가람 초입에서 주불전 앞 중정까지 이어지는 진입
로 상의 단차가 생기는 곳에 세워지는 것이 일반적이다. 그래서 이
문들은 계단식으로 조성된 각 공간의 문지방閾, threshold처럼 통과
의례의 역할을 한다. 성스러운 세계로 들어가기 위해서 속진을 씻
어내도록 하는 일종의 필터filter역할이다. 그 중에서도 불국토를 상
징하는 만다라의 사방 문을 지키는 사천왕상을 모신 천왕문이 대
표적이다. 몇 차례의 분절과 필터링에 의해서 속진을 걸러내는 셈

이다. 길게 늘여 놓은 진입로와 삼문은 세속으로부터 성스러운 세계를 이례적이고 차별적인 공간으로 만든다. 엘리아데에 의하면 긴 진입로와 삼문은 회랑이 없는 가람에서 히에로파니를 고양하기 위한 필수적인 방편이었던 셈이다.

그래서인지 조선 후기의 산지가람들에서는 하나 같이 일주문·해탈문·천왕문·불이문 등을 두었다. 회랑으로 둘러싸인 정형적인 평지가람에서는 삼문이 설치된 예가 없다. 산지가람의 전유물임에 틀림없지만 대부분 조선 후기에 창건된 것들이다. 이전의 사정을 알 수 없으니 언제부터 삼문이 설치되기 시작하였는 지는 확실하지 않다. 다만 원각사를 비롯한 왕실 원당사찰에서 삼문이 건립되고, 1456년(세조 2) 수미가 국왕의 명으로 중창한 영암 도갑사의 해탈문이 1473년(성종 4)에 건립된 바 있다. 조선 초기의 원당사찰이 임진왜란 이후 산지가람들의 삼문 건립에 영향을 주었음이 분명하다. 조선 초기 원당사찰은 평지가람에서 산자가람으로의 오랜 진화 과정에서 중요한 연결고리의 역할을 했던 셈이다.

산중 승단과 불교의 중흥

임진왜란과 불교계의 의승활동

임진왜란 직전까지 불교계는 가혹한 억불정책으로 크게 황폐화된 상태였다. 왕실원당이라 해도 도성 내의 원각사·개경사·흥천사·흥덕사·정업원 및 인수궁 등은 이미 철거된 지 오래였다. 그나마 신륵사·연경사·용문사·봉선사와 같은 도성 근처의 능침사찰이나 멀리 떨어진 선왕대의 석왕사·회암사·유점사·신계사 등이 존속하는 정도였다. 문정대비 윤씨가 죽은 뒤로 불교계의 입지는 더욱 약화되었다. 대비가 죽으면서 대신들에게 불교를 완보하라는 유교를 내렸지만, 이내 보우를 요승으로 몰아 능지처참하고, 선·교 양종도 없애버

유점사 전경(『조선고전도보』)

렸다. 『명종실록』에는 이 때문에 많은 승려들이 머리를 길러서 환속했다고 한다. 잠시 중흥을 맞이했던 불교계가 다시 쇠락의 길로 접어들고 말았다.

이제 일부의 왕실 원당사찰과 깊은 산중의 산지가람들 외에는 명맥을 유지하는 경우가 드물었다. 그나마 유지되는 산지가람들도 경제 사정은 극도로 악화되어 갔다. 사찰은 국가로부터 전답과 노비를 몰수당함으로써 사원 경제는 극도로 고갈된 데다 지방 관아와 각 궁방, 그리고 유생들에 의한 가렴주구의 대상으로 전락했다. 마침내 1623년(인조 1) 5월 승려의 도성출입마저 금지되면서 신분상으로나 경제적으로 최악의 상태에 처해졌다. 그 무렵 불교계는 뚜렷한 종단조차 형성하지 못한 채 산중승단으로 명맥을 유지할 수밖에 없게 되었다.

한편, 1592년(선조 25)에 발발한 임진왜란은 2백여 년 간 이렇다 할 전쟁을 겪지 않고 지내던 한반도에 미증유의 참혹한 상처를 남겼다. 전쟁 동안 주된 전장이었던 삼남지역은 물론이고 서울과 서북로의 모든 영읍들도 거의 초토화되었다. 불교계의 사정도 마찬가지로 가뜩이나 억불정책으로 고통을 받던 터여서 전란의 피해는 더욱 심했다. 경주나 개성 등 옛 도읍에 장려하게 건립되었던 삼국시대 이래의 큰 사찰들을 비롯해서 깊은 산중의 사찰들까지 왜병의 방화로 하루 아침에 잿더미로 변했다. 불국사·범어사·송광사·화엄사와 같은 큰 사찰들의 문헌에는 한결같이 왜군의 방화로 수 천 칸 또는 수 백 방의 건물이 불탔다고 적고 있다.

그러나 불교계는 아이러니하게도 임진왜란 와중의 의승활동을 계기로 오랜 질곡에서 벗어나서 새로운 중흥을 맞이했다. 자발적으로 조직된 승군들이 왜군과의

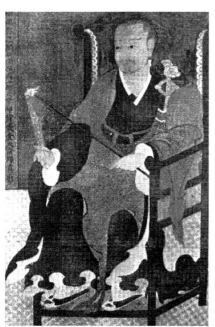

벽암 각성의 영정

삶의 공간과 흔적, 우리의 건축 문화

전투에 참여하거나 지원활동을 펴는 한편, 산성 축조공사에서 큰 공을 세운 때문이다. 이 가운데에서 각성(1575~ 1660)은 의승활동 뿐 아니라 전란 후에는 삼남지역 사찰들의 복구에 지대한 공을 세 웠다. 그는 임진왜란 때 직접 전투에 참여했고, 병자호란 때는 항마 군을 조직해서 청군과 호각의 형세를 이뤘을 정도로 활약이 컸다. 또한 1624년(인조 2)에는 팔도도총섭에 임명되어 휘하 승려들을 이 끌고 남한산성을 축조하고, 이어 성곽 내에 10개의 승영사찰을 세 워서 승군들로 하여금 성곽을 방어하고 수축하는 임무를 맡게 했 다. 이는 승려들을 모아서 산성을 축조하고 사찰을 지어서 지키게 하는 모승건찰募僧建刹과 의승입번義僧立番 제도의 선례가 되었다.

이러한 불교계의 의승활동은 승려란 놀면서 국역을 기피하는 유 수지도遊手之徒로 보던 종래의 부정적인 인식을 바꿔 놓았다. 승려 의 활용 가치를 확인한 집권층은 불교계의 존재를 묵인하고, 때로 는 우호적인 태도를 보이기까지 했다. 이름난 문장가들 중에 사찰 불사의 시주자로 참여하거나 승려들의 행장이나 비문, 사찰 사적기 등을 집필해 주는 이들도 있었다. 여기다가 유교적 이념에 배치되 는 천주교가 전래되면서 불교계에 대한 탄압도 상대적으로 완화되 었다. 전란의 상처가 아물고 경제력이 회복되면서 많은 이들의 적 극적인 시주와 함께 왕실이나 관부에서도 재정 지원을 해주는 분 위기였다. 임진왜란 전과 비교하면 사찰 조영여건은 한층 호전되었 다. 이를 바탕으로 불교계는 전란 때 피해를 입은 가람을 복구하는 등 새로운 중흥의 시대를 맞이하게 되었다.

전란 피해 복구를 위한 조영활동

임진왜란의 피해는 어느 사찰이든 예외가 없었지만, 왜병과의 전

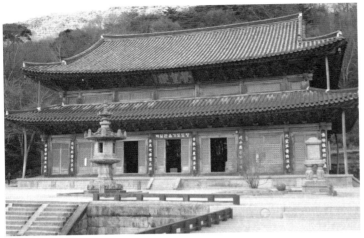

투가 치열했던 경상도와 전
라도 지역에서 더욱 심했다.
왜군이 처음 쳐들어 온 부
산 지역의 범어사는 360방
사가 소실된 후 10명 남짓
한 승려들이 초막에 거처하
는 형편이었고, 직격로에 위
치한 경주 지역의 불국사는
100개 방, 2천여 칸이 불타
버렸다. 정유재란 때의 격전
지였던 지리산 일대의 화엄
사는 8원, 81개 암자가 잿
더미로 변했으며, 인근의 쌍
계사나 송광사도 사정은 비
슷했다. 전쟁은 끝났지만 대
부분의 사찰들은 조락을 면
치 못하고 있었다.

이에 전쟁이 끝난 후 대
오를 풀고 각자 사찰로 돌

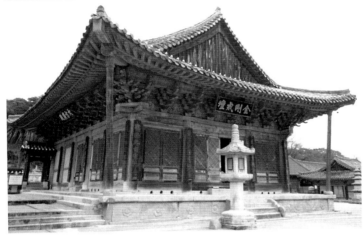

전남 구례 화엄사 각황전 (상)

경남 양산 통도사 대웅전 (하)

아간 승려들은 피폐해진 가람을 복구하기 시작했다. 우선적으로 주
불전을 짓고, 강당과 요사채, 삼문 등을 지어 나갔다. 오늘날 남아
있는 주불전들이 대부분 임진왜란이 끝난 후 20~30년이 지나면서
건립된 것도 여기서 비롯된다. 대표적으로 관룡사 대웅전(1617년),
전등사 대웅전(1621년), 법주사 팔상전(1626년), 금산산 미륵전(1635
년), 내소사 대웅전(1636년), 화엄사 대웅전(1636년), 송광사 약사전
· 영산전(1639년), 통도사 대웅전(1645년) 등을 들 수 있다. 이보다
조금 늦은 경우로는 장안사 대웅전(1658년), 용문사 대웅전(1670년),

삶의 공간과 흔적, 우리의 건축 문화

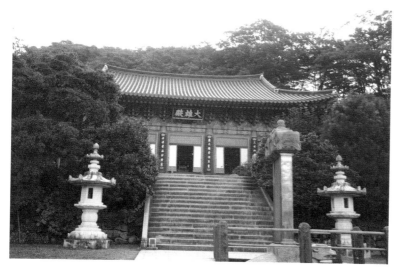

경남 하동 쌍계사 대웅전
1641년 각성이 중창한 대표적인 지리산 지역 사찰이다. 각성은 이 밖에도 화엄사 · 송광사 · 해인사 등 큰 사찰들을 중창했다.

범어사 대웅전(1680년), 쌍계사 대웅전(1680년), 선운사 대웅전(1682년), 화엄사 각황전(1703년), 운수사 대웅전(1703년), 쌍봉사 대웅전(1724년) 등이 있다. 대부분 피해가 심했던 삼남 지역에 위치한 사찰의 주불전들이 이 무렵에 복구되었다.

삼남지역 사찰 조영에서 가장 두드러진 활동을 펼친 이는 앞서 두 차례의 전란과 1624년(인조 2)의 남한산성 축조에서 큰 공을 세웠던 각성이다. 불교계 안팎으로 명성이 높았던 각성은 전란 중에 부여된 국가적 소명을 다한 후 사찰로 돌아와서는 불교 중흥에 혼신의 노력을 경주했다. 그는 봉은사 · 화엄사 · 실상사 · 쌍계사 · 칠불사 · 법주사 · 가섭암 · 해인사 · 신흥사 · 청계사 · 송광사 · 탈골암 · 상선암 등 전국 각지의 여러 사찰에 머물면서 가람의 중창을 주도했다.

각성의 중창에 의해서 대가람의 면모를 회복한 사찰로는 지리산 화엄사와 쌍계사가 대표적이다. 각성은 1630년(인조 8)에 시작해서 7년 동안 제자들과 화엄사에 머물면서 대웅전과 요사 등을 새로 지어서 가람의 일부를 복구했다. 1641년(인조 19)에는 쌍계사로 옮겨

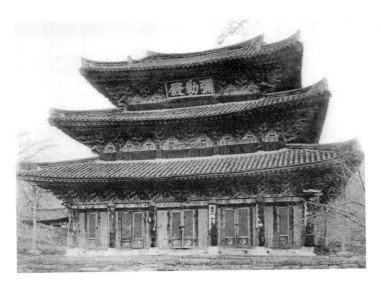

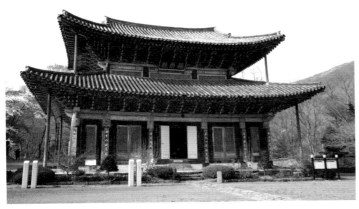

1635년 중건된 금산사 미륵전(1920
년대) (상) 『조선고적도보』
임진왜란 피해 복구를 위해서 왕실에
서 공사비를 지원했다.

충남 부여 무량사 극락전 (하)

서 불타 없어진 건물들을 대
대적으로 복구했다. 이 밖에
도 송광사·봉은사·실상
사·칠불사·법주사·해인
사 등이 각성의 손에 의해서
복구되었다. 오늘날 보는 이
사찰들의 면모도 대부분 각
성의 조영 활동 덕분이었다.
조선왕조의 억불정책 하에서
신음하던 불교계가 각성의
노력으로 다시 중흥의 시대
를 맞게 된 것이다.

불교계의 복구활동은 전란
의 상처가 어느 정도 아물면
서 더욱 활발해졌다. 그 무렵
일본이나 청나라와의 외교관
계가 안정기에 접어들고, 이
앙법의 보급과 농기구의 발
달로 농업생산력이나 상공
업도 몰라보게 발전했다. 여
기다가 전란으로 목숨을 잃은 이들의 명복을 빌고 살아남은 이들을
위무하는 데는 불교만한 것이 없었다. 17세기 중반을 전후하여 많
은 사찰에서 가람을 중창할 때 지역 관부와 유림, 민간을 가리지 않
고 대거 시주에 동참한 것도 그런 이유에서다. 승려의 도성출입을
금지했던 배불 군주 인조도 죽기 1년 전에 속리산 법주사에서 승려
로 하여금 자신의 생부인 원종의 명복을 빌게 했고, 효종은 즉위 전
에 안주에서 만난 각성이 화엄 종지를 담론하는 것을 보고 크게 찬

삶의 공간과 흔적, 우리의 건축 문화

탄하고는 후하게 시여하기도 했다.

이러한 분위기에서 각종 불사에 왕실의 시주도 빈번히 이뤄졌다. 1699년(숙종 25)에 정면 7칸, 측면 5칸의 장려한 중층 건물인 화엄사 각황전을 중건할 때 왕실에서 많은 돈을 시주하고 사액까지 했다. 이 밖에도 김제 금산사 미륵전(1635년)이나 부여 무량사 극락전과 같은 장려한 불전건물들도 왕실의 시주에 힘입어 건립될 수 있었다. 다만 조선 전기와 달라진 것은 국가재정이 아닌 시주전의 형태로 지원된 점이다. 사교에 대한 지원을 반대하는 유생들을 무마하기 위해서였다. 공사재원은 마련해 주되 불교 교단 내의 일로 한정하고자 했던 것이다.

공명첩과 팔도권선문, 그리고 승영사찰

국가가 사찰조영을 위해서 마련해 준 재원으로는 권선문과 공명첩이 대표적이다. 권선문은 주로 지방 장관인 관찰사나 부사, 현령의 명의로 작성해서 해당 지역의 관아, 마을, 사찰 등에 돌려서 공사비의 희사를 권하는 일종의 사발통문이다. 공사 규모가 큰 경우 중앙 정부가 나서서 전국에 걸쳐 모금하는 「팔도권선문」을 발급하기도 했다. 대표적으로 1789년(정조 14)의 용주사 창건과 1843년(헌종 9)의 송광사 중창 때에 발급된 팔도권선문을 들 수 있다. 17세기 이래의 사찰조영기문에 다양한 계층의 시주자들 이름이 있는 것도 이러한 권선문에 의해서 공사비가 모금되었기 때문이다.

공명첩은 원래 흉년과 같은 재해 시에 진휼자금 마련을 위해서 민간에 발매하던 벼슬 사령장이었다. 이를 예조가 사찰에 발급해서 그 돈으로 공사비에 보태게 했다. 돈을 내고 사는 민간인이나 승려가 빈 칸에 자신의 이름을 적어 넣었을 뿐 실직으로 나아가지는 않

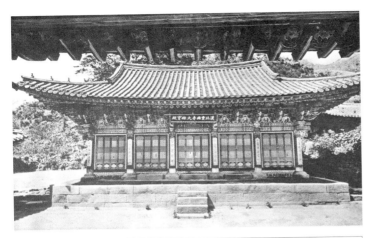

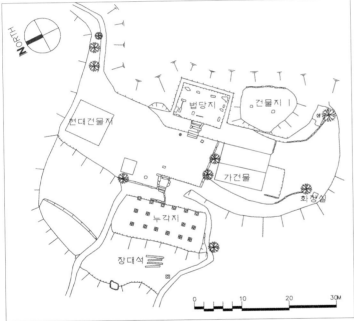

북한산성 중흥사 대웅전
편액에 漢北重興寺大雄寶殿이라 썼
다.

북한산성 부왕사지 배치도
『북한산의 문화유적』, 대한불교조계종
총무원, 1999, p.94.

앉다. 매관매직의 일종이어서 매번 물의가 있었지만 사찰 입장에서는 더없이 긴요한 재원이었다.

특히, 원당사찰을 조영할 때마다 공명첩이 발급되었다. 대표적으로 1789년(정조 13) 사도세자 무덤인 현륭원의 능침사찰로서 용주사를 건립할 때 250장이 발매된 것을 비롯해서 재릉과 후릉 능사인 연경사 중건 때 150장, 원찰인 유점사(1854년)와 귀주사(1879년) 중건 때도 150장과 500장씩 발매된 바 있다.

이 밖에도 공명첩은 산성 축조 때나 산성 내의 승영사찰 건립 때에도 매번 발급되었다. 1684년(숙종 10)에 남한산성을 수축할 때 승통성첩 50장을 발급한 것을 시작으로 1685년(숙종 11)의 강화산성, 1711년(숙종 37)의 북한산성 등에 승영사찰을 건립할 때 100여 장의 공명첩이 발급되었다. 비록 원당사찰과 승영사찰에 국한된 것이지만, 관부에서 발급된 권선문과 공명첩은 조선 후기 불교계가 사찰조영을 이어갈 수 있게 한 원동력으로 작용했다.

삶의 공간과 흔적, 우리의 건축 문화

승영사찰은 산성 축조에 동원된 승군이나 전국에서 차출된 입번 승들이 거주하면서 평시에는 성곽을 수리하고 비상시에는 관군과 함께 수비를 맡도록 한 탓에 일종의 관사로 취급되었다. 1907년의 군대해산령 직전까지 남한산성에는 각성이 세운 국청사 등 9개의 승영사찰이 있었고, 북한산성에는 중흥사 등 11개의 승영사찰이 있었다. 이 밖에도 수도방어를 위한 북한산성 · 정족산성 · 대흥산성이나 지방의 가산산성 · 상당산성 · 금정산성 · 적산산성 등 거의 모든 산성마다 2~3개의 승영사찰이 갖춰져 있었다. 승려들로 하여금 사찰을 짓게 해서 주둔하게 하는 이른바 모승건찰 제도에 의한 것이었다.

승영사찰은 일종의 군대조직인 승작대를 편성하고 있었으므로 종지나 법맥은 그렇게 중시되지 않았다. 예컨대 북한산성의 경우 수사찰인 중흥사에 총섭 1명을 두고, 그 휘하 11개 사찰마다 승장 1명, 수승 1명, 번승 3명씩의 지휘부와 일반 승려들이 거주했다. 그러나 가람은 일반 사찰들과 거의 다르지 않았다. 최근 발굴 조사에서 북한산성 부왕사지 등은 주 진입로 끝의 대웅전과 그 앞의 중정 좌우에 선당과 승방, 그리고 중정 초입에 누각을 두는 산지중정형 배치였음이 밝혀졌다. 다만 승군들이 주둔했던 군영이었던 만큼 화약과 무기, 군량 등을 보관하는 창고나 무기제작을 위한 건물들이 지어진 점이 일반 사찰과 다른 점이라 하겠다.

사판승의 자급자족적 공역활동

17세기 후반부터 사찰 경제가 호전되면서 건물 짓는 일도 한층 수월해졌다. 그러나 이는 어디까지나 불교 교단 자체의 일이었다. 간혹 왕실원당을 설치할 때 관부에서 관공장이 파견된 경우는 있

었지만, 대부분은 승려들 스스로 건축 공장과 역부로서 공역을 도맡아야 했다. 물론 승려들의 공역 활동은 오래 전의 기록에서도 확인된다. 예컨대 고려 때의 경우 1308년(충렬왕 34)의 수덕사 대웅전 묵서명에 중비라는 승인 공장이 대지유로, 1377년(우왕 3)의 부석사 조사당 묵서명에는 선사 심경과 의홍이 각기 대목과 화원으로 기록된다. 또한 조선 전기인 1430년(세종 12) 무위사 극락보전, 1473년(성종 4)의 도갑사 해탈문, 1490년(성종 21)의 송광사 미륵전, 1530년(중종 25)의 성불사 응진전 등의 묵서명에도 승려들이 대목이나 화원으로 기록되고 있다.

이처럼 승려들 스스로 공장이나 역부로 일하는 것은 노동을 수행의 하나로 보는 선농일치禪農一致의 관행에서 비롯된다. 다만 고려 때까지 사찰 노비가 노동력이던 상황에서 승려의 공역은 이러한 수행의 일환이었지만, 조선시대 들어서는 불가피한 선택이었다. 승려들이 곧 사찰 노동력의 전부인 상황에서 화주승·감동승·공장승·조역승 등을 스스로 맡아야 했다. 그런 사정으로 웬만큼 큰 사찰들은 자체적으로 기술이 뛰어난 승인공장들을 보유해야만 했다. 18~19세기 동안 사찰 건물을 짓는 일은 이러한 승인 공장들이 전

적으로 책임졌다. 일부 민간 공장들이 참여할 때도 언제나 승인 공
장이 공역 책임자였다. 특히 지방사찰의 경우는 승인 공장들이 민
간 공장들에 비해서 수가 많았고 기술도 뛰어났다. 그 무렵의 송광
사나 범어사와 같이 큰 사찰의 조영조직은 해당 지역에서 가장 유
력한 기술집단이 되어 있었다.

　기술이 뛰어난 승인 공장들은 소속 본·말사 외에도 먼 거리의
사찰이나 심지어 관아나 향교 공사 때도 참여했다. 대표적으로 18
세기 초반 부산지역에서 장기간 활동한 범어사 소속의 조헌이란 승
려를 들 수 있다. 그는 1700년(숙종 26) 범어사 보제루 창건 공사를
시작으로 1712년(숙종 38)의 대웅전 중창 공사와 천왕문 중창 공사
에서 도대목으로 기록되며, 1708년(숙종 34)에는 말사인 해월사 법
당 창건공사에서 도목수로 일한 것으로 기록된다. 그뿐만 아니라
1704년(숙종 30)의 동래향교 이건 공사와 1706년(숙종 32)의 동래
부 향청 이건공사 때도 휘하 승인 공장들을 지휘했던 도대목으로
활동했던 최고기술자였다.

　먼 거리의 사찰에까지 가서 일했던 경우는 동래 운수사 소속의
치백을 들 수 있다. 그는 1700년(숙종 26) 본사인 범어사 보제루 창

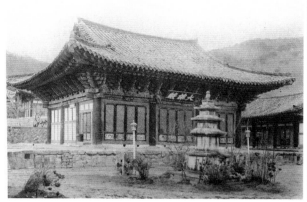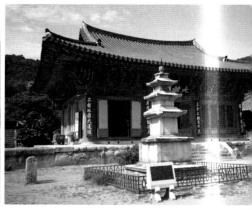

1920년대 선암사 대웅전(좌)과 현재
의 선암사 대웅전(우)
1828년 인근의 송광사 승인공장이었
던 계묵이 도편수로 공역을 맡았다.

건 공사와 1716년(숙종 42)의 대웅전 중창 공사 때 편수로 일했다.
이후 1736년(영조 12)에는 상당히 멀리 떨어진 김천 직지사의 대웅
전 중창 공사에서 상대목을 맡았는데, 그 휘하에서 편수로 일했던
찬열과 원신도 각기 창원과 현풍에 있는 사찰의 승려였다.

이 밖에도 송광사 소속의 계묵은 일정 지역에서 오랫동안 일했던
대표적인 공장이었다. 그는 1839년(헌종 5)부터 1855년(철종 6)까
지는 자신이 속한 송광사에서 여러 차례 도편수로 일했다. 이에 앞
서 1812년(순조 12)의 흥국사 심검당 중건 공사와 1828년(순조 28)
의 선암사 대웅전과 승당 중창 공사 등에서도 도편수로 활동했다.
인근 지역의 사찰들을 오가며 공역을 펼쳤던 지역의 대표적인 승인
공장으로서 조영기문에 기록된 활동기간만 해도 무려 43년에 달했
다.

이처럼 장기간 원근의 사찰들은 물론이고 지역 관아 건축의 공사
를 오가며 도대목이나 도편수로 일했던 승려들은 누구보다 기술이
뛰어난 전업적 공장들이었다. 특히 17세기 후반부터 19세기 초반
까지 승인 공장들은 사찰과 관아를 가리지 않고 언제나 공역 책임
자의 위치에서 민간 공장들을 지휘할 정도로 기술이 뛰어났다. 『비
변사등록』 영조 4년의 기사에서 "삼남의 사찰에 백여 칸의 법당이

삶의 공간과 흔적, 우리의 건축 문화

라도 능히 일시에 지어낼 수 있는 부역 가능한 건축공장이 많다."
고 했을 정도로 조정에서도 이런 사정을 알고 있었다. 1789년(정조
13)의 사도세자의 현륭원 능침사찰로 용주사를 창건할 때 멀리 떨
어진 장흥 천관사의 문언이나 영천 은해사의 쾌성 같은 승려들이
특별히 차출되고, 1796년(정조 20년) 화성 축조 때에 송광사의 궤행
과 철은이 차출된 것도 기술이 뛰어난 공장들이었기 때문이다.

　오늘날 보는 사찰 건물들은 대부분 이러한 승인 공장들 손으로
지어졌다. 소속 사찰과 말사를 오가며, 또는 지방 관아 건축에서까
지 장기간에 걸친 이들의 공역 활동은 특정 지역의 고유한 건축 유
형이나 법식을 낳게 한 요인으로 작용했을 것이다. 마찬가지로 사
찰과 관아를 오가며, 또는 지역의 경계를 넘나들며 공역 활동을 펼
침으로써 불교 건축과 관영 건축, 지역과 지역 간의 기술적 교류가
이뤄지고, 지역 고유의 건축 유형이나 법식이 다른 지역으로 전파
하고 보편화되는 계기가 되었을 것이다.

09.

회통불교시대의 산지가람

자연에서 구현되는 회통불교이념

조선 후기의 불교 교단을 일컫는 말로 산중승단이란 산간의 사찰들마다 뚜렷한 종파도 없이 다양한 신앙형태를 아우르는 회통불교로 존속한 데서 비롯된다. 앞서 여러 종파들은 세종 때 선·교 양종으로 통폐합된 후 연산군 때 모두 폐지되었다가, 명종 때 다시 부활되지만 문정대비의 죽음과 함께 혁파되고 말았다. 조선 후기에 들어서도 사정은 마찬가지여서 사찰들은 다양한 종파의 신앙형태와 함께 민간의 토속신앙까지 수용하는 형세였다. 종전까지 경전과 그것에 소의한 종파 간의 경계가 모호해지고, 미타신앙·미륵신앙·약사신앙·관음신앙·산신신앙·칠성신앙 등 다양한 신앙형태를 수용하는 불전들이 하나의 사찰 내에 들어서게 된 것이다.

다만 임진왜란 때 선교도총섭으로서 선·교 양종의 총감독자로 임명되어 의승활동을 펼쳤던 휴정(1520~1604)은 선종 가운데에서 교종을 해소하는 태도를 나타냈다. 선과 교를 함께 닦되 참선을 통해서 견성할 것을 중시한 것이다. 조선 후기의 승려 계보가 법맥상

으로는 대부분 휴정의 후예로 이어진 만큼 그의 이러한 종지가 산중승단의 행로를 결정하다시피 했다. 선을 위주로 교를 융합하는 이른바 선주교종 내지는 사교입선의 원리를 따른 것이다. 이러한 분위기에서 당탑 간의 기하학적 비례나 엄정한 정형성은 그다지 중시되지 않았다. 탑을 새로 만드는 경우는 드물었고, 그 위치도 일정하지 않았다. 그 대신에 주어진 자연지세를 이용해서 주변경관과 조화를 이루는 데 치중했다.

천여 년이 넘게 존속하던 가람은 더 이상 일체 중생의 귀의처나 예배의 대상만은 아니었다. 이제 가람은 다양한 불, 보살상을 모신 불전 건물을 비롯해서 승려들의 거주공간인 요사채로 이뤄진 일종의 집이었다. 일체제도의 구심적 공간인 만다라Mandala에서 승려들의 생활공간, 즉 상가라마Sangharama(중원)로의 변화였다. 굳이 비교하면, 고딕 대성당처럼 하늘을 찌를 듯이 도심 한가운데서 위용을 자랑하던 재속 교회secular church가 아니라 금욕적인 수도회 계파들이 도심으로부터 멀리 떨어진 산림 속에 세운 수도원 교회monastic church와 성격이 흡사했다.

회통불교의 가람에는 각종 경전의 부처와 여래, 보살을 함께 모셨다. 그러다보니 석가모니불을 비롯해서 미륵불·관음보살·지장보살·약사여래 등 다양한 불, 보살을 모신 불전 건물들이 들어서게 되었다. 그 중에서 석가모니불을 모신 대웅전이 중정 상단의 중심에 서고, 불교 교리상의 상대적 위계와 자연지세에 따라 미륵전·명부전·지장전·영산전·약사전·관음전·팔상전과 같은 부불전들이 그 하단과 주변에 자리 잡는 것이 일반적이었다.

주불전은 다른 건물에 비해 규모가 크고, 장려하게 보이도록 꾸며졌다. 정, 측면 3칸으로 같은 칸수라도 기둥의 높이와 간격을 키워서 내부를 넓게 하여 많은 신도들을 수용할 수 있게 했다. 또한 화려한 다포식 공포에 팔작지붕을 올리고 벽화와 단청으로 장려하

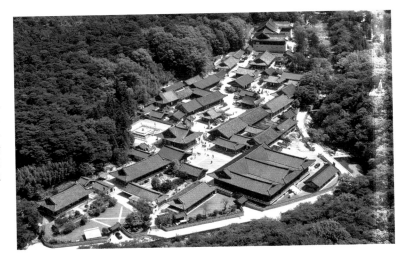

양산 통도사
가람은 3개의 사찰을 합친 듯이 상·
중·하로전으로 구성된다. 상로전에
는 금강계단을 중심으로 대웅전·명
부전·응진전·삼성각·산령각 등이
자리잡고, 중로전에는 대광명전을 중
심으로 용화전·관음전·해장보각 등
이 자리잡았다. 그리고 하로전에는 영
산전을 중심으로 만세루·약사전·극
락보전·가람각·천왕문 등이 자리잡
았다. 조선 후기 다양한 종파의 교리
와 신앙형태를 함께 아우르는 통불교
적 경향을 잘 보여준다.
디지털양산문화대전

게 꾸며서 다른 불전들과 차별나게 했다. 더 큰 사찰에서는 2~3개
이상의 주불전 공간들로 병립하기도 했다. 예컨대 통도사는 상·중
·하의 각 노전에 별도의 독립적인 주불전 공간들이 있고, 화엄사
도 대웅전과 각황전 일곽을 별도로 갖추었다. 금산사나 대흥사, 쌍
계사 등도 대웅전과 미륵전 등이 별도의 일곽을 형성하고 있다.

　산지가람들은 저마다 사적기에 창건연대를 통일신라 전후로 소
급된다고 적고 있다. 그러나 지금 보는 가람 건물들은 대부분 17세
기 중반 이후에 형성된 것들이다. 어떻든 이러한 중창 가람의 입지
와 배치에는 전래의 풍수지리설이 적지 않은 영향을 미쳤다. 산간
오지라도 사찰들은 풍수적으로 명당에 자리 잡았다. 가람은 배후의
산록을 등지고 좌·우의 산록에서 흘러내리는 Y자형의 계류 사이
에 위치하는 것이 일반적이다. 가람 일곽의 외곽으로 좌청룡, 우백
호, 남주작, 북현무에 해당하는 산록이 둘러 싼 데다 입수까지 갖춘
길지에 자리 잡았다. 때로는 가람의 초입에서 최상단까지 중심종축
상으로 점차 높아지는 지세를 선택한 탓에 가끔씩 남쪽이 아닌 서
쪽이나 동쪽을 바라보고 있는 경우도 있다. 서쪽을 좌향으로 삼은
송광사와 범어사가 대표적인 예이다.

삶의 공간과 흔적, 우리의 건축 문화

산지가람은 폭이 좁은 경사대지에 자리 잡은 탓에 평탄지의 평지가람처럼 회랑으로 둘러 싸인 엄정한 정형적 배치는 거의 불가능하다. 물론 충분한 넓이의 평탄지라 해도 회랑 등을 설치하지 않았다. 세조 때 도성 내의 평탄지에 건립된 원각사가 좋은 예이다. 그 대신 대지의 경사를 따라서 적절한 위치마다 축대를 쌓아 몇 단의 계단식 공간들을 조성하고 수행체계나 불·보살상의 위계에 따라 각각의 기능을 담는 건물들을 앉혔다. 상, 하단의 고저차가 자연스럽게 공간의 위계를 이루기 때문에 점층적인 공간구성이 가능하다. 상단은 불단, 중단은 보살단, 하단은 신중단으로, 또는 같은 순서로 하근기(체중현), 중근기(구중현), 상근기(현중현)의 점층적인 수행단계

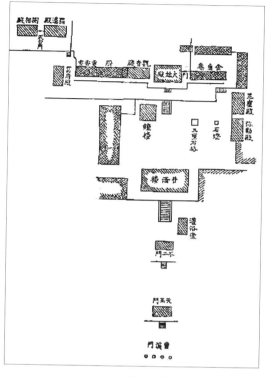

별 공간을 구성하는 식이다. 산지가람의 불가피한 입지조건이 선을 위주로 교를 융합하는 회통불교의 이념을 구현하는 데 보다 적합했던 것이다.

가람 일곽의 초입에는 Y자형의 계류가 합쳐져 하나로 흐르면서 가람 안팎의 경계를 이룬다. 물은 세속의 때를 씻는 상징적 의미를 갖고 있어서 동서고금을 막론하고 성스러운 세계의 초입에는 수공간을 두었다. 궁궐의 금천이나 바실리카식 교회의 아트리움에 설치된 세정분수도 이와 같은 성격이었다. 산지가람에서는 긴 경사 진입로와 그 사이에 삼문을 설치해서 히에로파니를 더욱 고양시킨다. 삼문은 또한 사찰 침탈을 일삼았던 사대부들을 각성시키는 장치이기도 했다. 일주문 앞에 하마비를 세우고, 천왕문 양 협칸에는 유생의 모습으로 새긴 인형들이 4명의 천왕 발에 깔려서 신음하는 모습

범어사 배치도
일주문에서 천왕문, 불이문을 거쳐 중정으로 든다. 중정 초입의 보제루와 최상단의 대웅전이 마주보고, 좌측의 미륵·비로전과 우측 심검당이 마주보는 식이다. 다양한 교리와 신앙형태를 경사지의 자연지세에 맞게 구현한 대표적 예이다.
1902년 세키노 타다시 작도.

으로 만든 것이 그 예이다.

신성의 고양을 위한 일종의 은유나 상징이지만 그 속에는 억불정책하에 신음하던 불교계의 처지가 함축되어 있다. 어떻든 이러한 건축 구성은 고딕 대성당의 하늘로 치솟는 첨탑과 포인티드 아치에 못지않은 히에로파니의 장치이겠지만 자연지세를 최대한 활용한 점에서 가치는 더 높다. 자연에 겸양하고 인공을 절제하는 조선시대 특유의 미의식이 산지가람에서 공간적으로 구현된 것이다.

즉세간을 닮은 중정 일곽

산간이라는 입지조건과 회통불교이념은 임진왜란 이후의 가람제도에 큰 영향을 주었다. 어느 사찰이건 긴 진입로 상의 삼문을 지나 중정과 최상단의 주불전에 이르기까지 자연적인 경사를 이용해서 불전·법당·요사 등을 적절히 안배했다. 불교이념과 자연지세를 잘 조화시킨 이러한 배치 형상은 오늘까지 거의 변화가 없다. 평지

범어사 가람 일곽의 단면도
자연 경사지를 잘 활용한 대표적 사례이다.

삶의 공간과 흔적, 우리의 건축 문화

승림사 배치도
주불전과 누각이 남북으로 마주 보고, 선방과 요사가 동서로 마주 보는 전형적인 산지중정형 배치형식이다.
『한국의 고건축』 23편, 국립문화재연구소.

1탑식 가람을 시작으로 비보사찰, 선종사찰, 원당사찰 등을 거쳐서 천 년이 넘게 지나오면서 산지중정형 내지는 4동중정형 가람 배치로 귀착된 것이다.

이러한 산지중정형 가람배치가 어디서 비롯되었는지는 확실하지 않다. 다만 원각사와 같은 국초의 원당사찰에서 삼문이나 중정의 형태가 보이지만, 평지가람에서 유래된 회랑의 흔적이 중정 문루의 좌우로 연결된 남행랑의 형태로 남아 있었다. 그러나 조선 후기로 오면서 남행랑도 없어지고, 주불전과 문루, 선당과 승방이 각기 중정의 전후, 좌우로 마주보게 세워졌다. 마치 종축상으로는 안채와 문간채가 마주 보고, 좌우의 횡축상으로는 부속채가 각기 마주보는 살림집의 배치와 흡사하다.

그 무렵 사찰들은 사판승들이 거주하는 대규모의 살림집의 성격을 가지고 있었다. 깊은 산중 암자에서 공부에 전념하는 이판승들과 달리 사판승들은 사찰 살림을 도맡아야 했다. 그들은 경제난을

안동 봉정사 덕휘루(만세루)
전면에서는 2층이지만 중정 쪽에서
는 단층이다. 마루에 범종·법고·운
판·현어 등 불전4물을 비치해 두었
다. 처음에는 덕휘루로 불렸으나 언제
만세루로 바뀌었는지는 알 수 없다.

타개하고 가람을 유지하기 위해서 탁발, 기도, 염불을 통해서 시주
전을 얻거나, 염전·화전 등을 개간하고, 심지어 공장이나 역군으
로의 사역 외에도 미투리나 종이, 빗자루 등의 생산을 위한 수공업
을 일으켜야 했다. 이러한 일들은 사찰 자체적으로 필요했지만, 공
방이나 관아의 수요에 응하기 위해서도 불가피했다. 이제 가람은
본래의 성스러운 만다라로서 뿐만 아니라 승려 집단의 거주공간이
어야 했다. 세속과의 분리를 위한 평지가람의 회랑이나 원당사찰의
긴 남행랑은 다시 중시되지 않았다.

정형적인 일직선의 회랑이나 남행랑은 지형 조건상 짓기도 어려
웠다. 기능적으로도 필요하지 않았던지 오래 전 평지가람으로 지어
진 사찰에서도 금당 좌우의 회랑이 무너지면 다시 짓는 대신 그 자
리에 선당이나 승방을 지었다. 엄정한 정형성은 자연에 대한 겸양
과 인공의 절제를 최고 덕목으로 쳤던 그 무렵의 미의식과도 맞지
않았을 것이다. 통일신라 이래 평지 2탑식을 유지하다가 임진왜란
이후의 중창 때 이런 식으로 변개된 불국사가 대표적이다. 1970년
복원을 위한 발굴조사 때 동회랑지 밑에서 온돌과 마루 유적이 나
온 것이다. 회랑을 복구하지 않고 그 자리에 승방을 지어서 중정을
중심으로 주불전과 그 전면의 누각이 마주보고 좌우에는 선당과 승

체 쪽에 고주를 세워서 수미단 위에 불·보살상을 모시고, 그 위의 우물천장 일부를 높여서 7~9출목의 다포로 짠 닫집을 만들었다. 수미단의 뒷벽에는 팔상도나 나한도 같은 탱화를 설치했다.

천장은 서까래가 노출되지 않는 우물반자를 설치했으므로 가려지는 천장 속 부재의 치장은 신경 쓰지 않아도 되었다. 그 대신에 천장과 벽체의 장엄에 한껏 신경써서 반자틀이 교차하는 부분에는 연화문 등을 초각한 종다리를 달고, 반자널에는 다양한 불화를 그려 넣었다. 종전까지 지붕 가구부재를 잘 치목해서 그대로 드러나게 했던 것과 달리 대들보 위로 우물 천장을 짜고 거기에 단청이나 벽화로 장엄을 표현했다. 부재의 치목을 간소화하는 대신 눈에 드러나는 부분을 한껏 치장한 것이다.

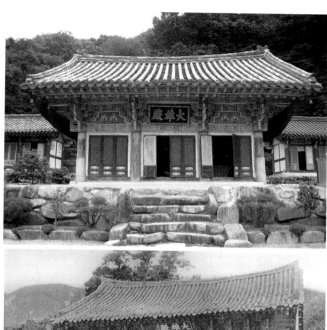

운수사 대웅전(상)
1703년 맞배집에 다포식으로 지어졌다. 인근의 본사인 범어사의 건축유형을 본뜬 것으로 보인다.

범어사 대웅전(하)
1680년 맞배집에 다포식 공포를 짜올렸다.
『조선고적도보』

조선후기에는 금송禁松정책이 강화됨에 따라 소나무를 나라의 허가없이 함부로 벌목해 쓸 수 없었다. 울창한 산림들은 국용목재를 위한 봉산封山으로 지정된 데다 사찰 본산 내에서 추녀나 대들보로 쓸 체대목을 구하기가 쉽지 않았다. 목재를 매입해 쓰는 일이 많아지고 공장이나 역군의 임금도 제대로 지불하는 추세였다. 그런 상황에서 공기 단축과 공사비의 절감이 무엇보다 중요했다. 그래서

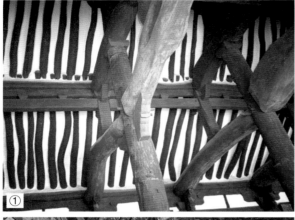

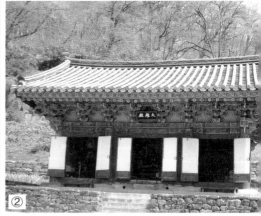

① 전북 고창 선운사 만세루 내부 천장
생긴 그대로의 목재를 대들보와 서까래로 썼다.

② 충남 청양 장곡사 하대웅전
맞배집에 다포식 공포를 짜올리는 것은 조선 후기의 전국적 현상이었다.

③ 경남 창녕 관룡사 대웅전 내부
수미단 위의 닫집과 후면벽에 불화를 걸었다.

④ 전북 군산 동국사
1913년 일본인 승려가 금강선사로 신축하였다가 1955년 동국사로 이름을 바꾸었다.

맞배집에 다포식 공포를 쓰는 것이 고안된 것 같다. 맞배는 팔작에 비해서 맵시가 떨어지지만 추녀가 필요 없고, 공포는 전후에만 짜고 좌우에는 풍판으로 가리면 되었다. 이렇게 되면 물량과 공역이 절감되고 좁은 대지에 더 많은 건물을 지을 수도 있었다. 범어사의 건물들이 그 좋은 예이다. 대웅전과 일주문 등 거의 모든 건물들을 맞배로 만들었기 때문에 경사가 급하고 좁은 대지에 많은 건물들을 세울 수 있었다.

실용주의적 분위기에다 선종 위주의 형식타파적 태도는 가급적 치목이나 숙석을 절제하겠끔 했다. 목재의 원래 생김새를 살려서 자연미를 돋보이게 하거나 화려한 다포식 불전을 지으면서도 막돌

로 된 덤벙초석을 쓴 것이 그런 예들이다. 소나무를 적당히 치목해서 휜 부분을 위로 해서 대들보로 쓰고, 원래 생긴 그대로 기둥이나 서까래로 사용한 경우도 많다. 선운사 만세루는 이러한 무작위와 무기교의 미의식이 발현된 대표적인 예이다. 이 밖에도 자연지물을 살려서 지붕 한쪽은 팔작지붕을, 다른 쪽에는 맞배지붕을 올리기도 했다. 어찌 보면 조악하고 치기마저 느껴지기도 한다. 그러나 불가나 유가를 막론하고 졸拙과 박樸의 미의식이 통념이었던 시절의 눈으로는 당연한 일이었을 것이다.

한편, 문호개방이 이뤄지면서 마침내 불교계는 오랜 억불정책으로부터 벗어나게 된다. 국운이 풍전등화의 위기에 처했을 무렵 아이러니하게도 불교계는 해방을 맞이했다. 1895년(고종 32) 4월 식민지 침탈을 목적으로 조선에 진출했던 일본 불교 일련종승 사노 젠레이[佐野前勵]의 요청으로 김홍집 내각이 승려의 도성 출입금지를 해제한 것이다. 그러나 1911년에 반포된 '사찰령'에 따라 불교계는 조선총독부에 의해서 완전히 장악 당하였다. 이미 강화도조약이 체결되던 1876년부터 주요 개항지와 서울은 물론이고 전국 각처에 일본 불교 사찰들이 수 없이 건립되었다. 일본불교 사찰들과

통도사 일주문 앞 양 쪽에 있는 일본식 표석
뒤에 대정 연간이란 연호가 새겨져 있다. 많은 사찰에서 일본식으로 변개된 건축 형상들이 고쳐지지 않고 있다.

결맹을 맺은 사찰들이 적지 않았고, 1930년대 후반부터는 대본산 주지들이 친일승려들로 채워졌다. 그런 영향으로 사찰의 모습이 일본 사찰을 흉내내서 일본풍으로 변개된 경우도 있었다.

　1876년 부산 개항 이래 한반도에 침투한 일본 불교 종파 중에서 정토종의 영향력이 가장 컸다. 어려운 경전연구나 선지참구가 아닌 단순한 염불 위주의 이 종파는 대한제국 황실과 고위 관료들에 밀착해서 염불회를 성행시켰다. 일제강점기에도 이른 바 천황의 만수 무강과 일본 황군의 위무를 위한 염불회가 성행해서 사찰마다 기존 건물을 염불당으로 바꾸거나 새로 염불당을 짓는 일이 많았다. 일본 불교를 따라 대처식육帶妻食肉이 일반화됨으로써 사찰마다 대방

범어사 3층 석탑(통일신라 말)
1937년 조선총독부가 예전에 없던 석제 난간을 설치하고 그 오른편에 조선총독부라 새긴 표석을 세웠다. 범어사는 2009년 8월 15일 광복절을 맞아 일제잔재청산의 차원에서 이를 철거했다.

大方이나 요사가 건립되어 승려들의 살림집으로 사용되었다.

유명 사찰들에서는 대도시에 포교소를 설치하고, 사찰 내에 사립학교를 짓는 등 불교근대화를 위한 노력을 펼쳤다. 비록 일본 불교의 영향에 의해서였지만 긍정적인 변화가 아닐 수 없었다. 그러나 가람 일곽 내에 여관이 들어서는 등 일본인들의 위락지로 변해 간 경우도 있었다. 사찰 운영이 조선 총독의 손에 완전히 장악된 상황에서 일본인들의 비위를 맞추고 때로는 일본 불교를 흉내내는 경우가 비일비재했다.

그런 점에서 주목되는 것은 1920~30년대에 많은 사찰들이 전례 없이 추진했던 석물 공사이다. 오랜 동안 숙석을 금기시하던 관행에서 벗어나서 불전 기단이나 계단·석축·석등·석교 등을 잘 다듬은 돌로 새로 축조한 일은 불교 해방의 당연한 결과였다. 다만 '신식으로 축조'란 명분을 가진 만큼 자의반 타의반으로 일본풍과 신식을 동일시해서 이를 모방했을 것이다. 더구나 조선총독부의 지원금으로 추진된 탓에 불가피한 측면도 있었다. 조선총독부도 문화재급 석탑 등을 보호한다는 명분하에 예전에 없던 석제 난간을 만들고, 곳곳에 조선총독부나 일본 연호를 새긴 표석을 설치했다. 일

제강점기의 수많은 사찰 조영 때에 단청 공사를 시행했다는 기록은 확인되지 않는다. 한국과 달리 단청이 없는 일본식 건물을 따랐기 때문일 것이다.

1945년 해방과 함께 미군정 하에서 많은 수의 일본 사찰들이 불교계가 아닌 민간과 기독교계에 불하되어 철거되거나 다른 용도로 사용되었다. 이에 비해서 불교계에는 일부만이 불하되었다. 그 중에는 군산 동국사와 같이 일본 사찰의 모습을 그대로 유지하는 경우도 있지만 대부분 한국 사찰로 개조되었다. 이후 1960년대의 불교정화운동에 의해서 한국불교에 씌워진 일제잔재는 대부분 청산되고 본연의 모습을 회복해서 오늘에 이른다. 다만 앞서와 같이 일제강점기에 일본풍으로 축조된 일부 구조물은 아직도 남아 있다. 이를 일제잔재로 볼 것인가 아니면 아픈 역사의 교훈으로 삼을 것인가를 둘러싼 논란이 이어지고 있다.

〈서치상〉

4

지배 정치 이념의 구현
: 유교건축

01

조선의 사회적 분위기와
유교건축

유교는 중국 춘추시대 말기 공자孔子(BC 552~479)가 주장한 유학儒學을 받드는 종교로 주로 사서四書와 삼경三經을 경전으로 하고 있다. 삼국이 불교의 전래로 인해 사회 전반에 크나큰 변혁을 겪었듯이 조선은 유교를 적극적으로 도입하여 유교문화가 크게 융성하였다. 유학은 동양 여러 나라의 정치·사회·제도·문화 등 각 방면에 큰 영향을 끼쳤는데, 특히 우리나라는 지금까지도 그 영향력을 가장 많이 받고 있다.

중국 유학이 우리나라에 들어온 과정을 보면 다음과 같이 4기로 나누어 고찰 할 수 있다. 첫째는 삼국 시대에 들어온 한나라 시대의 5경사상五經思想이요, 둘째는 통일신라·고려 전기에 들어온 수隋나라·당唐나라 시대의 문화적 유학 사상이다. 셋째는 고려 말엽·조선 초기에 들어온 주자朱子 사상인데, 이는 송대宋代 성리학性理學을 대표한 것으로 근세 한국 학술 문화 사상에 획기적인 영향을 준 것이라고 하겠다. 넷째로는 조선 후기에 들어온 청대淸代의 실학사상實學思想이다.[1] 이 중 3기에 해당하는 성리학의 도입은 조선 사회의 기틀을 다지는 큰 역할을 했다.

신유교라 할 수 있는 성리학은 12세기에 송나라 주희(1130~1200)가 창설한 새로운 학파로 유교에 인간과 우주에 대한 철학적 의미를 부여하고 유교를 심성수양의 도리로 확립한 새로운 학풍이었다. 이러한 사상은 정도전과 같은 조선의 신흥 사대부 계층이 적극적으로 수용하였고 결국 새 시대를 여는 국시가 됐다. 우리나라에 처음으로 성리학을 전래한 사람은 안향(1243~1306)으로 그는 후일 한국 최초의 서원인 백운동 서원에 주향으로 봉안된다.

1392년 조선왕조를 새로 세운 이성계(1335~1408)는 2년 후인 1394년에 수도를 개경에서 한양으로 옮기는 등 새로운 질서를 찾으려고 노력하였다. 그는 농본정책 등 백성을 잘 살게 하는 시책도 펼쳤지만 무엇보다도 새 왕조에 걸맞는 새로운 국가이념을 세우기도 했다. 즉, 고려의 지지기반 세력을 약화시키고 왕권의 강화를 위한 사상적 전환이 요구됐는데 그것이 바로 유교이다. 이로써 유교는 조선 500년의 지배적 문화가 됐다.

태조가 유교이념 보급과 정착을 위해 국가정책으로 삼은 것 중 하나는 바로 '흥학興學'이다. 즉 학교 교육을 진흥시켜 유교 중심 사회를 건설하려고 했다. 그러기 위해서는 조직적으로 전국적인 교육제도가 마련되어야 했는데 그것이 바로 한양의 성균관成均館과 5부학당五部學堂, 그리고 지방의 향교鄕校였다. 이러한 관학은 조선 초 지방의 작은 고을에 까지 유교문화를 보급하는데 크게 기여했다. 조선초에는 아직까지 나라가 유·불교체기였고 관학과 한양 중심의 유교문화가 자리했다. 그러나 점차 시대가 지나면서 혈통을 중요시 하는 토착적 가치관에 성리학적 유교문화의 성격이 나타나면서 지방에 사족 중심의 촌락이 형성되기 시작했다. 이러한 촌락에는 반드시 종가와 함께 가묘家廟가 설치되어 촌락 형성의 구심점 역할을 하였다.

16세기에 이르러서는 향촌사회에 큰 변화가 일어났다. 재야에

있던 사림들이 중앙정계에 등장하여 기존 세력과 갈등을 갖기도 하고 다시 낙향, 재기를 꿈꾸며 성리학 연구에 심혈을 기울였다. 바로 그러한 상황에서 고향에 은신처 격인 학당이 필요했는데 그것이 바로 정사精舍·서당·정자 등이다.

한편으로 이 무렵에는 송나라 주희에 대한 숭배열이 최고조에 달해 있었다. 따라서 학업공간을 마련하는 데에도 주자가 세운 백록동白鹿洞 서원이나 무이정사武夷精舍 같은 것을 본보기로 하여 풍광이 뛰어나고 한적한 곳에 거처를 마련하였다. 그 대표적인 예가 이

황의 도산서당과 농운정사, 이이의 은병정사이며 이들은 후일에 도산서원과 소현서원이 된다. 즉, 16세기 중엽부터 우리나라에도 서원이 본격적으로 등장했다.

조선후기인 17~18세기에 와서는 성리학이 점차 사상적 학문으로 활력을 잃고 대신 생활문화로 더욱 뿌리를 내리게 된다. 서원의 기능도 제향우위로 변하고 오히려 향촌에 사우가 더 많이 건립되어 문중중심의 향촌사회로 발달하였다. 그러한 과정에서 재각齋閣과 정려旌閭 건립도 일반화되었다.

종묘 창건 이후 충남의 오천鰲川향교 건립(1905년)을 마지막으로 관제 성격의 조선 유교건축은 그 막을 내린다. 나라가 어수선하였던 시기, 그리고 국가의 지원도 없이 지방유림 자체로 건립을 본 오천향교는 우리에게 조선 유교의 강인함을 보여준다.

02. 유교건축의 구성 및 개념

유교건축은 그 범위가 매우 넓다. 즉 다양한 건축물이 존재한다는 의미이다. 이는 불교건축이 탑을 포함한 사찰건축(목조건축)으로 국한되는 것과 큰 대조가 된다. 유교건축의 구성은 크게 3가지 유형으로 나누어 살펴 볼 수 있다.

첫째, 교육을 위해 설립된 일종의 학교 건축으로 성균관·향교·서원이 있다. 이들은 규모나 교육내용에 차이가 있었을 뿐 건축의 기본 구성개념은 거의 같다. 즉, 학교 영역에 성균관과 향교는 문묘 文廟를, 서원은 사당을 두어 학문적 지표로 삼았다. 공자 및 성현의 학문적 이념이 가장 충실하게 전달되었던 이곳은 조선의 대표적 유교기관으로서 그 사회적 역할은 매우 컸다.

둘째, 조상숭배 개념의 제례관계로 인해 조성된 건축이다. 거기에는 개인과 문중이 건립의 기초가 된다. 종류로는 종묘·가묘·재각·사우가 있다. 종묘는 조상숭배 개념도 있으나 넓게 보면 국가 제례 시설로 이해될 수 있다.

유교의 정수는 '효孝'이다. 효 개념은 '조상-나-후손'이 일족이 되어 연속성을 갖고 생명의 영원함을 믿는다. 결국 거기에서 조상

숭배를 위한 건축적 공간이 필요하게 되고, 그것이 바로 위에서 언급한 유적들이다.

셋째, 삼강三綱을 장려하고 유풍을 바로 세우기 위해 국가에서 시행한 제도의 일환으로 생겨난 유형이다. 거기에는 '정려旌閭'가 있다. 삼강은 군위신강君爲臣綱 · 부위자강父爲子綱 · 부위부강夫爲婦綱으로 이러한 윤리의 보급은 조선 초기부터 말기까지 지속적으로 추진되었다.

유교건축은 한국의 어느 건축보다도 '질서'가 조영의 기본개념으로 깊숙이 자리한다. 엄격한 유교적 제례절차와도 같이 격에 따라 위계성을 지닌 질서체계가 있다. 질서는 횡적이 아닌 종적(상 · 하)체계로 일관되어 불교식과 크게 구별된다. 즉 사찰의 법당 내부는 횡으로 중앙실과 협실 등으로 구별되어 주불과 보조불이 안치되는 반면, 사당은 상 · 하개념으로 공간이 분할되어 위패가 모셔진다. 특히 문묘의 경우 그러한 질서개념은 바로 건축적 형태로 나타나는데 집 모양도 공자와 사성(맹자 · 증자 · 안자 · 자사)의 위패가 안치된 대성전은 규모도 크고 화려하며 그 외의 학자가 모셔진 '무廡'는 행랑채 수준에 머문다.

한편, 유교건축에 있어 질서의 미는 축선 사용과 균형에 있다. 특히 안정된 좌·우 대칭 균형기법은 정적이고 안정된 유교적 분위기를 잘 자아내고 있다.

유교건축은 일면 유교라고 하는 종교 건축이면서도 종교가 주는 신비감이나 뛰어나게 상징적인 건축 요소는 지니고 있지 않다. 같은 시기의 불교건축에서 흔히 보이는 화려함이나 장식적인 면도 없다. 오히려 절제된 단순성만이 반복되고 있다. 이는 유교가 실천을 중시하는 학문인 동시에 '인'과 '예'라는 기본이념으로 백성을 교화하는 데 기본 목표가 있었기 때문이다.

유교문화는 이렇듯 절제·간결·소박의 문화로 이해할 수 있다. 실제로 조선시대 지방의 유교적 상징 공간이었던 대성전도 정면 5칸이 최고 규모였고 상당 수의 향교에서는 정면 3칸이 보편적인 형태로 받아들여 졌다. 당시 유교사회에서 국가적 배려나 지방 유림들의 관심으로 본다면 그 이상의 규모로도 건축이 가능했을 것이다.[2]

종류별 유교건축 개요

	성균관	향교	서원	종묘	재각
창건	992년	1127년	1543년	1395년 (조선)	조선 후기
설립 주체	국가	국가	개인	국가	문중
장소	중앙	읍치 근거리	읍치 원거리	중앙	선산 부근
배향 인물	공자 외	공자 외	선현	역대 왕과 왕비	
주 공간	제향, 교육	제향, 교육	제향, 교육	제향	대청, 방
주 건물	대성전 명륜당	대성전 명륜당	사당, 강당	정전, 영녕전	강당
배치 유형	전학후묘 (개성) 전묘후학 (서울)	전학후묘 전묘후학 좌학우묘 좌묘우학	전학후묘		

삶의 공간과 흔적, 우리의 건축 문화

종류별 유교건축

종묘

종묘宗廟**는 역대 왕**과 왕비의 위패를 모신 조선 왕실의 사당이다. 따라서 규모도 클 뿐만 아니라 당시 조선의 선비들이 조선이라는 국호 대신 종묘, 종사 등으로 국가를 지칭할 정도로 매우 상징적인 곳이었다. 이 곳은 뛰어난 건축적 가치와 600년이 넘도록 이어져 온 제례행사 등 문화적 가치가 인정되어 1995년 유네스코 세계문화유산으로 등재되었다.

역대 선왕께 제사를 지내는 제도는 이미 삼국시대부터 있었다. 고려시대의 종묘는 기본적으로 당나라의 동당이실同堂異室, 즉 하나의 건물내에 실만 구분하여 여러 신위를 함께 모시는 제도를 받아들였고 조선 또한 고려의 종묘제도를 거의 그대로 따랐다.

종묘는 태조 3년(1394)에 개성에서 한양으로 천도한 다음해인 1395년에 사직단社稷壇, 궁궐(경복궁)과 함께 완공되었다. 즉 종묘와 사직단을 궁궐 못지 않은 중요한 국가시설로 인식하고 건축을 한것이다. 종묘의 자리는 『주례周禮』에 나오는 도시계획의 법칙인

종묘 전도
현종 때에 그려졌다.

좌묘우사左廟右社, 즉 궁궐을 기준(좌향)으로 좌측에 종묘를 두고 우측에 사직단을 두는 형식을 따랐다.

종묘의 경내는 크게 정전 영역과 영녕전 영역으로 나누어져 있고 이 외 부속 시설인 공신당·전사청·향대청·악공청·재궁·칠사당 등이 있다. 정전正殿은 창건 당시 7칸 규모에 5칸 신실로 출발하여 태조의 4대조인 목조·익조·도조·환조의 신위를 왕비 신위와 함께 각각 1칸에 봉안하였다. 그후 세종 3년(1421)에 제2대 왕인 정종의 신위를 봉안할 신실이 없어 정전 서쪽에 제2의 사당을 건립하였는데 그게 바로 영녕전永寧殿이다. 이러한 별묘 제도는 중국 송나라의 예를 따른 것이다. 영녕전은 정면 4칸에 좌우로 익실 1칸을 더한 규모였으며 처음에는 목조 신위만 정전에서 옮겨왔으나 후에 도조·익조·환조의 신위도 이 곳으로 옮겼다.

종묘 정전 전경 (상)
종묘 정전 툇간 (중)
종묘 정전 신실 (하)

두 건물은 처음에는 그리 크지 않은 건물이었으나 점차 모셔야 할 신위의 수가 늘어나 명종 원년에 정전을 4칸 증축하여 11칸이 되었다. 그러나 1592년 임진왜란 때 모두 소실된 후 1608년에 기존 규모로 중건하였으며 계속해서 1726년에 4칸, 1836년에 또 다시 4칸을 증축하여 현재의 모습인 19칸이 되었다. 결국 조선 500년의 역사만큼이나 긴 건물이 되었다. 영녕전 역시 중앙 4칸에 좌우 익실 각 6칸을 더한 16칸으로 규모가 크게 늘어났다.

정전 앞에는 공신당이란 건물이 있는데 이곳에는 태조의 공신인 조준과 이화 등 조선왕조의 공신 83인이 모셔져 있다. 이 건물 또한 처음에는 3칸으로 건립하였으나 차츰 공신 수가 늘어나 현재의 16칸 모습으로 증축하였다.

종묘 영녕전 (상)
종묘 공신당 (하)

삶의 공간과 흔적, 우리의 건축 문화

영조 2년 증축 헌종 2년 증축

11칸 15칸 19칸

종묘 정전 평면도
후면 퇴의 각 칸이 위패가 봉안된 감
실이다.
김동욱, 「종묘와 사직」

정전은 19칸이나 되는 매우 긴 건물이다. 좌우 협실(각 3칸)까지
하면 무려 25칸이나 된다. 한칸 한칸에 한 명의 왕과 비의 위패를
봉안한 신실이 기본 단위가 되어 횡으로 길게 뻗어나간 것이다. 특
히 툇간에 같은 간격으로 줄지어 늘어선 기둥이 매우 의례적이고
장엄하다. 가구는 내부에 고주를 2개 세우고 전후로 평주를 세운 2
고주 5량가이다. 이러한 구조는 단면상으로 후면칸에 감실을 두고
중앙칸과 전면칸을 횡으로 모두 연결시켜 제례공간으로 꾸민 내부
의 구조와 바로 일치한다.

정전의 건축양식은 지극히 간결하고 검소하다. 처마 조차 홑처마
로 하였고 공포도 익공식이다. 창방 위에 놓은 화반 1구가 전부이
다. 목재에도 주칠 정도로만 마감하여 단청에서 오는 화려함은 전
혀 없다. 전반적으로 조선의 왕실 사당이 건축적으로 모범을 보여준
것 같다.

영녕전은 정전에 비해 전체적으로 규모만 작을 뿐 내부 구조 및
외부 장식 등은 거의 비슷하다. 처음 건립된 중앙 4칸은 객사형으
로 지붕이 약간 올려져 있다.

성균관

성균관成均館은 고려를 거쳐 조선에 이르는 한 나라의 최고의 학문기관이었다. 성균관은 고려 992년에 세운 국자감에 그 근원이 있는데 이 또한 태조 이래의 교육기관이었던 경학京學을 고쳐 부른 이름이다. 성균관은 학궁學宮 · 태학太學, 또는 반궁泮宮으로도 불렸다. 반궁은 중국 주나라 때 제후의 도읍에 설치한 학교 명칭이다.

국자감 시설에 관하여는 『고려도경』에 그 기록이 있다. 그 내용

개성 성균관 대성전(상)
서울 성균관과 반대인 전학후묘 배치이다. 현재는 고려박물관으로 사용하고 있다.

개성 성균관 명륜당(하)

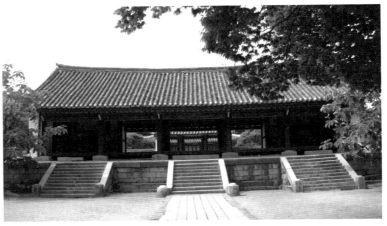

을 보면, 전면에 대문이 있고 거기에 국자감이라는 현판이 걸려 있으며, 안으로 들어가면 중앙에 문선왕전(대성전)이 있고 그리고 양무와 재사가 있다는 기록이 있다. 또한 『고려사』에는 지금의 명륜당에 해당하는 '돈화당敎化堂'이란 기록이 있는 것으로 보아 대체로 조선시대 성균관의 구조와 거의 같았던 것으로 여겨진다.

고려시대 성균관은 당시 수도인 개경에 있었으며 이후 조선 개국후 한양으로 수도를 옮기는 과정에서 성균관도 현재의 위치에 새롭게 조성이 되었다. 그 시기는 1398년(태조 7)이다. 그후 임진왜란 때 모두 소실된 이후 1606년(선조39)에 대성전 등 주요 건물이 제자리에 복원되었다. 북한 개성에도 현재 성균관이 있는데 고려 때 건물이 아니고 조선시대에 새롭게 꾸며진 것이며, 현재 대성전에는 위패가 없고 대신 고려박물관으로 사용하고 있다.

성균관은 국가의 최고 학문기관이었던 만큼 규모나 배치, 의장 등 여러면에서 뛰어나다. 성균관 경내는 크게 문묘文廟라고 하는 제향구역과 강학구역으로 크게 구분되어 있다. 문묘란 중국 명나라 성조 때 사용된 명칭으로 주로 공자를 받드는 사당을 일컫는다. 이 두 구역이 성균관의 핵심 공간으로서 서로 분리된 것처럼 인식되나, 그 내면은 성현의 가르침을 본 받을 수 있는 사당 가까이에 학교가 있는 일체의 구조로 이해할 수 있다.

정남향으로 자리한 두 구역은 문묘가 앞쪽에 온 이른바 '전묘후

위패봉안의 위계적 질서와 문묘의 배치 개념

비천당

명륜당

서재 동재

대성전

서무 동무

서울 성균관 배치도

학前廟後學'형식으로 일축선상에 정연하게 놓여있다. 평탄한 지형에 자리한 성균관의 이러한 배치형식은 지방의 나주·경주·전주 등 큰 고을 향교에서도 보이는 관학건축의 새로운 형식으로 자리한다. 한편 개성 성균관을 전학후묘 형식으로 서울 성균관과는 정반대인데 자리한 지형은 평지가 아닌 약간 경사지이다.

문묘에는 사당 3동이 있다. 정중앙 안쪽에 문묘의 주 건물인 대성전大成殿이 있고 그 전면 좌우측에 정대칭으로 동무東廡와 서무西廡가 있다. 대성이란 중국 고대문화를 발전시켜 집대성한 공자의 업적을 기려 붙여진 이름이다. 또한 공자를 높여 '대성지성문선왕大成至聖文宣王'이라고도 했다. 대성전에는 현재 공자를 비롯해 4성인(안자·증자·자사·맹자)과 공자의 뛰어난 제자 10인(공문10철), 송대의 성현 6인, 그리고 설총·이황 등 우리나라의 성현 18인의 위패가 모셔져 있다. 이곳에서는 석전대제釋奠大祭라고 하는 큰 제사를 해마다 2차례 즉, 음력2월과 8월의 첫 정일丁日에 지낸다.

대성전은 전면 5칸, 측면 4칸의 조선중기 다포양식 팔작집이다. 앞쪽으로 측면 1칸은 퇴로 개방되어 있는데 이러한 구조는 제례시 매우 유용하게 쓰이는 공간으로 보통 사당건축에서 자주 쓰이는 형식이다. 동무와 서무는 같은 구조로 된 정면 11칸, 측면 1칸 반의 긴 건물이다. 전면 반칸은 대성전과 같이 툇간으로 개방되어 있다.

삶의 공간과 흔적, 우리의 건축 문화

① 서울 성균관 대성전
② 서울 성균관 명륜당
③ 서울 성균관 동무
④ 서울 성균관 동재

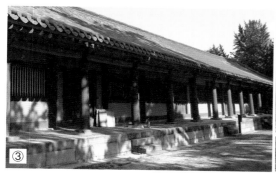

강학구역에는 문묘와 같은 형식으로 명륜당이 후면 중앙에 있고 그 전면 좌우로 동재와 서재가 대칭으로 건립되었다. 명륜당은 강론하는 곳이며 또한 교관의 거처가 되기도 했다. 건축형태는 중앙으로 정청을 두고 그 양측으로 익사를 둔 객사형으로 건립됐다. 규모는 전체적으로 9칸이 된다. 정청은 대청마루로 되어 있고 양 익사는 온돌방으로 되어 있다. 유생들이 머물며 생활했던 동재와 서재는 각각 정면 18칸, 측면 3칸의 매우 긴 맞배집이다. 당시 이곳에서 공부했던 성균관 유생수는 시대에 따라 일정치 않았으나 보통 100~200명 정도였다.

성균관에는 제향과 교육을 지원하는 제기고 · 전사청 · 수복청 · 존경각 · 향관청 · 정록청 · 육일각 등 여러 건물이 있다.

향교

1. 역사와 의미

향교는 전국의 지방 행정 체계에 맞추어 한 고을에 1개씩, 즉 규모가 제일 작았던 현縣까지 '1읍 1교一邑一校' 원칙에 따라 세워진 국립학교이다. 성균관이 주로 대과를 준비하는 국가 최고의 고등교육기관이었다면 향교는 소과 응시를 위한 중등교육 정도의 지방 학교였다. 교생의 연령은 보통 15~20세 정도였고 평민도 입교할 수 있었다.

우리나라 향교의 최초 설립은 고려 중기인 1127년(인종 5) 무렵으로 여겨지며 고려시대에는 모두 29개소[3]의 향교가 설립된 것으로 파악된다. 고려의 향교는 조선처럼 숭유정책에 힘입어 지속적으로 발전된 것이 아니고 학문적으로 뜻이 있는 수령이 있으면 일부 부흥되는 정도였다.

향교의 설립은 조선 초부터 본격화되었다. 즉, 조선 건국 후 100여 년이 지난 1488년(성종 17)에 나온 『동국여지승람』에 의하면, 전국 8개도에 모두 329개소의 향교가 존재하고 있었다. 이는 지방 관제와 비교해 볼 때 거의 모든 고을에 학교가 설립되었음을 알 수 있다. 조선 초에 이렇듯 많은 향교가 설립된 배경은 조선의 통치이념이 바로 유교사상이었고, 각 왕들은 향교 설립을 통해 인재를 양성하고 정치·사회적으로 유교 중심 사회를 건설하려고 하였기 때문이다. 한편, 수령의 직무로서 제시되는 '수령7사守令七事'[4]에 '학교흥學校興'이 포함되어 있어 해당 고을의 수령이 책임을 갖고 학교를 운영(건물신축 및 보수, 교육 등)하였던 것도 향교 정착에 큰 도움이 되었다.

향교는 조선중기 이후 서원의 등장으로 교육적 기능이 많이 약화되었다. 그러나 행정구역의 변화[5] 등 상황에 따라 건립은 꾸준히 지속되었고, 특히 임진왜란으로 불에 탄 향교는 중건 또는 이건을 통해 새롭게 조성되었다.

2. 입지와 건물배치

향교가 설립된 곳은 대개 읍성 밖의 한적한 곳이었다. 성밖에 자리한 것은 번잡한 성내보다는 아무래도 교육환경이 성밖이 더 좋았을 것이고, 또한 넓은 터를 얻기에도 용이했기 때문이다. 거리로는 보통 읍치에서 4리 이내로 아주 먼 곳은 아니었다. 이처럼 멀지 않은 거리에 위치한 까닭은 향교가 중앙의 조직에 의한 관학이었으며, 또한 강학의

충청도 홍주목洪州牧 지도(『여지도서』)
성 밖 우측 가까운 곳에 향교가 있다. 홍주는 현 홍성 지방의 조선시대 지명이다.

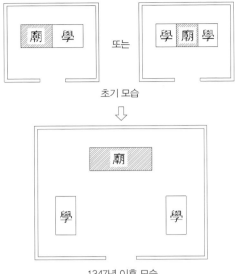

또는

초기 모습

1347년 이후 모습

장으로만이 아니라 지방민의 교화사업에도 큰 몫을 담당하였기 때문이다. 한편, 일부 향교에서는 호랑이 출몰로 향교를 옮겼다는 사실도 있어 꽤 한적하고 외진 산중에 위치했던 향교도 있었음을 알수 있다.

향교가 자리한 지형은 크게 평지와 경사지형으로 구분된다. 이러한 지형의 문제는 강학과 제향구역의 설정에 있어 중요한 요인이 된다. 전체적으로 평지를 택한 향교는 일부에 불과하고 대부분의 향교는 구릉성 산록에 자리했다.

향교의 건축구성은 성균관과 매우 유사하다. 다만 규모 등에서 차이가 있을 뿐이다. 즉 문묘가 반드시 있고 이와 함께 공부할 수 있는 독자적인 영역(강학 구역)이 별도로 마련되었다. 한편 고려시대 향교에서는 지금의 향교처럼 건축적으로 두 구역이 분리되지 않고 한 건물 또는 하나의 영역에 공존한 '묘학동궁廟學同宮'의 향교도 있었던 것으로 보인다.

그 예로 고려 충렬왕(1347)때 이곡이 지은 「영해향교 기문」[6]에

충남 홍주향교 제향구역(문묘) (상)

전남 낙안향교 강학구역 (하)

따르면 한 건물에 묘와 학이 함께 하고 있어 너무 무례하므로 대성
전을 독립시켜 공자의 상을 모시고 그 앞 좌우로 무(廡)를 지어 공부
하는 곳으로 삼았다고 되어 있다. 공간상으로 그 전보다 상당히 예
적 질서를 찾았던 것으로 여겨진다.

　조선시대에 조성된 향교는 제향과 강학구역의 배치가 모두 4가
지 유형으로 정착이 된다. 즉 다양한 건축적 구성이 있는데 거기에
는 지형을 세심히 고려한 흔적이 보인다.

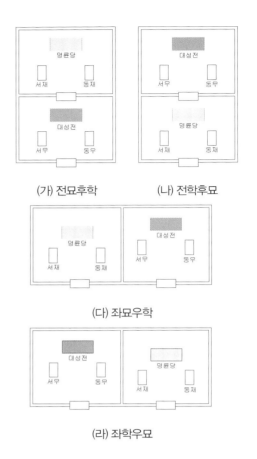

(가) 전묘후학 (나) 전학후묘

(다) 좌묘우학

(라) 좌학우묘

　'가' 유형은 문묘가 앞에 오고 강학구역이 뒤에 오는 '전묘후학前廟後學' 유형이다. 이 유형은 우선 향교가 입지한 곳의 지형이 반드시 평지이다. 즉 동일한 선상에서 유교적 위계성은 '후後'보다 '전前'이 당연히 앞선다는 논리이다. 이 형식의 건축적 규범이 잘 드러난 향교로는 조선시대 부와 목의 큰 고을에 건립됐던 경주·전주·나주향교와 이 외에 함평(현)향교·영광(군)향교·정읍(현)향교 등도 있다. 한편 평지이면서도 전묘후학의 배치형식을 취하지 않은 향교도 몇 곳이 있는데 이들은 주로 향교의 기능이 쇠퇴한 조선 중기 이후에 설립된 향교들이다.

　'나' 유형은 '가' 유형과 반대로 앞쪽에 강학구역이 오는 '전학후

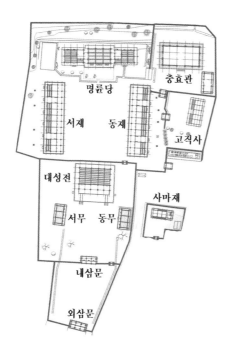

묘前學後廟' 형식이다. 이 유형은 한국 향교 건축 배치의 절대적인
유형으로 전국(남한) 향교의 약 90%가 이 유형으로 되어 있다. 이
배치 유형을 선택한 향교의 물리적 요소는 지형인데, 거의 대부분
선택된 입지는 야트막한 야산의 산록 경사지가 되고 있다. 이는 건
축적으로도 공간의 위계성(상·하 개념)과 잘 부합되는 조영 규범으
로 여겨진다. 즉, 자연지리상 평지의 발달보다는 산지가 많은 우리
나라의 형편을 감안할 때 전학후묘의 배치기법은 자연과 건축, 그
리고 유교의 기본 정신이 3박자로 조화된 우수한 건축 기술로 여겨
진다. 한편 경사지에 입지한 향교 중 '전묘후학' 형식을 한 향교는
한 곳도 없다.

'다'와 '라' 유형은 두 구역이 직렬이 아닌 병렬식으로 놓이는 형
식이다. 좌향기준으로 좌측에 문묘가 놓이면 좌묘우학左廟右學, 그
반대이면 좌학우묘左學右廟가 된다. 이러한 유형은 제주·돌산·밀
양·광양·청도 향교 등 전국적으로 16개소 정도가 있다. 주로 남

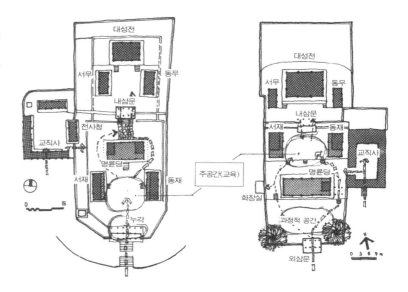

강학구역의 건물조합 형식
경남 울산향교(전재후당형, 17세기
조성) (좌)
전남 고흥향교(전당후재형, 18세기초
조성) (우)

부지방 향교에서 많이 보이고 건립시기도 조선 후기로 한정되며, 지형은 경사지와 함께 평지도 보인다.

전학후묘 배치에 있어 강학구역 내의 건물 조합 패턴에도 '전재후당前齋後堂'과 '전당후재前堂後齋'의 두 가지 유형이 있다. 이러한 구조는 지역적으로 경상도 지역에서는 전자 유형이 대부분을 차지하고 후자 형식은 익산향교 한 곳만을 제외하고 전라도 지역의 모든 향교가 전당후재 형식으로 되어 있다. 중부 및 강원도 지역은 두 형식이 혼재되어 있다. 이상과 같이 영·호남지방에서 큰 차이를 보이고 있는데 이는 단순히 지역 유림에 의한 조영 인식의 차이인지 아니면 영남학파와 기호학파라는 성리학적 사상이 내면에 있는지는 향후 검토해 볼 과제로 여겨진다.

3. 건축 규모 및 양식

향교건축의 조형미는 단적으로 말해 절제된 단순미에 있다. 유교의 이념 가운데 절약과 검소는 '예禮'의 기준이 되어 사회의 윤리규범을 정립해 왔기 때문이다. 따라서 건축적인 면에서도 화려하거나

필요 이상으로 규모가 증대되지 않았다. 즉 소박하고 검소하게 건물이 지어졌다. 의장적인 측면에 있어서도 상징이나 장식적인 요소는 모두 배제되었다. 잡상이나 용두 등에도 볼 수 없고 공포도 제일 위계성이 있는 대성전의 경우도 익공식이 절대적인 유형으로 채택되었다. 이러한 모습은 조선 후기에 사찰건축의 본전에서 일반적으로 쓰여진 화려한 다포양식과 크게 대조된다. 명륜당의 경우는 더 단출하게 민도리 양식도 상당 수의 향교에서 등장한다. 전반적으로

볼 때 통일적인 요소가 강하다.

대성전의 건축 규모는 당시의 신위봉안, 즉 설위設位의 내용과 제향의식의 공간적 측면을 고려하여 정했을 것으로 여겨진다.『증보문헌비고增補 文獻備考』에 의하면 "성균관의 대성전은 5칸이며 전면에 2개의 계단을 두었고, 주와 부의 대성전은 3칸으로 역시 남향이다."라고 되어 있어, 어느 정도 건축적 규범이 제시된 듯하나 현존하는 건물들을 살펴보면 당시 고을의 크기나 설위 내용과는 큰 관계가 없던 것으로 여겨진다. 이러한 현상은 상당 수의 향교가 임진

왜란 때 소실되어 이건, 중건 등의 과정을 거치면서 변화가 있었다. 또한 조선 후기로 갈수록 교육 기능은 약화되면서 상대적으로 제향 의식이 준종교적, 신앙적 차원으로 인식되어 비록 작은 고을의 향 교라도 곳에 따라서는 정면 5칸으로 건립되었다.

　동·서무는 대부분 정면 3칸 규모로 작게, 그리고 민도리식으로 건립되었다. 문묘에서 대성전과 동·서무는 명칭상부터 '전殿'과 '무廡'로 하여 현격한 인식차를 갖게 하였다. 즉 공자를 비롯해 사 성을 모신 건물은 '전'으로 명명하여 대궐과 같은 위계를 갖게 하였

고, 반면에 우리나라 18현 및 중국의 하위 선현을 모신 건물은 '무'라고 하여 행랑의 정도로 격하시켰다. 한편 예외적으로 대설위人設位였던 전주·경주·상주향교 등은 9칸에서 10칸 규모로 크게 건립되었다.

명륜당의 규모는 당시 고을의 크기와 교생 수 등이 규모 결정에 작용했던 것으로 여겨진다. 그러나 현존하는 건물들은 사실상 교육적 기능이 많이 상실했던 조선 후기에 새로 중건되거나 중수 사실이 많기 때문에 현재의 모습으로 당시 명륜당의 건축규모를 추정하기에는 다소 무리가 따른다. 현존하는 명륜당의 규모는 당시 고을의 크기에 관계없이 보통 정면 5칸, 측면 2칸정도가 제일 많이 보인다.

동·서재는 교생들의 기숙처였던 관계로 교생수에 따라 건축규모가 다르게 나타난다. 조선시대 90명의 정원이었던 나주향교는 11칸으로 규모가 매우 크다. 그러나 대부분의 향교는 현재 3칸이나 4칸 정도의 규모가 일반적인 모습이다. 평면형식은 주로 앞쪽에 퇴를 두어 민가와 같이 툇마루를 설치하고 그 안쪽으로는 온돌방을 두거나 또는 한쪽 측면을 대청(누)으로 한 향교도 있다.

향교 교생 정원(성종)

관부	정원
부·대도호부·목	90
도호부	70
군	50
현	30

서원

1. 서원의 등장과 전개

서원은 16세기 중엽에 처음 등장한 조선조 최고의 사학기관이다. 서원에 따라 차이는 있었지만 오늘날 대학에 해당하는 고급 아카데미였다. 1868년 대원군의 서원 훼철령으로 시대적 운명을 겪기도 했지만 300여 년의 역사 속에서 수 많은 성리학적 인재를 배출했고, 다른 한편으로는 정치적인 당쟁의 장으로도 변신하여 지탄의 대상이 되기도 했다.

우리나라에 맨 처음 설립된 서원은 경상도 풍기군수로 부임한 주세붕(1495~1554)이 1543년(중종 38)에 고려 문신 안향(1243~1306)의 고향에 그를 사모하기 위해 사당을 건립하고 아울러 교육을 위한 학사를 마련한 백운동白雲洞 서원이다. 즉, 사묘祠廟와 서재書齋가 하나의 경내에 공존하는 것이 서원인데 이곳이 우리나라의 처음 사례가 된 것이다.

이 서원은 설립 7년 후인 1550년(명종 5)에 새로운 발전의 계기

경북 영주 소수서원 경내
왼쪽이 사당이고 오른쪽이 강당이다.

경남 함양 남계서원

가 마련되었다. 바로 후임으로 온 풍기군수 퇴계 이황에 의해 사액
賜額[7]서원이 된 것이다. 이황은 계속해서 서원 창설 운동에 적극성
을 띠었고, 서원을 통한 성리학의 토착화에 심혈을 기울였다. 그 결
과 명종조까지만도 20여 개의 서원이 창설되었고 선조 이후 사림
의 시대를 맞아 더욱 많은 서원이 전국적으로 설립되었다. 이 무
렵에 건립된 남계서원(1552) · 옥산서원(1572) · 도산서원(1574) ·
필암서원(1590) · 도동서원(1605) · 병산서원(1613) · 돈암서원
(1634) · 노강서원(1675) 등은 순수한 도학서원으로서 그 가치가 매
우 크고 아울러 건축적으로도 완성도가 매우 높은 서원들이다.

대체적으로 17세기 중엽부터 서원에 새로운 변화가 일어났다.
사대부 간의 붕당이 심화되면서 서원의 본래 기능인 강학보다는 선
현에 대한 제향 위주로 변했다. 즉, 서원 설립이 남발되고 한 인물
이 여러 곳의 서원에 봉안되는 서원의 남 · 첩설 시대가 온 것이다.

삶의 공간과 흔적, 우리의 건축 문화

이는 결국 사우(祠宇)[8]와도 구별이 안되는 서원이 더 많게 되었다. 이러한 서원의 증가는 사회적으로 매우 혼란을 초래하였고 결국은 1868년에 대원군에 의해 문묘 종향인을 중심으로 한 전국의 47개 서원·사우만 남기고 모두 훼철되었다. 당시 천여 개의 서원·사우 중 95% 정도가 강제로 훼철 당했다는 사실은 건축사적인 면에서 엄청난 사건이라고 하겠다.

서원과 사우의 비교

구분	명칭	목적	기능	제향인물	구조
서원	서원·서재·정사	인재양성·사문진흥 (교화)	사자장수 士子藏修 강학, 사현	선현, 선유, 사림종사 士林宗師	강당·서재 사묘(서당)
사우	사우·영당·향현사·별묘·향사·세덕사·유애사·이사·생사당	보본숭현 (교화)	사현祀賢	충절인 유현儒賢	사묘(사당)

정만조, 「서원·사우의 비교」

연대별 서원·사우의 건립과 사액수 일람표

연대 \ 건립·사액	건립수	사액수
중종 이전	13	1
중종(1506~1544)	1	-
인종(1545)	-	-
명종(1546~1567)	17	3
선조(1568~1608)	82	21
광해군(1609~1622)	38	15
인조(1623~1649)	55	5
효종(1650~1659)	37	10
현종(1660~1674)	72	44
숙종(1675~1720)	327	131
경종(1721~1724)	29	-
영조(1725~1776)	159	13
정조(1777~1800)	7	13
순조(1801~1834)	1	1
헌종(1835~1849)	1	1
철종(1850~1863)	1	1
고종(대원군 집권기, 1864~1873)	1	1
연대미상	62	-
합계	903	270

정만조, 「17~18세기 서원·사우에 대한 시론」

	서원명	주향자	창건연도	사액연도	소재지
경기도	파산서원	성수종	선조 원년(1568)	효종 원년(1650)	파주시 파평면 눌광리
	송양서원	정몽주	선조 6년(1573)	선조 8년(1575)	개성
	우저서원	조 헌	인조 26년(1648)	숙종 원년(1675)	김포시 감정동
	심곡서원	조광조	효종 원년(1650)	동 년	용인시 수지읍 상현리
	용연서원	이덕형	숙종 17년(1691)	숙종 18년(1692)	포천시 신북면 신평리
	현절사	김상헌	숙종 14년(1688)	숙종 19년(1693)	광주시 중부면 산성리
	경강서원	박태보	숙종 21년(1695)	숙종 23년(1697)	의정부시 장암동
	사충서원	김창집	영조 원년(1725)	영조 2년(1726)	하남시 상산곡동
	덕봉서원	오두인	숙종 21년(1695)	동 년	안성시 양성면 덕봉리
	대로사	송시열	정조 9년(1785)	동 년	여주군 여주읍 하리
	기공사	권 표	헌종 7년(1841)	동 년	고양시 지도면
	충렬사	김상용	인조 20년(1642)	효종 9년(1658)	강화군 선원면 선행리
충청도	돈암서원	김장생	인조 12년(1634)	현종 원년(1660)	논산시 연산면 임리
	노강서원	윤 황	숙종 원년(1675)	숙종 8년(1682)	논산시 광석면 오강리
	충렬사	임경업	숙종 23년(1697)	영조 3년(1727)	충주시 단월동
	창렬사	윤 집	숙종 43년(1717)	경종 원년(1721)	부여군 구룡면 금사리
	표충사	이봉상	영조 7년(1731)	영조 12년(1736)	청주시 수동
전라도	필암서원	김인후	선조 23년(1590)	현종 3년(1662)	장성군 황룡면 필암리
	포충사	고경명	선조 34년(1601)	선조 36년(1603)	광주시 대치동 원산리
	무성서원	최치원	광해 7년(1615)	숙종 22년(1696)	정읍시 칠보면 무성리
경상도	소수서원	안 향	중종 38년(1543)	명종 5년(1550)	영주시 순흥면
	남계서원	정여창	명종 7년(1552)	명종 21년(1566)	함양군 수동면 원평리
	서악서원	설 총	명종 16년(1561)	인조 원년(1623)	경주시 서악동
	금오서원	길 재	선조 3년(1570)	선조 8년(1575)	구미시 선산면 원동
	옥산서원	이언적	선조 5년(1572)	선조 6년(1573)	경주시 안강읍 옥산리
	도산서원	이 황	선조 7년(1574)	선조 8년(1575)	안동시 도산면 토계리
	도동서원	김굉필	선조 38년(1605)	선조 40년(1607)	달성군 구지면 도동리
	충렬사	송상현	선조 38년(1605)	인조 2년(1624)	부산시 동래구 안락동
	병산서원	류성룡	광해 5년(1613)	철종 14년(1863)	안동시 풍천면 하회리
	충렬사	이순신	광해 6년(1614)	경종 3년(1723)	충무시 명정동
	흥암서원	송준길	숙종 28년(1702)	숙종 31년(1705)	상주시 연원동
	옥동서원	황 희	숙종 40년(1714)	정조 13년(1789)	상주시 모동면 수봉리
	포충사	이술원	영조 14년(1738)	동 년	거창군 웅양면 노현리
	창렬사	김천일	선조대	선조 40년(1607)	진주시 남성동
황해도	문회서원	이 이	미 상	선조 원년(1568)	배천
	청성묘	백 이	숙종 17년(1691)	숙종 27년(1701)	해주
	봉양서원	박세채	숙종 21년(1695)	숙종 22년(1696)	장연
	태사사	신숭겸	고 려	정조 20년(1796)	평산
평안도	무열사	석 성	선조 26년(1593)	동 년	평양
	삼충사	제갈량	선조 36년(1603)	현종 9년(1668)	영유
	충민사	남이흥	숙종 7년(1681)	숙종 8년(1682)	안주
	수충사	휴 정	미 상	정조 8년(1784)	영변
	표절사	정 기			안주
강원도	충렬서원	홍명구	효종 원년(1650)	효종 3년(1652)	금화
	포충사	김응하	현종 6년(1665)	현종 9년(1668)	철원
	창절서원	박팽년	숙종 11년(1685)	숙종 25년(1699)	영월
함경도	노덕서원	이항복	인조 5년(1627)	숙종 13년(1687)	북청

2. 입지 및 건물배치

서원이 들어선 곳은 대체적으로 읍치에서 다소 멀리 떨어진 외진 곳이다. 즉 산기슭이나 계곡 등 경관이 수려하고 한적한 곳이다. 이러한 곳을 택한 이유는 학문 연구가 곧 수양이고 수양처로는 번화한 환경이 맞지 않았기 때문이다. 한편 16세기 사림정치의 현상인 은둔사상도 서원의 입지에 영향을 주었다.

당시 서원의 입지환경을 개념과 함께 구체적으로 언급한 이는 퇴계 이황(1501~1570)이다. 그는 일찍이 성균관 유생(23세), 대사성(41세)을 거치면서 성균관의 총체적 교육 부실을 경험했고, 또한 단양(38세)과 풍기(39세) 군수를 지내면서도 향교가 지방교육의 역할을 다하고 있지 못함을 절실히 깨달았다. 그러한 과정에서 그는 국학 대신 새로운 교육공간으로서의 서원을 주시했고, 제도와 함께 공간의 장소성도 매우 중요한 선택의 하나로 여겼다. 그의 구체적인 서원 입지에 대하여는 풍기군수 재임 시절 백운동서원에 대한 사액을 요청한 글인 「상심방뱅서上心方白書」에 잘 나타나 있다.

그 일부를 보면 다음과 같다.

은거하여 뜻을 구하는 선비와 도학을 강명하고 업을 익히는 무리는 흔히 세상에서 시끄럽게 다투는 것을 싫어합니다. 많은 책을 싸 짊어지고 한적한 들과 고요한 물가로 도피하여 선왕의 도를 노래하고, 고용한 중에 천하의 의리를 두루 살펴서 그 덕을 쌓고 인을 익혀 이것으로 낙을 삼습니다. 그 때문에 서원에 나아가기를 즐기는 것입니다. 국학이나 향교는 중앙 또는 지방의 도시 성곽 안에 있으며 학령에 구애됨이 많습니다. 한편으로 번화한 환경에 유혹되어 뜻을 바꾸게 하여 정신을 빼앗기는 것과 본다면 어찌 그 공효를 서원에 비할 수 있겠습니까.

병산서원 배치도(울산대 건축학과)
(상)

강당(대청마루)에서 본 병산서원 (하)

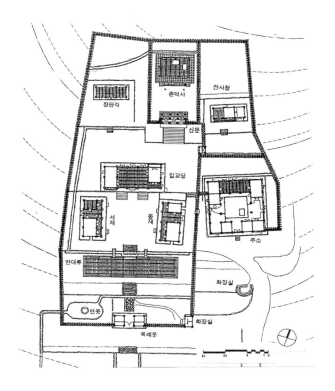

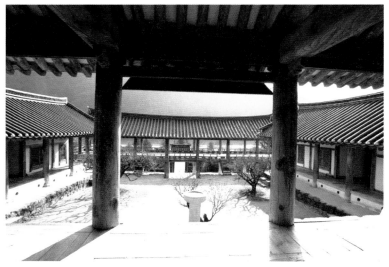

삶의 공간과 흔적, 우리의 건축 문화

퇴계의 이산서원(伊山書院) 기문(1559)에서도 서원이 읍치와 6~7
리 떨어져 있어 인적이 드문 한적한 곳이었음을 피력했고, 역동서
원(易東書院) 기문에서도 서원 자리가 아늑하고 한적한 매우 좋은 형
국임을 강조했다.

병산서원·도동서원·도산서원·옥산서원 등은 수려한 산과 함
께 계류와 강을 끼고 있는 경사지 서원의 대표적 예이다. 한편 충청
도와 전라도 서원은 주로 평지형 서원으로 발달했다. 즉, 낮은 구릉
성 산지를 배경으로, 또는 넓은 들녘에 입지하여 경상도 서원과 위
치에서 차이를 보인다(돈암·노강·무성·필암서원 등).

서원은 대개 사당에 봉안된 주향자의 향리에 많이 건립됐다. 즉
후학과 유림들이 자기 향리 출신 중에서 덕망이 있고 학문적으로
뛰어난 인물을 내세워 서원을 세웠다. 한편 고향이 아니더라도 유
배지(김굉필, 순천 옥천서원), 관직(송준길, 상주 흥암서원), 묘소(조광조,
용인 심곡서원) 등 연고로 인해 서원이 건립되기도 했다.

주향자가 생전에 운영하던 서당이나 정사 자리가 후일 서원이 되
기도 했다. 즉 후학들이 선생의 뜻을 받들어 서원을 세운 것으로 서
원 설립의 개념과 일치하는 매우 이상적인 자리이다. 그 대표적인

경북 안동 도산서원 경내의 도산서당

사례가 안동 도산서원인데, 이 서원에는 퇴계 이황이 1560년에 건립한 도산서당과 농운정사(1561년)가 있다. 도산서당은 퇴계가 말년까지 학문처로 삼은 곳으로 퇴계의 자연관과 건축관, 그리고 학문적 이상이 모두 응축되어 있는 곳이다.

서원은 사묘와 서재의 기능이 하나가 된 것이기 때문에 서원 경내는 그러한 기능에 맞추어 사당이 있는 제향구역과 강당과 재실을 갖춘 강학구역으로 크게 양분화되어 있다. 이 두 구역이 서원건축의 핵심을 이루고 있으며 여기에 부차적으로 지원구역과 진입구역이 있다.

서원건축의 영역구성 사례(도동서원), 『도동서원 실측 조사 보고서』(문화재관리국, 1989).
경사지에 자리한 도동서원은 일축선과 대칭기법의 적용 등 건축의 정연성이 잘 드러나 있고 아울러 공간의 위계성도 갖추고 있다.

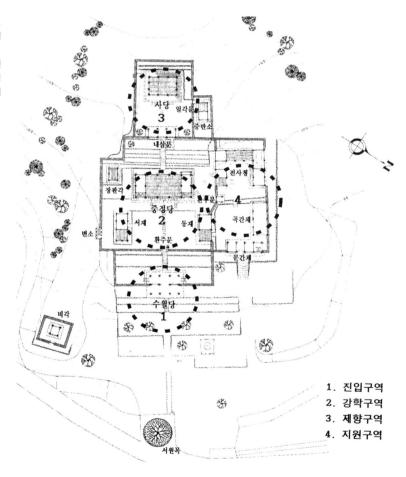

1. 진입구역
2. 강학구역
3. 제향구역
4. 지원구역

① 경북 경주 옥산서원 강학 구역
② 대구 달성 도동서원 강학 구역
③ 경기 안성 덕봉서원 제향 구역

　두 구역의 배치구도는 입지한 지형이나 건립시기, 기타 지역에 관계없이 모두 전면에 강학구역을 두고 후면에 제향구역을 두는 '전학후묘'의 배치형식으로 일관되어 항상 묘구역이 뒤편에 위치한

① 필암서원 배치도

1590년 창건 이후 두번째의 이건한 (1672) 자리가 현 위치이다. 지형은 완전한 평지이다. 배치에서 주목되는 점은 동·서재가 제향구역 쪽에 있는 '전당후재' 형식으로 되어 있다는 것이다. 이러한 기법은 호남지역 향교 건축의 독특한 조영기법이다.

② 소수서원 배치도

다. 관학인 향교가 오히려 서원보다 다양한 유형의 영역 설정(전묘후학 · 전학후묘 · 좌묘우학 · 좌학우묘 등)을 보인다. 입지환경이나 설립자의 성향, 그리고 사학이라는 여러 여건으로 본다면 오히려 향교보다 더 다양한 배치유형이 있었을 것인 데, 그러하지 못했다. 격식보다는 오로지 서원을 학문의 장으로만 여겨 건축형식이 한정적이지 않았나 생각된다.

이상과 같은 건축 구성은 사림이 성장하여 순수한 도학서원으로 건립된 16세기 후반부터 17세기 초 무렵에 지어진 것들이다.

한편, 한국 최초의 서원인 소수서원은 전학후묘의 건축적 규범이 보이지 않는다. 즉, 서원 경내 전체가 교육공간 중심으로 구성되어 있고 건물 배치가 매우 분산적이다. 또한 제향구역은 횡축 한쪽 편에 치우쳐 있다. 당시 소수서원을 세운 주세붕의 식견으로는 사묘의 위치나 영역 설정 등의 건축적 관심보다는 학문공간 조성에 더 주목하지 않았나 여겨진다. 현존하는 초기의 서원이 이 서원 뿐이어서 당시 건축 유형을 단적으로 논하기는 어렵다.

17~18세기 서원제도의 혼란은 결국 건축에도 변화를 야기하였다. 강학보다는 향사 위주로 서원이 운영되어 점차 제향구역이 넓어지고 상대적으로 강학구역이 줄어들었다. 장판각 같은 건물은 물론 심지어는 재실마저도 건립되지 않은 서원도 있다. 결국 본래의 서원건축은 사라지고 사우 성격의 건축으로 자리하게 되었다.

4. 건축규모 및 양식

서원 설립의 일차적 목표는 교학이었으므로 강당과 동 · 서재 등의 교학시설이 서원 내에서 건축적으로 완성도가 제일 높다. 이는 문묘 쪽에 건축적 비중을 더 둔, 즉 대성전이 명륜당보다 한 단계 높은 건축적 양식을 갖는 향교건축과 대비된다.

강당은 강학을 위해 마련된 현실적인 서원 내의 핵심 시설로, 서

원 내에서 제일 규모가 크고 건축적으로 우수한 편이다. 칸 수로 보면 대부분의 서원이 보통 정면 5칸 정도로 되어 있다. 이 경우 중앙으로는 대청을 3칸 규모로 넓게 꾸미고 그 양 옆으로는 온돌방을 2개 둔다. 대청은 강회 때 사용되고 온돌방 2개 중 하나는 원장의 집무실 겸 숙소로, 다른 하나는 현재의 교무실과 같은 기능의 실로 사용된다. 즉, 건물의 용도가 복합적이다. 이러한 구조는 향교의 명륜당과 함께 강당 건축의 규범으로 등장한다. 한편 의도적인 계획인지 5칸이 아닌 4칸으로 그 규모가 축소된 서원도 일부 있다(남계서원, 도산서원 등).

건축양식은 민도리 내지는 익공식으로 매우 간결하고 소박하다. 당시 서원의 위상으로 본다면 사찰의 법당 못지 않게 화려하고 권위적으로 강당을 지을 수 도 있었을 것이다. 이는 서원 건축이 종교성, 권위성과는 먼 오로지 학문의 장으로서 검소함을 추구했기 때문이다. 한편 예외적으로 도동서원과 돈암서원 등은 주심포 양식으로 다소 화려하고 장식적인 요소가 있다. 이들은 유교건축에서 몇 안 되는 국가문화재 보물로 지정되어 있다.

강당은 서원에서 정한 고유 명칭이 있다. 즉, 건물 중앙의 처마 밑에 '~당'이란 어미의 현판이 걸려 있다. 도동서원은 중정당中正堂, 옥산서원은 구인당求人堂, 병산서원은 입교당立教堂, 남계서원은 명성당明星堂, 필암서원은 청절당淸節堂, 심곡서원은 일소당日昭堂, 덕봉서원은 정의당正義堂 등이다. 당시의 모든 인간된 도리와 학문적 성취를 추구하는 상징적 당호다. 이는 관학인 향교가 모두 명륜당으로 통일된 것과는 크게 비교가 된다.

재실은 강당에서의 강회시간을 제외하고는 항시 머물며 공부하는 반 교사적 성격의 건물이다. 퇴계가 지은 아산서원伊山書院 원규를 보면 이 건물의 성격이 잘 드러나 있다. 즉, 유생들은 항시 방에 머물며 독서에 정념하고 다른 방의 출입은 가급적 삼가도록 되어

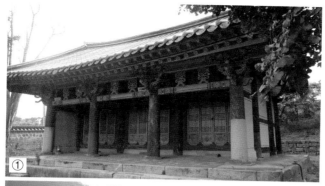

① 충남 논산 노강서원 사당

② 경북 안동 병산서원 누각(만대루)

③ 전남 장성 필암서원 누각(확연루)

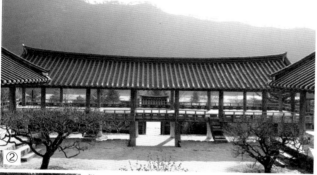

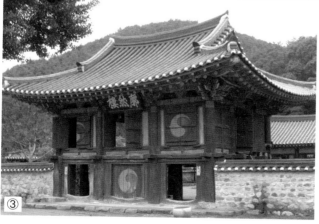

있다. 서원 원생의 정원은 초기에는 10인 정도로 한정하였으나 후
기로 갈 수록 그 수가 늘어나면서 문란의 정도가 꽤 심각한 정도까
지 이르렀다. 따라서 국가에서는 한때 사액서원 20인, 미사액서원
15인으로 법제화 하기도 하였으나 이 역시 잘 지켜지지 않았다.

동·서재는 강당에 비해 건축 규모가 상당히 작다. 보통 정면 3~4칸 규모로 방 2~3개에 작은 대청 하나가 드려지고 앞쪽으로는 보통 툇마루가 놓인다. 마치 작은 살림집 같이 꾸며졌다. 원생 수를 감안하면 다소 공간이 협소한 느낌이 드나 모든 원생이 재에 기거했던 것은 아니었으므로 다소 융통성 있게 공간을 활용했던 것으로 여겨진다. 건축 양식은 방주를 사용한 민도리집 구조이며 지붕 또한 대부분 간결한 맞배지붕으로 꾸몄다.

동·서재 역시 각 서원마다 고유의 명칭을 붙인 현판을 건다. 강당과 마찬가지로 교육의 지표로 삼기 위함이다. 그 예로 도동서원의 경우 거인재居仁齋·거의재居義齋, 도산서원은 박약재博約齋·홍의재弘毅齋, 필암서원은 진덕재進德齋·숭의재崇義齋, 옥산서원은 민구재敏求齋·암수재闇修齋이다.

장판각은 일종의 교육지원 시설로서 서적 및 목판의 간행, 수집, 보관 등을 위해 지어진 건물이다. 건축 규모는 보통 정면 3칸으로 되어 있고 양식은 간단한 민도리식 구조의 맞배집이다. 벽체는 4면 모두 판벽으로 되어 있고 상인방 위로는 통풍을 위한 살창을 내었다. 내부는 우물마루를 깔았다. 이 모든 구조가 습기 방지를 위한 배려다.

누각은 보통 벽체없이 기둥이 모두 드러나는 완전 개방된 건축으로 주변 자연과 연계성이 깊은 흥미로운 건축이다. 누각은 관학인 향교보다는 서원에서, 지역적으로는 영남지방에서 더 발달했다.

누각의 규모는 보통 정면 3칸의 2층으로서 강학구역 앞에 단출하게 자리한다. 그러나 병산서원과 옥산서원 누각은 무려 7칸으로 그 규모가 매우 크다. 두 서원의 누각은 규모도 규모이지만 독특한 건축구성으로 서로 다른 서원의 모습을 보여 주고 있다. 가령 병산서원 만대루는 강학마당을 바깥 자연세계와 개방적으로 연결시키려고 유도했고, 반면에 옥산서원 무변루는 반대로 폐쇄적인 역할

을 하고 있다. 대개 강학마당은 네모 형태로 엄숙하고 경직되어 있는 것이 보통인데 만대루(벽체 없이 1, 2층 모두 기둥으로 처리)는 이를 외부와 연결시켰고, 무변루(중앙 3칸만 대청으로 하고 그 좌우로 온돌방, 누를 설치)는 강학구역을 더욱 경직되게 하였다. 한편 필암서원 확연루(정면 3칸, 측면 3칸)는 2층 사면 모두에 판장문을 설치하여 다른 서원과 구별이 된다.

사당은 선현을 받들어 모시는 곳으로 규모는 보통 정면 3칸, 측면 2~3칸 정도로 크지 않다. 이는 서원 창건 당시 모시는 신위가 1인이었으므로 그에 걸맞게 건축이 이루어진 것이다. 한편 후에 훌륭한 인물이 있으면 추가로 보통 2~3인을 더 배향 하는 서원도 있었으나 그렇다고 규모가 커지거나 증축 등은 하지 않았다.

건축양식은 익공식이 주류를 이루고 주심포식은 도동서원 등 극히 제한 곳에서만 볼 수 있다. 유교의 검소함과 절제된 사고를 후학들이 실천으로 옮긴 것이다. 지붕은 향교의 대성전과 같이 대부분 간결한 맞배지붕이다.

재각 齋閣

조상숭배는 아직까지 우리의 전통적 미풍양식으로 잘 남아 있고 그 중 제일 가까이에서 실천하는 의식이 바로 제례이다. 유교적 제사가 고려말에 중국에서 처음 들어온 이후 제례는 유교적 사회 윤리관이 배경이 되어 조선의 사대부는 물론 일반에까지 널리 확대되어 효의 근간이 되었다.

현재 우리나라에서 관행되고 있는

전국의 많은 재각에는 선조의 경배사상을 고취하기 위해 원모당遠慕堂, 추원당追遠堂, 세모재世慕齋, 모선재慕先齋 등의 당호를 붙인다.

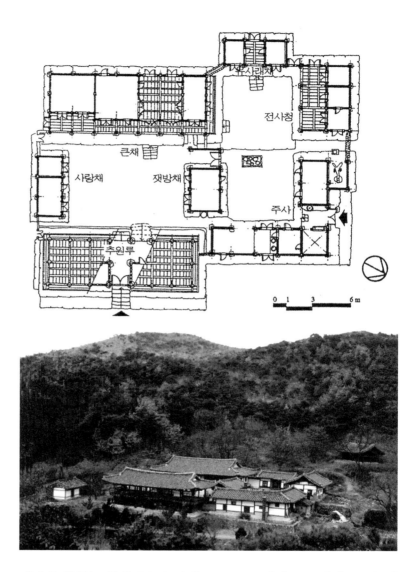

제례의 종류는 일반적으로 다례茶禮(차례), 기제忌祭, 시제時祭가 있다. 다례는 명절 등에 성묘와 함께 간단히 지내는 제사이고, 기제는 사대봉사四代奉祀라 하여 4대조(고조부모·증조부모·조부모·부모)까지 돌아가신 날에 집안에서 지내는 제사를 말한다.

시제란 해마다 음력 10월에 5대조 이상의 산소에 가서 지내는 제사로 다른 말로 시사時祀 또는 시향時享이라고도 한다. 즉 문중에

서 합동으로 지내는 제사이다. 시제를 지내려면 제수를 장만하고, 제례절차를 논의하고, 멀리서 온 참제인의 숙박 등을 위한 건축적 공간이 필요했는데 그게 바로 재각齋閣이다. 재각은 지방에 따라 재실齋室이나 재사齋舍 등으로도 불리고 경우에 따라서는 문중의 모임이나 서재 같은 강학 기능도 함께한 곳도 있다.

문중 재각의 건립은 조선후기(특히 17세기 중반 이후)에 와서 일반화되는 역사적 산물로 주목되고 있다. 이는 17~18세기에 일반화된 서원과 사우의 건립을 통해 향촌사회에서 가문의 지위를 높이며, 또한 당쟁에서 우위를 점하여 지역의 기반을 견고히하려는 경향과 관련이 깊다.

건축규모는 문중의 경제력, 결집력, 제례관습 등에 따라 차이가 있다. 재각의 기능이 제수 장만, 문중회의, 참제인의 유숙, 묘역 관리 등 복합적인 만큼 건축공간 또한 다양성을 갖는다. 곧 머물 수 있는 방과 부엌이 있고 아울러 모임의 장소, 창고 등도 있다. 어쩌면 재각은 그 지역의 환경에 오래 적응해 온 다소 규모가 큰 살림집과 같은 공간 구조로 정착했다.

우리나라에서 재각의 여러 모습을 가장 잘 살펴 볼 수 있는 곳은 경북 안동이다. 안동지방은 한국 유교문화의 산실답게 재각건축도 잘 발달되어 있다. 문화재급 재각만도 15곳 정도가 있다. 이중 안동권씨 능동재사陵洞齋舍, 의성김씨 서지재사西枝齋舍, 안동권씨 소등재사所等齋舍, 만운동晩雲洞 모선루慕先樓 등은 국가지정 민속자료로 지정되어 그 가치를 높게 평가 받고 있다.

안동지방의 재각은 규모가 크고 무엇보다도 누각과 함께 전개되는 건축적 구성은 다른 지방의 재각과 크게 구별된다. 건축 모습은 전반적으로 몸채와 부속채 등이 중앙의 마당을 중심으로 연결된 폐쇄적인 'ㅁ자형'이 주류를 이루고 있다. 즉 배치와 평면 구성개념이 매우 집중적이다. 이는 이 지역 상류주택의 구성방법과 매우 유사

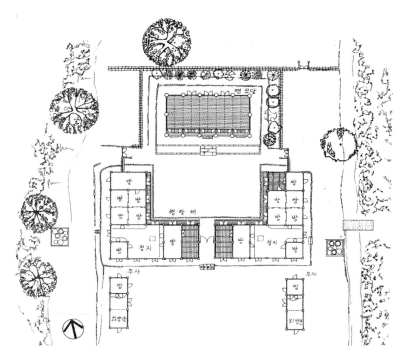

하다. 구체적인 배치 유형을 보면 몸채와 아래채 등이 연결된 완연한 'ㅁ'형 (남흥ㆍ서지ㆍ가창ㆍ태장재사 등), 몸채가 'ㄱ'형이고 그 전면에 문간 기능의 아래채나 누각이 들어서는 '튼 ㅁ'형(청주정씨 재사ㆍ하회유씨 재사ㆍ운천재사 등), 그리고 본채가 'ㅡ'형이고 그 전면

에 '一'형 또는 'ㄴ'형 문간채가 들어서는 유형(사천재사·추원재·영모재·대지재사·고성이씨 재사·소등재사) 등이 있다.

호남지역 재각은 우선 건물구성이 단순하고 개방적이다. 또한 영남지방에서 흔히 볼 수 있는 누각도 전혀 보이지 않는데, 이는 이 지역 향교건축에서도 마찬가지다. 배치 형식을 보면 '一'형 본채가 안쪽에 있고, 그 앞쪽에 문간채가 같은 축선상에 있는 단순한 구조이다. 본채는 향교의 명륜당과 같은 소위 '강당형' 건축으로 일관된다. 즉 중앙으로 대청을 드리고 그 양측으로 방 두 개가 구성되는 '一자형'의 단순한 구조이며 규모는 정면 5칸이 제일 많다.

본채 전면으로는 솟을대문(또는 평대문)이 세워지고 그 양측으로는 주로 참제인의 유숙을 위한 방이 연속으로 드려진다. 호남지방에서 가장 돋보는 재각은 해남윤씨 문중의 강진 영모당과 추원당이다. 17세기에 건립된 거의 유사한 규모와 같은 배치형식으로 된 두 재각은 '一'형 몸채에 앞쪽에 'ㄴ'형 아래채가 있는 구조로 규모와 짜임새 면에서 이 지역 제일의 재각이다.

현재 재각의 수는 헤아릴 수 없을 정도로 많다. 조선시대에 건립된 재각도 많지만 오히려 20세기 들어 더 많이 건립된 곳도 있다. 가령 전남 무안군의 경우는 총 73개의 재각 중 6개 만이 19세기 이전에 건립되었고 나머지는 모두 1911년 이후에 건립되었다. 심지어는 1971년 이후에 지어진 것도 17개나 된다.

정려旌閭

정려란 효자나 열녀, 충신 등의 행적을 높이 기르기 위해 그들이 살던 집 앞에 문을 세우거나 마을 입구에 작은 정각을 세워 기념하는 것을 말한다.

정려 제도는 고려시대에도 있었으나 본격적으로 시행된 것은 역시 조선시대부터이다. 조선의 역대 왕들은 대부분 치국의 도리를 유교적 윤리관에 바탕을 두었고 아울러 사회교화를 위한 여러 가지 정책도 펼쳐나갔는데, 그중 하나가 바로 정려 정책이다.

조선의 여러 왕중 특히 세종 시대에는 예전부터 전해 오는 중국과 우리나라의 효자·충신·열녀의 행적을 모아 그림을 곁들인 『삼강행실도三綱行實圖』를 간행하여 유교의 실천 윤리를 보급하고 정착 시키는데 큰 역할을 하였다. 또한 중종은 연산군시대에 파괴된 유교적 질서를 회복하기 위하여 많은 충신·효자·절부들에게

조유(趙瑜)의 효자도
조유는 순천 주암리에서 500년 이상 세거해 온 옥천 조씨 문중의 입향시조이다. 효행이 매우 뛰어나 세종이 정려를 내렸다. 대문칸 앞에 정문이 있다.

삶의 공간과 흔적, 우리의 건축 문화

경남 함양 정여창 가옥 문간채 상부의 효자와 충신 명정 현판 (상)

경남 함양 하동정씨 구충각 (하)

정려를 내렸다. 종종 이후의 역대 왕들도 역시 충효의 정책을 계속 펼쳐나가 많은 장려가 속출하였다.

특히 선조 이후로는 임진왜란 등 각종 재난시에 순절한 충신, 열사들이 많이 정려되었고, 또한 왜군의 만행에 정절을 지키다 목숨을 잃은 많은 절부가 그 어느 때보다도 많이 정려되었다.

정려는 비록 개인에 대한 포상이지만 그의 성격은 문중이나 마을의 경사로 여겨졌기에 정각의 위치는 대개 잘 보이는 마을 입구의 길목에 위치했다. 한편 마을 입구에 각의 형태로 존재하는 정려와는 달리 정려받은 후손의 살림집 대문간 앞에 정문旌門을 세워 기념하는 경우도 있다. 또한 가옥의 대문간채 중앙에 세운 경우도 전국적으로 여러 가옥에서 보인다. 그 대표적인 사례로는 경남 함양의 정여창 가옥이다.

조선시대 왕대별 정려 현황

유형 왕	효자 (효녀포함)	충신	열녀	미상	계
태조	12		7		19
정종	1		1		2
태종	19		20		39
세종	145	2	67	26	240
문종					
단종	54		22		76
세조	1		1		2
예종	3		1		4
성종	65		27		92
연산군	2		1		3
중종	191	11	87		289
인종					
명종	76	1	19		96
선조	21	30	8		59
광해군	4	9	5		18
인조	292	72	209		573
효종	30	7	8	60	105
현종	119	51	37		207
숙종	59	139	56	519	773
계	1,094	322	576	605	2,597

자료: 『조선왕조실록』

정각의 규모는 보통 정려자가 1인인 경우가 많아 명정 현판 1개 정도를 걸어둘 수 있는 정면 1칸, 측면 1칸 크기가 많다. 그러나 3

효자, 7충 등 여러 명의 장려자가 있을 경우, 규모가 커져 정면이 3칸, 5칸, 7칸 등으로 늘어난다. 정려각 4면은 보통 명정 현판이 잘 보이도록 벽체를 두지 않고 홍살만을 꽂아 둔다. 건축양식은 주로 장식적으로 화려하게 초각이 있는 익공식이 많이 채택되었다.

조선시대가 끝나고 20세기에 들어와서도 효자와 열녀 등에 대한 관심은 지속되어 주로 문중 중심으로 정려가 내려졌다. 이 당시 정려는 각 없이 비만 세운 경우가 많다.

〈김지민〉

삶의 공간과 흔적, 우리의 건축 문화

5

왕권의 상징,
궁궐 건축

01.

머리말

궁궐건축은 고대 국가의 성립과 함께 형성되었다. 촌락사회로부터 중앙집권적 고대 국가로 발전하는 과정에서 지배 계급과 피지배 계급이 발생하였다. 이에 따라 지배자의 거처, 정치 집회소 등이 생겨나고 정치·경제·종교의 중심지인 도시가 발생하였다. 정치적으로는 중앙 정부 조직, 지방 통치 조직, 군사 동원 체재가 마련되고 경제적으로는 수취제도가 만들어졌다. 이에 따라 왕경 주변에는 중앙 관청, 지방 읍치 주변에는 지방 관아, 군사 요충지에는 군영, 물산 집산지에는 창고 등이 세워져 국가 운영의 기간 조직으로 활용되었다.

우리나라 역사서에서는 고대 국가 시기에 이르러 통치자를 왕으로 왕의 거처를 궁으로 불렀는데, 이는 중국식 호칭을 차용한 것이다. 궁은 중앙 정부 조직과 함께 정치 중심지인 수도에 자리 잡았으며 성으로 둘러막아 외부와 구별하였다. 고대 국가 초기의 궁성으로는 단군 왕검이 다스린 고조선의 왕검성, 고구려의 홀승골성과 국내성, 백제의 한성, 가야의 나성, 신라의 금성 등을 들 수 있다.

고구려·백제·신라가 강력한 왕권을 바탕으로 중앙집권적 고

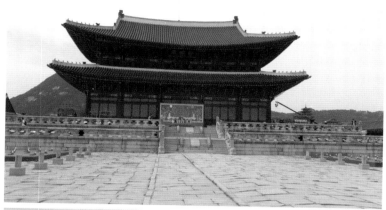

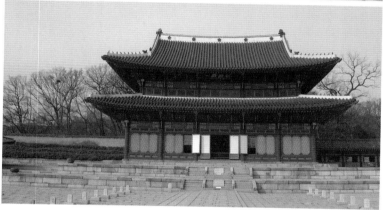

대국가를 형성하고 비약적으로 발전해 감에 따라 이 시기에는 궁성을 포함한 도성이 크게 확대, 발전되었다. 이때부터 궁성은 도성계획의 일부로 조성되었으며 도성 또한 궁궐건축의 역사를 다루는 데 없어서는 안될 중요한 대상이 되었다.

고구려 중기의 안학궁성과 대성산성, 후기의 장안성, 백제 중기의 웅진성과 후기의 사비성, 신라의 월성과 동궁 등이 여기에 속한다. 고려의 개성과 정궁, 조선의 한양과 경복궁은 고대국가의 도성과 왕궁에서 발전된 전통을 계승하여 이룩된 최고, 최대의 건축 유산이다.

고대 국가의 궁궐

삼국시대

1. 고구려(기원전 37년~기원후 668년)

고구려는 약 700여 년 동안 존속한 왕조로 5세기에서 7세기에 걸쳐 북만주, 요동, 한반도 중남부에 이르는 드넓은 영토를 지닌 강대한 왕국을 형성한 나라이다. 3번에 걸쳐 수도를 옮기고 새로운 궁성을 쌓았는데, 초기에는 환인에서 길림성 집안으로, 중기에는 평양 대성산 남쪽 기슭으로 그리고 말기에는 평양 대동강 하류로 수도를 옮겼다.

고구려는 기원전 1세기에 국가 체재를 갖추고 수도를 오늘날의 환인 지방에 있는 오녀산성[홀승골성]에 두었는데, 그 부근의 무덤

오녀산성

삶의 공간과 흔적, 우리의 건축 문화

들은 고구려 초기 수도의 일면을 잘 보여준다. 다만 오녀산성 내부에서 궁전 자리를 찾지는 못하였다. 기원전 37년에는 압록강 북안의 통구로 수도를 옮기고 영역을 5부로 나누어 통치하였는데, 새로운 수도에는 국내성과 환도성을 쌓고 주변의 여러 민족과 힘을 겨루면서 발전하였다.

고구려 전기(기원전 37년~기원후 427년)
: 국내성과 환도산성

기원전 37년부터 427년까지 고구려의 수도는 통구 지역이었다. 일시적으로 도읍을 옮긴 적이 여러 번 있으나 대부분의 기간 이곳이 고구려의 수도였다. 압록강 이북 통구하通溝河 주변 평야에 국내성을 쌓고 그 안에 왕을 비롯한 지배층의 거처만을 마련하였다. 전시戰時에는 주변의 북쪽 고지高地에 쌓은 산성인 환도성으로 왕이 피신하였다. 환도성의 위치에 대해서는 여러 가지 학설이 제기되어 왔으나 환도성은 환도산 위에 쌓은 산성山城으로서 산성자산성을 가리킨다.

국내성은 현재 중국 정부의 '국가중점문물보호단위'로 지정되어 있으나, 성 안팎에 5~6층 아파트가 가득 들어 차 있는 등 보존 상태가 좋지 않다. 아파트 건립 당시 땅속에서 드러난 건물터라든지 발견된 매장문화재 등에 대해서는 공식적 보고서가 나와 있지 않아

환도산성 전경

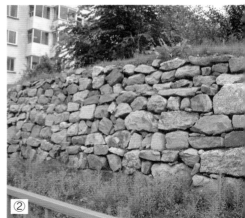

그 실상을 알기 어렵다. 다만 최근 중국 정부가 '동북공정사업'으로 집안 일대의 고구려 유적을 조사하면서 국내성터 일부를 발굴하는 과정에서 새로운 사실이 밝혀졌다. 즉, 성 안 서북쪽에서 주춧돌과 붉은 색의 고구려 기와들이 많이 나와서 고구려 당시에 큰 건물이 세워져 있었음을 알 수 있다.

성 안의 큰 길로는 성문들을 서로 연결하는 남북의 두 길과 동서의 두 길이 있었던 것 같으나, 현재 문터는 동·서·남벽에 각각 하나씩만 남아 있으며 북벽에는 원래 문이 있었던 것을 뒤에 성벽을 다시 쌓을 때 막아버린 흔적이 남아 있다. 성문의 위치는 정확하게 대칭을 이루고 있지 않으며 동문은 남쪽으로 남문은 동쪽으로 치우쳐 있는 것이 특징이다. 성의 4모서리에는 각루 터가 있다. 일정한 거리를 두고 치雉도 설치

① 국내성 서벽
② 국내성 북벽
③ 국내성 서남곽 바깥 벽과 치

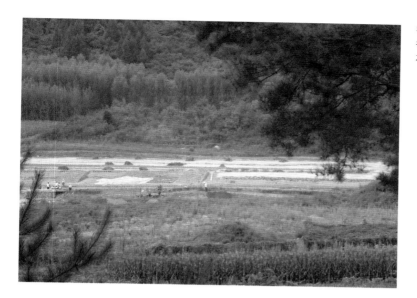

하였는데 현재 동벽에 3개, 서벽에 1개, 북벽에 1개 등 모두 7개가
남아 있으며 이는 궁성에 치를 설치한 최초의 예이다. 성벽은 잘 다
듬은 방추형 돌로 네모나게 쌓았는데 성벽 둘레는 2,800여m이며
서, 남, 북벽이 각각 700여m, 동벽은 600여m이다. 성 바깥벽의 높
이는 대체로 5~6m, 성 안벽의 높이는 3~5m이고, 밑 부분 폭은
10m이다. 성벽 밖에는 벽으로부터 일정한 간격을 두고 동서 방향
으로 길게 뻗은 폭 10여m의 해자垓字(성 밖으로 둘러서 판 못)를 설
치하였으며, 서쪽으로는 통구하를 이용하였다.

　최근에는 동북공정사업의 하나로 환도산성 내 궁전터가 발굴되
었다. 2001년부터 2003년 사이에 길림성문물고고연구소吉林省文
物考古硏究所와 집안시박물관集安市博物館의 주도로 환도산성내 궁
전지 조사가 시행되었다. 보고서에서는 궁전 터에 대한 발굴결과를
정리하면서 ① 층위퇴적 및 성인成因, ② 궁전지의 기본 포국佈局,
③ 궁전지의 건축 결구結構와 형제形制 등 3개항으로 나누어 유적
발굴 현황을 체계적으로 제시하고 있다.[1] 남서향으로 경사진 대지
에 4단으로 형성된 터 위에는 모두 11채의 건물이 세워져 있었는

데, 각 단은 동서방향으로 길게 직사각형으로 높이 차이 없이 평평하게 조성되었다.

고구려 중기(427년~586년)
: 안학궁과 대성산성

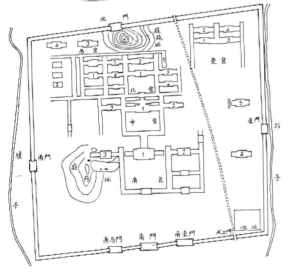

고구려 전성기인 장수왕(413~491년) 427년에 평양으로 도읍을 옮겼는데 이때에 수도를 건설한 곳은 지금의 대성산 일대였다. 국내성에 비하여 주변에 강력한 군사 시설들(대성산성·청암리토성·고방산토성 등)을 함께 갖추고 있어서 옹성이나 치 같은 방어용 시설물은 성벽에 설치하지 않았다. 고구려는 이곳을 발판으로 삼아 비약적으로 발전하였다. 대성산성大城山城은 주위가 20리가 넘는 고구려 최대 산성이며 안학궁安鶴宮은 둘레 2.4㎞인 방형 토성으로 둘러싸여 있다. 국내성과 안학궁성은 왕을 비롯한 통치 집단의 정사政事와 일상생활에 필요한 건물과 시설물만을 갖추었고 일반 백성들은 성 밖에서 살았으므로 궁성의 규모는 그리 크지 않았다. 대성산성은 둘레 7,076m로 북쪽에서 내려오는 묘향산 줄기의 지맥이 대동강 북안에 이르러 끝나는 높이 274m 고지를 중심으로 6개의 산봉우리를 성벽으로 둘러막았다. 안학궁성은 이 대성산성의 소문봉 남쪽 기슭에 자리잡고 있는데 북쪽으로

안학궁 복원 모형(상)
안학궁 평면도(하

삶의 공간과 흔적, 우리의 건축 문화

대성산, 앞으로 대성벌, 동쪽으로 장수천, 서쪽으로 합장강, 남쪽으로 대동강이 흐르고 있다. 성벽 한 변의 길이는 622m, 넓이 약 38만㎡나 되는 웅장한 토성으로 남벽과 북벽은 정동서향이지만 동벽과 서벽이 3.5도 가량 서쪽으로 치우쳤기 때문에 성의 형태는 마름모꼴에 가깝다. 성벽은 돌과 흙을 섞어서 쌓되 밑에서 위로 올라가면서 바깥 면을 조금씩 뒤로 밀면서 계단식으로 경사지게 쌓아 올렸다. 성벽의 현존 높이는 4m이나 원래 높이는 5m쯤 되었던 것 같다. 문은 동, 서, 북 3벽에 각각 하나씩 냈고, 남벽에는 3개를 냈는데 가운데 문은 가장 커서 궁성 정문이었을 것이다. 성벽 네 모서리에는 각루터가 남아있다.

성벽 안에는 성벽을 따라 약 2m 너비로 포장한 순환 도로를 냈다. 또 성문들을 연결한 도로, 궁전과 회랑, 못, 조산 등 규모가 크고 화려한 건물과 시설물이 있었다. 해자는 따로 파지 않고 남북으로 흐르는 물줄기를 그대로 이용하였다. 세 물줄기의 가운데 물줄기는 성의 북벽을 뚫고 성안 동쪽의 낮은 지역으로 흘러 들어가 호수의 수원水源으로 이용되었다. 물줄기가 뚫고 지나간 성벽에는 수구문을 설치한 흔적이 남아있다. 궁전의 배치를 보면 남북 중심선

안학궁 남궁 모습과 대성산성 성벽
(디지털 복원)

위에 남궁·중궁·북궁을 배치하여 중심축을 형성하고 그 동쪽과 서쪽에 동궁과 서궁을 통하는 보조축을 대칭으로 설치하였다. 서궁과 동궁은 그 역할을 알 수 없지만 일반적인 예에 비추어 동궁은 태자궁으로 짐작된다. 배치의 특징은 남궁에서 북궁으로 가면서 터는 높아지고 건물은 낮아졌으며 각 궁 남회랑의 길이가 북쪽으로 가면서 점차 줄어들게 하였다. 건물의 크기는 1호 궁전터의 경우 정면 87m, 측면 27m로 우리나라 최대의 규모이다.[2]

통구 시대의 국내성과 위나암성, 평양 시대의 안학궁성과 대성산성은 평성과 산성을 함께 갖춘 고구려식 수도의 면모를 잘 보여준다. 곧 궁성의 뒤에는 유사시에 의지하여 싸우는 산성이 있거나 그와 직접 연결된 험한 산줄기들이 가로막혀 있고 큰 강을 낀 벌판에 수도의 터전을 잡았다. 군사적 목적에서 건설된 산성과 통치 집단이 거주하는 궁성은 서로 밀접한 관계를 가지면서 병존하였다.

국내성과 안학궁성은 모두 네모난 성벽을 쌓고 사방에 문을 냈으며 대칭되는 위치에 성문을 세웠다. 그런데 이들 두 궁성은 아직 도성이라고 부르기에 적합하지 않다. 한 국가의 수도에 쌓은 성이라는 의미에서는 물론 도성이라고 할 수 있으나 이때에는 궁성만을 성벽으로 둘러쌌을 뿐 수도 전체를 성벽으로 둘러싸지 않았기 때문이다.

고구려 후기(586년~668년)
: 평양 궁궐과 장안성

안학궁과 대성산성을 중심으로 이루어졌던 평양 초기의 수도는 160년만인 586년(평원왕 28)에 다시 대동강 유역의 장안성으로 옮겨진다. 장안성은 552년(양원왕 8)에 쌓기 시작했으며 이로부터 34년이 지난 586년에 완공된 듯하다. 장안성은 도시 주민들을 모두 성 안에서 살 수 있게 크게 쌓은 것으로 평지성과 산성의 특성을

모두 구비한 평산성平山城 형식으로 새롭게 축조되었다. 북성 · 내성 · 중성 · 외성 등 4개의 성으로 구성되었으며 그 둘레가 23㎞, 성 안 총면적이 1,185만㎡에 이르는 큰 성이다. 평지와 산의 유리한 자연 지세를 잘 이용하여 쌓았는데 북쪽은 금수산의 최고봉인 최승대와 청류벽의 절벽을 뒤로 하고 그 동 · 서 · 남은 대동강과 보통강이 둘러막았다. 이처럼 장안성의 지세는 산과 벌을 끼고 있기 때문에 남쪽에서 보면 뒤에 산을 지고 있는 평지성 같지만, 북쪽이나 서북쪽에서 보면 모란봉과 만수대, 창광산, 안산 등을 연결한 산성이다.

대동문 아래에서 서북으로 남산재를 지나 만수대 서북 끝까지에는 내성벽을, 그 북쪽에는 모란봉의 가장 높은 봉우리를 연결하여 북성을 쌓았으며 내성 남쪽으로는 오늘의 대동교에서 안산까지를 가로막은 중성벽을 쌓았다. 그 남쪽에는 대동강과 보통강 기슭을 둘러막아 외성을 쌓았다. 가운데 내성에는 왕궁, 중성에는 통치 기관, 외성에는 시민들의 거처를 두도록 구획되었으며, 북성은 장안성의 방어력을 높이기 위하여 모란봉의 험한 지세를 이용하여 내성에 덧붙여 겹으로 쌓았다.

평양성 내성 연광정

평양성 성벽에서 발견된 성돌에 의하면 내성과 북성은 566년에 외성과 중성은 569년에 쌓았음을 알 수 있다. 성 밖은 대동강과 보통강이 천연적인 해자를 이루고 있는 반면, 만수대 서남단에서 칠성문을 지나 을밀대와 모란봉에 이르는 구간만은 성벽 안팎에 해자를 팠다. 안쪽에는 성

벽 밑에서 약 3m 안쪽에 10m 너비로 해자를 팠고, 밖으로는 약 20~30m 떨어진 경사면에 5m 너비로 구덩이를 팠다. 성문은 여러 곳에 있었을 테지만 현재까지 성문터로 알려진 곳은 4곳이다. 중성의 서문에 해당하는 보통문의 여러 주춧돌 가운데 일부는 고구려 때의 것이며, 중성 남문에 해당하는 정양문 부근에 드러나 있는 주춧돌 2개 역시 고구려시대 것이므로 이곳에 고구려 때에도 성문이 있었음을 알 수 있다.

외성에는 자갈로 포장한 도로가 있었는데 도로 사이에는 규칙적으로 배치된 이방里坊들이 있었다. 도로에는 좁은 길과 넓은 길이 있으며 큰 길 사이에 좁은 길을 내어 4개의 이방이 단위를 이루면서 전田자 모양으로 배치되었다. '田' 모양의 이방제도는 신라의 수도였던 경주와 백제의 수도였던 사비성에서도 공통적으로 썼으며, 나아가서 일본의 헤이죠쿄오[平城京]와 헤이안쿄오[平安京]에서도 8세기 이후에 이 제도를 썼다.

한편, 장안성에서는 글자를 새긴 고구려 성돌이 많이 발견되고 있는데, 경상동에서는 특히 '丙戌十二月□漢城下後□小兄文達節自此西北涉之'라고 새긴 성돌이 발견되었다. 고구려 도읍은 통구에서 평양 대성산 일대로 다시 평양 장안성 일대로 옮기면서 국가의 발

전에 상응하는 도성과 궁성을 발전시켜 나갔다. 초기에 평성과 산성을 유기적으로 연결하여 도성을 갖추던 방식에서 한걸음 더 나아가 이 둘을 결합한 평산성을 쌓고 그 안에 이방체재를 갖춘 도시를 형성하여 백성들도 도성 안에서 살 수 있도록 만들었다.

2. 백제(기원전 18년~기원후 663년)

『삼국사기』에 의하면 백제는 기원전 18년부터 서기 663년까지 32대 681년 동안 지속된 왕조인데, 이 기간 동안 크게 두 차례 도읍을 옮겼다. 백제사를 한성시대 · 웅진시대 · 사비시대로 구분하는 것도 도읍지를 기준으로 한 것이다.

백제의 궁성터는 한성시대에는 현 강동구 풍납동 풍납토성으로 비정하고 있다. 그리고 웅진시대에는 현 공산성 안에, 사비시대에는 부소산성 앞 현 부여문화재연구소(전 국립부여박물관) 부근에 있었던 것으로 추정되고 있다.

한성시대(기원전 18년~기원후 475년)
: 서울 한성과 풍납토성(사적 제11호)

한성에 도읍했던 시기는 기원전 18년(온조왕 1)부터 서기 475년(개로왕 21)까지 493년간이다. 이 시기에 백제는 연맹 왕국 단계를 거쳐서 중앙집권적인 귀족 국가로 성장한다. 근초고왕(346~375년) 때에 이르러서는 영토가 최대로 넓어지고 동진東晋, 왜倭와 교류하여 국제적인 지위도 확고해짐에 따라서 왕권이 전제화된다. 부자상속에 의한 왕위 계승이 시작되는 것도 이때부터이다. 근초고왕 26년(371)에는 도읍을 한산漢山으로 옮겼으며, 30년에는 강화된 왕권과 정비된 국가의 면모를 과시하기 위하여 국사책인 『서기書記』를 편찬하게 하였다.

이 시기 도읍의 명칭으로 사서에 등장하는 한산, 하북 위례성, 하

풍납토성 (상)
한성백제박물관 제공

풍납토성 성벽 (하)

남 위례성, 한성의 위치에 대해서는 견해가 일치하지 않고 있다. 그러나 하북 위례성으로부터 하남 위례성·한산·한성 등으로 도읍을 옮겼다는 것은 궁성 위치를 옮긴 것으로 해석된다. 그동안 몽촌토성·이성산성 등의 발굴 조사에서 밝혀진 건축 유적 가운데 『삼국사기』에 보이는 궁실터로 여길 만한 집터가 보이지 않았으나 1997년부터 2000년에 걸쳐 발굴·조사한 풍납토성에서는 백제 초기의 궁성 유적으로 여길만한 유적이 확인되고 공공건물의 존재를 증명하는 기와와 전이 많이 출토되었다. 풍납토성 성벽에 대한 발굴 조사도 처음으로 진행되었는데 최대 폭이 43m, 높이 11m, 둘레 약 3.5km에 이르는 우리나라 최대의 토성으로 확인되었다.

출토 유물 대부분이 심발형토기·경질무문토기·타날문토기·회(흑)색무문토기라는 사실로 보아 늦어도 3세기를 전후한 시기에는 축성이 완료된 것으로 보고 있다. 출토된 수막새의 초화문, 수지문 문양은 웅진시대나 고구려 또는 중국 한나라 기와의 드림새 문양과 구별되는 독창적인 것으로 파악되었다. 또 주거지·저장공·구溝 등 220기의 유적이 확인되었으며 토기·와전·금속기·구슬 등을 비롯하여 중국 서진西晉(265~316)에서 만든 것으로 추정되

는 유약 바른 도기가 다량 출토되었다. 발굴조사의 성과에 힘입어 풍납토성이 백제 초기의 궁성으로 밝혀졌으므로 토성과 성내 22만 평의 토지를 보호, 보전하기로 결정하였다.

4세기말인 침류왕 원년(384)에 불교를 받아들여 고대 국가의 정신적 통일을 꾀하는 등 발전을 계속해 간 백제는 427년(장수왕 15)에 평양에 천도한 고구려가 끊임없이 침략해 오자 신라와 동맹을 맺는 한편 중국의 북위北魏에까지 사신을 보내어 군사를 청하였다.

그러나 결국 475년 장수왕의 침략을 받아 개로왕은 전사하고 도읍을 웅진으로 옮기게 된다. 개로왕은 흙을 구워 성을 쌓고 성안에 궁실, 누각, 대사를 장려하게 만들었기 때문에 국력을 낭비한 결과 고구려의 침략을 막지 못하고 한성을 빼앗기게 되었다고 전한다. 『삼국사기』「백제본기」에 의하면 이 시기에 궁 안에는 회나무를 심고 우물과 연못을 두었으며, 궁의 서쪽에는 활 쏘는 대를 조성하고 궁의 남쪽에는 못을 만들어 놓았다고 한다. 건축에 대해서는 "검소하되 누추하지 않고 화려하되 사치스럽지 않다"는 상투적 설명만이 기록되어 있다.

웅진시대(475년~538년)
: 공주 공산성(사적 제12호)과 왕궁

한성에서 웅진(공주)으로 도읍을 옮긴 475년(문주왕 1)부터 웅진에서 다시 사비(부여)로 천도한 538년(성왕 16)까지의 60여 년 사이에 사용된 궁성이다. 동성왕(479~501년)은 20여 년 동안 왕위에 있으면서 한성으로부터 내려온 귀족 세력과 웅진성 지역의 신흥 귀족 세력을 조정하여 왕권의 신장을 꾀하였는데, 웅진성 안 궁궐 동쪽에 임류각이라는 고층 누각을 지어 신하들에게 연회를 베풀었다고 전한다.

1987년에 시행된 발굴 조사에서 임류각 터는 공산성公山城의 진

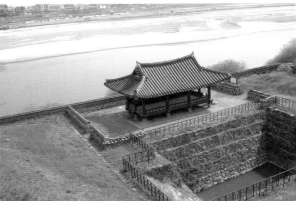

공산성 내 추정 왕궁터의 발굴 당시 모습(좌)

공산성 연못과 문루(우)

남루와 동문터의 중간 지대 곧 남쪽 성곽에서 약 35m 북쪽에 위치하고 있는 건물터로 추정되었다. 주춧돌의 형식과 배열이 고층 건물에 적합한 것으로 보여 그렇게 추정되었는데, 평면이 정면 6칸(10.4m), 측면 5칸(10.4m)인 정방형 고층 건물이 세워져 있던 것으로 밝혀졌고 이어서 1993년에 2층 누각으로 복원되었다. 공산성 안에서는 임류각 말고도 궁궐 중심부 건물터로 추정된 건물터와 연못, 목곽고木槨庫 등이 발굴되었으나, 궁궐 중심부로 추정된 곳에서 왕궁 건물에 합당한 유구遺構가 확인된 것은 아니다.

금강변 야산의 계곡을 둘러싼 산성으로 원래는 흙으로 쌓은 토성이었으나 조선시대에 석성으로 고쳤다. 백제 때에는 웅진성으로, 고려시대에는 공주산성·공산성으로, 조선 인조 이후에는 쌍수산성으로 불렸다. 현재 암문·치성·고대·장대·수구문 등의 방어 시설이 남아 있으며, 성 안에는 쌍수정, 영은사, 만하루와 연지 등이 있다. 1987년 이후 발굴조사로 연꽃무늬 와당을 비롯한 백제 기와와 토기가 출토되었으며 고려·조선시대의 유물들도 출토되었다. 남문터에는 진남루, 북문터에는 공북루 등 조선후기 건물이 세워져 있고, 동문터와 서문터에는 1993년에 각각 영동루와 금서루를 복원하였다.

사비시대(538년~663년)
: 부여 부소산성(사적 제5호)과 왕궁

무녕왕의 아들로서 뒷날 백제를 중흥한 임금으로 평가되는 성왕(522~554년)은 재위 4년에 웅진성을 보수하고 재위 16년에 사비(부여)로 도읍을 옮기고 나라 이름도 남부여南扶餘로 바꾼다. 천도를 시행한 538년보다 훨씬 이른 시기부터 왕궁과 도성을 계획, 설계하였음을 것으로 짐작된다. 현재 부여 시가지 주변에서 발견되는 성터는 당시에 도성으로 쌓은 나성羅城의 유적이다. 부소산 남쪽 기슭 부여박물관에서 부여여자고등학교에 걸친 관북리, 쌍북리 일대가 왕궁터로서 유력하다.

무왕때 신하들에게 연회를 베풀었다는 망해루와 의자왕이 왕궁 남쪽에 세웠다는 망해정, 의자왕이 지극히 사치스럽고 화려하게 수리했다는 태자궁太子宮 등이 기록에 전한다. 무왕 35년(634)에 "궁 남쪽에 못을 파고 20여리 밖에서 물을 끌어들였으며 못가에는 버드나무를 심고 못 안에는 방장선산을 모방하여 섬을 쌓았다"는 기록은 현재의 궁남지宮南池에 대응되고 있다. 앞으로 사비시대의 왕궁과 관부의 위치를 확인하고 발굴조사를 통하여 그 성격을 밝힌다면 우리나라 고대의 궁궐연구는 크게 진전될 것으로 기대된다.

사비궁터로 추정되는 부소산성 남쪽 기슭(좌)

궁남지(우)

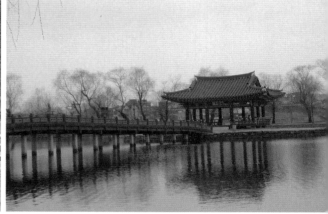

익산 왕궁리 유적 (사적 제408호)

왕궁리성지라고도 부르며 마한의 도읍지설, 백제 무왕의 천도설
이나 별도설, 안승의 보덕국설, 후백제 견훤의 도읍설이 전해지는
유적이다. 발굴조사를 실시한 결과 적어도 세 시기(백제 후기~통일신
라 후기)를 지나면서 만들어졌을 것으로 생각되었다.

특히, 왕궁리오층석탑을 에워싼 주변의 구릉지를 중심으로 직사
각형 모양의 평지성이 드러나고 있는데, 성 안팎을 폭 약 1m로 평
평한 돌을 깔아 만든 시설이 발견되었다. 이러한 유적은 백제 후기
의 익산 천도설이나 별도설을 뒷받침하는 중요한 유적으로 주목되
고 있다.

3. 신라(기원전 57년~기원후 935년)

신라는 기원전 57년(혁거세거서간 1)부터 935년(경순왕 9)까지 56
대 992년 동안 존속한 고대 국가로서 7세기 중엽에 이르러 고구려
와 백제를 평정하여 삼국 통일을 이룩하였다. 천 년 가까이 도읍지
로 사용된 경주에는 왕궁을 비롯한 여러 이궁이 있었으며, 중앙 관
부가 왕궁 북쪽 벌판에 줄지어 배치되어 있던 것으로 짐작되고 있
다. 그 가운데 월성 · 동궁 유적 · 성동동 전랑지 등이 왕궁 터로 주

목받고 있다.

월성과 금성

『삼국사기三國史記』와 『삼국유사三國遺事』를 보면 혁거세 21년(기원전 37)에 금성金城을 쌓고 경성으로 삼았으며, 5대 파사니사금 22년(101)에 월성月城을 쌓고 왕이 이곳으로 옮겨 거처하였다. 또 기원전 32년에는 금성 안에 궁실을 지었는데 이때 지은 궁실은 143년, 196년, 314년에 수리되었다. 314년에는 궁실이라 하지 않고 처음으로 '궁궐'이란 용어를 사용하였다. 금성은 둘레에 동서남북 4문을 둔 궁성으로 성안에는 그 시기에 거서간, 차차웅, 이사금 등으로 불린 지배자가 거처한 궁궐이 있었고 우물과 연못이 있었음을 알 수 있다.

또 138년에는 신하들과 정치를 의논하는 곳으로 정사당政事堂을 설치하였으며 249년에는 궁 남쪽에 동일한 기능을 가진 남당南堂을 지었다. 이때의 궁궐은 그 시기 지배자의 권력에 대응하는 소규모의 건물들로 이루어졌을 것으로 짐작된다. 이 시기에는 시조묘始祖廟와 함께 사릉원蛇陵園이라는 왕릉 구역이 정해져 있기도 하였다.

혁거세 때부터 쌓았다고 하는 금성에 대해서 금성이 곧 월성이라는 주장과 금성이 다른 곳에 있었다는 주장이 팽팽히 맞서고 있는 실정이다. 최근에는 정치·경제·문화의 중심지는 경주 평야 일대로 고정되지만 궁성은 읍락 집단 사이의 세력 균형 관계에 따라 경주 안에서 여러 차례 이동되었다고 보고 있다. "487년에 월성을 수리한 뒤 이듬해에 금성에서 월성으로 거처를 옮겼다"거나, "496년에 궁실을 중수重修하였다"는 기록을 통해 소지 마립간이 월성과 궁실을 수리하고 월성에 거주하면서 처음으로 시장을 열었다는 사실을 알 수 있다. 그러나 왕경의 규모와 범위에 대해서는 구체적인 기록이 남아있지 않다.

이후 법흥왕(514~540)이 즉위한 자극전紫極殿, 진덕여왕이 651년 정월 초하루에 백관百官들의 신년 축하를 받았다는 조원전朝元殿 등은 월성 내에서 가장 중요한 건물이었던 것으로 보인다. 한편, 월성 동쪽에 진흥왕(539~575)이 새로운 궁인 자궁紫宮을 지으려다가 황룡이 나타나는 바람에 절로 바꾸어졌다는 기록이 있어서 월성을 대신할 새로운 궁궐 건설에 착수한 적도 있었음을 알 수 있다. 진평왕(579~631) 때에는 왕성 주변인 남산과 명활산의 산성을 보완하여 왕경 방어를 강화하였다. 가뭄이 들자 정전을 피하여 남당에 나아가 정사를 펼쳤다는 기록 또한 진평왕 때의 궁궐 이용 실태를 보여준다. 진평왕 7년(585) 이래 대궁大宮·양궁梁宮·사량궁沙梁宮에 각각 관리를 두었다가, 622년에 이르러 한 사람이 3궁을 모두 관리하게 하였다는 기록으로 보아 왕권이 더욱 강화되고 있는 사정을 짐작할 수 있다.

월성은 현재 경주시 인왕동에 남아 있는데, 동문터 일부와 성 북면 해자 전면 발굴 등의 조사가 이루어진 뒤, 동문터가 정비되고 해자가 복원되었다. 월성 내부에는 주춧돌을 비롯한 유구가 지상에

경주 월성
경주시청

삶의 공간과 흔적, 우리의 건축 문화

일부 노출되어 있으며, 현재 발굴조사를 실시하지 않은 상태이다. 현재 사적공원으로 지정되어 있다.

남·북국시대

1. 통일신라

동궁과 월지 : 사적 제18호

문무왕文武王(661~680년)은 668년에 고구려를 멸망시켜 삼국통일을 이룩하였을 뿐만 아니라, 고구려와 백제를 정복함으로써 얻게 된 막대한 재물과 노동력을 활용하여 경주를 통일 왕조의 수도답게 변모시키려 하였다. 선왕으로부터 물려받은 궁궐을 장려하게 수리하는 한편 새로운 궁궐로서 동궁東宮을 창조하였다.

문무왕 14년 2월에 "궁 안에 못을 파고 산을 만들고 화초를 심고 진기한 짐승을 길렀다"는 기록을 시작으로 하여, 이로부터 5년 뒤인 19년 2월에는 궁궐을 매우 웅장하고 장려하게 중수하였으며, 같

안압지(임해전지)
경주시청

은 해 8월에는 동궁을 창조하고 궁궐 안팎 여러 문에 써서 걸어 놓을 이름을 처음으로 정하였다. 이 기록 가운데 못은 월지月池, 중수한 궁궐은 월성의 정궁, 창조된 동궁은 월지를 포함한 주변 건물터 전체인 것으로 짐작된다. 통일신라시대에는 월지라고 불렸는데 조선초기의 지리서인 『신증 동국여지승람』에 "안압지는 천주사天柱寺 북쪽에 있으며 문무왕이 궁 안에 못을 만들고, 돌을 쌓아 산을 만들어 무산 12봉巫山十二峯을 상징하여 화초를 심고 짐승을 길렀다. 그 서쪽에는 임해전臨海殿이 있었는데 지금은 주춧돌과 계단만이 밭이랑 사이에 남아 있다"라고 기록된 이후 최근까지 안압지로 불려 왔다.

1974년에 경주종합개발계획의 한 부분으로 주변 건물터를 정리하던 중 못에서 신라시대 유물이 출토됨으로써 정리 작업을 중단하고, 1975년 3월 24일부터 1976년 12월 30일까지 2년에 걸쳐 문화재연구소에서 연못 안과 주변 건물터를 발굴한 결과 전모가 드러나게 되었다. 이 발굴 조사로 못의 전체 면적이 15,658㎡(4,738평), 3개 섬을 포함한 호안 석축의 길이가 1,285m로 밝혀졌다. 유물은 기와와 전돌 24,000여 점을 포함하여 3만 점이 출토되었고 연못의 서쪽과 남쪽에서 건물터 26곳, 담장터 8곳, 배수로 시설 2곳, 입수구 1곳이 발굴되었다. 이 발굴 조사를 토대로 1980년에 연못 서쪽 호안에 있는 3개 건물터에 건물을 복원하였으며, 밝혀진 건물터의 초석들을 복원하여 노출시키고 주변의 무산 12봉을 복원하여 옛 모습은 어느 정도 회복하였다.

월지 주변에서 많은 건물터가 확인되기는 하였으나 어느 것이 임해전 터인지는 분명하지 않은데 『삼국사기』에는 임해전이 697년(효소왕 6) 9월에 처음 등장하며, 931년(경순왕 5) 2월에 고려 태조를 모셔 잔치를 베풀 때까지 궁궐 안 연회 장소로 사용되었다. 월지 주변의 건물터는 형식과 규모로 보아 대규모의 궁궐이 이곳에 조성

임해전지(안압지)
이곳에서 많은 유물이 출토되어 현재
경주박물관 내의 안압지관에서 전시
되고 있다.

되어 있었음을 보여주며, 특히 월성과 가까운 못 남쪽에도 많은 건물터가 남아 있고 못 이북에서도 새롭게 건물터가 확인되고 있어서 월성과 밀접하게 연결되어 전체가 한 궁궐로 사용되었을 것으로 추측된다.

월지 주변에서 발굴된 건물만 20여 채가 넘는 것으로 보아 이것을 모두 태자궁이라고 해석할 수는 없는 상황이다. 1970년대 초반에 발굴조사와 복원이 이루어진 뒤 더 이상의 조사가 미루어져 오다가, 2000년대에 들어와 연못 북쪽 즉, 시가지 쪽으로 조사 영역을 넓혀 발굴이 진행되고 있다. 조만간 통일기 신라 왕궁의 범위가 확인될 것으로 기대된다.

성동동 전랑지

성동동 전랑지城東洞殿廊址는 현재 경주 시가지 동북편에 치우쳐 있으나 북쪽으로 북천이 흐르고, 남쪽으로 월성과 남산을 바라보는 경주 분지의 중심에 자리잡고 있다. 1937년에 조선총독부에서 실시한 북천 호안 공사중에 장대석과 건물터가 발견된 것을 계기로 부분적인 발굴조사가 실시되었다. 그 결과 전당殿堂 · 장랑長廊 · 문

등을 비롯한 여러 종류의 건물터가 확인되었다. 이에 중요 유적지로 인식되어 1940년 7월 31일에 '성동동 전랑지'라는 이름으로 문화재로 지정되었다.

이후 후속 조사가 진행되지 않다가, 도로 개설 타당성 여부를 조사하려고 1993년 4월 15일부터 12월 31일까지 9개월 동안 발굴조사를 하였다. 그 결과 서쪽에서 장랑 형태의 대형 건물지와 소형 건물지 5곳이 새로 확인되었다. 이를 1937년 조사 당시에 그린 배치도에 맞추어 본 결과 동쪽 장랑터와 전당터가 이루는 일곽과 좌우대칭의 위치에 있으며 동일한 평면형식으로 조성되었음을 알 수 있었다. 그리하여 정면 3칸, 측면 3칸의 소형 건물지가 이 유적의 중심 건물이며 동서 방향으로 5열의 공간이 병렬된 평면구성을 하고 있었음이 새롭게 밝혀졌다.

확인된 유적의 규모는 동서 220m, 남북 100m였다. 아직 유적 전체의 동서 폭이 확인되지 않았고, 남북 길이는 남북 담장 사이가 100m로 확인되었을 뿐이어서 앞으로 발굴 지역을 확장하면 지금보다 훨씬 더 큰 규모의 건축 시설이 모습을 드러낼 것이다. 1993의 발굴조사로 출토된 245점의 유물 가운데 187점을 차지하고 있

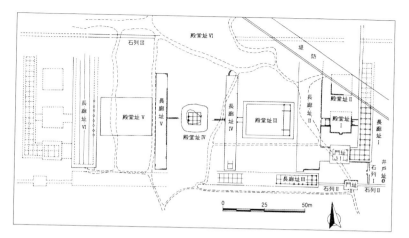

는 유물은 와전류로 내림새·박공내림새·어새내림새·회첨막
새·귀면와·암키와·수키와·민무늬전돌 등이다. 이들 막새와 내
림새의 문양 형식은 동궁 유적·황룡사지·월성 해자 등에서 출토
된 유물과 거의 동일한 형식으로 고신라부터 통일신라에 걸쳐 제작
되었을 것으로 편년編年되었다.

2. 발해(699년~926년)

발해와 신라는 7세기 말기부터 10세기 전기에 걸쳐 각기 한반도
와 만주 지방에 남북국의 형세를 이루며 존재하였던 왕조이다. 곧
발해는 당나라와 신라의 연합군에 의하여 668년에 멸망한 고구려
유민遺民 가운데서 요서遼西 지방의 영주(지금의 조양)로 강제 이주
를 당한 유민들이 주체가 되어 건국한 왕조이다. 696년에 거란족
추장 이진충이 영주를 점령하고 당나라에 반기를 들자, 이를 관망
하던 고구려계 장수 대조영이 698년 고구려 유민을 이끌고 동모산
을 근거지로 오동산성을 쌓고 나라를 세워 진국震國이라 하였으며
이로부터 얼마 뒤에 국호를 발해로 고쳤다.

발해는 드넓은 국토를 적은 인구로 효율적으로 다스리기 위하여
전국에 5경을 두고, 시세에 따라 그 사이를 천도하였는데, 그 가운

발해 상경용천부 도성 평면도(상)
상경용천부 성문 입구인 오봉루(하)

데 상경용천부 上京龍泉府에 가장 오래 도읍하였다. 발해는 4차례에 걸쳐 수도를 옮겼는데 이 가운데 3차례의 천도는 모두 문왕 文王(737~793) 때 행해진 것이다. 5경이란 상경용천부·중경현덕부·동경용원부·서경압록부·남경남해부를 말하며 같은 시기에 당나라가 4경을 두었던 사실과 대조된다. 5경 가운데 왕도 王都가 되었던 곳은 상경·중경·동경 등 3곳뿐이다. 상경용천부는 현재 중국의 동북 3성 중 하나인 흑룡강성 영안현 목단강시 발해진에 속해 있는데, 궁성터와 외성터가 잘 보존되어 있다. 일제침략기에 초보적인 발굴조사가 있었고, 1970년대에 들어와 북한과 중국의 본격적인 공동발굴이 이루어졌으며 지금은 잘 정비·보존되고 있다. 상경 용천부의 도성은 일제강점기에는 '동경성'으로 잘못 불리기도 하였다.

794년부터 926년까지 130여 년 동안 발해의 수도였던 상경성은 궁성·황성·외성 3겹으로 둘러져 있다. 외성의 평면은 남북벽보다 동서벽이 더 긴 장방형이며 성벽에는 10개의 성문을 냈는데 동

삶의 공간과 흔적, 우리의 건축 문화

벽과 서벽에는 2개, 남벽과 북벽에는 3개씩 문을 내고 각 문을 연결하는 큰 가로들을 종 횡으로 연결하여 성안을 구획하였다. 궁성과 황성을 제외한 성 안의 모든 구역은 황성 정 중앙의 남문으로부터 외성 남문으로 이어지 는 주작대로(폭 110m)를 중심으로 하여 동구 東區와 서구로 나누어져 있고 각 구는 정연 한 이방里坊들로 다시 나누어져 있다. 각 이 방들은 '田'자 모양으로 조직되어 내부에 작 은 도로를 내고 있다.

이렇게 정연한 계획 아래 형성된 도시에 는 시장이 열려 상인과 수공업자들이 물자 를 생산·공급하는 한편, 관료와 평민들의 주거와 사찰들이 즐비하게 늘어서 있었다. 현재까지 9곳의 절터가 확인되었고 거기에 는 석등과 장륙불상이 남아 있으며 발굴 조 사에 의하여 동불銅佛·도불陶佛·철불·금 동불 등 다양한 불상이 출토되었다. 또 온돌 과 굴뚝을 갖춘 살림집도 발굴되어서 그 시 기에 민간의 살림집에서도 온돌이 일반화되 었음을 알 수 있다.

황성은 궁성 남쪽에 있으며 궁성과의 사 이에 폭 65m인 도로가 가로 놓여 있고 이 도로의 동쪽과 서쪽에 성문을 두었으며 궁성 남문의 남쪽에는 거대한 광장을 두고 그 남 쪽 끝에 황성 남문을 두었다. 황성은 동구·중구·서구의 3부분으 로 나누어져 있으며 동서 두 구역에서 10여 곳의 관청터가 확인되 어서 발해의 중앙 통치기구인 3성 6부의 일부로 짐작되고 있다. 중

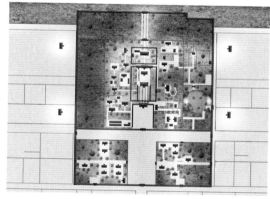

발해 상경성 황성 평면도(상)
상경성 모형도(하)

구는 궁성 남문의 남쪽에 지세가 평탄한 광장으로 국가적인 의례가 거행되던 장소이다.

궁성은 외성 중앙부의 북쪽에 자리 잡고 있으며 석축으로 쌓은 둘레 약 4㎞의 장방형 성인데 중심부와 동, 서, 북구의 4구역으로 나누어져 있으며 각 구역은 성장城墻으로 가로막혀 있다. 궁성 안에서는 건물터 37개소가 확인되었는데 그 가운데 중심 구역에 있는 5개의 궁전터가 가장 중요한 장소이다. 이 궁전터들은 궁성 중구의 중심축을 따라 남으로부터 북으로 가면서 차례로 놓여 있으며 터의 모습이 조금씩 다르다. 남쪽으로부터 제1궁전터, 제2궁전터 등으로 부르고 있는데 제1궁전터부터 제3궁전터까지는 왕이 정치를 행하던 정전·편전 등으로 생각되며, 온돌을 갖춘 제4궁전터는 왕의 침전, 제 5궁전터는 다른 용도로 사용된 건물로 짐작되고 있다. 궁전

발해 석등

들은 회랑으로 연결되어 있는데 제4, 제5궁전 사이에만 회랑이 없다. 궁전터의 바닥은 벽돌바닥·회바닥·모래흙바닥 등 다양하며 궁전 터의 기단부에는 사자머리 석상을 배치하기도 하였다. 궁정의 동구·서구·북구에는 못, 가산假山, 정자터 등이 남아 있어서 모두 금원지禁苑址로 부르고 있다.

이렇듯 궁성 앞에 황성을 두고 황성 남문 앞에 주작대로를 열고 그 좌우에 시가지를 대칭으로 형성한 다음 외곽을 다시 성으로 둘러싸는 도시 계획수법은 당의 장안성에서도 볼 수 있는 것이다. 그러나 상경 용천부에 남아 있는 석등, 석불 등을 통해 고구려의 자(1자는 35㎝)가 사용되었음이 확인되었다. 또 출토된 건축 재료들인 치미·귀

삶의 공간과 흔적, 우리의 건축 문화

면와 · 와당 등이 고구려의 전통을 계승한 것으로 파악된다. 따라서 발해 문화의 성격은 고구려 문화의 전통 위에 당시 국제적인 문화를 발전시켰던 당의 문물제도를 융합시킨 새로운 문화임이 분명해졌다.

현재 알려진 유적은 대부분 제11대 왕 대이진(830~858) 때 중건된 것으로 생각되는데, 926년에 발해를 멸망시킨 거란은 발해를 동단국東丹國으로 개칭하고 상경을 천복성天福城으로 개명하여 통치하였다. 이로부터 2년 뒤인 928년에는 동단의 왕실 귀족과 발해 유민들의 저항을 방지하기 위하여 동평東平(오늘날의 遼陽)으로 옮기고 백성들도 모두 이주시켰다.

이때부터 상경용천부는 심한 파괴를 당했는데 현재 발굴에 의하여 출토되는 불에 탄 많은 유물들을 보면 성안의 관청 · 민가 · 문루 · 궁전 등 대다수가 화재를 당하였음을 알 수 있다. 폐허화된 상경용천부가 문헌에 다시 등장하는 것은 17세기인 청나라 초기에 와서부터이다. 이때 대부분의 연구자들은 이곳을 금나라의 상경 회녕부 고지故地라고 잘못 인식하였다. 그러나 20세기에 들어 와서 시행된 과학적인 발굴 조사에 의해 앞서 설명한 것과 같은 발해 상경용천부 도성의 전모가 밝혀지게 되었다.

03.

고려 왕조의 궁궐

9세기 말에서 10세기 초에 이르면 신라는 후삼국으로 분열되고 발해는 국력이 약해진다. 10세기 초에 건국된 고려는 고대 국가의 분열상을 극복, 민족의 재통일을 시도하였지만 발해의 영토는 이 시기에 상실되었고, 그 결과 고려의 국토는 압록강 남서쪽에서 원산을 잇는 국경선 남쪽 지역으로 축소되었다.

고려는 고구려를 계승한다는 목표 아래 개성을 도읍지로 선택하였다. 또한 북쪽의 잃어버린 땅을 되찾기 위하여 평양에도 성을 쌓고 심지어 왕성을 만들고 서경으로 삼았다. 고려 초기에는 개경開京을 중심으로 서경(평양), 동경東京(경주)의 3경을 두어 각각 도시를 발전시켰고, 문종 20년(1066)에는 동경 대신에 남경南京(서울)을 중요시하여 3경에 포함시키는 한편 이곳에도 행궁을 지었다.

개성의 도성 체제

고려는 개경에 도읍한 뒤 34대 475년 동안 한 번도 천도를 하

지 않았다. 고려의 도성은 궁성·황성·내성·외성 등 4겹의 성으로 이루어졌다. 건국 초기에는 후삼국시대에 태봉이 쌓았던 발어참성을 그대로 이용하면서 그 자리에 궁궐을 창건하였다. 그러다가 3차례 거란의 침입이 있은 뒤인 현종 때에 이르러 수도를 방어할 도성이 필요하게 되었고 강감찬의 요청을 받아들여 도시 전체를 둘러막은 도성으로서 나성(외성)을 쌓았다. 현종이 즉위한 해(1009)부터 현종 20년(1029) 사이에 장정 238,938명과 기술자 8,450명을 동원하여 쌓았는데 성 둘레에는 큰 문 4개, 중간 문8개, 작은 문 13개를 설치하였고 성안은 도시를 5부 35방 344리로 구획하였다. 그런데 개성의 이방里坊은 지형 조건에 맞추어 구획되었기 때문에 앞 시대의 정연한 정井자형 도시와는 기본적으로 큰 차가 있다.

나성 안쪽에 다시 내성을 쌓은 것은 1391년부터 1393년 사이인데 이때는 고려의 국력이 크게 약화되고 왜구의 침입이 극성한 시기였기 때문에 수도의 방어를 강화할 필요가 있었다. 내성은 평면이 반달 모양이라는 이유로 '반월성'이라 부르기도 하였다. 성 둘레에는 남대문을 비롯하여 동대문·동소문·서소문·북소문·진언문 등 7개의 성문이 있었는데 문루는 대개 없어지고 남대문만

개성 남대문

1954년에 복원한 모습대로 남아 있다.

황성은 궁성을 한 겹 더 둘러싼 성으로 축성 시기가 확실하지는 않지만 태조가 궁궐을 창건할 때 궁궐을 보호할 목적으로 쌓았거나 광종 11년에 개성의 이름을 황도皇都로 고치고 독자적인 연호인 광덕光德, 준풍峻豊을 쓰며 스스로를 황제로 칭했을 때 새로 쌓아 황성이라고 불렀을 것으로 여겨진다. 곧 현종 때 나성을 쌓기 전에는 궁성과 이를 둘러싼 황성만이 있었고 시가지는 황성 밖에 조성되었다. 궁궐과 관청만을 보호하는 성곽이 있었을 뿐 왕경인을 보호할 도성은 고려 건국 이후 100여 년 뒤에야 완성되었던 것이다.

송나라 사신인 서긍이 고려에 왔을 때는 이미 나성이 축성된 뒤였으므로 개경은 궁성·황성·나성을 모두 갖춘 도시였다. 그는 『고려도경』에서 나성을 왕성, 황성을 왕부 또는 내성, 궁성을 왕궁으로 부르며 애써 황성의 존재를 인정하지 않았다. 그러나 고려는 둘레 2,600칸에 성문 20개를 설치한 황성을 갖추고 그 안에 여러 관청과 궁궐을 배치하여 고구려의 장안성에서 궁궐을 내성·중성·외성 3겹으로 두른 형식을 계승하고 있다. 또 당의 장안성 이래로 새로 정립된 형식과 제도를 따라서 궁성을 중심으로 남쪽에는 관청, 동쪽에는 동궁, 서쪽에는 왕과 왕비의 침전, 북쪽에는 후원을 배치하였다. 송宋의 변경성에서 오히려 당나라 이래의 황성제도皇城制度를 쓰지 않은 점은 고려와 달라서 주목된다.

정궁正宮

고려시대는 일반적으로 4시기로 구분되는데 사회 지배 세력을 기준으로 삼아 호족의 시대(태조-경종: 918~981년), 문벌 귀족의 사회(성종-의종: 982~1170년), 무인정권武人政權 시대(명종-원종 11년:

1170-1270년), 권문세족權門世族과 신진사류新進士類의 사회 (원종 11년-공양왕: 1270~1392년) 등으로 나누어진다. 정궁은 고려의 태조 2년(919)에 창건創建된 이래 4차례 소실되고 4번 중건되었다. 즉, 태조의 창건, 현종顯宗의 중건, 인종의 중건, 고종高宗~원종元宗의 중건 사실이 『고려사』에 기록되어 있다. 정궁은 끊임없는 재건으로 명맥을 이어가다가 홍건적의 난으로 1362년에 완전 소실된 뒤 복구되지 못하였다. 1392년에는 왕조마저 망하여 조선 건국 후에는 폐허로 버려지게 되었다.

처음에 지은 궁궐은 1011년(현종 2)에 거란의 침입으로 소실되었다. 현종은 두 차례에 걸쳐 궁궐을 새롭게 고치고 건물과 문의 이름을 개정하여 이후 100여 년 동안 굳건한 터전을 마련하였다.

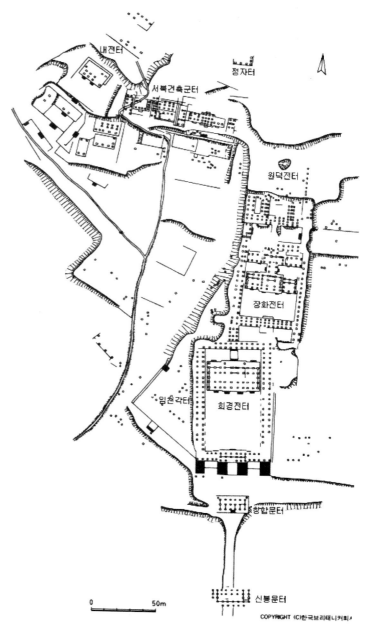

고려 정궁(만월대) 평면도

창건 당시는 후삼국 통일 이전이고 호족 세력은 강성한 반면 왕권은 미약하던 때이므로, 초기 궁궐은 규모도 작고 체재도 덜 갖추어

져 있었을 것이다. 성종 때를 거치면서 왕권이 강화되고 모든 법제
法制가 갖추어졌기 때문에 현종 초기에 새롭게 지은 궁궐은 규모도
커지고 형식과 제도도 더욱 완비된 모습으로 발전되었다. 더구나
건물의 이름까지 바꾸어 새로운 궁궐로서의 면모를 과시하였다. 이
때에 지은 궁궐은 1126년(인종 4)에 일어난 이자겸의 난 때 척준경
의 방화로 모두 소실되었다.

불타기 2년 전인 1124년에 송의 사신으로 고려에 왔던 서긍
(1091~1153년)은 웅장하고 화려했던 이 시기의 궁궐에 대하여 상세
한 묘사와 아울러 찬탄을 아끼지 않았다. 그는 궁전을 다룬 장에서
는 먼저 왕부王府를 설명하고 궁전 건물 가운데 중요한 것만을 들
어 자세하게 설명하였다. 거기에 따르면 왕성은 내성과 궁성으로
구분되고, 내성에는 13곳에 문을 내어 각각 방향에 따라 그 뜻을
담은 이름을 현판에 써서 문 위에 걸었다. 정문은 정동쪽의 광화문
光化門이고 내성 안의 내부內府는 상서성을 비롯한 16부로 이루어
져 궁성 앞에 배치되었다. 서긍은 궁성의 문을 전문殿門이라고 불렀
는데 모두 15개로 두번째 문인 신봉문神鳳門이 가장 화려하다고 하
였다.

궁성 안의 전각에 대해서도 그 규모와 형태, 꾸밈새, 기능까지도
밝혀 놓았다. 곧 회경전은 정전(서긍은 正寢이라고 기록), 건덕전乾德
殿은 중국 사신을 접대하는 곳, 원덕전元德殿은 유사시에 왕이 거처
하는 침전, 선정전宣政殿은 국정을 의논하는 편전, 좌춘궁左春宮은
태자의 거처인 동궁이다. 제16권 관부官府에서는 내성 안의 관청
및 내성과 외성 사이에 배치된 관청의 성격과 위치를 묘사하고 있
다. 물론『고려도경』의 내용은 1124년 당시의 상황이다.

서긍이 본 궁궐은 1126년(인종 4)에 거의 불타 버렸고, 1132년
(인종 10)에서 1138년(인종16) 사이에 중건되었다. 이때 거의 모든
건물의 이름을 개정하였으므로『고려도경』에 기록된 건물의 이름

고려 정궁 건물의 명칭 변화와 기능

현종 12년 (1021) 개칭 이전	인종 16년(1138) 5월 개칭			기능
	이전	이후		
		세가(世家) 제 16	地理志 / 王京開城府	
	회경전 (會慶殿)	선경전 (宣慶殿)	승경전 (承慶殿)	제1정전
	건덕전 (乾德殿)	대관전 (大觀殿)		제2정전
문공전 (文功殿)	문덕전 (文德殿)	수문전 (修文殿)		便殿 (강학)
경덕전 (景德殿)	연영전 (延英殿)	집현전 (集賢殿)		내전 (內殿: 學問所)
명경전 (明慶殿)	선정전 (宣政殿)	훈인전 (薰仁殿)	광인전 (廣仁殿)	편전
	응건전 (膺乾殿)	건시전 (乾始殿)	봉원전 (奉元殿)	내전 (王寢 부속)
	장령전 (長齡殿)	봉원전 (奉元殿)	천령전 (千齡殿)	내전
	선명전 (宣明殿)	목청전 (穆淸殿)		혼전 (魂殿: 제사)
	함원전 (含元殿)	정덕전 (靜德殿)		내전
	만수전 (萬壽殿)	영수전 (永壽殿)		대비전 (大妃殿)
	중광전 (重光殿)	강안전 (康安殿)		내전(왕침)
	건명전 (乾明殿)	저상전 (儲祥殿)		태자궁
	연친전 (宴親殿)	목친전 (穆親殿)		내연 (內宴: 연회)
	현덕전 (玄德殿)	만보전 (萬寶殿)	누락	
영은전 (靈恩殿)	명경전 (明慶殿)	금명전 (金明殿)		내전 (佛法 講修)
	자화전 (慈和殿)	집희전 (集禧殿)		제사
	오성전 (五星殿)	영헌전 (靈憲殿)		제사
상양궁 (上陽宮)	정양궁 (正陽宮)	숙화궁 (肅和宮)	서화궁 (書和宮)	태자궁
	수춘궁 (壽春宮)	여정궁 (麗正宮)		태자궁
	망운루 (望雲樓)	관상루 (觀祥樓)		
	의춘루 (宜春樓)	소휘루 (韶暉樓)		

은 공식적으로는 더 이상 쓰이지 않았다.

1171년(명종 1)에 발생한 화재는 후원의 정자 몇 채만을 남기고 모든 건물을 불태워 버렸다. 이리하여 귀족 문화가 난숙하게 꽃피었던 시기의 궁궐 건축은 완전히 자취를 감추게 되었으며, 무신의 집권으로 왕의 권력이 크게 위축되자 궁궐의 중건도 부진하였다. 1179년(명종 9)에 중건 공사를 시작하였으나 1196년(명종 26)까지 강안전康安殿과 대관전만이 중건되었으며 정전인 선경전은 1203년(신종 6) 무렵에야 지어졌다.

이때 지어진 선경전에 대해서는 상량문이 남아 있는데, 이 상량문을 지은 최선崔詵(?~ 1209년)은 건축을 담당한 관청인 장작감將作監의 우두머리를 역임한 적이 있다. 그는 이때의 공사에 대하여 "땅은 음양의 마땅한 곳을 택하였고 때는 좋은 날을 택하였으며, 토목 비용을 줄여 써서 백성을 괴롭히지 않았다"고 평가하였다. 선경전과 대관전은 각각 정전, 편전으로서 내부의 왕좌(옥좌, 보좌 등으로도 부름) 뒤에는 병풍을 둘렀는데, 이 의병倚屛에는 조선시대의 일월오봉병日月五峯屛과는 달리 『서경書經』의 「홍범弘範」편과 『시경』의 「무일無逸」편을 썼다.(『고려사』 희종 2년 4월 갑자)

불에 탄 지 30여 년 뒤에야 겨우 정전을 지었을 정도로 이 시기의 궁궐은 제 모습을 갖추지 못했었는데 그나마 1225년(고종 12)에 저상전·봉원전·목친전·함원전 등과 낭무 137칸이 연소되는 큰 화재를 당한다. 게다가 계속되는 몽골의 침입을 피하여 1232년(고종 19) 강화도로 도읍을 옮겨 그곳에 궁궐을 짓고 40년 동안이나 개경을 버려 두었기 때문에 몽골병의 말발굽 아래 놓였던 궁궐은 거의 폐허처럼 변한다. 몽고에게 굴복하여 개경으로 환도한 1270년에는 궁궐을 창건하였다고 기록할 정도였다. 무신 집권기에 축소된 왕권을 반영하듯 궁궐 건축도 앞 시기보다 크게 위축되었던 것이다.

1270년에 중건된 궁궐에 대해서는 자세한 기록이 남아 있지 않지만 이 궁궐이 1362년(공민왕 11)에 홍건적의 침략으로 소실될 때까지 지속된 듯하다. 이 시기에는 원나라의 지배를 받고 왕실이 그들과 혼인을 하고 심지어는 원나라 공주를 왕비로 맞아들였기 때문에 궁정 문화의 성격도 많이 변화되었다. 따라서 궁궐 건축도 일부는 원나라에서 수입한 건축 양식을 모방하여 만들어졌을 것으로 짐작되지만, 공민왕(1351~1374년) 이후에 원나라의 문물 전반을 배격하고 우리 것을 찾으려는 움직임이 있은 뒤 대부분 사라졌다. 어쨌든 이때의 궁궐 건축이 어떠했는지를 알려 줄 유물 자료는 현재 알려져 있지 않다.

앞서 언급한 여러 건물은 본래의 기능인 정치나 생활의 장으로 활용되었음은 물론, 불교나 도교의 종교적 행사를 치르는 데도 적극적으로 활용되었다. 고려왕조의 정치 체재가 유교를 근간으로 한 것인 반면, 종교 의식이나 의식주 생활 곳곳에 불교가 배어 있어서 궁궐 안 여러 곳에서는 다양한 불교 의식이 자주 거행되었다. 심지어 제1정전인 회경전이나 제2정전인 건덕전에서도 불교 행사가 거행될 정도였다.

개성 회경전 터 만월대

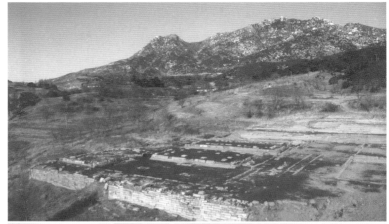

　　궁성 안 궁궐의 배치에 대해서는 정문으로부터 북쪽으로 계속되
는 주요 건물군과 그 서북쪽 건물군이 알려져 있는 정도이다. 최근
남북공동 발굴조사로 서북 건물군터를 발굴 조사하였으며, 그 가운
데 고려 역대 왕의 초상화를 모시고 제사를 지낸 경령전景靈殿 터가
확인되기도 하였다.[3] 풍수지리설에 입각한 명당明堂 자리를 궁궐터
로 선정하였기 때문에 경사가 가파른 언덕을 그대로 활용하여 높은
기단을 쌓아 높이 차이를 극복하고, 정전을 비롯한 주요 건물은 4
면에 행각行閣을 둘러 폐쇄적인 공간을 형성하고 있다. 정전 뒤쪽의

건물군은 지형상의 이유로 정전의 남북 중심축으로부터 약간 동쪽으로 벗어나 배치되어 있다. 터의 현황을 기초로 짐작해 보더라도 웅장한 건물들이 언덕을 따라 올라가면서 겹겹이 포개져 있는 모습은 송악과 어우러져 장관을 이루었을 것으로 짐작된다.

이궁離宮

임금의 거처인 정궁이 불타 버리는 경우나 천재 지변 등을 대비하여 궁성 밖에 따로 이궁 또는 별궁을 두게 마련이다. 1126년의 화재 이후에 인종은 주로 연경궁延慶宮(뒤에 仁德宮으로 고쳤으나 계속 연경궁으로 통용됨)이나 수창궁壽昌宮에 거처하였다. 사료에서는 이런 경우를 이어移御라 하고 다시 정궁으로 돌아가는 경우를 환어還御라고 하여 정궁과 이궁의 품격이 다름을 분명하게 밝히고 있다.

인종 때에는 궁궐 관계 사건이 몇 가지 발생하였다. 즉 인종 6년 2월에는 남경 궁궐에 불이 났고, 서경으로 도읍을 옮기기 위하여 인종 7년에는 옛 임원역 터에 대화궁(大華宮 또는 大花宮)을 창건하기도 하였다. 서경에도 건국 초기부터 중요성을 인정하여 성을 쌓았는데 마침 정궁이 소실된 때를 이용하여 묘청·정지상 등 서경파에 의하여 수도를 평양으로 옮기려는 계획이 추진되었다.

그러나 계획이 물거품으로 돌아가자 묘청의 난으로 비화되고 반란이 진압되자 새로 지은 궁궐도 버려지게 되었다. 그래서 정궁이 불에 탄 지 6년 뒤, 대화궁이 지어진 지 3년 뒤인 인종 10년(1132)에야 다시 정궁의 중건 공사가 시작되었고 6년 만인 인종 16년(1138)에 왕은 정궁으로 돌아갈 수 있었다. 이렇듯 어렵게 완성된 정궁은 이로부터 33년만에 다시 원인 모를 화재로 모두 불타 버린다. 그런데 이 40년 사이의 25년 동안 왕위에 있었던 의종

청자 기와
기와를 청자로 한 점으로 미루어 보
아 매우 호화로운 건축이었다고 여겨
진다.
국립중앙박물관

(1146~1170)은 고려시대의 궁궐 건축사에서 가장 기억될 만한 인물
이다. 그는 새로 지은 궁궐에 거처하기를 꺼려하였고, 풍수지리 및
도참설을 신봉하였다. 술사(術士)들의 말에 따라 수많은 개인 집을
빼앗아 이궁으로 만들어 때때로 옮겨 다니면서 호화로운 건축과 조
원을 여러 곳에 만들었다. 그 가운데 가장 유명한 곳이 수덕궁壽德
宮과 양이정養怡亭이다.

의종 11년에 동생인 익양후翼陽侯 호晧의 집과 그 부근의 민가
50여 채를 헐어 그 자리에 태평정 · 양이정 · 관란정觀瀾亭 · 양화정
養和亭 등을 세웠는데, 특히 양이정의 지붕은 청자와靑瓷瓦로 덮었
을 정도로 지극히 사치스럽고 화려했다. 이 기록과 관련하여 국립
중앙박물관 소장의 청자 수막새, 청자 암막새 등이 주목되는데 이
기와들은 전라남도 강진군 사당리의 청자 가마터에서 출토된 것이
다.[4] 정치보다는 개인적 사치와 향락에 몰두했던 의종은 1170년
에 일어난 무신의 난으로 왕위에서 쫓겨나고 만다. 귀족 문화의 절
정기인 12세기에 이룩되었던 당시의 궁궐 건축은 지극히 화려하고
장식적인 건축이었을 것이나 그 터가 확인된 곳은 거의 없어서 위
의 청자기와를 통하여 간접적으로 짐작해 볼 수 있을 뿐이다.

삶의 공간과 흔적, 우리의 건축 문화

조선 왕조의 궁궐

삼국시대로부터 고려시대까지의 도성과 궁궐에 대해서는 건설계획, 설계, 공사 등에 참여한 사람들을 전혀 알 수 없었다. 그러나 조선시대에 이르면 왕조실록을 비롯한 다양하고도 풍부한 문헌 자료들이 남아 있어서 보다 많은 사실을 자세하게 알 수 있다. 더구나 조선시대에 지어진 궁궐과 도성은 지금까지도 제 자리에 비교적 잘 남아 있다. 물론 처음 지을 당시의 것이 아니고 뒷날 다시 지은 것들이 대부분이지만 역사의 현장인 궁궐이 비교적 잘 보존되어 있어서 언제든지 가볼 수 있다.

조선은 태조 1년(1392)부터 순종 4년(1910)까지 27대 518년 동안 지속된 왕조이다. 고려 왕조의 수도였던 개성을 버리고 지금의 서울 즉 한양에 새로운 왕조의 수도와 궁궐을 건설하여 한성으로 불렀다. 이 한양은 삼국시대 초기 백제의 도읍지로 삼국의 쟁탈지였으나 신라의 삼국통일 이후에는 수도인 경주로부터 멀리 떨어진 지방에 있는 일개의 군에 불과하였다. 그러나 고려시대에는 개성에 가까이 있었기 때문에 수도를 보좌하는 곳으로서 특별히 남경으로 승격되었다.

고려 숙종(1095~1105) 때에는 남경에 성곽과 궁궐을 짓기도 하였으며, 공민왕(1351~1374) 때에는 남경으로 천도할 계획 아래 궁궐을 짓기도 하였으나 천도하지는 못하였다. 고려 말기에 개성을 대신할 최적의 도읍지로 여겨지기도 했던 한양은 고려가 멸망하고 조선이 건국된 뒤에 비로소 새로운 도읍지로 채택되었다. 새로운 도시의 건설에는 막대한 비용과 물자가 요구되었으므로 전국가적인 경제력이 집중적으로 투입되었다.

한양을 명실상부한 한 나라의 수도로 만드는 계획에 참여했던 사람들은 신도궁궐조성도감新都宮闕造成都監이라는 임시 기구에 소속되어, 도성을 쌓을 터를 비롯하여 종묘 · 사직 · 궁궐 · 시장 · 도로 등을 지을 터를 결정하고 구체적인 건설 계획을 추진하였다. 이들 가운데 정도전鄭道傳(?~1398)은 도성 건설의 총책임자로 도성 계획, 정궁의 이름과 정궁 안 여러 건물의 이름짓기, 종묘와 사직 위치의 결정, 경복궁 설계 등에 깊이 관여했다.

그리하여 정궁인 경복궁은 도성의 한복판이 아닌 북서쪽에 치우쳐 남향으로 배치되었다. 궁성 남쪽의 큰 길 좌우에는 의정부 · 6조 · 한성부 · 사헌부 · 삼군부 등 주요 관청을 배치하였고, 그 남쪽 동서로 뚫린 큰 길(동대문과 서대문을 잇는 길 곧 지금의 종로)에 시장을 열어 시가지를 형성하였다. 종묘와 사직을 각각 경복궁 왼쪽과 오른쪽에 놓았으나 같은 간격으로 대칭이 되도록 배치하지는 않았다.

도시 전체를 둘러싼 외성은 평지에 장방형으로 쌓지 않고 한양 분지를 외호外護하고 있는 백악산 · 응

육조거리와 경복궁 모형
서울역사박물관

삶의 공간과 흔적, 우리의 건축 문화

봉·인왕산·타락산·남산의 등성이에 산성 형식인 포곡식包谷式으로 지형에 맞게 쌓았다. 중국의 주나라 이래로 지켜져 온 주제周制를 의식하기는 하였지만 한성의 지형과 풍수적 명당 터를 더 존중하여 도성을 계획하였다.

조선 초기의 집권 관료들은 왕에게 유교에서 규정한 성군聖君이 되기를 요구하는 한편, 평소에는 경연經筵을 통하여 역사상 왕도 정치王道政治를 행한 임금들의 치적을 교육하고, 특히 그들의 거처인 궁궐이 검소하고 누추하기까지 하였다는 고사를 들려주고는 하였다. 이와 같은 유교적 군주관君主觀에 적합한 궁궐에 대해서 중국에서는 일찍부터 '궁실 제도'라는 이름으로 『주례』와 같은 예서禮書에 잘 정리해 놓았다.

경복궁 설계를 담당하였던 정도전이 중국 고대의 이상 국가로 유교 경전에 기록되어 있는 하나라·은나라·주나라 3대三代의 정치를 이상적인 것으로 여겼던 사실을 감안하면, 주나라의 궁궐 건축에 대한 제도周制를 이상형으로 받아들여 경복궁의 설계에 적용하려 했던 것 같다. 더구나 태조 이성계는 고려 왕조의 신하라는 위치에서 혁명을 통하여 여러 사람들의 추대를 받아 왕위에 올랐기 때문에 앞 시대의 왕들처럼 신비로운 존재로도, 절대적인 권력을 보유한 존재로도 생각되지 않았다. 다만 민심과 하늘의 뜻을 받아들여 왕위에 오른 지배자로 생각되었다.

『주례고공기周禮考工記』에는 국도國都의 구성 원리로 전조후시前朝後市(궁궐을 중심으로 앞쪽에는 정치를 행하는 관청을 놓고 뒤쪽에는 시가지를 형성함), 좌묘우사(궁궐을 중심으로 그 왼쪽에는 왕실 조상의 사당인 종묘를 놓고 오른쪽에는 사직단을 배치함)가 기록되어 있고, 또 궁궐의 구성 원리로는 전조후침(궁궐은 앞쪽에 정치를 하는 장소인 조정을 두고 뒤쪽에 임금을 비롯한 왕실의 거처인 침전을 배치함)과 3문 3조三門三朝(궁궐 전체를 3개의 연속 중정으로 구성함)가 적혀 있다.

　이러한 제도적 규정은 주대 이후 줄곧 중국의 도성 및 궁궐 계획에도 기본적인 구성 원리로 사용되었다. 그러나 어겨서는 안 될 규범적 법칙으로서 적용되었다기보다는 이상적 규범으로서, 하나의 기준으로서 받아들여졌다. 실제로는 황제의 권력이 막강해지고 국가의 규모가 광대해짐에 따라 거기에 맞는 새로운 도시와 궁궐이 요구되었기 때문에 새로운 도성 제도와 궁실 제도가 생겨났다. 예를 들면 당의 장안성에서는 궁궐을 중앙으로부터 북쪽 끝에 배치하고 궁성 왼쪽(동쪽)에는 동궁, 오른쪽(서쪽)에는 액정궁掖庭宮(궁녀가 있는 궁)을 배열하였으며 궁성 앞쪽에 관청을 배치한 다음 황성을 한 겹 더 두르고 그 앞쪽에 시가지를 건설한 뒤 전체를 다시 장방형의 외성으로 둘렀다. 명·청대의 도성 계획도 주제周制나 당제唐制로만은 설명되지 않는 나름의 계획 원리를 가지고 있다.

　한편, 3조는 연조·치조(또는 내조)·외조를 말하는데 연조는 왕과 왕비 및 왕실 일족이 생활하는 사사로운 구역으로 경복궁 창건 기록의 연침·동소침·서소침 등 3채의 침전이 연조에 속한다. 치조는 임금이 신하들과 더불어 정치를 행하는 공공적인 구역으로서 정전(朝禮를 거행하고 법령을 반포하며 조하를 받는 곳)과 편전便殿(중신들과 국정을 의논하는 곳)으로 이루어지므로 보평청과 정전이 여기

에 속한다. 외조는 조정의 관료들이 집무하는 관청이 배치되는 구역으로 주방 이하 동서누고까지가 여기에 속한다.

창건 당시에 궁궐 이름을 '경복궁'이라고 지었던 정도전은 각 건물의 이름과 그 뜻을 임금께 올렸는데, 연침을 강령전康寧殿, 동소침을 연생전, 서소침을 경성전慶成殿이라 하고 연침 남쪽의 보평청을 사정전思政殿, 정전을 근정전勤政殿, 동쪽 누를 융문루隆文樓, 서쪽 누를 융무루隆武樓, 전문殿門을 근정문, 남쪽 문인 오문午門을 정문正門이라고 하였다.

조선 전기에는 태조대에 정궁으로 지은 경복궁을 비롯하여 태종대에 이궁으로 지은 창덕궁, 성종대에 3명의 대비를 위하여 지은 창경궁이 있었다. 조선 전기 정치활동의 주무대이자 역사의 현장이며 궁정 문화의 결정체였던 경복궁 · 창덕궁 · 창경궁 등 3궁궐은 임진왜란 때 모두 불타 버렸다. 이때 소실되기 직전 곧 200여 년 동안 조선 왕조의 정궁으로 발전되어 온 경복궁은 어떠한 모습이었을까. 명종 15년(1506)에 그렸다는 「한양 궁궐도漢陽宮闕圖」가 남아 있다면 당시의 한양도성과 궁궐의 모습을 구체적으로 알 수 있겠지만 이 그림 역시 임진왜란 때 소실되고 말았다. 현재로서는 영조 년간에 제작되어, 조선 전기 경복궁의 배치 현황을 전해 주는

「경복궁도」와 「경복궁지도」만이 국립중앙도서관에 보관되어 있을 뿐이다.

　조선 전기에 이룩된 높은 수준의 문화적 성과들은 임진왜란으로 거의 다 파괴되고 소멸되었다. 정치적·경제적으로 입은 타격도 대단히 심각한 것이어서 외형적으로나마 이를 회복하는 데에 반세기 이상의 시간이 걸렸으며 전란으로 입은 피해를 극복하고 새로운 문화를 형성하는 단계에 이르는데 1세기가 걸렸다. 궁궐 및 도성도 예외는 아니어서 경복궁·창덕궁·창경궁 등 궁궐을 비롯하여 도성 안의 제반 도시 시설이 화재로 모두 잿더미가 되었다. 피난처에서 돌아온 선조는 정릉동의 월산대군(성종의 형) 집에 임시로 거처를 정해야 할 정도였다.

　왕을 비롯한 집권 지배층은 대내적으로는 전란으로 입은 피해를 복구하고 황무지로 변한 농토를 개간하여 국가의 재정적 기반을 마련함으로써 백성들의 삶을 안정시켜야만 하였다. 또 대외적으로는 만주 지역에서 새로 일어난 후금後金(1616년에 나라 이름을 청으로 바꾸고 1662년에 명을 멸망시켜 중국을 차지한 나라)과의 정치적, 군사적 마찰을 외교적으로 극복해야 했다. 이렇듯 국내외적으로 어려운 위기 상황에서도 종묘와 왕의 거처인 궁궐은 가장 먼저 재건되어야 할 목표로 생각되었다.

　종묘와 경복궁을 재건하기 위하여 선조 38년(1605)부터 진행된 중건 계획은 다음 순서로 진행되었다. 첫째, 춘추관이 건국 초기와 성종 때의 공사 및 명종 8년부터 9년까지의 경복궁 중건 공사 등에 관한 문서와 기록을 등서謄書로 묶어서 임금에게 바치고 해당 관청인 공조에도 보냈다. 둘째, 공사를 담당할 기구로서 영건도감營建都監을 설치하고, 등서를 참고하여 구체적인 계획을 입안하였다. 그리하여 1606년에는 궁핍한 재정과 민생고를 감안하여 경복궁의 중심 일곽만을 먼저 짓기로 결정하였다.

그러나 1608년까지 종묘만 중건하였고 경복궁 중건은 실현되지 못했다. 그 대신 창덕궁 재건 공사를 시작하여 1609년(광해군 1)에 준공하였다. 경복궁에 대해서는 이후 여러 차례 중건 논의가 있었으나 실행되지 못하다가 1865년(고종 2)에 가서야 흥선대원군에 의하여 중건이 시도되었다. 곧 지금의 경복궁은 임진왜란으로 불탄 지 270여 년 뒤에야 비로소 세워진 것이다. 그러므로 조선 후기에 경복궁을 대신하여 정궁 역할을 한 것은 창덕궁이었다.

광해군(1608~1623)은 1608년에 재건된 창덕궁에 거처하기를 꺼려하고 다시 1615년에 창경궁을 중건하였다. 그러나 창경궁에도 들어가지 않은 채 새로 인경궁仁慶宮과 경덕궁(뒤에 경희궁으로 고침)을 창건하였다. 인경궁은 인왕산 아래 사직단 동쪽에 지었으나 인조 때(1623~1649) 헐려서 창경궁과 창덕궁을 지을 때 이용되었고 지금은 그 터의 흔적마저 남아 있지 않다.

경복궁 터는 그대로 둔 채 창덕궁은 정궁, 경희궁은 이궁으로 사용되었으며 창경궁은 창건 당시의 대비궁이라는 용도를 벗어나서 창덕궁을 옆에서 보좌하는 궁궐로 활용되었다. 창덕궁과 창경궁이 한 궁성 안에 있어서 함께 동궐東闕이라고 불렸던 것에 대하여 경희궁은 서궐西闕, 조선왕조를 대표하는 정궁인 경복궁은 북궐北闕이라고 불렸다. 1865년에 경복궁이 중건되기 전까지는 동궐과 서궐이 조선 후기를 대표하는 궁궐이었기 때문에 경복궁 중건계획을 세우고 건물을 설계할 때에 동궐과 서궐이 많이 참조되었다. 다만 이때의 동궐과 서궐의 건물은 대부분 1830년에 중건된 것이었다. 이때 건설 공사에 참여했던 기술자들 가운데에는 1865년 이후의 경복궁 중건 공사에 참여한 사람들도 있다.

궁궐 안의 건물들은 해당 관청의 철저한 관리와 보호를 받았으므로 때맞추어 수리되었다. 또 왕들은 저마다 새로운 건물을 첨가하면서 궁궐의 면모를 부분적으로나마 새롭게 바꾸려고 노력하였다.

동궐도

그 결과 동궐과 서궐은 각각 수천 칸 규모로서 100여 채의 복잡 다양한 건물을 갖춘 대궐大闕로 발전하였다. 19세기 초까지 꾸준하게 발전해 온 동궐과 서궐은 1829년 서궐의 화재를 시작으로 창경궁(1830), 창덕궁(1833)이 차례로 대규모 화재를 당하여 정전 · 편전 · 침전 등 중요 부분이 불탔다. 임진왜란 이후 선조 · 광해군 · 인조대를 거치면서 200여 년만에 한꺼번에 소실된 것이다.

이때 중건된 궁궐에 대해서는 공사 보고서격인 『영건도감의궤』가 있고, 또 소실되기 직전 궁궐 전체를 한눈에 내려다볼 수 있도록 그린 「동궐도」(동아대학교 박물관 및 고려대학교 박물관 소장)가 남아 있어서 당시 궁궐의 모습을 실감나게 전해 준다. 게다가 『궁궐지宮闕志』라는 문헌도 이 무렵에 만들어졌는데 조선시대의 궁궐에 대한 사료들을 집대성하여 궁궐 안 건물들의 연혁과 성격, 왕과 왕비가 출생한 곳과 사망한 곳을 쉽게 파악하도록 하였다. 아마도 궁궐 전체가 연속적으로 불에 타자 위기의식을 느낀 왕과 집권 관료들이 모든 수단을 동원하여 역대 왕들의 발자취가 남아 있는 궁궐의 전모를 기록하여 후세에 전하려 하였던 것 같다.

조선 후기의 궁궐 건축사에서 가장 중요한 사건은 경복궁 중건이

삶의 공간과 흔적, 우리의 건축 문화

었다. 임진왜란 때 소실된 뒤 270여 년 동안 아무도 실행에 옮기지 못한 경복궁 중건은 흥선대원군에 의하여 마침내 실행되었다. 그는 순조·헌종·철종대(1800~1863)의 이른바 세도 정치기를 거치면서 땅에 떨어진 왕실의 권위를 회복하고, 궁극적으로는 조선왕조를 부흥시키는 방편의 하나로 경복궁 중건이라는 역사적 과업을 수행하였다. 그러나 이 시기에는 이미 왕조 체제가 해체되고 있었다. 특히 양반 관료층이 극도로 부패한 상황에서 대다수 농민들은 최후의 수단으로 반란을 일으키거나 도적이 되어야할 만큼 조선사회는 뿌리까지 흔들리고 있었다. 왕조 사회의 해체가 이미 크게 진전된 시기에 왕권 강화를 목적으로 궁궐 중건을 대대적으로 시도한 것이다.

그러나 고종 초년에 중건된 경복궁은 1897년에 고종이 경운궁으로 이어하자 중건 이후 30여 년밖에 활용되지 못한 셈이 되었다. 경운궁은 대한제국의 황궁皇宮으로 전통적인 궁궐 배치와 전각 구성을 갖추고 아울러 서양식 석조 건물을 곳곳에 추가하여 동서 문명이 충돌하는 전환기의 역사적 경관을 마련하였다. 그러나 1910년 병탄倂呑이 되기도 전에 대한제국 황제의 궁궐인 경운궁慶運宮은 이태왕 전하의 덕수궁德壽宮으로 변모·축소되었고, 고종 사후인 1920년부터 일제에 의하여 크게 훼손되어 황궁으로서의 면모를 상실하였다. 창덕궁은 이태왕 전하의 창덕궁으로 개조·축소되었으며 창경궁은 일반에 공개하는 공원으로 전락하였다.

일제강점기에 경복궁은 식민통치의 본거지로 이용당하면서 정궁으로서의 품격을 완전히 상실하게 되었다. 조선총독부 청사와 총독부박물관이 궁성 남쪽, 총독 관저가 궁성 밖 북쪽 후원에 세워졌으며, 궁성 남쪽이 모두 헐리고 광화문마저 건춘문 이북으로 옮겨졌다. 창덕궁은 마지막 황제 순종 일가의 거처로 사용되었으나, 순종 사후인 1908년부터 정전 서쪽 궐내각사(궐내각사)가 일본인들에 의하여 모두 헐렸다. 1917년에 소실된 내전 일곽조차 1920년에 경복

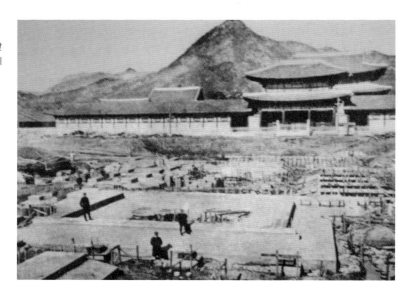

기초 공사 중인 조선총독부
일제는 조선총독부 건물을 경복궁 앞
에 지어 정궁으로서의 품격을 상실시
키고, 조선의 맥을 끊으려 하였다.

궁 내전을 옮겨 재건하면서 규모 · 형식 · 용도 등이 크게 바뀌었다. 창경궁은 정전, 침전 일곽만을 남기고 모두 헐린 채 동물원 · 식물원으로 전락하였다.

또 경희궁은 일제 강점 당시까지 남아있던 건물마저 모두 팔아넘겨졌는데 정전正殿인 숭정전崇政殿은 1926년에 조계사曹溪寺로, 왕의 침전인 회상전會祥殿도 1911년 4월부터 1921년 3월까지 경성중학교 부설 임시소학교원양성소로 사용되다가 1928년 조계사로 팔려 옮겨 세워졌다. 편전인 흥정당興政堂은 1915년 4월부터 1925

1920년대 경희궁 숭정전과 흥화문

삶의 공간과 흔적, 우리의 건축 문화

년 3월까지 임시소학교원양성소 부속 단급소학교單級小學校 교실로
사용되다가 1928년 3월 광운사에 팔려 이건되었다. 정문인 흥화문
興化門도 1915년 8월 도로를 수리한다는 미명 아래 남쪽으로 옮겨
졌다가 1932년에 박문사博文寺로 옮겨져 산문山門으로 사용되었다.
황학정黃鶴亭은 1923년 일반인에게 매각되어 사직단 동쪽에 이건
되었는데 오늘날까지 그 자리에 남아 있다.

　일본 침략자들의 만행을 정당화하기 위하여 편찬·간행한『경성
부사京城府史』에 의하면 1934년 당시 경희궁에는 흥정당터 부근의
행각을 제외하고 모든 건물이 소멸되어 있었다. 이후 경희궁은 일
본식 학교 건물 밑에 깔린 숭정전 월대와 같은 파편화된 유구만을
남긴 채 완전히 소멸되다시피 하였다. 여기에 그치지 않고 일제는
제2차 세계대전의 패배를 저지하기 위하여 우리 국민들을 전쟁터
로 내모는 와중에 경희궁터 북쪽 즉 원래 왕과 왕비의 침전이 있던
자리 바로 뒤쪽에 거대한 방공호防空壕를 건설하고 이를 위장하려
고 뒷산을 뭉게서 방공호를 덮었다. 이로 인하여 궁터는 회복할 수
없는 파괴를 당하고 말았던 것이며 오늘날까지 이 구조물은 철거되

경희궁 숭정전 월대 계단 부분
유일하게 남아있는 유적이다.

지 않은 채 그 자리에 흉물로서 남아 있다. 한국전쟁 기간에 미군부대가 경희궁에 진주하여 병영으로 쓰는 바람에 다시 크게 파괴되고 말았다.

해방 이후 가장 먼저 복원이 시도된 곳은 창경궁이었다. 창경궁은 일제침략기에 일본인들에 의하여 대부분의 건물이 철거, 훼손되고 동물원과 식물원 복합시설인 창경원으로 전락하였으나, 일본 제국주의의 식민통치로부터 해방된 지 30여 년이 지난 1980년대 후반에 발굴·복원 공사로 정전인 명정전 일곽, 편전인 문정전 일곽이 복원되었다.

이를 뒤이어 경복궁에서는 1990년부터 20년간 복원계획에 따라 1996년에 총독부 청사를 헐어내고 흥례문 일곽을 복원하였으며, 이어서 침전 일곽(강령전 일곽, 교태전 일곽, 함원전, 흠경각), 동궁 일곽(자선당·비현합), 빈전 일곽(태원전), 건청궁 등을 복원하였다.

창덕궁의 경우 문화재관리국이 1969년부터 복원을 시도하는 한편, 1976~1978년 사이에 대대적으로 보수를 하고 정화 공사를 한 이후 제한 관람을 실시하면서 잘 보존하였고, 1990년대 후반부터 인정전 앞 행각을 복원하고 궐내각사를 차례대로 복원함으로써 옛

근래 복원된 건청궁
명성황후가 이곳에서 시해당하였다.

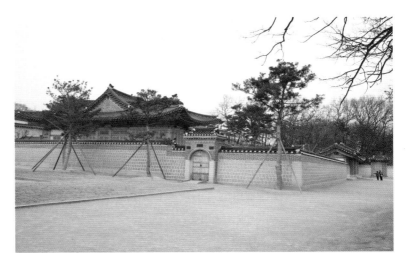

삶의 공간과 흔적, 우리의 건축 문화

모습을 대체로 찾았다. 그 결과 창덕궁은 1997년에 세계문화유산 World Heritage으로 지정될 수 있었다.

경희궁의 경우 서울중학교의 이전을 계기로 1985년부터 1990년 대까지 여러 차례 발굴 조사를 하였는데 이때 「서궐도안西闕圖案」 (고려대학교 박물관 소장)을 발굴조사와 복원 자료로 활용하였다. 그 결과 정전인 숭정전 일곽이 복원되었으며, 정문인 흥화문도 제자리 는 아니지만 숭정전 남쪽에 복원되었다. 그러나 발굴조사 결과 건 물터가 확인된 곳에 서울시립역사박물관을 신축한 것은 문화재 복 원 원칙에 어긋난 일이다.

2004년부터는 덕수궁에도 복원정비 종합계획을 세우고 있으며, 경복궁 서남쪽에 위치한 건물은 고궁박물관으로 용도가 변경되어 조선왕조 궁중 문화유산을 연구하는 중심 기관으로 활용되고 있다.

경복궁景福宮

태조 4년(1395) 9월 29일의 『태조실록』 기사에는 창건 당시 경 복궁의 규모·배치, 각 건물의 기능 등이 자세히 기록되어 있다. 곧 연침燕寢·동소침東小寢·서소침·보평청 등 내전 건물과 정전· 동서 각루東西角樓·주방·등촉인자방·상의원·양전사용방·상 서사尙書司·승지방承旨房·내시다방內侍茶房·경흥부·중추원中樞 院·삼군부三軍府·동서누고東西樓庫 등 390여 칸 규모의 궁궐 건 축이 기록되었다.

창건 당시의 경복궁은 왕권이 강화되기 전에는 유신들이 추구하 던 재상 중심의 정치 운영에 적합하도록 설계된 궁궐이었다. 그러 나 태종, 세종대를 거치면서 정치가 안정되고 권력이 왕에게로 집 중되자 경복궁에서는 건축상 많은 변화가 일어났다. 또 경복궁 동

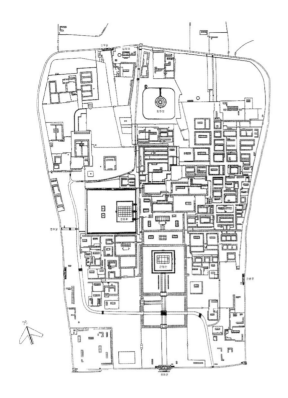

북궐도형 상의 경복궁 배치도

쪽 종묘 옆에는 이궁인 창덕궁까지 생겼다. 태종 때에는 경회루를 짓고 주변에 못을 파서 군신의 연회 장소를 마련하였고, 세종 때에는 동궁·후궁·혼전·학문 연구 기관 및 후원까지 완비하여 이른바 '법궁체제法宮體制'를 완성하였다. 또 주요 전각뿐만 아니라 문에도 고유한 이름이 붙여졌다.

편전인 사정전思政殿(창건 때는 보평청) 좌우에 만춘전萬春殿과 천추전千秋殿을 더 지었고, 연침인 강령전 일곽 뒤쪽에 새로 교태전과 함원전을 비롯하여 자미당·인지당·청연루·종회당·송백당 등 후궁을 지었다. 동궁은 세자가 백관의 조회를 받는 계조당과 서연 및 시강을 받는 자선당 등으로 구성되어 있었다. 또 후원에는 못을 파고 주변에 나무를 심었으며 취로정을 세웠다. 태조 때 창건된 경복궁은 세종 때에 이르러 비로소 왕궁다운 모습을 갖추었으며, 이후 100여 년 뒤인 명종 8년(1553)까지는 거듭 발전하여 조선 전기에 이룩된 궁정 문화를 총체적으로 담고 있었다. 그러나 명종 8년의 화재로 정전, 편전 일곽을 제외한 내전 일곽이 모두 불에 타 이듬해에 대대적으로 중건되었다. 더구나 그것마저 임진왜란 때 완전히 소실되었다.

경복궁을 중건한 것은 그로부터 270여 년만인 고종 2년(1865)이었다. 이 해 4월 2일에 대왕대비의 전교傳敎를 계기로 중건 공사가 진행되었는데, 혹심한 재정적 궁핍을 겪으면서도 중지되지 않고 2년 7개월만인 1867년 11월에 일차적으로 낙성되었다. 창덕궁에서 경복궁으로 270여 년만에 이어移御가 이루어진 것은 그로부터 8

개월 후인 1868년 7월 2일이었다. 중건 공사는 궁성宮城 · 내전內殿 · 외전外殿 · 경회루慶會樓 · 별전別殿 · 행각行閣 등의 순서로 진행되었으며, 신무문 밖 후원에 새로운 건물인 융문당 · 융무당 · 비천당 등이 창건된 때도 1868년이었다. 정부 기관의 시무처(視務處)인 궐내각사闕內各司도 계속해서 지어졌는데 공사가 마무리되어 영건도감營建都監이 해체된 것은 기공한 지 7년 5개월 만인 1872년 9월이었다. 궁궐 깊숙이 자리 잡은 향원정 북편에 건청궁乾淸宮이 지어진 때는 영건도감이 해체된 뒤인 1873년이었다.

그러나 1873년 12월에 화재가 발생하여 대비전인 자경전慈慶殿이 소실되었다. 3년 뒤인 1876년 4월에 자경전을 중건하고 교태전交泰殿 · 자미당紫薇堂 · 인지당麟趾堂 등을 고쳐 지었다. 이로부터 7개월이 지난 11월에 다시 큰 불이 나서 교태전 일곽, 자경전 일곽, 강령전 일곽 등 총 830여 칸이 모두 불타 버렸다. 이 화재로 조선 후기의 궁중 문화를 담고 있는 모든 유산이 함께 소실되었으며, 대보人寶와 동궁의 옥인玉印만을 겨우 건져 냈을 뿐이다. 이때 소실

경복궁

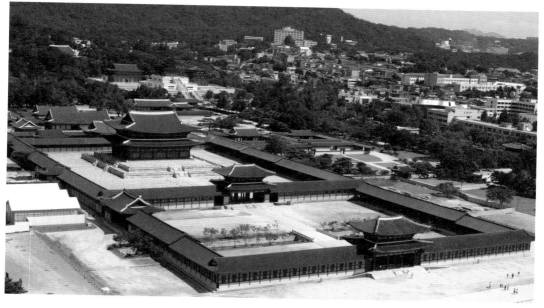

된 건물은 1888년(고종 25)에 모두 복구되었다. 1893년에는 신무문 밖 후원, 지금의 청와대 자리에 경농재慶農齋·대유헌大酉軒 등을 새로 지었다.

이때까지 지은 건물의 내역은 『궁궐지宮闕誌』(고종 때 간행)에 상세하게 기록되어 있고, 아울러 「북궐도형北闕圖形」·「북궐후원도형北闕後苑圖形」이란 이름의 배치 평면도에 잘 그려져 있다. 이 자료들에 따르면 완성된 궁궐은 궁성 둘레 1,813보, 높이 20여 척, 규모 7,481칸에 이르는 대규모의 장엄한 궁궐이었다.

경복궁은 궁성 영역과 궁성 북쪽 밖 후원으로 이루어져 있었는데, 이 가운데 후원 지역은 일제침략기에 조선총독 관사 부지로 사

용되면서 경북궁에서 분리된 이후 경무대와 청와대로 전용되기에 이르렀다. 궁성 안의 면적은 92,333평(305,233.1㎡)인데, 궁성 내부는 앞에서부터 뒤로 조정과 침전[前朝後寢], 후궁과 후원의 4영역으로 나누어진다. 후원 지역 동북쪽에 진전, 서북쪽에 빈전과 혼전, 중심부에 향원정을 포함한 건청궁 지역과 집옥재(왕실도서관) 등을 배치한 것은 중건된 경복궁의 특징이다. 광화문에서 근정문에 이르는 광활한 마당 중앙에는 행각을 한 겹 더 둘러 조정에 권위와 엄숙함을 더하고, 왼쪽에 궐내각사(승정원 · 홍문관 · 내각 · 빈청 · 내의원 · 내반원 · 사복시)를 집중적으로 배치하는 한편, 오른쪽에는 궁궐의 호위와 경비를 전담하는 오위도총부를 두었다.

근정전의 왼쪽에는 경회루와 수정전, 오른쪽에는 왕위계승자인 세자의 거처인 동궁을 음양이론상 동쪽에 배치하였다. 왕과 왕비의 침전은 궁성 내부의 중심에 배치하고 그 동북쪽에 대비전을 배치하였으며 다시 그 뒤로 후궁이라 하여 왕실 가족의 생활을 보좌하기 위하여 음식 만들고, 옷짓고, 빨래하는 장소가 수많은 건물로 지어

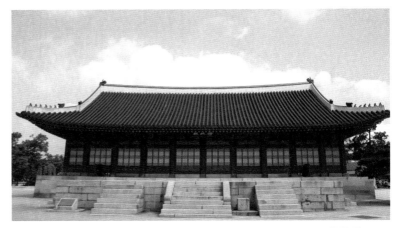

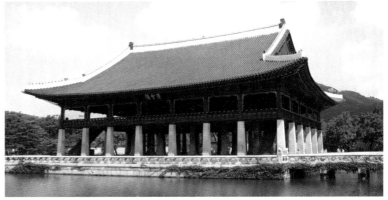

져 배치되었다. 그 뒤에는 연못과 정자로 후원을 꾸미고 여기에 독서실과 서재 등을 지어 휴식과 독서로 수양하는 장소로 삼았다.

궁성 밖 북쪽의 후원(현 청와대 지역)은 강무講武(활쏘고 말달리며 사냥하는 것으로 체력을 단련하는 것)를 위하여 조성한 것이다. 고종 때 중건된 건물 가운데 현존하는 건물은 광화문(석축만 원형, 1865), 건춘문(1865), 신무문(1871), 동십자각(1865), 근정전 일곽(1865), 사정전과 천추전(1865), 자경전(1888), 제수합·함화당·집경당(이상 1865), 수정전(1865), 경회루(1865), 향원정(1865), 집옥재와 협길당(1873 창덕궁에 창건, 1891년 경복궁으로 옮김) 등이다.

창덕궁昌德宮

경복궁을 보조할 이궁으로 세워진 창덕궁의 창건 공사는 한양으로 환도할 것을 결정한 직후인 1404년(태종 5) 10월 6일에 향교동 응봉 자락 아래로 터를 정함으로써 시작되었다. '이궁조성도감離宮造成都監'이 조직되고 도감의 우두머리인 제조(提調) 이직李稷의 설계와 감독, 수많은 장인·군인·승려·백성 등의 부역賦役 노동에 힘입어 착공된 지 1년만인 1405년 10월에 낙성되었다.

태종은 낙성되기 10여 일 전에 서둘러 개경으로부터 환도하여 영의정부사 조준趙浚(1346~1405)의 집에 머물다가 10월 20일에 입궁하여 성대한 낙성 연회를 베풀었다. 이때 낙성된 건물은 왕 부부의 침전 일곽과 정전·편전 등 외전 일곽이었다. 신궁에서 펼쳐질 새로운 정치를 보좌할 관청들은 경복궁 앞에 지어져 있던 건물들을 수리하여 그대로 사용하기로 하였다. 1405년 8월에 관청 건물과 관원들의 주택을 수리하는 일에는 강원도와 충청도의 백성들이 동원되었다.

창덕궁 인정전

창덕궁 후원에 있는 왕실 도서를 보
관하는 규장각 2층 열람실 건물이다.

　외전外殿 74칸, 내전內殿 118칸 규모로 지어졌는데 정침청·동
서 침전·수라간·사옹방·탕자세수간 등 내전을 비롯하여 편전·
보평청·정전·승정원청 등이 있었다. 이후에 광연루·진선문·
금천교·돈화문·집현전·장서각 등이 증설되었다. 성종 초에는
정희왕후가 창덕궁 안에 내불당內佛堂을 짓기도 하였다. 성종 6년
(1475) 8월에는 궁문宮門 29개소에 서거정을 시켜 이름을 짓고 현
판을 걸었는데, 이는 세조 8년(1462)에 궁역을 확장하면서 새로 쌓
은 궁성에 낸 새 문에 이름을 부여한 것이다.

　조선 전기에는 여러 임금이 창덕궁으로 옮겨 거처하면서 정치를
행하기도 하였다. 조선 전기 187년 간 이궁 역할을 다하였던 창덕
궁은 경복궁·창경궁 등과 더불어 임진왜란 초기에 방화로 소실되
었다. 전란이 끝난 뒤 국가 재건에 착수한 조정은 종묘와 궁궐을 빠
른 시일 안에 복구하지 않으면 안되었다. 선조 38년(1605)에 시작
된 복구공사는 경복궁 중건을 목표로 진행되었으나, 선조 39년에
이국필李國弼이 경복궁은 불길하니 창덕궁을 중수해야 한다고 건의
한 것을 계기로 선조 40년 2월에 경복궁의 길흉화복을 적은 역대
의 문서를 검토한 다음, 공사는 창덕궁 중건으로 바뀌었다. 규모가

큰 경복궁을 재건하기에는 재원과 인력이 모두 부족한 전란 직후의 형편을 고려한 결정이었다.

선조 41년(1608) 정월 전후에 시작된 창덕궁 중건 공사는 두 차례로 나뉘어 진행되었다. 광해군이 즉위한 해(1608) 10월에 완료된 1차 공사에서는 중요 전각이 대체로 조성되었다. 다음에 선조의 위패를 종묘에 올려 모신 직후인 1610년 봄에 재개된 2차 중건 공사에서는 앞서 마무리하지 못했던 여러 관청과 창고 등을 짓거나 담장을 쌓고 전돌을 포장하는 일을 1610년 9월에 이르러 마쳤다.

반정反正의 소용돌이 속에서 왕위에 오른 인조는 창덕궁이나 창경궁의 계속된 화재로 재위 10여 년 동안 경운궁이나 경덕궁에 거처하였다. 창덕궁에 대한 미련을 버리지 못하여 왕 10년에는 일시적으로 창덕궁에 거처하기도 하였으나 말년인 왕 25년에 이르러서야 창덕궁의 중건을 완료할 수 있었다. 인조는 후원 경영에 몰두하여 왕 14년(1636)부터 왕 25년(1647)에 걸쳐 끊임없이 정자를 짓고 원림을 조성하였다. 즉 1636년(인조 14)에 탄서정歎逝亭(逍遙亭으로 개명), 운영정雲影亭(太極亭으로 개명), 청의정과 옥류천玉流川, 1640년에 취규정聚奎亭, 1642년에 취미정翠微亭(현종 5년 개수하고 觀德亭으로 고침), 1643년에 죽정竹亭

(深秋亭으로 개명), 1644년에 육면정六面亭(尊德亭으로 이름지음), 벽하정碧荷亭(숙종때 淸讌閣으로 고침), 1645년에 취향정醉香亭(숙종 16년에 喜雨亭으로 개칭), 1646년에 팔각정, 1647년에 취승정聚勝亭(樂民亭으로 개명), 관풍각觀豊閣 등을 차례로 조성하였다.

옥류천
창덕궁 후원에 있는 곳으로 근처에 소요정 등 정자가 있다.

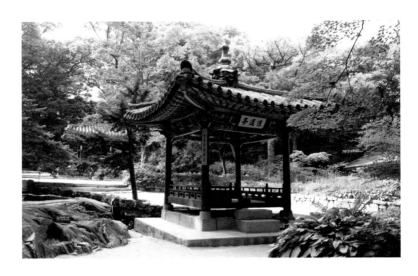

소요정
창덕궁 후원에 있는 정자이다.

인조가 창덕궁 후원 경영에 몰두한 것은 병자호란으로 입은 치욕과 복잡한 심사를 달래기 위해서였을 것으로 짐작된다. 후대의 왕들도 인조가 경영한 원림에 와서 만기萬機를 다스리는 여가에 샘물과 흐르는 물을 보고 마음을 함양하면서 인조의 원림園林 조성에 감사하는 마음을 표시하기도 하였다.

숙종대에는 세자가 서연書筵을 받는 성정각誠正閣이 지어지고 왕 14년에 천문관측소인 제정각齊政閣이 새로 지어졌다. 후원에는 왕 18년에 영화당 일곽과 애련정 일곽이 조성되고, 왕 33년에는 애련정 북쪽에 척뇌당滌惱堂이 건립되어 현종대에 경영된 어수당 일곽의 원림이 완결되었다. 또 동왕 14년에는 청심정淸心亭, 17년에는 능허정凌虛亭을 차례로 지었다. 숙종대의 원림 조성을 끝으로 창덕궁 후원은 주합루 구역을 제외하고는 거의 완성 단계에 이르렀다. 숙종 30년(1704)에는 궁성 서북쪽 밖에 있던 별영대別隊營의 창고를 헐고 임진왜란 때 대군을 파견하여 도와준 명나라의 마지막 황제 신종을 향사享祀하기 위하여 대보단大報壇을 건설하기도 하였다.

영조대에는 30년(1754)의 선원전 수리와 46년의 경봉각 건립말고 별다른 변화가 없었다. 영조가 재위 기간 대부분을 경희궁에서

보냈기 때문이다. 그러나 정조대에는 즉위년에 후원 안 영화당 옆에 규장각과 서향각을 짓고, 5년(1781)에는 규장각 학사들의 숙직처인 이문원을 도총부 자리에 설치하였다. 숙종대에 궁궐 밖 종부시에 있었던 규장각을 궁궐 안으로 끌어들여 우문정치右文政治를 표방하며 왕권강화의 토대를 마련하였다. 동왕 9년에는 이문원 근처에 서적 보관처인 동이루東二樓를 새로 지었다.

정조 6년(1782)에는 고대하던 장남[文孝世子]을 얻은 것을 계기로 동궁이 신하들로부터 하례를 받거나 그들을 접견하는 장소로 중희당重熙堂을 창건하였다. 이어 19년에는 선원전이나 대보단을 전배展拜할 때 왕이 머무르며 재계하던 어재실御齋室인 대유재大酉齋와 소유재小酉齋를 창건하였다.

1833년에 영춘헌을 짓기 위하여 헐린 천지장남궁天地長男宮은 세자의 거처로 중희당 바로 옆에 있었고, 이는 「동궐도東闕圖」에 표현되어 있다. 중희당 일대는 창덕궁과 창경궁의 경계 지역이면서 순조대에 효명세자가 거처하고 공부하던 곳으로서 대리청정代理聽政의 장소가 되기도 하였다. 익종은 창덕궁 안에 관물헌觀物軒·대종헌待鍾軒·연경당演慶堂·의두합倚斗閤 일곽·전사田舍 등 많은 시설을 경영하였다. 특히, 후원의 의두합은 대리청정 시기에 독서처로 창건한 것이고, 연경당의 경우는 1828년에 진장각珍藏閣 옛 터에 진연 장소로 사용하려고 특별히 창건한 건물이다. 당시 연경당의 모습은 「동궐도」와 『자경전진작정례의궤慈慶殿進爵整禮儀軌』(1828년 2월)의 도설圖說 연경당도演慶堂圖에 잘 묘사되어 있는데, 주택 형식의 현존 연경당과는 전혀 다른 모습이다.

1833년의 화재로 창덕궁의 내전 일곽 대부분이 불에 탔다. 『궁궐지』에서는 "모두 370여 칸이 중건되었으며 옛 유구를 토대로 하되 간가間架를 바꾸지 않고 그대로 복원하였다"고 적고 있다. 이때 중건된 건물은 대조전·희정당·징광루·경훈각·옥화당·융경

창덕궁 대조전
내전을 겸한 침전이다.

헌 · 흥복헌 · 양심합 · 극수재 · 정묵당 · 내소주방 · 외소주방 등이
었다. 소실 이후에 재건된 건물 대부분이 오늘날 남아있는 건물이
다. 이 시기의 재건 공사에 대해서는 보고서에 해당하는 『창덕궁영
건도감의궤昌德宮營建都監儀軌』가 전한다. 또 불타기 직전에 창덕궁
전체를 한눈에 내려다볼 수 있도록 그린 「동궐도」가 남아 있어서
당시 궁궐의 모습을 실감나게 전해 준다.

　1907년부터 1928년까지 조선 왕조의 마지막 임금인 순종황제가
거처하였지만, 순종 사후에 일제침략자들은 인정전 일곽과 1920년
대에 재건한 대조전 일곽을 제외하고 대부분의 건물을 헐어버렸다.

　현재 창덕궁에서 가장 오래된 건물은 광해군 때 재건된 돈화
문이다. 현재 남아 있는 건물은 돈화문敦化門(1607), 인정전仁政殿
(1804), 인정문仁政門(1745), 선정전宣政殿(1647), 대조전大造殿 · 희
정당熙政堂 · 함원전含元殿 · 경훈각景薰閣(이상은 1920년에 경복궁 내
전을 옮겨와서 새로 지은 것), 가정당嘉靖堂(1920년에 덕수궁 가정당을 옮

삶의 공간과 흔적, 우리의 건축 문화

돈화문

김), 빈청賓廳(현 御車庫), 성정각誠正閣(정조 연간), 내의원內醫院(성정
각 부속건물로 1920년 무렵부터 내의원으로 사용됨), 관물헌觀物軒(1820
년대 후반), 구선원전舊璿源殿(1695), 낙선재樂善齋(1847), 취운정翠雲
亭(1686), 한정당閒靜堂(1917년 이후), 상량정·만월문·승화루承華
樓·삼삼와三三窩·칠분서七分序(모두 정조년간), 신선원전新璿源殿
(1921), 의로전懿老殿(1921년 덕수궁에서 옮김) 등이다.

창경궁昌慶宮

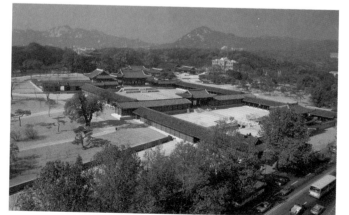
1987년 복원 공사 이후 창경궁

창경궁은 창덕궁 옆 옛 수강
궁(태종이 세종에게 선위한 뒤에 거
처하던 궁, 1419년 창건) 터에 성종
14년(1483) 창건되었다. 어린 나
이에 즉위한 성종이 왕실의 어른
인 정희왕후(세조비, 성종의 할머
니), 소혜왕후(덕종비, 성종의 어머

니), 인순왕후(예종비, 성종의 작은 어머니) 등을 위하여 따로 지었으므로 왕궁이라기보다는 대비궁이다. 정치의 장인 경복궁이나 창덕궁의 남향 배치와 구별지으려고 동향으로 배치하였다. 다만 인양전·경춘전·통명전·양화당·여휘당·환경전·수녕전·환취정 등 많은 내전 건물 이외에 왕이 머무르거나 의식을 거행할 것에 대응하여 정전과 편전의 모습을 갖추었다.

임진왜란 때 모두 소실되었으나 광해군 때 중건하여 창덕궁의 부

속 궁궐로 활용되었다. 창덕궁과 더불어 동궐로 불렸는데 내전 일곽은 1830년대의 대규모 화재로 크게 불탄 뒤 재건되었다. 불타기 전 창경궁의 모습은 창덕궁과 마찬가지로 「동궐도」에서 확인할 수 있다. 남아 있는 건물 가운데 명정전 일곽과 홍화문은 광해군 때 세워진 것으로 현존하는 궁궐 관련 건물 가운데 가장 오래되었다.

경희궁慶熙宮

광해군(1608~1623)은 1608년에 재건된 창덕궁에 거처하기를 꺼린 나머지 1615년에 창경궁을 중건하였다. 그러나 창경궁에도 들어가지 않은 채 새로 인경궁(仁慶宮)과 경덕궁慶德宮(영조 때 경희궁으로 고침)을 창건하였다. 인경궁은 인왕산 아래 사직단 동쪽에 지어졌으나 인조반정과 이괄의 난으로 불타버린 창경궁과 창덕궁을 다시 지을 때 헐려서 활용되었다. 지금은 그 터의 흔적만이 남아 있다. 경희궁은 1620년(광해군 12)에 완공되었다.

숭정전 일곽(서궐도안 모사도 부분)

경희궁(임시로 서별궁으로 부르다가 명칭을 경덕궁慶德宮으로 정했고, 영조 36년에 경희궁으로 고침)의 창건 계획이 공식적으로 발표된 것은 광해군 9년(1617) 6월의 일이다. 광해군 7년에 창경궁을 중건하고 남은 재물을 인왕산 아래로 옮겨 놓고, 인경궁의 창건을 준비하던 중 인경궁(仁慶宮) 공사를 시작하기에 앞서 경희궁 건설이 시작되었다. 궁궐터로 선정된 새문동 일대에는 선조의 다섯째 아들이자 배

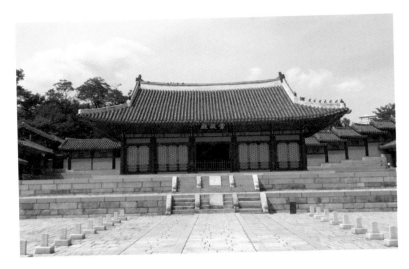

다른 동생인 정원군定遠君의 집이 있었는데, 그의 집터에 왕기가 서려 있다는 설을 내세워 그를 내쫓고 그의 집터에 왕궁을 짓는 것이 경희궁 창건 동기였다.

인경궁이 처음부터 큰 규모의 궁궐로서 창덕궁의 제도를 전범으로 삼았던 것과는 달리, 경희궁은 인경궁에 견주어 작은 궁궐인 소궐小闕로 불리면서 창경궁의 제도를 모방하여 소규모로 계획되었다. 정문을 단층으로 짓거나, 조하전朝賀殿과 시사전視事殿은 모두 창경궁의 제도에 따라 정하였다. 또 큰 재목은 인경궁 공사에 사용토록 하고 작은 재목을 골라서 경희궁의 여러 부속건물을 조성하였다. 경희궁터에 원래부터 있던 건물을 궁궐에 맞추어 쓰임새를 바꾸어 형태를 개조하였으며, 인경궁에 짓는 아문 가운데 몇 곳은 경희궁에서는 생략하였다.

그러나 광해군 10년 4월 영건도감에서 올린 계를 보면 아문衙門의 칸수만 203칸에 이르러 당초에는 잠시 피해 있을 곳으로 지으라던 경희궁이 법궁과 다를 바 없을 정도로 많은 아문을 갖추었음을 알 수 있다. 광해군 11년(1619) 9월에는 정전·동궁·침전·나인 처소 등 1,500칸이 완공되었다.

광해군 9년 7월에는 궁성 동서남북의 경계를 정하였으며, 9월 이후에는 3문을 세울 곳에 대한 의논이 있었으며 이때 궁역이 대체로 정해졌다. 또 1618년 윤4월에는 북문이 대내로부터 너무 가까우므로 순라할 만한 통로가 없으니 담 밖으로 다시 담을 쌓고 외북문을 세우도록 하라고 하였다.

창건 이후 경희궁에서 일어난 변화 가운데 비교적 큰 변화는 효종 7년(1656)의 경화당景和堂과 만상루萬祥樓 이건, 현종 8년(1667)의 집희전集禧殿 이건, 숙종 때의 대대적인 수리공사, 영조 때의 태녕전太寧殿·경봉각敬奉閣 건립 등을 꼽을 수 있다. 정조는 세손世孫으로 경희궁에 거처하던 시절인 1774년 「정묘어제경희궁지正廟御製慶熙宮誌」에 당시 경희궁의 모습을 총체적으로 담았다.

순조 29년 10월 3일에 일어난 화재로 회상전會祥殿·융복전隆福殿·흥정당興政堂·정시합政始閤·집경당集慶堂·사현합思賢閤·월랑月廊 여러 곳 등이 소실되었다. 즉 왕과 왕비의 침전 등 내전 일곽과 편전 등 대부분이 불타 없어졌다. 화재 이후 중건이 시작되는 1830년 3월까지는 영건공사에 필요한 물자와 노동력을 확보하고 영건도감의 지휘 아래 건물터에 대한 조사를 실시하여 중건 계획을 마련하였다.

공사가 완료된 때는 1831년 4월 27일로 1년이 더 걸렸고, 낙성 직후 공사의 시종을 기록한 보고서인 『서궐영건도감의궤西闕營建都監儀軌』가 편찬되었다. 이 책을 통하여 당시의 영건 상황을 여러 관점에서 이해할 수 있다. 한편 순조 18년에는 동궁인 경현당의 북쪽에 있던 양덕당養德堂을 덕화전德和殿으로 개칭하였다. 순조 말년에 중건된 경희궁은 이후 헌종·철종 대에는 큰 변화없이 관례에 따라 수시로 보수되었다.

경운궁慶運宮

1896년 고종 왕실이 일본의 침탈을 피하여 외국공사관 주변으로 피신한 소위 아관파천俄館播遷 이후에 고종의 시어소時御所로 쓰이다가, 대한제국 선포 이후 궁궐로서의 시설과 격식을 갖춘 다음 황제궁으로 격상되었다. 중건 당시의 원형은 1904년의 화재 이후 재건 과정에서 작성된 『경운궁중건도감의궤慶運宮重建都監儀軌』를 통하여 그 대강을 짐작할 수 있다. 현존하는 몇 채 안되는 건물은 거의 모두 이때 재건된 것이다. 1907년 고종황제의 강제 퇴위 이후 그 거처가 되면서 상왕上王의 궁이란 뜻에서 덕수궁德壽宮으로 이름이 변경되었다.

1900년대에 작성된 것으로 보이는 「덕수궁평면도德壽宮平面圖」를 토대로 당시의 궁역과 배치형식을 살펴보면 궁역이 3부분으로 나누어져 있었음을 알 수 있다. 첫째, 궁역의 동남쪽은 현재 정문인 대한(안)문을 비롯하여 중화전 · 함녕전 · 석어당 · 즉조당 · 준명

덕수궁

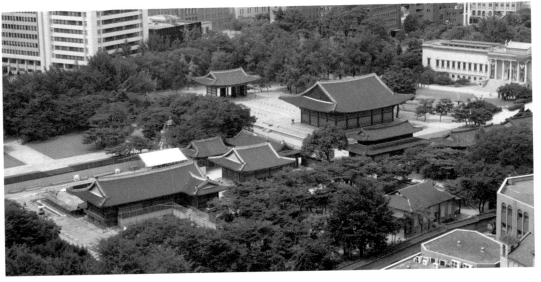

삶의 공간과 흔적, 우리의 건축 문화

당·정관헌 등이 남아 있는 곳으로 당시에 정전·편전·침전·궐내각사 등이 갖추어져 있었던 궁궐의 중앙부였다. 둘째, 궁역 서쪽 미국영사관과 러시아영사관 사이에는 서양식 2층 건물인 중명전(현존) 일곽과 환벽정이 있어서 접견실과 연회장으로 쓰였다. 셋째, 궁역 북쪽은 선원전璿源殿과 혼전魂殿이 있었던 곳으로 왕실 내 제

경운궁 중건배치도(1907~1910 추정)

사를 위한 영역이었다. 3영역 가운데 현재 궁역 안에 포함되어 있는 곳은 오로지 중화전 일곽뿐이다.

1919년 고종 사후에는 일제침략자들이 궁터를 매각하고 궁전을 훼손하여 공원으로 만드는 바람에 오늘날과 같은 시민공원으로 전락하게 되었다. 이 시기에 헐린 건물 가운데 선원전·의효전·가정당 등은 창덕궁으로 이건되거나 창덕궁 내 건물 신축에 활용되기도 하였다. 식민통치를 받던 민족수난기에 석조전은 일본인들의 미술품을 진열하는 곳으로 변경되었다. 또 1936년 8월부터 1937년 사이에 석조전 옆에는 2층 석조 건물이 증축되어서 이왕직박물관李王職博物館으로 사용되었다. 이로써 1908년에 일인들이 세운 창경궁 내 박물관에 보관되어 온 우리 문화재를 이곳에 옮겨 보관하게 된 것이다.

현황을 토대로 경운궁의 궁역을 추정하여 보면 서쪽은 주한미국대사관의 남쪽 길을 따라 전에 러시아공사관이 있었던 언덕 일대와 신문로 일대에 해당되고, 북쪽은 영국대사관을 거쳐 성공회 앞길을 따라 신문로에 이르는 지역에 해당된다. 이 궁역 안에 영국·미국·러시아 공사관이 들어서면서 도로가 개설되고 서양식 건축이

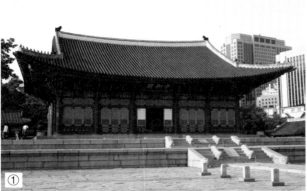

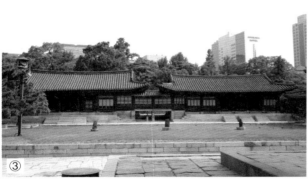

① 중화전
② 함령전
③ 준명당
④ 정관헌

들어서게 되었던 것이다.

　여기에 더하여 일제침략기의 훼손으로 대한제국 시기의 원형은 찾아볼 수 없게 되었다. 현재 중화전 일곽에 남아 있는 전통 건축은 대한문·중화문·중화전과 행각 일부·즉조당·석어당·준명당·함녕전과 그 행각·귀빈실·덕홍전·정관헌·광명문뿐이며, 서양식 건축으로 석조전 일곽과 부속 정원이 남아 있다. 이밖에 궁역 서쪽 미국대사관 옆에 중명전이 남아 있다.

〈이강근〉

삶의 공간과 흔적, 우리의 건축 문화

부록

주석
찾아보기

주석

오랜 삶의 공간과 흔적,
우리의 건축 문화를 내면서

1 건축 문화 형성에 영향을 크게 준 요소들을
Banister Fletcher가 자연적인 것과 인문적인 것
으로 구분한 이래 한국건축사의 초기연구자들인
정인국과 윤장섭, 주남철 교수 등도 대부분 이러
한 입장을 따르고 있다.

2 김원룡, 『한국고고학개설』, 일지사, 1977.

3 이기백, 『한국사신론』, 일조각, 1989. pp.1-5.

4 이경성, 『한국근대미술연구』, 동화예술선서,
1975, pp.71-78. 및 정인국, 『한국 건축 양식
론』, 일지사, 1974, p.1.

5 주남철, 『한국 전통 축에 나타난 미적특성, 미의
식, 미학사상』, 한국미학시론, 고려대 한국학연
구소, 1997, p.121.

6 윤장섭, 『한국의 건축』, 서울대학교 출판부,
2008, p.2

7 米田美代治, 藤島亥治郎, 衫山信三, 關野 貞 등의
학자들이 대표적인 사람들이다.

제1장
한국 건축의 변화 양상

1 강혁, 「건축사의 접근방식과 해석에 관한 연구」,
서울대학교대학원 석사학위논문, 1982.

2 세키노 타다시는 1902년(明治 35) 여름 동경제

국대학의 명을 받아 조선건축의 전문적 조사를
실시하여 大學紀要에 「한국건축조사보고」를 발
표하였다. 1909년부터 3년간 3회에 걸쳐 조사하
였으며 이들이 조선건축사대계의 바탕이 되었다.
그는 또 1916년에 '古蹟及遺物保存規則'이라는
조선총독부령을 발령하였으며 古蹟委員調査會를
조선총독부에 설치하였다.

3 김동현, 『한국건축연구의 족적』, 건축사, 1983년
10월호, p.26.

4 배병선, 「한국사찰건축 구성요소의 비교연구」,
서울대대학원 석사학위논문, 1986.

5 이 시기에 지정된 문화재는 근자에 재평가되어
문화재의 등급을 조정하였다.

6 백기수, 「체계적 한국미학의 정립을 위한 과제」,
『고고미술』 통권 130호, p.45.

7 김동현, 앞의 글, p.27.

8 윤일주, 『한국 · 양식건축80년사』, 윤장섭, 『한국
건축사』, 정인국, 『한국건축양식론』, 주남철, 『한
국 건축 의장』, 안영배, 『한국건축의 외부공간』,
김홍식, 『실학건축사상연구』, 김동현 · 신영훈,
『한국고건축단장』, 신영훈, 『한옥과 그 역사』 등
의 저술이 1970년대에 발표되었다.

9 박언곤, 『한국건축사강론』, 문운당, 1988 ; 강영
환, 『집의 사회사』, 1989 ; 장경호, 『한국의 전
통건축, 문예출판사, 1992 ; 김홍식, 『한국의 민
가』, 열화당, 1992 ; 김동욱, 『한국건축공장사
연구』, 기문당, 1993 ; 김동욱, 『한국건축의 역
사』, 기문당, 1997 ; 윤장섭, 『한국의 건축』, 서
울대학교 출판부, 1996 ; 주남철, 『한국의 목조
건축』, 서울대학교 출판부, 1999 ; 주남철, 『한
국건축사』, 고려대학교 출판부, 2000 ; 대한건축
학회, 『한국건축사』, 기문당, 2000 ; 한국건축역
사학회, 『한국 건축사 연구』, 2002.

10 리화선, 『조선건축사』, 과학백과사전출판사,

1989 ; 이왕기,『북한에서 건축사연구, 발언』, 1994 ; 한국문화재보호재단,『북한문화재도록』, 1994.

11 김동욱,『한국건축의 역사』, 기문당, 1997, p.12.

12 신영훈,『한국미술사』 2, 건축사,『한국미술대계』 8권, p.1131에서 ① 원시건축시대(발생-정리기) ② 제1기(유사 이래-신라 무열왕) ③ 제2기(신라 문무왕-고려 원종; 1274년) ④ 제3기(고려 충렬왕-임진왜란) ⑤ 제4기(임진왜란-대한제국말)로 나누었다. 특히 제2기말은 몽고군이 침입하여 강화도로 천도하고 환도하는 역사적 사건이 일어났던 시기이다.

13 김홍식,『민족건축론』, 한길사, 1991, p.91.

14 정인국,『한국건축양식론』, 일지사, 1974, p.13.

15 배병선, 앞의 논문.

16 윤장섭,『한국건축사』, 동명사, 1974, pp.6~10.

17 장경호,『한국의 전통건축』, 문예출판사, 1992.

18 박언곤,『한국건축사 강론』, 문운당, 1988.

19 발언, 건축역사학회,『우리건축을 찾아서 1』, 1994.

20 주남철,『한국건축사』, 고려대학교 출판부, 2000.

21 김동욱, 앞의 책.

22 주남철 교수의 작성안을 일부 첨가함.

23 주남철,「한국 전통 건축에 나타난 미적 특징, 미의식, 미학사상」,『한국미학시론』, 고려대학교 한국학연구소, 1997, pp.121-168.

24 Banister Fletcher, History of Architecture. 윤장섭,『한국건축사』, 동명사, 1974, p.13 및 『한국의 건축』, 서울대학교 출판부, 2008, p.2

25 조지훈,『한국문화사서설』, p.43.

26 전영우,『우리가 정말 알아야 할 우리 소나무』, 현암사, 2004.

27 김정기,『한국목조건축』, 일지사, p.47.

28 윤희순,『한국미술사연구』, p.27.

29 윤장섭,『한국건축사』, 동명사, p.15.

30 최창조,『한국의 풍수』, 민음사, 1984.

31 김원룡,『한국미술사』, p.4.

32 윤희순,『조선미술사연구』, p.30. 윤장섭,『한국의 건축』, p.8에서 재인용함.

33 윤장섭,『한국의 건축』, p.9.

34 윤장섭 교수와 주남철 교수는 자연과의 조화를 우리 건축의 특징이라고 하였으나, 김광현 교수는 보편적이며 일반적인 현상이지 특별히 강조할 부분은 아니라고 하였다.

35 윤장섭,『한국의 건축』, p.26.

36 우리 건축은 거칠면서도 아름다움을 지닌 자연과 잘 조화되어 무기교의 자연미를 지닌다고 표현한 이는 고유섭으로 일본인 柳宗悅 역시 유사한 느낌을 표현하고 있다.

37 주남철,『한국건축사』, 고려대학교 출판부, 2000, p.20.

38 주남철, 위의 책, p.14.

39 프랑스의 건축가 르 꼬르뷰지에는 자연의 살아있는 물체의 비율을 연구해서 고유의 모듈라 시스템을 만들었다. 그가 제안한 모듈라는 '인간적 스케일에 부합하는 조화로운 칫수, 그리고 건축과 기계의 생산을 위해서 범세계적으로 적용할 수 있는 시스템'으로 제안된 것이다.

40 이덕일의「古今通義」, 중앙일보, 40판 제14343호

41 그러나 고대부터 조적식이나 석조, 아치와 볼트, 抹角藻井 등 특이한 방법이 사용되는 예도 있었다.

42 윤장섭,『한국의 건축』, p.24.

43 주남철 교수는 이를 좌우대칭 균형배치와 비좌우대칭 균형배치의 공존체계라고 하며 이를 한국 건축 문화의 특성 중의 하나라고 하였다.

44 백의를 숭상하는 습속은 중국 사서인 『三國志』 「魏書 東夷傳」에 최초 기록되어 있다. 이러한 백의 습속은 고대 이래의 오랜 유습임을 알 수 있으며, 고려·조선시대에 이르러서도 여러 차례 반포된 白衣禁止令을 통해 알 수 있다. 그리고 근대에 들어서면서 19세기 한국을 다년간 서양인의 기록에서도 한국인이 남녀를 막론하고 흰옷을 입고 다녔다 한다.

45 청색은 木으로 동방, 평화, 발전을 나타내고 적색은 火로 남방, 행복, 희열을 나타내며, 황색은 土로 중앙, 토용, 권력, 황제를 나타내고 백색은 金으로 서방, 秋, 평화, 비애를 나타내며 흑색은 水로서 북방, 冬, 파괴, 유현 등을 상징하는 것으로 해석된다.(김정신, 「한국 전통 축색채의장의 특성에 관한 연구」, 『건축학연구, 윤장섭교수 화갑기념논문집』, pp.245-260).

46 …居依山谷 二艸茨屋 帷王宮宮府佛盧以瓦 褱民盛冬作長坑 熅火以取煖…

47 其俗貧婁者多 冬月玄皆作長坑 下煙熅火以取煖

48 김준봉·리신호·오흥식, 『온돌 그 찬란한 구들문화』, 청홍, 2008.

제2장
모둠살이와 살림집 : 전통 마을과 한옥

1 이종필 외, 『영남지방 고유취락의 공간구조』, 영남대학교 출판부, 1983, p.111.

2 조성기, 「농촌자연부락의 집락형태에 관한 연구」, 『건축』 23권 88호, 1979.

3 오흥석, 『취락지리학』, 교학연구사, 1989, p.305.

4 대전시 동구 이사동 상사마을에서 寒泉이라는 우물을 주거지 전면에 두고 외부인에게 내보이는 것은 이 때문이다. 한천은 이 마을의 入鄕祖, 곧 마을에 들어와 자리를 잡은 조상인 宋星駿의 호이기도 하지만 말 그대로 여름에 찬 물이 나는 우물이라는 뜻이다. 상사마을에서 차고 맛좋은 물을 마을의 가장 중요한 조건 가운데 하나로 여긴 전통 사회의 인식을 엿볼 수 있다.

5 한필원, 『농촌 동족마을 공간구조의 특성과 변화 연구』, 서울대학교 건축학과 박사학위 논문, 1991, pp.30-41. 인지지도는 개인이 환경에 대해 가지고 있는 '마음속의 지도'를 말한다. 환경심리학의 중요한 조사 방법인 인지지도법은 사람들이 스케치한 인지지도를 분석해 그들의 공간인식을 발견하는 방법이다.

6 한국농촌사회연구회, 『농촌사회학』, 진명출판사, 1978, p.110.

7 이광규, 『한국의 가족과 종족』, 민음사, 1990, p.199.

8 김택규, 「東アジアの同族共同體〈韓國〉」, 『講座家族 66』, 1974, p60. 이광규, 앞의 책, p.243에서 재인용.

9 고승제, 『한국촌락사회사연구』, 일지사, 1977, p.264.

10 전봉희, 『조선시대 씨족마을의 내재적 질서와 건축적 특성에 관한 연구』, 서울대학교 건축학과 박사학위 논문, 1992, p.28.

11 대전시 동구 이사동 상사마을에서는 1990년까지 택지의 대부분인 80%를 문중에서 소유했으며, 농경지의 많은 부분도 문중에서 소유했다. 이 마을에서는 그만큼 마을공간에 대한 문중의 영향력이 컸다.

12 이광규, 앞의 책, pp.207-210.

13 위상기하학이 연구하는 것은 도형의 크기·모양 등에 관계된 성질이 아니고, 도형을 이루고 있는 점·선·면끼리 서로 이어져 있는 관계를 보고 같은 상태인지 아닌지를 살피는 일이다.(김용운 외, 『공간의 역사』, 전파과학사, 1977, p.214) 위상기하학은 변하지 않는 거리나 각도, 면적을 문제삼지 않고 근접(proximity), 분리(separation), 계속(succession), 폐합(closure; 내부·외부), 연속(continuity)이라는 관계에 기초를 두고 있다. 따라서 '위상기하학적'이란 기하학적인 절대위치가 일정한 원칙에 따라 변형되어도 그것이 가지는 의미는 변함이 없다는 의미이다.(Norberg-Schulz, Christian, Intentions in Architecture, Allen and Unwin, 1963, p.43) 한편, 장 피아제(Jean Piaget)는 모든 공간지각의 기본이 되는 위상기하학적 요소로 근접관계, 분리관계, 질서관계, 폐합관계, 연속관계 등 다섯 가지를 든다.

14 현대의 주거단지 계획에 지대한 영향을 미쳐온 近隣住區(Neighborhood) 이론에서는 주거단지의 공간구성을 중심과 주변의 개념을 바탕으로 동심원적으로 설명한다. 그러나 한국의 마을 구성에서는 중심과 주변의 개념보다 '전후 개념'이 더 강력하게 작용한다. 이러한 주거지 공간에 대한 인식의 차이에서 우리는 우리의 전통과 현실에 적합한 계획원리가 필요함을 느끼게 된다. 전통마을을 오늘의 관점에서 연구하는 것은 그러한 계획원리의 근거들을 찾아내는 하나의 중요한 방법이다.

15 Habraken N. J., Transformations of the site, Awater Press, 1988, p.164.

16 Ching, Francis D.K., Architecture : Form, Space & Order, VNR, 1979, pp.350-351.

17 한필원, 「전통마을의 환경생태학적 해석」, 『대한건축학회논문집』 12권 7호, 1996. 7, pp.121-133 참조.

18 송인호·배형민·전봉희, 『한옥의 정의와 개념 정립』, 문화관광부, 2006. 12, p.22.

19 이원교, 『전통건축의 배치에 관한 지리체계적 해석에 관한 연구』, 서울대학교 건축학과 박사학위논문, 1993.

20 『주자가례』는 선비들이 지켜야 할 예제를 규정한 책이다. 주자는 중국 고대의 예제를 재해석하여 새로운 윤리체계를 설정했다. 그 중 특히 중시한 것은 제사를 지내는 제례이다. 『주자가례』는 일찍부터 조선의 선비 사회에 알려졌지만 조선 초기에는 그 내용이 그대로 반영되지는 않았다. 그러나 17세기 중반에 들면서 가례의 내용이 절대적인 권위를 갖게 되었고 그에 따라 우리의 전통 주거문화는 적지 않은 영향을 받았다.(김동욱, 『한국건축의 역사』, 기문당, 1997, pp.235-236).

21 위의 책, p.236.

22 김동욱, 『조선시대 건축의 이해』, 서울대학교 출판부, 1999, p.214.

23) 아모스 라포포트(Amos Rapoport)는 그의 『주택형태와 문화(House Form and Culture)』(Prentice-Hall, 1969)에서 여러 가지 반례를 들어 기후결정론을 비판했다. 그는 주택형태에 영향을 주는 일차적 요인은 기후 등의 물리적 요인이 아니라 사회·문화적 요인이라고 보았다.

24 신영훈, 『한국의 살림집』, 열화당, 1983, pp.291-292.

25 같은 유교문화권인 중국의 전통주택을 보면, 결혼 전에는 공간의 성별 분리가 엄격히 지켜지나 결혼 후에는 그리 중시되지 않는다.

26 평대문이 대문을 설치한 행랑채의 지붕과 같은 높이, 같은 지붕 속의 것이라면 솟을대문은 행랑채 지붕보다 한 층 높인 지붕을 말한다. 조선시대에는 국가 관료직이 正과 宗 각 9품계로 총 18품계로 나뉘었다. 이 가운데 종2품 이상의 관료는 초헌이라 부르는 외바퀴 수레를 타고 대궐을 드나들었다. 이 때 초헌을 탄 채로 대문을 드나들려면 대문의 지붕을 주변 행랑채보다 한 층 높일 수밖에 없었다. 결국 솟을대문은 양반집을 말해주는 대문이 되었다. 그러나 점차 종2품 아래의 양반집에서도 솟을대문을 달게 되었고 신분제가 유명무실하게 조선후기에는 중인의 집에도 솟을대문을 달았다.(주남철, 『비원』, 대원사, 1990, p.61).

제4장
지배 정치 이념의 구현 - 유교건축 -

1 류승국, 『한국의 유교』, 세종대왕기념사업회, 1980, pp.16~17.

2 김지민, 『한국인의 사상과 예술(한국의 유교건축편)』, 서경, 2003, pp263~266의 내용을 일부 보완하여 전재.

3 박찬수, 「고려시대의 향교」, 고려대대학원 석사학위 논문, 1982, p.33.

4 守令七事는 1.農商을 진흥, 2.戶口를 늘림, 3.학교를 일으킴, 4.軍政을 잘함, 5.賦役을 고르게 함, 6.詞訟을 잘 처리, 7.姦猾을 없앰.

5 1884년 조선의 마지막 행정구역 개편으로 전남의 지도향교(1896), 돌산·여수·완도향교(1897)가 설립됐고, 그후 충남의 오천향교(1905)가 조선땅에 마지막으로 건립됐다.(남한에만 모두 231개)

6 『동문선』 권71, 영해부 신작소학기.

7 사액이란 국가에서 교육기관으로 인정하는 제도이다. 면제 토지의 급여, 노역이 면제되는 노비 급여, 서적 배급 등 다양한 혜택을 받으므로 격이 높아진다.

8 사우는 문중의 선현을 모신 사당으로 교육보다는 향사의 기능이 주였다. 사우는 17세기 후반부터 그 수가 급격히 늘어나 문중의 결속을 다지는 전진 기지와 같은 역할을 하였다. 사우의 건축 구성은 일반적으로 앞쪽에 대문과 강당을 두고 그 뒤쪽에 사당이 위치한다.

제5장
왕권의 상징 궁궐 건축

1 『丸都山城-2001~2003年 集安 丸都山城調査試掘報告-』, 文物出版社, 2004. 6, 吉林省文物考古研究所集安市博物館, pp.64-86에서는 궁전지 유구에 대하여, pp.86-153에서는 출토된 유물에 대하여 다루고 있다.

2 경복궁 근정전 앞면은 30.14m, 황룡사 중금당 정면 49m, 발해 상경 용천부 제1절터 금당 정면 50.66m이다.

3 국립문화재연구소, 『開城 高麗宮城 試掘調査報告書』, 2008.

4 고유섭, 『松都의 古蹟』.

찾아보기